動物農莊

1. 增進分組樂趣
2. 增加小組互動
3. 了解學員特質

生態保育、愛護動物,以及與環保相關的議題,這些年來逐漸受到重視。針對年輕人、孩童,或是重視環保的團體,「動物分組」是個不錯的開場活動,能夠製造有趣的音效、帶來笑聲,讓接下來的課程有個熱鬧的開始。

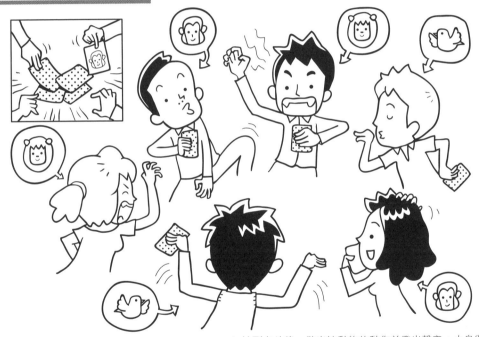

▲ 抽到卡片後,做出該動物的動作並發出聲音。小鳥與小鳥成一組、猴子與猴子成一組,依此類推。

遊戲人數	不拘	建議場地	不拘
座位安排	不拘	遊戲時間	約 10 分鐘
需要器材	各種動物卡片		
適合對象	☆中高階主管 ★上班族 ★青少年 ★親子互動		
適用時機	活動初期		

活動流程

1. 依組數準備各種動物卡片。若需分成四組、每組十人，就要準備四種動物（例如：小鳥、猴子、魚、小狗）的卡片，每種各十張。
2. 說明遊戲規則：
 ❶每人抽出一張動物卡片。不要讓別人看見自己的卡片內容。
 ❷依照卡片上的提示，做出該動物特有的動作，並發出聲音。帶領者示範：若抽到「小鳥」，可將兩手張開成翅膀，上下擺動。
 ❸尋找抽到相同動物的夥伴，形成一組。
 ❹尋找同伴時不可用言語交談，只能觀察對方的動作和聲音，或用眼神示意。
3. 宣布活動開始，並播放音樂。帶領者巡視所有學員，提醒學員，勿用語言交談。
4. 活動結束，將音樂停止。
5. 邀請各組站起來表演動作，讓別組猜猜他們扮演哪一種動物。
6. 再次確定每組學員所扮演的動物是否相同，完成分組。

延伸思考

改變法 ▶ ▶ ▶

1. 撲克牌分組：以撲克牌的相同花色或數字分組。
2. 唱歌分組：每人唱不同的歌曲進行分組。例如：〈捕魚歌〉一組、〈小毛驢〉一組、〈妹妹背著洋娃娃〉一組、〈兩隻老虎〉一組。
3. 歷史人物分組：以相同時代的歷史人物進行分組。例如：三國時代人物一組、《水滸傳》人物一組、《西遊記》人物一組。
4. 網路遊戲人物分組：以相同網路遊戲的角色進行分組。
5. 植物分組：以相同屬性的植物進行分組。

動動腦，你還能想到哪些延伸活動呢？

帶領技巧

1. 如有人找不到同伴，帶領者可給予適當協助。

2. 小組表演動作時，若發現該組有人「非我族類」，可請他單獨表演，讓其他學員猜猜他是何種動物，並請他認「族」歸宗。

3. 學員表演動物時，可採用「A 模仿動作、B 模仿聲音、C 表演動作加聲音」的做法，增加趣味性及豐富度。

4. 可參考的動物種類：小鳥、猴子、大象、企鵝、小狗、老虎、蛇……。

5. 動物卡片可以購買市面上的幼兒教材。若沒有圖卡，也可以將動物名稱寫在便條紙上，用文字替代。

問題引導

◆ 看到自己要扮演的動物時，是否感到困難？為什麼？

◆ 找不到同伴時，你的心情如何？

◆ 如何確定對方與自己是同一種動物？你採用哪些方式判斷？

◆ 同組的動物中，你覺得誰是領導者？為什麼？

◆ 你覺得為何會發生找錯同伴的情況？

◆ 你對誰的動作印象比較深刻？為什麼？

◆ 你最期待扮演哪一種動物？為什麼？

你還能想到哪些問題呢？

　　「動物農莊」與「拼圖分組」都是運用卡片來進行分組。如果嫌麻煩，也可以考慮改用「撲克牌分組」，報到時，每人隨意拿一張撲克牌，相同花色或是相同數目者同組。只要事先依總人數與分組數規劃好，這是相對簡單又實用的分組活動。

　　很多年前，我曾參加一場生態保育研習課程。因為參與的成員對生態保育都有一定的認同與使命感，主辦單位便利用「動物分組」來開場。活動一開始，教室內就「六畜興旺」，充滿各種動物的叫聲和動作，熱鬧非凡。

　　分組完成後，帶領者邀請各組一起做動作，讓大家猜猜表演的是何種動物。接下來，再針對該動物進行補充說明，同時拿出圖片（或放投影片），講解這種動物目前在大環境中面臨到的威脅。也可以討論流浪狗、流浪貓的問題。

　　因為「動物分組」與後面的課程緊密連接，以此方式引起動機，大家都聽得津津有味，也學到不少新知。

　　活動只是手段、是引子，目的在於引起大家的興趣與動機。更重要的是，要賦予活動意義，與主題緊密結合。這樣才能提升活動內涵、增加活動價值。帶領者也可以針對主題和對象，選用不同的分組模式，例如歌曲分組、歷史人物分組等，都有深化課程的效果。

個性名牌

1. 減輕行政負擔
2. 增進彼此認識
3. 便於活動進行

辦活動時，行政工作相當繁瑣，製作桌牌、姓名牌就是一例。若不製作，學員無法快速認識彼此，會影響活動效果。若要製作，又會增加很多行政負擔。其實，讓學員自己動手製作識別證，就是一個不錯的方法。

▲ 在識別證上寫下「姓名」及「部門」。

遊戲人數	不拘	建議場地	不拘
座位安排	不拘	遊戲時間	20 分鐘
需要器材	每組不同顏色的西卡紙、彩色筆、中國結紅繩、剪刀、打洞機		
適合對象	★中高階主管 ★上班族 ★青少年 ★親子互動		
適用時機	課程開始時，可當作報到活動		

1. 拿一個「鑰匙形狀」的識別證做範例,進行說明。
2. 將製作材料發給各組(每組分別用不同顏色的西卡紙)。
3. 參考範例後,小組討論製作小隊鑰匙識別證,鑰匙的形狀可以發揮創意改變。
4. 完成鑰匙識別證後,在識別證兩面都寫上姓名及部門(「姓名」要寫大一些)。
5. 在鑰匙的頂端中間打個洞,將中國結紅繩穿過綁起,掛在脖子上。
6. 完成的小組牽手高舉,一起喊:「第 × 組,完成!」

延伸思考

結合法▶▶▶

依各組名牌特色編小組、組名、組呼,加上動作。

替換法▶▶▶

除了鑰匙造型,也可以鼓勵各小組發揮創意,設計其他的圖案。例如:雙心、電池、手機、籃球等造型。

動動腦,你還能想到哪些延伸活動呢?

帶領技巧

1. 提醒學員,識別證的兩面都要寫上姓名,以免活動中識別證翻面後,無法發揮作用。
2. 若需在戶外進行活動,且恰好天候不佳,可在製作時加以護貝防水。
3. 提醒各組設計不同形狀和圖案的識別證,以提高辨識度。

◆ 你何時需要鑰匙？

◆ 你覺得鑰匙象徵什麼？有何意義？

◆ 「門」與「窗」又有何象徵？

◆ 內心的門窗若是關上會如何？

◆ 怎樣才能打開內心的門窗？

◆ 自己小組創作的圖案有何特別意義？

◆ 你覺得自己可以為團體做些什麼？

你還能想到哪些問題呢？

楊老師分享

「創意」有時來自懶惰。我的個性有積極面，但平時我也是很懶惰的人。懶惰，又要維持原本的效率，就要想辦法讓事情「事半功倍」。

當年，我在洪建全基金會服務時，自己策劃主講「活動企劃力」和「團隊共識營」這兩個課程，就開始動腦，如何減輕同仁的行政負擔？

於是我把製作桌牌（參考「2-06 製作桌牌」）、製作姓名牌和識別證納入報到流程，做為課程的一部分，讓早到的學員有事情做，也有新鮮感。行政單位只要準備相關材料，以及幾個參考範本即可。這樣一來，不但能減輕工作人員的負擔，也會增加學員的成就感，真是一舉多得。

搬桌椅

1. 培養團隊默契
2. 妥善調整空間
3. 減輕行政負擔

空間會影響人的行為模式，教室桌椅的排列方式，也會影響學習效果。

當空間布置不當時，老師與帶領者不能視而不見，必須立刻加以調整。請大家一起動手，不但速度快，效率也高。其實，搬桌椅就是很棒的破冰活動！

▲ 大家一起調整桌椅的排列位置。

遊戲人數	100 人以內	建議場地	不拘
座位安排	依需要	遊戲時間	10 分鐘
需要器材	白板、白板筆		
適合對象	★中高階主管 ★上班族 ★青少年 ★親子互動		
適用時機	不拘		

活動流程

1. 事先將上課所需的桌椅排列位置畫在白板上。

2. 說明桌椅排列的注意事項，並分配各組工作任務。

3. 請學員起立，按照白板上的指示一起調整桌椅的位置。

4. 帶領者開始計時，不要告訴學員。

5. 帶領者巡視場地，觀察學員進行狀況，隨時提醒注意安全。

6. 完成後，帶領者停止計時，宣布活動結束。

7. 帶領者宣布各組所花的時間，讓學員討論如何在最短的時間內排好桌椅。

8. 把桌椅恢復原狀，宣布活動重新開始，並重新計時。

9. 待所有組別完成時，停止計時並宣布活動結束。

10. 公布計時結果，帶領所有學員共同討論分享。

延伸思考

簡化法 ▶▶▶

也可以不事先畫出桌椅排列位置，以口頭說明排列方法，考驗學員彼此間的協調性。

改變法 ▶▶▶

在活動進行之前，將場地淨空，讓學員各自搬椅子進入，再重新搬動桌椅，增加彼此的互動。

動動腦，你還能想到哪些延伸活動呢？

1. 桌椅的排列位置，要依據活動或課程的目標，以及帶領手法來進行調整。
2. 事先在白板上畫好桌椅位置圖，說明清楚，才不會亂成一團。
3. 桌上的茶水、講義和個人物品等，需事先移開，放置在其他安全的地方。

問題引導

◆ 一開始的空間布置給你什麼樣的感覺？
◆ 搬動桌椅後，調整過的空間又帶來什麼樣的感覺？
◆ 在搬動桌椅時，誰是負責指揮的領導者？
◆ 在搬動桌椅時，你看到哪些狀況？
◆ 第一次與第二次的搬動情況，有何差異？
◆ 為什麼時間可以縮短？
◆ 自己組內運用了何種方式縮短排好桌椅時間？還可以運用什麼方法？
◆ 排排坐、小組狀、U字形……，不同的桌椅排列方式，各有哪些優缺點？
◆ 不同的空間布置會影響學習效果嗎？為何？

你還能想到哪些問題呢？

楊老師分享

　　空間會影響人的行為。不當的桌椅排列會造成學習干擾，降低學習效果。因此，每次上課都須因不同課程需求，來調整桌椅的排列方式。

　　不過，調整桌椅對公司行政人員而言，往往是很大的負擔，這樣的例行性工作，做久了就會疲乏。所以有些訓練教室不管上課模式如何、人數多寡，桌椅的位置永遠是排排坐，或呈小組狀。

　　不當的桌椅排列會影響教學活動的績效，也會影響學員對講師的評價。我常鼓勵公司的 HR 或授課老師，不要被固定空間所侷限，要善用學員的力量，大家一起動手排桌椅改變空間、改變氣氛，提升教學品質。

　　第一堂課時，大家一起排桌椅，是課前的暖身運動，也會增進參與感。我也經常在每次課程結束之前，請大家一起清理桌上的垃圾，順便幫忙排好隔天上課所需的桌型，除了減輕行政負擔外，也是建立「留下美好空間給下一位使用者」的美德。

　　我的經驗是：只要規劃得好，讓每個人都能動手，排桌椅只要 5 分鐘就能搞定，多數學員也都願意幫忙。桌椅排好後，剩下的細部調整及清潔工作再交給相關人員處理，就會減輕很多負擔，大大提高辦事效率。若每次都能如此，就會形成良性循環，彼此皆大歡喜！

混合分組

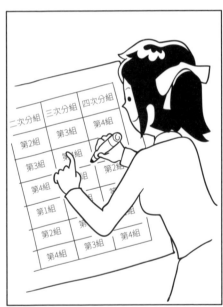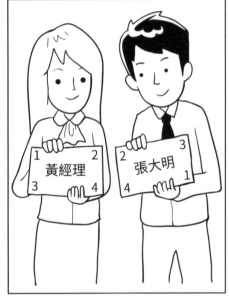

活動目標

1. 各階段快速分組
2. 認識新夥伴

如果課程期間需要不斷讓學員重新分組，單一的分組方式就不適用，也會顯得混亂且浪費時間。「混合分組法」正好可以解決這樣複雜的分組需求。只要把分組規則事先計畫好，並寫在名牌的四個角落，每次分組就能快速進行，不會造成混亂，也不耽誤時間。

▲ 在名牌各角落寫上四次分組的組別。

遊戲人數	每組約 10 人	建議場地	不拘
座位安排	不拘	遊戲時間	3～5 分鐘
需要器材	姓名牌		
適合對象	★中高階主管 ★上班族 ★青少年 ★親子互動		
適用時機	各階段需要分組時		

活動流程

1. 事先規劃需要分組的次數與組數。

 ❶ 統計總人數。

 ❷ 確認所需組數。

 ❸ 確定分組次數。

2. 將學員名單與分組安排整理成表格。（請見分組範例）

3. 每輪的組別都要往後退一組，以免重複。

4. 表格完成後，再三確認每次是否都有打散。

5. 在學員姓名牌的四個角落分別做記號，或是寫上組別號碼。

6. 每次換組前先說明，該次分組以「姓名牌」上哪一個角落的記號為依據。

 ❶ 第一次分組以左上角的數字為組別。

 ❷ 第二次分組以右上角的數字為組別。

 ❸ 第三次分組以左下角的數字為組別。

 ❹ 第四次分組以右下角的數字為組別。

7. 請大家依新的組別入座，確認是否坐對位置。

8. 完成後，請新的小組成員一起牽手喊：「第 × 組，完成！」

延伸思考

替換法 ▶▶▶

姓名牌上的組別數字，可以用不同的顏色、符號或圖案來代替，例如「第 1 組：太陽」；「第 2 組：月亮」；「第 3 組：星星」；「第 4 組：花朵」。這樣學員就不容易猜到下一次的組別。不過，行政工作會因此負擔較重，也容易出錯。

動動腦，你還能想到哪些延伸活動呢？

1. 確認總人數、所需組數，以及分組的次數，是大原則，也是這個活動的關鍵。
2. 再來就是畫出表格、填入組別，但是每次填寫時，都要注意不能重複。
3. 下表所列的分組方式，最多可以分成四組，換四次組別。若總人數在 24 人之內，每次的組別便不會重複；超過 24 人時，就會有少數人重複被分到同一組。
4. 如果無法規劃分組方式，可直接參考下方表格。

學員姓名	第一次分組	第二次分組	第三次分組	第四次分組
1.黃經理	第 1 組	第 2 組	第 3 組	第 4 組
2.張大明	第 2 組	第 3 組	第 4 組	第 1 組
3.王小美	第 3 組	第 4 組	第 1 組	第 2 組
4.陳大衛	第 4 組	第 1 組	第 2 組	第 3 組
5.王大寶	第 1 組	第 2 組	第 4 組	第 3 組
6.鄭東方	第 2 組	第 4 組	第 3 組	第 1 組
7.黃小慶	第 3 組	第 1 組	第 2 組	第 4 組
8.陳小華	第 4 組	第 3 組	第 1 組	第 2 組
9.楊小林	第 1 組	第 3 組	第 2 組	第 4 組
10.吳協理	第 2 組	第 4 組	第 1 組	第 3 組
11.林副總	第 3 組	第 2 組	第 4 組	第 1 組
12.張三豐	第 4 組	第 1 組	第 3 組	第 2 組
13.張大仁	第 1 組	第 3 組	第 4 組	第 2 組
14.卜小玲	第 2 組	第 1 組	第 3 組	第 4 組
15.吳小佩	第 3 組	第 4 組	第 2 組	第 1 組
16.胡小宏	第 4 組	第 2 組	第 1 組	第 3 組
17.陳思思	第 1 組	第 4 組	第 2 組	第 3 組
18.洪小宇	第 2 組	第 3 組	第 1 組	第 4 組
19.鐘大俠	第 3 組	第 1 組	第 4 組	第 2 組
20.王助理	第 4 組	第 2 組	第 3 組	第 1 組
21.林小娟	第 1 組	第 4 組	第 3 組	第 2 組
22.劉阿谷	第 2 組	第 1 組	第 4 組	第 3 組
23.張小雁	第 3 組	第 2 組	第 1 組	第 4 組
24.何大姐	第 4 組	第 3 組	第 2 組	第 1 組

註：（分成四組，總共要換組四次）

◆ 這樣的分組有何好處？

◆ 每次都能認識新夥伴，你的感覺如何？

◆ 你對哪位夥伴印象最深刻？

◆ 對於分組方式，有沒有不同的建議？

◆ 有何心得分享？

你還能想到哪些問題呢？

楊老師分享

　　一般而言，我操作課程與活動的習慣是，一開始將相同性別、部門、年紀……的學員打散分組。之後，盡量讓同一組的人在一起，相處時間較長，比較有向心力。每次從認識自己的小組夥伴做基礎點，再往外認識其他人，最後也會認識不少其他夥伴。

　　但是，有時活動時間長達兩、三天以上，或是因為活動目的需要，必須重新打散分組時，如果用隨機分組的方式，組員不容易平均打散，而且浪費時間。因此，用表格事先規劃分組方式，將每次的組別寫在名牌上，讓學員容易理解，就能快速分組，工作人員也方便掌握學員的分組狀態。

　　如果有分組助教，分組助教可以不動，只有學員更換組別。這樣助教也可以快速認識每一位學員，這是「事半功倍、化繁為簡」的好活動。

　　運籌帷幄，謀定而後動，是企劃力的展現，也是活動帶領者必備的功夫。經常舉辦活動者，應該有機會用到這種分組方式。

1-09 湊錢分組

🚩 **活動目標**

1. 增加互動，活絡氣氛
2. 快速不斷的打散再分組
3. 透過遊戲複習功課，分享學習

湊錢分組，是生動有趣的遊戲，可以讓團體快速活絡，增加彼此認識的機會。可以自我介紹，也可以分享學習心得，功能很多。

▲ 男生 1元、女生 2元，湊足正確金額小組原地蹲下。

遊戲人數	不拘	建議場地	空曠場地
座位安排	雙重圓	遊戲時間	15 ～ 30 分鐘
需要器材	輕鬆音樂		
適合對象	★中高階主管 ★上班族 ★青少年 ★親子互動		
適用時機	活動前、中、後期		

活動流程

1. 說明遊戲規則：

 ❶ 一位男生代表 1 元，一位女生代表 2 元。

 ❷ 帶領者說出一個錢數時，學員要在最短時間內湊出正確的錢數。
 例如：帶領者說湊 4 元，就必須兩位女生一組，或是四位男生
 一組，或是一位女生加上兩位男生一組。

 ❸ 湊齊的小組請牽手蹲下，並互相自我介紹或分享學習心得。

 ❹ 落單者請先站立，由老師分配到其中一組。

2. 開始進行活動，請大家手牽手圍成大圓圈，邊走邊唱歌（或播放歌
 曲）。帶領者於唱歌過程中喊出錢數，全體學員湊齊錢數後牽手蹲
 下，並做自我介紹。

3. 帶領者確認蹲下來的小組人數是否正確。

4. 連續進行數回合，最後一回時依所需小組人數宣布錢數，以便完成
 分組動作。

延伸思考

簡化法 ▶▶▶

不規定男生幾元，女生幾元。直接說：幾個人一組，或是幾男
幾女一組。

加法 ▶▶▶

人多時，改成兩圈，內圈逆時針走，外圈順時針走。

替換法 ▶▶▶

把唱歌替換成課堂中所學的詩詞、口訣、課堂重點⋯⋯當作複
習功課，分組後坐下，再分享課堂中的學習心得。

結合法 ▶▶▶

大家圍成圓圈，邊走邊跟前方隊員敲肩膀按摩。

動動腦，你還能想到哪些延伸活動呢？

帶領技巧

1. 活動開始時，金額由少而多，逐漸增加複雜度。
2. 可先湊偶數錢，觀察這個團體男女間是否壁壘分明。
3. 為了讓最後分組結果，能使男女平均分配。帶領者可規定湊組時的附加條件，例如：最終分組須每組 7 ～ 8 人，必須至少有 2 男 2 女。
4. 若全部都是同一性別，可用特徵加以限定。例如：戴眼鏡的是 2 元、沒戴眼鏡的是 1 元。
5. 落單者，也可以請他先對全班自我介紹，再加入其中一組。

問題引導

◆ 過程中，你都是主動找別人？還是等待被別人找？為何？
◆ 你會主動找異性的學員嗎？為什麼？
◆ 請曾經落單過的學員分享當時的感覺。
◆ 在生活或工作中有沒有落單的經驗？落單時你如何自處？
◆ 誰的分享讓你印象最深刻？為何？
◆ 這遊戲有何體驗或心得？

你還能想到哪些問題呢？

楊老師分享

這源自於一個古老遊戲，最早叫做：「春天來了百花開？」開幾朵？開5朵，5個人一組蹲下。之所以會改成湊錢遊戲，是因為我當時帶領小學生，希望讓小朋友透過遊戲，學習數學加減。

透過一次又一次的打散分組做自我介紹，學員很快就可以熟悉，團體很快就熱絡。最近幾年我又多了些變化，提高了這個遊戲深度。

有一年，我在廣州協助蔡教授易經課程，晚上複習功課時，我請全班男生內圈女生外圈，男生逆時針走，女生順時針走，同時邊走邊複習白天教的「先天八卦」口訣：「乾三連，坤六斷，震仰盂，艮覆碗，離中虛，坎中滿，兌上缺，巽下斷。」全班邊走邊大聲念兩遍口訣後，

我喊：「變卦了！」全班：「變什麼卦？」

我喊：「變5人一組，每組至少要有2位男生、2位女生。」

大家趕快湊成5人一組，坐下來分享今天課堂中的學習心得，一人一分鐘，分享完，我再邀請其中幾位跟全班分享。然後，全班再起立，再繼續繞圈念口訣，再宣布新的人數，再分享。

如此反覆大約四、五次，先天八卦的口訣就滾瓜爛熟了，而且聽到彼此的學習心得，也就更容易內化白天易經課堂的學習內容。寓教於樂，效果非常好，大家滿意度都超高。

後來，我又協助一個宗教道場的佛學營，法師講授：四聖諦，八正道。晚上，我請大家圍圈，邊走邊念八正道口訣內容，分組後，再分享學佛心得，深化白天所學內容，這是遊戲教育化的最佳例子。

靈感筆記

第**2**章 自我介紹

打破沉默，拉近你我距離。

報到、分組之後，團體已經初步形成，但彼此之間仍是陌生的。
這時，可以利用各種富有創意的「自我介紹」方式，讓學員快
速記住彼此的名字，了解彼此的嗜好和特徵，在最短的時間內
變得熟悉。「自我介紹」有助於凝聚士氣、激發向心力，引導
大家做好準備，進入團隊的最佳狀態！

基本介紹

示範影片

活動目標

1. 破除陌生感
2. 互相認識
3. 增進向心力

我們的民族性相對比較內向、含蓄。一般人在陌生環境裡,不太習慣主動認識新朋友。如果學員之間的熟悉度不夠,在課程中會比較拘謹,不敢輕易發言。這會影響課程的互動性,對教學效果也會造成影響。因此,讓學員互相自我介紹是破冰的基本功,也是必學的功夫。

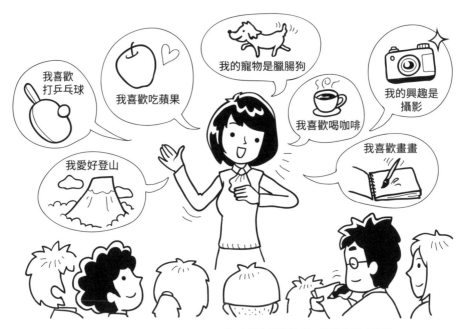

▲ 介紹自己的姓名、興趣等基本資料。

遊戲人數	5～10 人	建議場地	不拘
座位安排	小組	遊戲時間	10 分鐘
需要器材	無		
適合對象	★中高階主管 ★上班族 ★青少年 ☆親子互動		
適用時機	活動初期		

活動流程

1. 說明遊戲規則：

 ❶ 以小組為單位，每人輪流介紹自己讓小組成員認識。

 ❷ 每人自我介紹時間 1 分鐘，總共計時 10 分鐘（假設每組 10 人）。

 ❸ 介紹重點包含：姓名、部門、家鄉、最喜歡的食物……。（依照學員特質、活動目的，以及活動時間長短，挑選適當的項目。）

 ❹ 請介紹者起立發言，介紹完畢再坐下，換下一位發言。

 ❺ 有人發言時，其他人務必專心聆聽，如有筆記本可做簡單記錄。

2. 帶領者示範自我介紹一次。例如：大家好，我是最愛吃 Pizza 的「楊春麵」，在業務部門，是一個充滿熱情，愛好自由的射手座人。

3. 宣布活動開始，帶領者至各組巡視，觀察成員互動狀況，並隨時提醒時間。

4. 時間到即宣布活動結束，並簡單抽測，看看大家是否記住組員的姓名和背景。

延伸思考

替換法 ▶▶▶

自我介紹的內容可視情況改變，如：姓名、綽號、就讀學校、公司、部門、職位、家鄉、家人、生日、生肖、星座、血型、興趣、休閒活動、個性、幸運數字、座右銘、最近讀的一本書、最喜歡吃的食物、最喜歡的顏色、最喜歡的水果、最喜歡的電影、最喜歡的歌手、最得意的事、最糗的事……。

改變法 ▶▶▶

兩兩一組，互相訪問 1 分鐘後，再改為 4 人一組，向新夥伴介紹自己剛剛認識的朋友。接著增加為 8 人一組，不做自我介紹，而是介紹夥伴給其他人認識。

結合法 ▶▶▶

配合「桌牌」、「姓名牌」等道具來進行自我介紹。也可結合：
「2-04 掌中乾坤」、「8-05 心田一畝」等相關活動。

動動腦，你還能想到哪些延伸活動呢？

帶領技巧

1. 一定要規定自我介紹的內容和項目，活動才能聚焦。
2. 介紹內容必須依學員特質及活動目的加以調整。
3. 仔細觀察各組自我介紹的進行狀況，若活動進行熱烈，可斟酌延長時間。
4. 若發現學員發言內容過於簡單，必須中斷活動，重新提醒規則。
5. 務必隨時提醒時間，以掌控進度。例如：過了 2 分鐘，還有 8 分鐘。
6. 若少數人發言太長，需加以提醒。
7. 一次不必認識太多人，以免記不住，大約 5 ～ 10 人即可。
8. 視情況規定學員是否起立發言。站起來做自我介紹的好處是：
 ❶ 帶領者可以掌握各組進度。
 ❷ 起立發言較為正式；坐著講話，很容易變成聊天。
9. 可以統一請各組坐在同一位置的人先起立，開始自我介紹，以便清楚掌握各組進度。

10. 可以用「我最喜歡、我最討厭、我最擅長」這三個項目，進行更深入的自我介紹。

11. 提醒提早完成的小組，複習所有組員的姓名和介紹內容。

問題引導

◆ 你記住了幾個人的名字？記住了幾個人的資料？

◆ 你對誰的介紹印象最深，為什麼？

◆ 如果再給你一次介紹機會，你會做哪些改變？

◆ 你最欣賞誰的自我介紹內容，為什麼？

◆ 自我介紹後，你對自己小組的整體感覺如何？

◆ 你用什麼方法讓別人記住你的姓名？

◆ 自我介紹之前和之後，團體氛圍有何改變？為什麼？

你還能想到哪些問題呢？

楊老師分享

我們的民族性相對保守，通常不會在陌生團體中主動自我介紹。在長時間的活動或培訓課程中，主辦單位必須花點時間讓大家自我介紹。若能認識新朋友，大家在團體中就會比較自在，對接下來的活動助益良多。

我在中國大陸曾對許多大型工廠的基層領班上過「工作教導」課程，看到許多年紀很輕的新人，從家鄉大老遠跑到沿海地區上班，除了少數幾個老鄉、老同學以外，人生地不熟。

如果新人在入職訓練中沒有進行自我介紹，那麼個性較內向的人便不容易結交新朋友，對於新環境也會感到緊張。更何況，新人在培訓課程中

通常要學習許多專業知識、背誦各類專有名詞，萬一資深領班或主管的教導技巧不夠好，很可能帶給新人更大的挫折感，因而產生離職的念頭。

若能在新訓的第一天就讓新人自我介紹，多認識幾位朋友，那麼，他們往後不論遇到任何學習障礙或工作困難，都有人可以請教，並能適時得到協助。如此一來，他們的工作壓力必能減輕，留任意願也會提高。

在此分享幾個帶領新人的方法：

1. 讓新人互相認識，結交新朋友，增加歸屬感。
2. 培養導師（mentor），指定老人帶新人，給予新人關懷，讓他們隨時能夠尋求諮詢、找到依靠。
3. 教導時要站在新人的立場，用他們聽得懂的語言來表達。

我時常提醒 HR 在新訓的第一天，一定要花十到三十分鐘，讓大家彼此認識，以提升培訓效益。

另外有個反例，我曾看過某公家單位，在兩天的培訓課程裡，第一天由主管開場致詞後，主持人就讓大家自我介紹。全班共五十人，每人介紹一分鐘，花了將近一小時才介紹完。大家都感到疲累，也只能記住少數兩、三人。

人的記憶力有限，這種自我介紹是浪費時間，只是在形式上完成介紹，卻達不到預期的效果。自我介紹最好以五到十人為原則，萬一時間真的不夠用，至少要認識左右鄰居，記住三五位新朋友也行。

千萬別小看「自我介紹」，這是破冰時最重要也最簡單的方法，更是帶領破冰活動的重要基本功。只要應用得好，對後續的課程會有很大的助益。

風景卡

1. 促進彼此了解
2. 活絡現場氣氛
3. 提升遊戲深度

風景卡、心情卡、生涯卡，各種卡牌遊戲都很受歡迎。卡片是客觀的，但選擇時，會呈現個人的主觀喜好。拿著風景卡做自我介紹，可以更進一步促進彼此了解。

▲ 挑選一張自己喜歡的卡片，進行自我介紹。

遊戲人數	不拘	建議場地	不拘
座位安排	不拘	遊戲時間	約 15 分鐘
需要器材	風景卡一疊（數量比學員人數多一倍）		
適合對象	★中高階主管 ★上班族 ★青少年 ★親子互動		
適用時機	活動初期或中期		

活動流程

1. 分組進行，每組事先準備「風景卡」打散放置桌面，數量以小組人數的兩倍以上為宜。卡片約為撲克牌兩倍大（更大張更好）。

2 請學員先觀察，接著從風景卡中，挑選一張自己最喜歡、最符合自己特質的卡片。

3. 先選先贏；若想拿同一張，請猜拳決定。

4. 把風景卡拿在胸前，向同組學員做自我介紹，每人時間 1 分鐘。

5. 介紹內容包含：姓名、基本資料，挑選的原因，或其他重點。

6. 輪到的介紹者可以起立發言，發言完畢即坐下，換右邊一位發言。

7. 完成的小組，全組牽手高舉，齊喊：「第○組，完成！」並一起複習彼此姓名。

延伸思考

替換法 ▶ ▶ ▶

1. 可將「風景卡」換成「個性詞卡」、「生涯詞卡」、「愛情卡」等，增加遊戲的深度。

2. 準備空白卡片發給大家，請學員依自己個性自行填寫形容詞，做自我介紹。

3. 有些宗教團體有製作各種經典語錄，格言卡，也可以應用。（當作複習功課，分享學習心得）

改變法 ▶ ▶ ▶

1. 分享的人數可先從兩兩一組開始，逐漸增加為四個人一組、八個人一組。

2. 打散小組，讓全班自由走動，手拿「風景卡」，隨意找人自我介紹。

3. 交換法，自由走動，兩兩一組互相介紹，介紹完，兩人交換卡片，各自再找另一位同伴，依手上拿到的新卡片，做自我介紹，再互換卡片。

例如：AB 彼此分享後，交換卡片，A 找到 C，A 手中是 B 的卡片，A 必須分享手上這張新卡牌。最後看看卡片是否能回到原本的主人。

4. 送禮法，挑一張卡片送給身旁夥伴，並解釋原因。

加法 ▶▶▶

1. 多張風景卡：每個人可選擇兩張風景卡，自我介紹。

2. 若是個性詞卡，自我介紹後，請大家為同組的夥伴分別加上另一個符合的形容詞，並解釋原因。

3. 依個性詞卡，讓學員選擇三項「最符合自己」、三項「最不符合自己」，以及三項「最期待擁有」的形容詞卡。

結合法 ▶▶▶

分享重點跟上課主題結合。例如：簡報技巧課，拿到卡片，除了自我介紹，再分析這張卡片的版面構圖，色彩……生涯規劃課，挑一張卡片，分享自己嚮往的工作，生活模式。

動動腦，你還能想到哪些延伸活動呢？

帶領技巧

1. 卡片數量最好是學員人數的兩倍以上，才有選擇的空間。

2. 市面上已有販售成套上課用的各種風景卡、生涯卡、個性卡、心情卡，包括千奇百怪的桌遊……可多加選擇。

3. 老師可以自己製作個性詞卡，讓學員挑選，做自我介紹。
 詞卡範例：活潑的、積極的、大方的、善良的、冷靜的、理性的、感性的、謹慎的、熱情的、可愛的、勇敢的、大膽的、細心的、細膩的、膽小的、退縮的、害羞的、悲觀的、散漫的、懶惰的、缺乏自信的……。

◆ 你為何選擇這張卡片？請說明原因。

挑一張卡片，描述你的工作生活近況

挑一張卡片，描述你今天的心情

挑一張卡片，代表你對未來 3～ 5年的期待

挑一張卡片，述說你遇到的困難挑戰與心境

◆ 你所選的卡片能不能代表你所有想表達的？

◆ 若你拿到一張空白卡片，想在上面填什麼畫面，形容詞？
為什麼？

◆ 你對誰的介紹印象最深刻？為什麼？

◆ 若是可以重新選擇，你會挑哪一張？人生、工作呢？

你還能想到哪些問題呢？

周哈里窗

	自己知道	自己未知
他人知道	開放我	盲目我
他人未知	隱藏我	未知我

　　風景卡、桌遊，因為本身的媒材特質加上遊戲玩法多變，是這幾十年來，越來越紅火的遊戲，而且依不同主題推陳出新，很受歡迎。透過卡牌桌遊這些道具，能促進彼此了解或是學習新知，都是很棒的遊戲。

　　心理學有個著名「周哈里窗」（見左頁）的理論，把人的特質歸納為「開放我」、「盲目我」、「隱藏我」和「未知我」四個象限。

　　「開放我」就是「自己知道，而且別人也知道的部分」，例如：自己的長相、身高、體重、喜好，以及個人習慣等資訊。若一個人「開放我」的空間越大，表示他的自我認知與他人認知越趨一致，心理狀態也較為健康、快樂。

　　「盲目我」是指「自己不知道而別人卻知道的部分」，例如：個人有口臭、口頭禪、某些個性上的特質，是自己沒有察覺，別人卻很清楚的。「盲目我」的區域大小與個人的自我觀察力及反省力有關，通常內省能力較強，願意自我改進的人，「盲目我」會比較小。

　　「隱藏我」是「自己知道而別人不知道的部分」，例如：辛酸的童年往事、痛苦的經歷、身體上的隱疾……。這是個人的祕密和隱私區域，若是自己不說，別人也不會知道。

　　「未知我」是「自己不知道而別人也不知道的部分」，也是「潛能區」的我。例如：從未演過戲的人，在公司的年終尾牙時，逼自己上台演出，結果展現出乎意料的演技。這個區域通常是指一些尚待開發的潛在能力，也默默影響著我們生活中的喜怒哀樂。

　　透過「風景卡」這個活動，不但有助於彼此認識，也鼓勵大家打開心胸、自我探索。若能深入引導，可以更進一步帶領學員發揮潛能，了解未知的自己。

水果拼盤

🚩 **活動目標**

1. 破除陌生感
2. 增加趣味性
3. 了解彼此特質

在陌生人面前介紹自己的人格特質,有時會感到彆扭。若是透過有趣的媒介(如:水果、動物、汽車零件等)來輔助介紹,間接透露自己的興趣和性格,效果通常會更好,也容易讓別人留下深刻印象。「水果拼盤」這個活動,就是很好的自我介紹媒介。

我的個性像西瓜,熱情十足!

我像香蕉一樣,內心柔軟!

我像南台灣的鳳梨,耐熱又耐操!

我是溫和善良的蘋果!

▲ 說出最能代表自己的一種水果,並解釋原因。

遊戲人數	每組 6～10 人	建議場地	不拘
座位安排	小組狀	遊戲時間	約 10 分鐘
需要器材	無		
適合對象	★中高階主管 ★上班族 ★青少年 ★親子互動		
適用時機	活動初期或中期		

活動流程

1. 請學員找出一種最能代表自己個性的水果。
2. 說明活動規則：

 ❶ 以小組為單位，每人輪流自我介紹。

 ❷ 每人時間 1 分鐘，若一組 10 人，則計時 10 分鐘。

 ❸ 介紹內容必須包含：姓名、代表水果、原因。

 ❹ 帶領者示範：大家好，我是來自台南的大雄，（小組成員齊說：大雄好！）我覺得自己像一顆「西瓜」，因為西瓜給人熱情、快樂的感覺，我也像西瓜一樣，熱情十足！

 ❺ 輪到的人起立發言，介紹完畢請坐下。

 ❻ 別人發言時務必專心聆聽，如有筆記本可做記錄。

3. 活動開始，並開始計時。帶領者須至各組巡視，觀察成員互動狀況。
4. 帶領者須隨時提醒時間，如：過了 3 分鐘，還有 7 分鐘。
5. 宣布活動結束，並簡單抽查大家記住了多少人、多少內容。

延伸思考

替換法 ▶▶▶

1. 用「動物」來形容自己，例如：狗、貓、老虎、孔雀、海豚、鯊魚、恐龍、綿羊……。
2. 用「汽車零件」來形容自己，請學員想像自己是汽車中的哪個部分，例如：引擎（核心人物）、車燈（有遠見的）、車軸（協調者）等。適合用來進行更深入的自我介紹。
3. 事先準備若干物品，例如：食物、玩偶、用具、書籍等，讓學員從中挑選能夠象徵自己的物品，以此自我介紹。
4. 準備幾本舊雜誌，請學員任意挑選「雜誌內頁圖片」來介紹自己，包含人物、物品、電影、廣告等等。
5. 利用「卡通人物」和「生活用品」來進行介紹，如：加菲貓、柯南；時鐘、桌子等。
6. 「水果拼盤」用在線上同步教學，效果也很好。

加法 ▶▶▶

可以用兩種以上的水果來介紹自己。

　　自我介紹後，複習組員的姓名時，可以在姓名前面加上水果。
請大家一起喊：「喜歡吃西瓜的大雄好！喜歡吃橘子的曉蕙
好！……」

動動腦，你還能想到哪些延伸活動呢？

帶領技巧

1. 帶領者可以先讓大家腦力激盪，舉出各種水果，並分享這些水果有
哪些特質，作為暖身之用，以免學員選擇的水果太過雷同。

2. 若有少數人選擇相同的水果也沒關係，因為每個人解釋的角度可能
不同。

3. 若學員無法充分描述水果特質，可以請大家幫忙補充。

4. 教室內可以準備一些水果，以引起動機，下課剛好當作點心。

5. 可播放各種水果的投影片。

問題引導

◆ 你是喜歡吃這種水果，還是喜歡這種水果的特質？
◆ 你選擇的水果是「自己眼中的你」，還是「別人眼中的你」？
◆ 你覺得誰的介紹內容或敘述方式最特別？
◆ 如果要用兩種水果來形容自己，你會選擇哪兩種？
◆ 你希望變成哪一種水果？你喜歡和哪一種水果特質的人相處？
◆ 水果自我介紹帶給你什麼不同的感覺？

你還能想到哪些問題呢？

我們對人都有好奇心，除了想了解對方的姓名和職業等基本資料以外，也會想知道他們的個性和嗜好。

透過「水果」這個媒介，間接讓大家了解每個組員的個性和嗜好，是不錯的切入方式，也會增加彼此感情的連結。

課程結束後，我們可能會忘記彼此的姓名，但是我們會記得：那個喜歡吃芭樂、長相像芭樂的開心果同學。

我曾在大賣場買了許多小東西：橡皮擦、捲尺、修正液、橡皮筋、電池、圓規、放大鏡、打火機、鏡子、手電筒、棉花棒、牙籤等等，讓學員自行挑選，利用這些物品來進行自我介紹，效果也很好。

這個活動也可用於口才訓練。例如：隨機挑選一樣物品，請學員先準備兩分鐘，接著利用這項物品進行一到兩分鐘的即席演講，演講內容必須賦予物品意義。還可以請學員兩兩一組，練習如何向顧客推銷這樣物品，演練一分鐘「電梯式簡報」技巧。根據我的經驗，通常能帶來不錯的效果，大家不妨試試看！

簡媜老師在《老師的十二樣見面禮》一書中，描述兒子到美國就讀小學，開學時老師送給每位同學十二樣小禮物，每樣小禮物都代表不同的含意，例如「橡皮筋」這個禮物，代表「保持彈性，每件事情都能完成」，這便是很棒的概念。

掌中乾坤

示範影片

活動目標

1. 破除陌生感
2. 增進向心力
3. 增加趣味性

人類與其他動物最大的區別之一是──雙手五指可以分開。也因此特性，人們得以用雙手製造各種器物，發展出璀璨的文明。人與人見面時握手打招呼、用掌聲鼓勵他人……，用雙手可以表達許多情感。掌中有乾坤，手中有資訊。利用手掌來進行自我介紹，不但有趣，也極富深意。

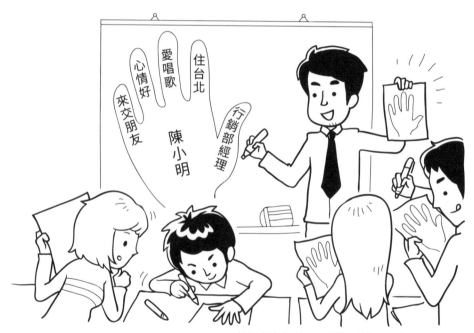

▲ 在 A4 紙上描出手掌形狀，並依指示寫下相關資訊。

遊戲人數	每組 6～10 人	建議場地	有桌椅的教室
座位安排	小組狀	遊戲時間	約 15 分鐘
需要器材	桌椅、A4 紙、彩色筆、原子筆、白板		
適合對象	★中高階主管 ★上班族 ★青少年 ★親子互動		
適用時機	活動初期		

活動流程

1. 發給每個人一張 A4 紙、一枝彩色筆與一枝原子筆。
2. 帶領者在白板上畫出一個大手掌。
3. 請學員將左手放在 A4 紙上，以右手用彩色筆描出自己的左手掌。
4. 帶領者在白板上的手掌圖示中，分段寫出下列資訊：

 ❶ 掌心上寫：「姓名」。

 ❷ 拇指上寫：「公司、部門、職位」。

 ❸ 食指上寫：「住家、家人稱謂」。

 ❹ 中指上寫：「專長」。

 ❺ 無名指上寫：「今天心情」。

 ❻ 小指上寫：「來這裡的原因」。

5. 以上步驟中，帶領者每進行一個動作，就要請學員立刻在 A4 紙上照著進行。
6. 所有組員都完成各階段的動作後，小組立刻手拉手，一起喊：「第○組，完成。」
7. 全部完成後，請學員運用手掌上的個人資料，在小組內輪流做自我介紹，每人 1 分鐘。
8. 所有組員介紹完畢，全組牽手高喊：「第○組，完成！」

延伸思考

替換法▶▶▶

1. 除了手掌之外，還可以改畫「花」、「臉形」、「幸運草」等不同圖案。
2. 如果沒有 A4 紙，也能畫在講義的空白頁面上，或依課程需求，畫在氣球、免洗紙杯、橘子等不同的物品上。
3. 「掌中乾坤」用在線上同步教學，效果非常好。

延伸法▶▶▶

畫有手掌的 A4 紙，可於課後張貼在牆壁上或海報欄內。

結合法 ▶▶▶

　　畫完手掌、完成自我介紹後，可繼續進行下一個單元「2-05 心手相連」，讓團體更加凝聚。

　　　　　　　　　　　　　　　動動腦，你還能想到哪些延伸活動呢？

帶領技巧

1. 畫手掌與填寫掌中資訊時，每個動作最好都能分段說明、分段示範、分段操作。例如：帶領者示範在掌心上寫姓名，大家就在自己畫的掌心裡寫姓名。整組寫好後，一起手拉手喊：「第○組，完成」，以帶動士氣。

2. 五根手指上要填寫的內容，需依照學員特質、活動目的，以及活動時間長短，設定最適當的題目，例如：最難忘的事情、最高興的事情、最喜歡吃的食物、為何報名此次課程……。

3. 畫手掌與填寫掌心的姓名，可以用彩色筆進行，因為畫筆較粗，線條較清晰，不過要提醒學員不要使用顏色太淺的彩色筆。

4. 五根手指上要填寫的內容，因為面積較小，用原子筆較容易書寫。

5. 學員進行自我介紹時，帶領者要至各組巡視，並報告時間，提醒大家掌控進度。例如：已過 2 分鐘，還有 8 分鐘。

問題引導

◆ 把介紹資料寫在描繪的手掌上，和直接以口頭自我介紹有何差異？

◆ 透過彼此的自我介紹，你對夥伴的了解增加了多少？

◆ 哪些人跟你有相同之處？

◆ 你們的小組有何共同點？

◆ 除了畫手，還可改畫哪些不一樣的東西？

你還能想到哪些問題呢？

楊老師分享

一、雙手見證人類文明

人類與黑猩猩的基因只差百分之三，所以人類也號稱「第三種猩猩」。但人類與黑猩猩的文明天差地遠。根據人類學家的說法，主要原因之一是：人類的手掌五指都能分開，可以進行各種細膩的工作，包括搥、打、揉、捏、摺、壓、夾、捻、穿等等。

人的手掌與大腦神經相互連接，因此人類經過幾百萬年靈活的使用雙手，腦細胞也越來越活化，逐漸脫離原始的動物生活，展開新的文明。雙手萬能，就是人類歷史的見證。

二、「掌中乾坤」效益高

　　自我介紹的活動有很多，「掌中乾坤」的進行方式很簡單，效益卻很大。因為畫手本身就是一件新鮮的事，很容易引起學員的興趣。另外，可以讓學員先動腦思考，寫下要介紹的資料，自我介紹的流程也會更加順暢。

　　「掌中乾坤」是 1990 年我在洪建全基金會上班時，一位東海大學社工系學生教我的，我很喜歡。那幾年我經常帶領，曾經是我的招牌活動之一，後續再跟「2-05 心手相連」活動結合，效果就更好了。

　　如果學員當中有人參與過相同的活動，可以將「畫手」改為「畫幸運草」、「畫花瓶」，或是把介紹的內容寫在氣球、紙杯等不同的物品上，學員一樣會產生新鮮感。

　　幸運草的學名是苜蓿草，一般都是三片葉子，能找到四片葉子的機率相當低。因此，四葉的苜蓿草又叫做幸運草。四健會的標誌就是幸運草，象徵「手、腦、身、心」四樣都健全。我曾讓大家畫幸運草來進行自我介紹，最後，用幸運草的象徵來祝福大家課程圓滿、幸福常在身邊，這樣操作的效果也很好。

　　同樣的，若是改畫花瓶，或將介紹內容寫在氣球或紙杯、橘子上，帶領者都可以賦予不同的意義，或是請學員自己想像其中意義，增加活動的深度。

　　「掌中乾坤」是破冰王牌之一，可改在線上教學時操作。請學員在家準備白紙、彩色筆，畫好後，放在鏡頭前作自我介紹，很有獨特性。

心手相連

活動目標

1. 破除陌生感
2. 增加趣味性
3. 增進連結感

俗話說：「百年修得同船渡，千年修得共枕眠。」搭同個交通工具都要有百年緣分，可以當同學，一起上課，緣分更是難得啊！

同學們彼此之間一定有很多共同點。這個活動就是要串起大家的共同點，讓彼此的緣分更加濃烈，團體的連結更加緊密。

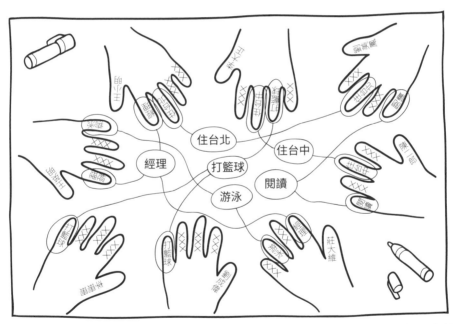

▲ 圈出並串連彼此的共同點，再將共同點寫在海報紙中間。（有兩個以上相同點，即可連線）

遊戲人數	每組 6 ～ 10 人	建議場地	有桌椅的教室
座位安排	小組狀	遊戲時間	約 15 分鐘
需要器材	海報紙（一組一張）、彩色筆、原子筆、白板		
適合對象	★中高階主管 ★上班族 ★青少年 ★親子互動		
適用時機	自我介紹、團體形成之後		

91

活動流程

1. 依照前一個遊戲「2-04掌中乾坤」的活動流程，讓學員運用所畫手掌和資料進行自我介紹。

2. 小組圍成圓圈，將每個人的手掌畫在大張海報紙上，而且要畫在海報紙的周圍，把紙張中間空出來進行連線。

3. 自我介紹後，說明連線活動規則：

 ❶ 請學員尋找小組內每一個手掌上相同的資料，例如：同樣姓王、同樣住在台北。用彩色筆圈出手掌上的共同點，並畫線連起來。

 ❷ 只要找到一個共同點，就在海報紙中央畫出一個圓圈，將此共同點寫在圓圈內。

 ❸ 帶領者在白板上繪圖進行示範。

 ❹ 每組學員在3分鐘內至少要找出20個共同點，越多越好。共同點不限於手掌上所列的資料，可盡情發揮想像力與創造力，找出彼此相同之處，例如：都穿牛仔褲、都戴眼鏡。

 ❺ 完成後，全組組員牽手高舉，並喊：「第○組，完成！」

4. 宣布活動開始，並開始計時。帶領者至各組巡視，觀察學員互動狀況。

5. 宣布時間到，若時間許可，可進一步請各組上台報告找到的共同點。

延伸思考

延伸法 ▶▶▶

若活動氣氛佳、團體信任度高，也可以一起找出團體中共同的優缺點，例如：提出公司部門需要改進的地方。

替換法 ▶▶▶

1. 可以將畫手改為「畫花」、「畫星星」，再進行連線。

2. 每個人先發一張彩色紙，在上面畫手掌，填寫基本資料後，剪下或撕下，再黏到海報紙上，增加變化性，連線時也更有立體感。

3. 將手印換成腳印，討論內容可改為「在腳掌中寫下課後預計採取的行動」，連線條件可改為「有哪些事情是可以一起合作執行的」。

加法 ▶▶▶

找到小組共同點後，可以進一步尋找全班的共同點，凝聚整體團隊共識。

動動腦，你還能想到哪些延伸活動呢？

帶領技巧

1. 提醒學員務必將手掌畫在海報紙的邊緣，空出中間，以便連線。
2. 小組成員中，只要有兩個以上相同的資料或共同點即可連線。
3. 可以使用不同顏色的彩色筆進行畫圈與連線，但要避免使用太淺的顏色，以免看不清楚。
4. 帶領者要藉機觀察團隊中有哪些共同點特別多，作為調整課程內容的依據。
5. 如果學員想不出 20 項共同點，帶領者必須給予口頭引導，例如問大家有哪些共同的興趣，或者在穿著上有哪些相同之處？
6. 聽到有特色、有創意的共同點，要特別提出來表揚，加以鼓勵。
7. 報告時，可以請全班圍成大圓圈，一組輪流報告一個共同點，不要重複報告，以節省時間，其他組員若有相同點，只要舉手即可。

◆ 哪些共同點讓你印象深刻？

◆ 找到自己和他人的共同點時，你有什麼感覺？

◆ 與擁有共同點的夥伴握手，感覺如何？

◆ 將彼此的手掌連線，代表著什麼意義？

◆ 海報紙中間標示共同點的圈圈有何意義？

◆ 海報紙上錯綜複雜的連線，與工作中的哪些情況相似？

你還能想到哪些問題呢？

楊老師分享

　　我很喜歡「心手相連」這個活動，操作過好幾百場，因為容易帶動氣氛，調整手掌內容後，也能跟後續課程連結，可深可淺。

　　這個活動如果帶領得好，不但能提升小組的向心力，也能進一步找出全體的共同點，可以把教室氣氛帶到最高點。「心手相連」除了有趣之外，也很有意義，能夠帶出深度，創造許多附加價值。

　　我曾經在「團隊共識」課程中，帶領學員一起找出每個人的二十個共同點，瞬間提升了團隊士氣，對後續課程大有幫助。也曾在「企業願景共識營」中，將此活動加以延伸，找出公司整體的二十個共同優點，進而歸納出公司的共同願景和核心價值，促成全體同仁上下一心。

　　「願景」、「核心價值」、「經營理念」等深度共識，若是由上而下宣告，很容易流於口號。但是若能由下而上一起討論，大家有共同的參與感，更容易感到被理解、被接納，後續的執行力將大幅提升，理念也較容易貫徹。

製作桌牌

示範影片

活動目標

1. 減輕行政負擔
2. 便於自我介紹
3. 促進團體互動

課程或活動中若有桌牌,方便讓帶領者叫出學員大名,也能增加學員彼此的熟悉度,提升團隊動力。不過,製作桌牌對行政單位來說,是一項不小的負擔,需要耗費很多時間。如果把製作桌牌變成報到活動的流程之一,能夠讓學員暖身、活化教室氣氛,還可以減輕行政人員的負擔,可謂一舉多得。

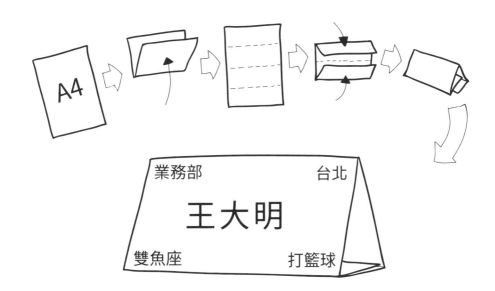

▲ 依提示將 A4 紙摺成桌牌,並寫上個人資料。

遊戲人數	每組 6 〜 10 人	建議場地	有桌子的教室
座位安排	小組狀	遊戲時間	約 10 分鐘
需要器材	彩色筆、原子筆、A4 紙(每人各一份)		
適合對象	★中高階主管 ★上班族 ★青少年 ★親子互動		
適用時機	報到時,或是報到後第一個活動		

1. 每人一張 A4 紙，帶領者示範分解動作，帶領學員分段操作。

 ❶ 將 A4 紙對摺，留下摺線，再將紙張攤開。

 ❷ 由兩邊分別往內對摺，將紙張分成 4 等分。

 ❸ 把紙張摺疊起來，變成一個立體的桌牌（桌牌兩側呈三角形）。

2. 每人用彩色筆在桌牌中間寫上姓名，字體要大、字跡工整；兩面都要寫。書寫姓名時，上下左右四個角落分別留白 1 公分。

3. 用原子筆在桌牌的四個角落寫上基本資料，例如：部門、家鄉、興趣、休閒嗜好、學校科系、血型、星座……（請參考「2-01 基本介紹」）。

延伸思考

結合法 ▶▶▶

　1. 製作桌牌後，進行自我介紹活動，促進小組之間的熟悉度。

　2. 左手拿著桌牌，到教室各處走動，與其他人握手打招呼。

替換法 ▶▶▶

　桌牌四角要填寫的項目，可以與課程內容相關。例如：

　1. 若課程主題是「招募技巧」，可填寫「招募年資、部門所需員工的特質、招募的成功經驗……」，再進行小組分享。

　2. 若課程主題是「業務推銷技巧」，可填寫「自己喜歡的小吃店」，然後走動，向夥伴推薦，看看能否引起對方的興趣。

簡化法 ▶▶▶

　如果活動中不需要其他資料，桌牌上可以只寫姓名，節省時間。

動動腦，你還能想到哪些延伸活動呢？

1. 所有指令都必須分段示範與練習，確認大家都做對再往下進行。

2. 為帶動氣氛，可以以小組為單位，每個動作做好後，小組成員一起手拉手，齊聲大喊：「第○組，完成」，以鼓舞士氣。

3. 桌牌是給別人看的，所以書寫姓名的彩色筆顏色要深，不可使用黃色、淡綠色、膚色等淺色系，以免看不清楚。

4. 桌牌四周的基本資料可依不同活動需求調整。用原子筆進行書寫，也能與中間的姓名有所區隔。

5. 製作過程中，若發現有人做錯，必須立刻要求重做。尤其是書寫姓名，如果字寫得太小，或顏色太淡，都要馬上重新製作。

6. 桌牌兩面都要用彩色筆寫上姓名，桌牌四個角落的基本資料，可以用原子筆只寫一面，節省時間。

問題引導

◆ 桌牌在課程或活動中有何功能？

◆ 如果課程或活動中少了桌牌，會有什麼影響？

◆ 製作這樣的桌牌有何好處？

◆ 桌牌上可以增加哪些基本資料？

◆ 製作過程中，你有出錯嗎？為什麼？

◆ 你想了解其他人的哪些信息？

你還能想到哪些問題呢？

楊老師分享

「桌牌」是課程和活動中的小教具，但對教室氣氛影響甚大。把製作桌牌變成報到時的破冰活動，是我最喜歡的一件事。不但可以幫助團體暖身，又可減輕行政壓力，更能當作後續課程教材，實在是一舉多得。

我帶領的團隊共識和講師培訓課程，承辦的行政人員都知道，課前可以不用準備桌牌，因為我會把做桌牌變成破冰活動，成為課程的一部分。

我常鼓勵公司的 HR，尤其是工廠端的 HR，在進行新人培訓時，讓新人自己動手製作桌牌，或是掛在胸前的識別證（參閱「1-06 個性名牌」），可以促進新訓時的互動效果，本小利大。

也許有人會擔心，讓學員製作桌牌會浪費課程時間。其實，如果只是單純製作姓名桌牌，兩、三分鐘即可完成。也可以請工作人員事先製作一份樣本，在學員報到時就教他們製作，納入報到流程中，更能節省時間。當然，如果遇到重大的慶典活動，或有其他考量，仍得事先製作印刷精美的桌牌，不可馬虎。

製作桌牌已經變成我的招牌活動之一，很多公司的 HR，以及我的學生，都在自己的課堂上照著做，課後反應也相當好。

手法人人會變，各有巧妙不同，他們把製作桌牌的操作流程與各類主題巧妙結合，包括：工作教導、人際溝通、業務推銷、行銷企劃、人事招募、自我形象塑造、團隊共識、時間管理……。這樣的舉一反三令我敬佩，也感到欣慰。這個簡單的活動，能帶來如此大的邊際效益，非常值得推廣！

搭手問好

示範影片

活動目標

1. 熟記彼此姓名
2. 拉近彼此距離
3. 提升小隊氣勢

在活動當中，若學員能快速記住彼此的姓名，不但能快速縮短團體之間的距離，對於課程的活化也有助益。

在學員完成自我介紹之後，若能加上複習姓名的活動，可以強化記憶。「搭手問好」就是一種簡單、有趣的記憶方式。

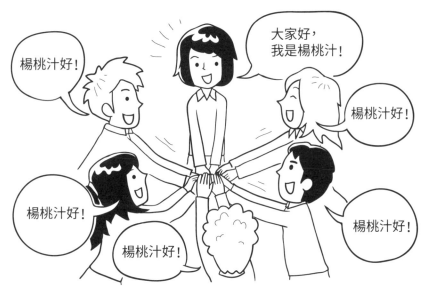

▲ 學員依序伸手向大家問好，所有組員搭上手臂，大聲回應問候者：「○○好！」

遊戲人數	每組 6～10 人	建議場地	不拘
座位安排	小組狀	遊戲時間	2～5 分鐘
需要器材	無		
適合對象	★中高階主管 ★上班族 ★青少年 ☆親子互動		
適用時機	活動初期		

活動流程

1. 說明遊戲規則：

 ❶ 以小組為單位，由第一個人開始大聲向大家喊出自己的姓名，例如：「大家好，我是楊桃汁！」同時將雙手筆直伸向前方，手心向下。

 ❷ 其他組員必須大聲回應：「楊桃汁好！」同時伸出雙手搭在楊桃汁的手背上。

 ❸ 依順時針方向輪流進行，輪到的學員大聲喊出自己的姓名，其他組員也要大聲回應。

 ❹ 完成後全組牽手高舉，齊聲大喊：「第○組，完成！」

2. 帶領者請其中一小組示範一次，之後宣布活動開始。

3. 可繼續進行 1 ～ 3 回合，讓大家更熟悉彼此的姓名。

延伸思考

加法▶▶▶

1. 伸手加上形容詞：在自己的姓名前加上一個形容詞或成語。例如：「大家好，我是美麗大方的楊桃汁」，組員回應：「美麗大方的楊桃汁好」。

2. 重複唸出前面每一位的姓名，以加深記憶。例如：第一人說：「我是楊桃汁」；第二人說：「楊桃汁好！我是楊春面」；第三人說：「楊桃汁好！楊春面好！我是黃金貴！」依此類推。

結合法▶▶▶

1. 「搭手問好」後，與撲克牌的「心臟病」遊戲結合（參考：「2-08 心臟病」）。

2. 所有組員一起將右手掌伸向隊長，喊出隊長的名字，再逐一

指向各位組員，一一喊出大家的姓名，幫助記憶。例如：手指楊桃汁並喊：「楊桃汁好！」手指陽春面並喊：「楊春面好！」

逆向法▶▶▶

從反方向進行，由最後一人開始，一一喊出每人的姓名。

替換法▶▶▶

改用「喜愛的水果」或「能代表個性的水果」來代替姓名，可增加趣味性並加深印象。例如：我的個性很正直，大家可以叫我「甘蔗」。

動動腦，你還能想到哪些延伸活動呢？

帶領技巧

1. 活動開始前，帶領者可先請各組進行簡單的自我介紹。

2. 提醒學員喊姓名時要大聲、有精神，以增加團體氣勢，使氣氛更活絡。

3. 所有組員的手要確實碰觸介紹者的手，以拉近彼此間的距離。

4. 如果小組人數過多，彼此距離太遠，能搭到隔壁學員的手即可。

5. 複習姓名時，要連名帶姓喊出全名，例如：「楊桃汁好！」而不是「桃汁好！」以免接下來只記得住對方的名字，卻記不得姓氏。（彼此熟悉後，稱呼名字即可，較有親切感）

6. 帶領者可點名某一小組進行示範，若不夠精確，再換下一組示範，帶動良性競爭。

問題引導

◆ 在陌生團體中，你記人名的能力如何？

◆ 透過這樣的複習，對記住夥伴姓名會不會有幫助？

◆ 請分享你記住陌生人姓名的訣竅？

◆ 能快速叫出彼此姓名，對團體動力有何幫助？

◆ 現在的教室氣氛跟之前有何不同？為什麼？

◆ 這樣的氣氛，對往後的活動是否有幫助？

你還能想到哪些問題呢？

楊老師分享

　　接連這幾個活動都非常簡單。也許有人會認為，這些活動這麼簡單，怎能獨立成一個單元？幾經思考，我仍決定將這些單元獨立出來，原因如下：

1. 正因為活動太簡單，帶領者容易輕忽細節，甚至犯錯。

2. 活動雖然簡單，但是操作得好，仍有良好效果。

3. 活動雖簡單，都是基本功，可以變化出其他花樣。

4. 活動簡單卻仍有許多細節需要交代，不好合併到其他活動中。

5. 這幾個活動可獨立操作，也可以與其他活動串連，靈活運用。

　　記住對方的姓名，在社交上是一種禮貌，也能增進對方的好感。但是，記姓名對很多人而言，都是一種壓力。「搭手問好」可以巧妙的化解壓力，提升記憶姓名的效率，也是我用過「記姓名活動」中最有效、最節省時間的，可以增進情感，同時炒熱氣氛。

心臟病

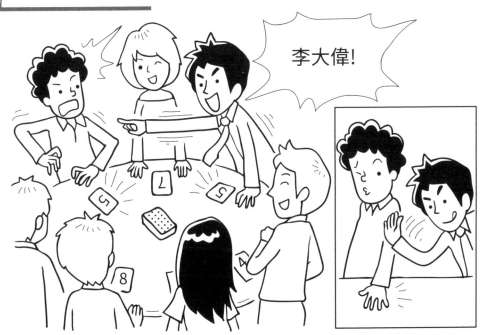

活動目標

1. 快速熟記姓名
2. 增進團隊默契
3. 觀察反應力

在陌生環境中，如果能快速叫出新夥伴的姓名，一定會拉近彼此的距離，促進雙方的友誼。

把撲克牌遊戲「心臟病」應用在自我介紹之後，透過遊戲強迫大家記住彼此的姓名，既刺激又好玩，效果良好。

李大偉!

▲ 兩人翻到的牌點數相同，立刻喊出對方姓名，反應快者獲勝。贏的人打輸的人一下（被打者可躲開）。

遊戲人數	每組 6～10 人	建議場地	有桌子的教室
座位安排	小組狀	遊戲時間	10～15 分鐘
需要器材	桌子、撲克牌一組一副		
適合對象	★中高階主管 ★上班族 ★青少年 ★親子互動		
適用時機	小組完成自我介紹、複習姓名之後		

活動流程

1. 把撲克牌洗亂，平均發給每一人；牌面向下，請學員不要偷看牌。
2. 帶領者喊：「一、二、三，翻！」的時候，每個人同時翻開最上方的一張牌，放在自己面前的桌上。
3. 只要發現有人翻出和自己相同數字的牌，就必須大聲喊出對方的名字。例如：A跟B都拿到「數字5」的牌，就要互相喊對方的名字。
4. 先喊出對方姓名者獲勝，反應較慢的一方就輸了。
5. 輸的人手背向上，平放在桌面上，贏者可以打輸者手背一下（被打的人可以躲開），增加趣味性。
6. 反覆進行遊戲，結束一輪後，重新洗牌、發牌，再玩一次。

延伸思考

替換法 ▶▶▶
喊姓名可以改為喊綽號，或是水果名、動物名……。

逆向法 ▶▶▶
每次翻牌時，小組中點數最大者與最小者，互喊對方名字。

改變法 ▶▶▶
可改由小隊長依序發牌給每個人，直接「攤」牌在每個人面前。看到出現與自己相同數字的牌，就要立刻喊出對方名字。

結合法 ▶▶▶
可結合「撿紅點」的玩法。當兩人的牌相加等於「10」的時候，就要立刻喊出對方姓名。例如：A拿到黑桃3，B拿到方塊7，A、B兩人必須立刻喊對方的名字。

動動腦，你還能想到哪些延伸活動呢？

1. 陌生的團體玩這個遊戲之前，一定要先進行自我介紹，並複習彼此的姓名。
2. 如果同時出現三張相同數字的牌，同樣是用兩兩比對的方式，看誰的反應最快，例如：A、B、C三人同時拿到「數字6」的牌，若A先叫出C的姓名，C先叫出B的姓名，A可以打C的手背一下，C可以打B的手背一下，依此類推。
3. 如果同一輪都沒有出現相同數字的牌，那次就不算，帶領者再重新喊：「一、二、三，翻！」
4. 也可以改為一次只發一張牌，聽口令翻牌。
5. 可以請大家一起喊：「一、二、三，翻！」讓學員更有參與感。

問題引導

◆ 現場氣氛如何？你喜歡這樣的氣氛嗎？
◆ 這樣的氣氛對接下來的活動是否有幫助？為什麼？
◆ 請反應最快的組員，說說自己是如何記住對方的姓名。
◆ 當你一時記不起對方的姓名時，你的心情如何？
◆ 當別人先叫出你的姓名時，你的心情如何？
◆ 如何讓自己的反應力變快？
◆ 「心臟病遊戲」還可以做哪些變化？

你還能想到哪些問題呢？

楊老師分享

「撲克牌心臟病」是大家從小就玩過的遊戲，遊戲規則很簡單，一聽就懂。把它應用在課程中，用來複習彼此的姓名，效果非常好。

撲克牌是很容易取得的道具，攜帶方便、玩法簡單，操作過程的變化性也很大。有人玩過沒關係，還可以再玩，不怕「破梗」，是老少咸宜的活動。

在學員報到並自我介紹後，可以先複習小組成員的姓名，再玩「心臟病」這個遊戲，通常都能很快炒熱氣氛。根據我的帶領經驗，玩到後來會有很多人站起來，甚至跪在椅子上，做出各種千奇百怪的動作。

想讓團體快速凝聚，或想轉化教室內的氣氛時，可以使用這個簡單、實用的遊戲，只是要多花一些時間。面對氣氛比較沉悶的團體，也能利用這個遊戲達到破冰效果，可說是標準的「小活動，立大功」。

撲克牌也有多種不同的用法，有些老師會把撲克牌當作獎勵籌碼，當學員回答問題或表現良好時，就發一張撲克牌給他，最後再統計個人或小組拿到的張數，依此給予獎勵。這是不錯的方式，可鼓勵大家踴躍發言、參與。

但是我要提醒一點，盡量不要用撲克牌的點數積分作為勝負基準，否則會不公平。若有人只發言一次，就幸運的拿到老 K，有人發言很多次，卻總是拿到 2、3、4 等小點數，反而會打擊士氣，失去原本的意義。

第**3**章 ▶ 誰是隊長

團結一心，跟著隊長向前衝。

群龍無首，不是一個好團隊。團隊要分工合作，總要有領導者。
分組完畢、自我介紹後，如何選出好的小隊長，變成首要之務。
本單元收錄的幾個遊戲，不只可以選出隊長，還能用來分派工
作、抓鬮抽籤、決定順序、請人發言……課程中的各項需求，
都能透過遊戲輕鬆解決。

手選隊長

示範影片

▸ **活動目標**

1. 共同推選小隊長
2. 培養小組認同感

團體之間要合作，需要分工，也需要領導者。陌生的團體在自我介紹，彼此熟悉之後，各組都要選出一位隊長，才能在往後的課程或活動中帶領小隊，協助老師完成各項任務。

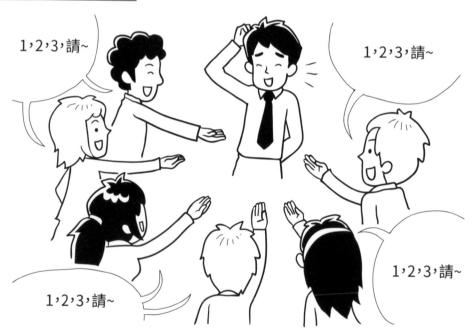

1，2，3，請~

1，2，3，請~

1，2，3，請~

1，2，3，請~

▲ 大家一起將手伸向心目中的隊長人選。

遊戲人數	每組 6 ~ 10 人	建議場地	不拘
座位安排	小組狀	遊戲時間	3 分鐘
需要器材	無		
適合對象	★中高階主管 ★上班族 ★青少年 ☆親子互動		
適用時機	活動初期		

1. 小組自我介紹後，說明遊戲規則：
 ❶ 給小組成員 30 秒時間，思考同組夥伴中，誰最適合當小隊長。
 ❷ 大家高舉右手，五指併攏，將手掌伸向屬意的隊長人選；眼神看向手指的對象，全組一起喊：「1、2、3，請～」
 ❸ 票數最高者即為小隊長。
 ❹ 若票源過於分散，可以再進行一次。
2. 帶領者宣布「開始」，大家高舉右手，伸出手掌一起喊：「1、2、3、請～」
3. 確定各組隊長之後，可以請學員發表為什麼選此人為小隊長。
4. 請小隊長發表當選感言。

❸ 誰是隊長

手選隊長

延伸 思考

加法▶▶▶
選出隊長後，請大家一起伸出手掌，指向隊長，齊聲喊出隊長姓名，再依序指向每一位組員，輪流喊出每個人的姓名。反覆進行兩次，複習彼此的名字。

動動腦，你還能想到哪些延伸活動呢？

1. 此活動適用於「自我介紹」後。

2. 活動開始前,請所有學員一起先口頭練習喊:「1、2、3,請～」這個口令,多練習幾次,進行效果較佳。

3. 當選者的票數一定要過半數,才有民意基礎。

4. 可以提醒大家,高階主管有投票權,沒有被選舉權,讓其他人有領導的機會,主管也可以藉機觀察員工的表現。

5. 不要用「食指」投票,這樣不禮貌;伸出「手掌」並喊「請」,比較禮貌周到。

6. 在適當的時機和場合下,可以請當選的小隊長買點心請大家吃,促進小隊感情。

7. 可以說明小隊長責任。例如:小隊長有責任與義務帶領小隊爭取最大榮耀。讓小隊長師出有名。

8. 選舉後,請小隊長站起來,接受全組掌聲歡呼,小隊長也可向小組成員說,謝謝大家支持,請大家一起努力協助。

問題引導

◆ 你投票給這位隊長的理由是什麼?

◆ 在你的心目中,領導者需具備哪些特質?為什麼?

◆ 你如何在活動中觀察每個人的特質?

你還能想到哪些問題呢?

楊老師分享

選小隊長雖然是一件小事，對課程進行影響甚大，因此，我特別列出這個選隊長的單元，讓新手老師和帶領者參考。

課程中，常常需要分組競賽或討論，如果沒有小隊長，團隊動力就會「卡卡」的。小隊長是榮譽職，也是老師的幫手與分身；小隊長可以執行老師的指令，讓課堂上的指示和分派的作業得以妥善貫徹，提升活動與教學效益。

我曾看過有些課程和活動，在開訓典禮長官致詞後，學員尚未自我介紹前，就選出了班長、小隊長。因為大家對彼此不夠熟悉，通常會選擇年紀較大、官位較高，或是外表出眾者擔任隊長。這不是團隊動力的正常操作手法，萬一選錯小隊長，對接下來的活動大有影響。

選隊長之前，最好先進行自我介紹，或者等彼此相處一兩個小時、互相熟識之後再投票，比較不會選錯人。

兩天以上的活動，若需要選班長來進行課後聯繫工作。我的建議是，等到第二天之後，或是最後一天彼此更熟悉時再來選擇。第一天若是需要班長，可由小隊長暫時代理。

如果小隊長所選非人怎麼辦？可以在第一天下午或第二天上午，全班一起全面改選小隊長。宣布「連選可以連任」，並請大家對沒有連任的隊長表達感謝，謝謝他這段時間的服務，這樣便能化解尷尬。

❸
誰是隊長

手選隊長

111

猜拳選人

示範影片

活動目標

1. 玩遊戲選出代表
2. 打破團體陌生感
3. 增進彼此互動

活動中經常需要選小隊長，或是選人代表上台報告。但是，學員們通常都很客氣，互相推辭禮讓，久久無法找到人選。這時，用猜拳來選人，就是一個不錯的點子。透過遊戲，靠運氣來決定人選，既有趣味性，也是大家可以接受的方式。

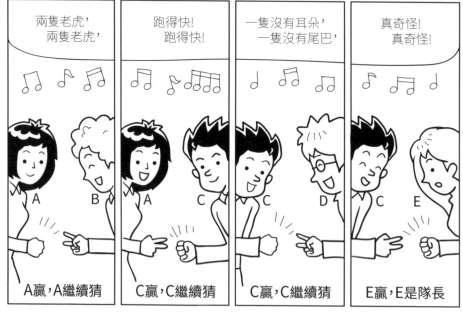

▲ 贏的人繼續猜拳，直到遊戲結束。

遊戲人數	每組 8 ～ 10 人	建議場地	不拘
座位安排	小組狀	遊戲時間	約 5 分鐘
需要器材	無		
適合對象	★中高階主管 ★上班族 ★青少年 ★親子互動		
適用時機	活動初期		

活動流程

1. 各組學員圍成一個圓圈坐下。
2. 說明遊戲規則：（以下以選小隊長為範例）
 ❶ 各小組選出一位成員，暫定為 A，順時針每人依序為 A、B、C、D、E、F。
 ❷ A 跟 B 猜拳（剪刀、石頭、布），輸者 pass，贏者繼續跟下一位猜拳。平手必須繼續猜拳，直到分出輸贏。
 ❸ 舉例：A 跟 B 猜拳，如果 A 贏了，A 就要繼續和 C 猜拳；接下來若是 C 贏了，就要換 C 和 D 猜拳，依此類推。
 ❹ 簡單說：只要輸拳就 pass，贏的人必須繼續和下一個人猜拳。
 ❺ 如此反覆進行，同時請大家一起唱一首歌曲，歌曲結束時，最後猜拳贏的人即為小隊長。
3. 請幾位學員示範操作一次。
4. 選定一首大家熟悉的歌曲或兒歌，請每組指定一名學員作為開始。
5. 全體學員開始唱歌並猜拳。
6. 歌曲結束時，猜拳贏的人即為各組小隊長。

❸

誰是隊長

猜拳選人

延伸思考

逆向法 ▶▶▶
　　改為猜輸的人繼續往下猜拳，歌聲結束還是猜輸的人，就是小隊長。但是，猜拳輸者當小隊長，好像是處罰。所以可以改成猜輸的人出公差、出點心贊助費等等。

替換法 ▶▶▶
　　猜拳到最後的人選，不一定要當小隊長，可以是上台報告者、跑腿者、出公差者……。

加法 ▶▶▶
　　猜拳到最後的人選，不是小隊長，而是往下第三位或往上第三

位才是小隊長。也可以由此人來指定小隊長。

動動腦，你還能想到哪些延伸活動呢？

帶領技巧

1. 選定的歌曲必須是大家耳熟能詳的，人人都要開口同唱。
2. 歌曲長度要適當，兒歌最為恰當，例如：〈兩隻老虎〉、〈捕魚歌〉等，較短的歌曲可以唱兩遍。
3. 要依歌曲的正常速度猜拳，不可故意拖延時間。
4. 除了利用歌曲選人之外，也可播放音樂，當帶領者關掉音樂時，仍猜輸者當小隊長。或是利用吹哨子的方式，一聽到哨聲，立刻停止猜拳活動。
5. 此活動適用於決定人選，例如：選小隊長、選上台報告、出公差的人……。
6. 活動進行前，可請學員示範操作，示範者要起立，其他人才看得清楚。

◆ 這樣決定人選的方式有什麼優缺點？為什麼？
◆ 如果是你，你希望猜贏還是猜輸？為什麼？
◆ 你希望靠「運氣」和「命運」來決定人生嗎？為什麼？

你還能想到哪些問題呢？

楊老師分享

　　受到民族性的影響，我們在公開場合通常比較內斂、含蓄。每次到了需要挑選小隊長，或是上台報告時，大家都會互相推辭禮讓，甚至出現尷尬的情況。

　　此時，用猜拳來決定人選，是一種戲謔、一種趣味，可以化解尷尬。不過，用猜拳來決定小隊長也有風險，萬一選錯人，會對整個小隊產生影響。所以這個遊戲最好用在不會影響大局的地方，例如：上課時對老師提問、回答老師的問題、出公差……。

　　我也曾將這個遊戲用於聚餐時：聚餐最後，桌上常有吃不完的食物，大家都說吃不下了，也不方便打包帶回家。這時，「猜拳選人」便能派上用場。先把剩下的菜餚分成幾小堆，每一小堆大約是一人一兩口的分量。接著大家開始唱歌、猜拳，歌曲結束時，獲勝者自己挑選一小堆菜餚吃下去。反覆玩個幾次，菜盤就見底了，不浪費食物，也增加餐桌上的樂趣。

　　「猜拳選人」是決定人選的好遊戲，也是課程中場休息時候的亮點遊戲。

　　遊戲只是手段，該如何應用、用在哪些場合、規則怎麼修改，都可以靈活的調整改變，這才是本書的最大目的。

❸ 誰是隊長

猜拳選人

唱歌傳球

示範影片

活動目標

1. 選出 Bingo 者
2. 分配各項工作
3. 增進彼此互動

唱歌傳小皮球，是小時候玩的遊戲。現在，把傳球當作找尋 Bingo 者，也是一種樂趣。帶領得好，不但不覺得幼稚，有時還能讓大家回憶兒時，返老還童。其實，這個遊戲的起源也相當詩情畫意，若能巧妙應用，可與課程主題結合。

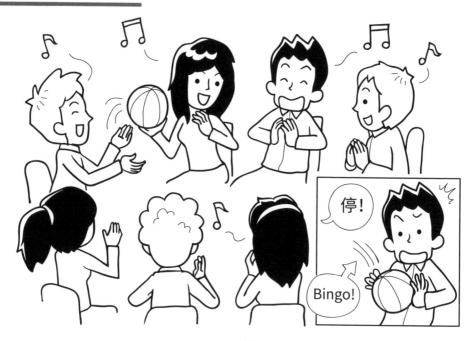

▲ 歌聲結束時，球在誰手中，誰就是 Bingo 者。

遊戲人數	每組 6 ～ 10 人	建議場地	不拘
座位安排	小組狀	遊戲時間	20 分鐘
需要器材	一組一個小皮球		
適合對象	★中高階主管 ★上班族 ★青少年 ★親子互動		
適用時機	活動初期或中期		

1. 說明遊戲規則：

 ❶ 每組依圓形坐下，人手一顆小皮球，學員依序向右傳遞。

 ❷ 每個人持球不能超過 2 秒鐘。

 ❸ 必須親手將球傳到下一位學員手中，不可以用丟的。

 ❹ 小皮球一旦掉落，傳球者和接球者都要被處罰。

 ❺ 大家一起唱首歌，歌聲結束時，手中持有小皮球的即為 Bingo 者。

2. 帶領者簡單示範一小段，然後開始操作。

3. Bingo 者可以當小隊長、出公差、領獎品，或者上台唱首歌。

**延伸
思考**

加法 ▶▶▶

1. 改變遊戲規則：傳球結束時，最後接到球的學員再往下數第三位，才是真正的 Bingo 者。
2. 從拿到球的人算起，往上數第三位，以及往下數第三位，都是 Bingo 者。一箭雙雕，一次選出兩人。
3. 也可規定最後接到球的學員，有權指定誰是真正的 Bingo 者。

替換法 ▶▶▶

用雞蛋代替小皮球，學員在傳遞時會更加小心，也能增加遊戲的趣味性。雞蛋可用衛生紙包著，以防雞蛋破掉時難清理。

逆向法 ▶▶▶

兩頭燒：同時使用兩顆不同顏色的球，藍色球往右傳，紅色球往左傳。歌聲結束時，兩位持球者都是 Bingo 者（若同一人持有兩球，那就加倍了）。

動動腦，你還能想到哪些延伸活動呢？

❸ 誰是隊長

唱歌傳球

1. 選用的小皮球必須輕巧、容易傳遞，也可用其他較安全、不易破碎的物品代替。

2. 傳球時要唱的歌，必須是大家耳熟能詳且簡短易唱的。選好歌後可以先帶大家一起發聲「調音」，讓歌聲更加整齊，之後再開始傳球。

3. 若要播放音樂代替唱歌，最好選擇旋律較輕快的音樂。

4. 這個活動不限於選隊長，也可以請 Bingo 者上台發表心得、唱歌或分配工作。

問題引導

◆ 剛剛教室的氣氛如何？你觀察到哪些情況？

◆ 當球快要傳到你手中時，你的心情如何？

◆ 當你成為 Bingo 者時，心中有什麼想法？

◆ 若你最後拿到球時，可以決定誰是 Bingo 者（延伸思考中「加法」的第三種玩法），感覺如何？為什麼？

◆ 如果 Bingo 者必須接受懲罰，你會抗拒嗎？為什麼？

◆ 生活中若遇到團體壓力的脅迫，你會默默接受抑或抗拒？為什麼？

你還能想到哪些問題呢？

楊老師分享

「唱歌傳球」在中國大陸又名「擊鼓傳花」，是一種很古老的遊戲。歐陽修曾經在揚州當過知府，他常常邀請文人雅士到他的花園喝酒、吟詩作對。

但歐陽修覺得「擊鼓傳花」不符合文人形象，所以就改為傳遞荷花，開頭者拿一朵荷花往下傳，拿到荷花的人摘掉一片小花瓣，再往下傳遞。摘到最後一片花瓣者，必須喝酒，或是吟詩。

酒過三巡，滿地黃花堆積，憔悴損，搭配湖光山色，氣氛優雅，心情舒暢。所以揚州的大明寺平山堂，如今還有兩個匾額叫做「坐花載月」、「風流宛在」，就是紀念這一段故事。

上課中，老師最怕學生沒反應，問問題沒人回答，也沒有學生提問，教室內靜悄悄。為了解決這樣的尷尬場面，我會在課程中帶領「唱歌傳球」，請拿到球的學員（或是拿到球的下兩位）發言或提問。這樣寓教於樂，增添課堂互動，也讓課程更加生動。

帶領這種活動時，一般帶領者最容易想到的是：Bingo 者要罰錢，或是出來唱首歌，講個笑話……。這是處罰的思維，很容易造成尷尬的氣氛。對於 Bingo 者，可以有其他更積極的作法，例如請他當幫手、發獎品、給福利等等。

我個人認為，活動中盡量不要用到「罰錢」這個手段。萬一真的要用，在此提出「罰錢的三條鐵律」供大家參考：

1. 規則要事先講清楚，是大家都能接受的。
2. 金額不可太高，是大家能負擔的，且款項必須充公（例如：買點心請大家吃）。
3. 帶領者或老師自己要以身作則，主動捐獻兩倍金額。

如果考慮不夠周全，讓學員對「罰錢」這個規則產生反感，就得不償失了。

連環加減

示範影片

活動目標

1. 選出 Bingo 者
2. 考驗心算能力
3. 熟絡小組氣氛

在課程活動中，我們經常需要選出 Bingo 者，除了前面的幾個遊戲之外，「連環加減」也是一個值得推薦的遊戲。這個遊戲還可以同時考驗大家的心算能力，一舉多得。

▲ 每人輪流累加數字，最少加 1，最多加 3，加到 101者 Bingo。

遊戲人數	每組 6 ～ 10 人	建議場地	不拘
座位安排	小組狀	遊戲時間	10 分鐘
需要器材	無		
適合對象	★中高階主管 ★上班族 ★青少年 ★親子互動		
適用時機	不拘		

1. 請各組學員依圓形坐下。
2. 說明遊戲規則：

 ❶ 這是一個數字加法遊戲，每位學員輪流加數字，每次可以加 1～3。至少加 1，最多加 3。

 ❷ 帶領者指定由 A 學員開始，喊出 1～3 其中一個數字。

 ❸ 輪到下一位學員 B 時，要根據 A 喊的數字，再喊出「最少加 1，最多加 3」的數字。

 ❹ 舉例說明：A 喊 2；B 喊 5（2＋3）；C 喊 6（5＋1）；D 喊 9（6＋3）；E 喊 11（9＋2）。

 ❺ 當數字加到 101 以上（包含 101）時，那位學員即為 Bingo 者。

 ❻ 若有人喊錯數字，必須重來一次，由喊錯的那位學員開始。

3. 指定一小組試玩遊戲一小段，確定大家是否理解遊戲規則。
4. 宣布遊戲開始。帶領者巡視各組，觀察是否有疑問和困難。
5. 進行第二次遊戲，這次要限定時間，必須在 1 分鐘之內完成。加上時間限制，可以考驗大家的心算能力，也增加遊戲的刺激性。

延伸思考

減法 ▶▶▶

1. 將數字由 101 減回來，所減的數字在 1～3 之間，當數字最後喊到 1 時，遊戲即結束。

2. 遊戲規則也可以改為「超過 51 者」為 Bingo 者。目標數字下降，可加快進行速度。

3. 改為「2 人一組」進行遊戲，這時就會出現邏輯規律的推算法則，掌握關鍵法則者即可獲勝。

加法 ▶▶▶

1. 學員所累加的數字必須「最少加 3，最多加 5」，其餘玩法同上。這樣可以加快進行速度，也提高心算的困難度。

❸ 誰是隊長

連環加減

2. 學員總人數若是在 12～ 25人之間，也可以全班一起玩。

動動腦，你還能想到哪些延伸活動呢？

帶領技巧

1. 帶領者需強調，不得連續都說 2 的倍數或 3 的倍數（有規律，就不容易考驗心算能力）。最多連續兩次，若出現連續三次的情況，就必須重新開始。例如：不能每個人都輪流說 2、4、6、8⋯⋯或 3、6、9、12⋯⋯。
2. 可指定由各組小隊長開始喊數字，強化小隊長的領導角色。
3. 帶領者需至各組巡視觀察，了解學員的狀況。
4. 小團體中若有摸彩活動，要發放獎品時，也可以用這個遊戲來決定人選。
5. 遊戲規則可改為「數字加錯者必須唱歌、說故事、喝酒⋯⋯」。

問題
引導

◆ 你的心算能力好嗎？反應快嗎？
◆ 當你「前面的前面」那位喊到 97 時，你可以預知到，你的前一位如果喊 98、99 皆不會使你中選；若是他喊 100，你就會中選。如果你的命運決定權操控在別人手上，你心中有何想法？

◆ 在現實生活中，你是否曾有「將命運交在別人手上」的感覺？若是處處受制於人，必須看別人的臉色過日子，你該如何面對？如何調適？

◆ 玩這個遊戲有何心得？

你還能想到哪些問題呢？

楊老師分享

這個遊戲除了可用於挑選小隊長、找人出公差、選人上台報告或領取獎品，也可以應用在餐桌上，解決吃不完的菜餚（可參考「3-02 猜拳選人」）。

我的孩子讀小學時，有一次全家出遊，半路遇到大塞車，我們就在車上玩起「連環加減」這個遊戲，誰喊出的數字超過101，就必須唱首歌。有時是玩「成語接龍」、「故事接龍」等遊戲，全家玩得不亦樂乎，將塞車時煩悶的情緒，轉化成溫馨的歡聲笑語。

這個遊戲不需要道具，也沒有空間上的限制，人數多時可隨機分組進行，簡單、有效，又有趣，還能同時訓練心算能力，實在很好用！活動和遊戲只是手段，要因時因地隨時變化，靈活應用，存乎一心。

傳球發言

活動目標

陌生團隊中,第一位發言者總會有壓力。利用小皮球當發言球,拿到球的人就要發言,帶領者只要丟出第一顆球,接下來,團隊就會自行運作了。

1. 增進彼此認識
2. 強迫大家發言
3. 訓練團隊默契

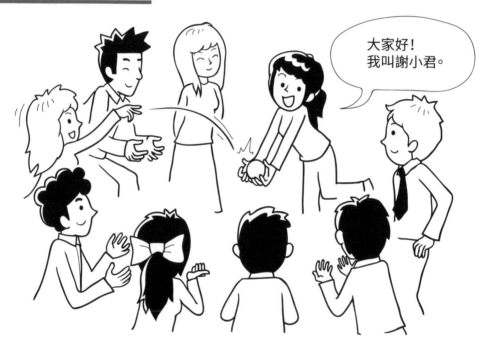

> 大家好!
> 我叫謝小君。

▲ 拿到球的人有發言權;發言之後,將球丟給下一位。

遊戲人數	每組 8 ～ 10 人	建議場地	不拘
座位安排	小組狀	遊戲時間	15 ～ 20 分鐘
需要器材	一組一顆小皮球		
適合對象	★中高階主管 ★上班族 ★青少年 ☆親子互動		
適用時機	活動初期(幫助彼此認識)、活動中期(促成團隊凝聚)		

活動流程

1. 請各組學員圍成圓圈（站坐皆可）。
2. 說明遊戲規則：
 ❶ 各組發一顆小皮球，由小組長先拿球介紹自己的姓名單位，如：
 「大家好，我叫謝小君，目前擔任祕書」，再將皮球丟給下一
 個人，接到球者要介紹自己的姓名與工作，做同樣的動作。
 ❷ 不可將球傳給左右相鄰的人；已經接過球的人不可重複接球。
 ❸ 所有組員都接過球後，將球傳回小組長手上。
3. 帶領者宣布活動開始。
4. 各組將球回傳給小組長後，開始進行第二回合自我介紹，例如：介
 紹自己的姓名和星座，還可加上第三回合，介紹姓名和嗜好等等。
5. 活動結束後，給予學員鼓勵，進行分享與討論。

延伸思考

替換法▶▶▶
1. 將小皮球改為填充玩偶、小沙包等等，也很有樂趣。
2. 將小皮球改為生雞蛋，除了能提升學員的專注度，也可討論
「丟雞蛋」與「丟皮球」的差異。

加法▶▶▶
1. 進行數次後，繼續做傳球的動作（順序不變），請所有組員
一起喊出持球者的姓名，複習大家的名字。
2. 傳球動作反覆 2 ～ 4 回合，每次要求縮短傳球時間。必要時
可以增加小皮球的數量，例如：一小組一次要輪流傳 5 ～ 10
顆球，比賽進行速度。

結合法▶▶▶
傳球者要先說一句話，再將球傳給下一位。接到球者必須重複
說出同樣一句話，或是對丟球給他的夥伴說一句感謝、讚美的
話，增進團隊的連結。

　　拿到球的人問老師一個問題。

　　　　　　　　　　　動動腦，你還能想到哪些延伸活動呢？

帶領技巧

1. 小皮球必須是軟性、好拿、好接的。
2. 球改為絨毛玩偶，但不可使用尖銳的危險物品。
3. 此活動可用於自我介紹，也可以用來請人發表心得、回答問題等等。
4. 小皮球不要傳給左右鄰居，是避免變成輪流發言，流於形式。
5. 自願發言者可以舉手，讓組員優先把球丟給他。
6. 丟球之前，先與對方對眼相看，以免漏接。
7. 學員中若有孕婦，務必小心操作。

問題引導

◆ 遊戲過程中，你想丟球給誰？有哪些考量？

◆ 是否出現漏接球或掉球的狀況？

◆ 漏接時，是擲球者的責任，還是接球者的責任？

◆ 有沒有來不及接或來不及丟的情況？

◆ 第二、三次的傳遞時間是否比第一次的時間短？為什麼？

◆ 過程中，你是否運用策略來加快傳球時間？

◆ 在你的工作流程上，會不會出現「漏接」的情況？如何解決？

　　　　　　　　　　　　你還能想到哪些問題呢？

楊老師分享

一般自我介紹時，若是老師沒有規定發言順序，大家都會先觀望。此時可以請小組長率先發言，作為起頭。不過，接下來還是很容易陷入「等待下一個人發言」的尷尬期。

適度運用小道具當做媒介，拿到皮球的人要發言，大家就會自然發言了。丟球過程中，通常會出現一些有趣的小意外，可以製造輕鬆氣氛。

課程和會議中，老師或主席提問時，遇到大家都不說話的情況，帶領者很可能會強迫大家「輪流發言」，有時氣氛會變得尷尬，且流於形式。其實，可以善用小皮球策略：請拿到球的人發言，或是拿球者的右手邊第二位要發言。這樣可以改善氣氛，讓課程變得活潑、生動。

現在有不少老師喜歡在上課時隨身帶幾個「發言球」或「小布偶」，隨時丟給學員，製造發言效果，這是不錯的策略。

某位學校老師，在上課時曾拿著一隻小青蛙布偶，對學生說：「這是愛發問的小青蛙，誰拿到小青蛙，就要問老師一個問題，或是回答老師一個問題。」加了一個小道具，便能巧妙的改變教學法，讓教室氣氛立刻變得活絡。這是用心教學的好老師。

遊戲進行時可以多加幾顆球，要求小組加快傳遞速度，也會增加趣味性與團隊默契，變成團隊共識活動。小遊戲的好處是，進可攻，退可守，變化存乎一心。

3-06 誰先發言

活動目標

1. 找到發言者
2. 打破尷尬氣氛

在課程、活動中、每次請大家發言時,一開始總是一陣靜默。想打破這種尷尬的沉默,方法有很多。在此提供一些簡單有趣的點子,跟大家分享。

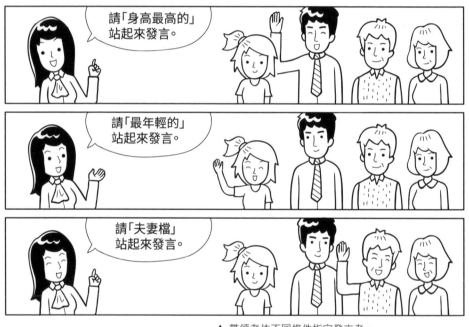

▲ 帶領者依不同條件指定發言者。

遊戲人數	不拘	建議場地	不拘
座位安排	不拘	遊戲時間	無
需要器材	無		
適合對象	★中高階主管 ★上班族 ★青少年 ★親子互動		
適用時機	需要學員發言時		

活動流程

帶領者提問時，若是無人主動發言，可以設定不同的條件，請具備該條件的學員優先發言，例如：

1. 年紀最小的人
2. 身高最高的人
3. 年資最淺的人
4. 年資最深的人
5. 穿紅色衣服的人
6. 有綁頭髮的人
7. 戴手錶的人
8. 每組坐在最左邊角落的人
9. 最後進入教室的人
10. 今天還沒發言的人
11. 住家離公司最近的人
12. 跟這個問題關係最密切的人
13. 夫妻檔、兄弟檔、父子檔
14. 請已發言的人邀請下一位發言
15. ……

延伸思考

替換法 ▶▶▶

1. 用發言球，帶領者把球丟給誰，就由誰發言；發言過後，有丟球的權力。
2. 由小組長決定小組內的發言者。
3. 小組成員共同推舉代表發言的人。

結合法 ▶▶▶

為各小組計分，只要有人發言，這個小組就能加分，增加團隊的向心力和榮譽感。

改變法 ▶▶▶

請全班都站起來，發言過後才可坐下，此時大家都會踴躍發言。

動動腦，你還能想到哪些延伸活動呢？

帶領技巧

1. 邀請發言人時，可以用較有趣的方式，但不可嘲笑諷刺。

2. 帶領者需考量學員感受，並注意禮貌。可以點名「最年長的男性」，卻不宜邀請「最年長的女性」；可以請「最瘦的人」，不宜請「最胖的人」。

3. 如果符合條件的不只一人，可以請他們同時站起來，發言過後再坐下。

4. 最好從看得出來的「外在條件」（如：身高、衣服顏色等）開始設定，比較容易進行。

5. 可以請發言較踴躍的學員暫時休息，盡量邀請話少者發言。

問題
引導

◆ 為何大家不願意當第一個發言的人？是個性使然，或是受到民族性和教育的影響？

◆ 第一個發言有何壓力？

◆ 第一個發言有何好處？

◆ 你推薦哪些邀請發言的方式？

◆ 你覺得哪些方式較不妥當？

◆ 這個活動帶給你哪些啟發？

你還能想到哪些問題呢？

楊老師分享

很多老師上課時都是「天不怕、地不怕，就怕學生不說話」。學生上課不說話，對台上的講師是一種無形壓力，也會讓教室氣氛變得沉悶，影響學習效果。如何讓學生開口說話，是老師們的重要功課。

當然，也有中小學生太熱情，上課太愛講話，造成教學干擾，教室秩序不易維持，這也是另一個問題。

「誰先發言」這個活動，是透過遊戲，用一種戲而不謔的方式，讓學生開口說話。這些招式用了兩三次後，通常大家就會打開話匣子了。如果此時學員仍然沉默不語，可能有兩個原因：

1. 老師的教學有問題。　2. 學生的態度有問題。

我覺得一定要先改善老師的教學內容，或是活動的帶領方式。帶領者必須先檢討自己，再來要求學員，這樣才公平。

另一個觀點是——「教室氣氛，人人有責」。活動進行時，學員能夠主動參與、踴躍發言，是一種積極的態度。這樣的態度也會展現在工作和生活上，為人生增添更豐富的色彩。

上課中，我最常用的一招是：請大家站起來，發言過後，就可坐下。大家會發現人人都有發言的責任，無法迴避，此時發言的情況就會很踴躍。

我常常鼓勵大家，要積極地參與各項活動和課程。既來之，則安之。既然來了，不要只當個「參加者」，更不能做「參觀者」。應該做個積極的「參與者」，熱情參與、多多發言。

爬樓梯

活動目標

1. 提升趣味性
2. 妥善分工
3. 選出 Bingo 者

分配各組工作，或決定上台報告的順序時，不一定要透過抽籤，也能換換不同的方式。「爬樓梯」這個遊戲，可以增加趣味性，促進團隊互動。

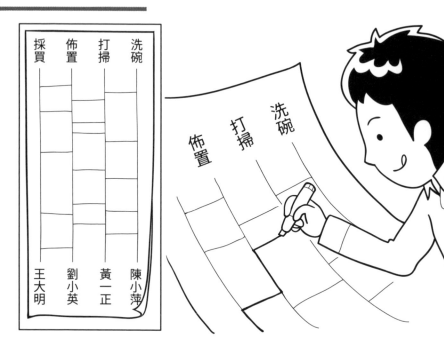

▲ 事先畫好數條等距直線，並寫上工作項目；橫線可由學員自行添加。

遊戲人數	每組 6～10 人	建議場地	不拘
座位安排	不拘	遊戲時間	10 分鐘
需要器材	海報紙或空白紙張、筆		
適合對象	★中高階主管 ★上班族 ★青少年 ★親子互動		
適用時機	不拘		

1. 請各組在海報紙上畫出間距相同的數條直線，直線數目與學員人數相等。

2. 在每條直線上方分別寫上欲執行的工作項目，如：「採買」、「餐桌布置」、「清潔」等。

3. 在每條直線下方分別寫上小組成員的姓名。

4. 請每位學員在任意兩條相鄰直線間畫上橫線連接（一人最多畫 2～3 條橫線）。

5. 各組「階梯圖」完成後，請每位學員拿筆描線，沿著標示自己名字的那條直線往上「爬樓梯」，遇到橫線就必須沿線轉彎，直到直線最末端，上方標示的項目即為被分配到的工作。

6. 請各組記錄分工結果。

7. 宣布活動結束，依分配結果執行工作。

3
誰是隊長

爬樓梯

延伸思考

改變法 ▶ ▶ ▶

1. 可利用這個活動選組長，在其中任一條直線上方寫上「小組長」，接著請每位組員分別挑選不同的直線，沿線向上爬。

2. 到了下午茶時段，可以在每條直線上方寫出不同的請客金額，包含「白吃」（不用出錢）的選項，但是此人必須跑腿，增加遊戲的趣味性。

動動腦，你還能想到哪些延伸活動呢？

1. 這個活動可發揮多種用途：

 ❶ 公平分配工作，如：幹部選舉、午餐工作、清潔工作等。

 ❷ 決定上台報告的順序。

 ❸ 做為抽獎、摸彩的另類做法。

2. 可以先在白板上畫線，讓大家填上橫線，示範操作，更加一目了然。

3. 活動結果不會造成兩個人同時走到同一條直線下方，若發生此狀況，表示一定有人走錯路線。

問題引導

◆ 這個活動有何優點或缺點？

◆ 如果最後被分配到自己最不想要的工作，你有什麼感覺？

◆ 你有辦法在一開始就知道最後的結果嗎？工作上有哪些事情也是充滿變數？

◆ 你喜不喜歡這種充滿變數的決定過程？

◆ 你認為人生的路應該按照直線走，還是遇到橫線就轉彎？

◆ 橫線轉彎在生活中代表什麼意義？

你還能想到哪些問題呢？

炎熱的夏天中午，大家都懶得出門吃午餐。此時，有幾位同事拿出白紙，在上面畫線、爬樓梯，用遊戲決定誰該出公差，幫大家買午餐。這個遊戲可以為忙碌的上班族帶來些許歡樂。

到了下午，大家肚子餓了、想吃點心時，也能進行這個遊戲。可以將內容稍作更改，在每條直線上寫下不同的金額，讓大家分別出錢請客，點下午茶。有人幸運走到「白吃」，不用出錢；也會有人跑腿、出公差、整理餐桌……。

我上課時，曾在小組討論之後，用「爬樓梯」的方式來決定各組上台報告的順序。先在白板上畫出數條直線（有幾組就畫幾條線），再請各位組長每人補畫 2～3 條橫線，之後便一一「爬樓梯」，決定報告順序。每次「爬樓梯」，總會為教室帶來一陣歡笑與歡呼，增添許多快樂的氣氛。

「爬樓梯」是很生活化、很普通的活動，只要應用得好，效果也會很棒。遊戲生活化，生活趣味化，這就是最好的例子。

講個小故事：

有個人開車到一個陌生城市，筆直單行道兩旁都是樓房，往前一看，感覺是死巷一條，沒路了。

正在猶豫時，車已經到達丁字路口盡頭，路口的牆壁上，寫著：

「這不是路的盡頭，是該轉彎了。」

人生，也是如此。

當我們覺得進退兩難時，其實是該轉彎了。

每逢人生的十字路口，就是做抉擇的時候，向左轉，向右轉。都會有不同風景，也都將影響著我們未來的人生。

人生道路自己選擇，也為自己選擇負責。

靈感筆記

活絡氣氛

點燃火把，團隊迅速升溫

「活絡氣氛」這個單元，介紹了各種招式，讓大家舒展筋骨、提振精神、趕走周公。這些活動都能促進團隊互動、增加動能、讓彼此更加熟稔、讓氣氛更加活絡，如同營火中不斷地添加柴火，為團體熱度持續增溫！

井然有序

活動目標

1. 增進彼此了解
2. 培養團隊默契
3. 促進團隊合作

1970 年代以前的台灣人，是不會排隊的。經過這幾十年來的教育、宣導，台灣人現在都很會排隊。
像是搭乘捷運時，都可見大家有秩序的上下電梯、進出車廂，其實，「排隊」也可以排出意義、排出許多祕密資訊喔！

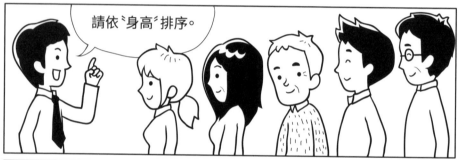

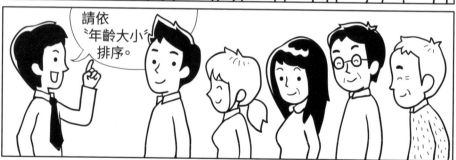

▲ 根據帶領者的指示，依照「身高」、「年齡大小」等條件排排站。

遊戲人數	不拘	建議場地	空曠的場地
座位安排	不拘	遊戲時間	10 分鐘
需要器材	無		
適合對象	★中高階主管 ★上班族 ★青少年 ★親子互動		
適用時機	活動初期、中期		

1. 說明遊戲規則：
 ❶ 活動進行期間不能以言語交談，但可透過比手畫腳的方式溝通。
 ❷ 學員要依照指令進行，完成指令後，請全組共同喊：「第 × 組，完成！」
2. 宣布活動開始。
3. 請學員依身高高矮排成一橫排，由右至左，高者在右邊，矮者在左邊，依序排隊。
4. 活動進行時，帶領者需做巡視，並隨時提醒學員不得交談。
5. 排列完後，帶領者請學員一一說出自己的身高，確定是否排列正確。
6. 請最想來上課的人站在最前面、最不想來上課的人站在最後面，依序排列。
7. 依課程需要，提出其他條件並請學員排序。

延伸思考

替換法 ▶▶▶

1. 可依小組為單位進行競賽，炒熱氣氛，也可全班一起排列。
2. 線上同步教學時，若是應用 Google Jamboard（電子白板）的便利貼功能，也可以在 Jamboard 便利貼寫上自己姓名，一起玩「井然有序」，效果也很好喔。

改變法 ▶▶▶

除了身高、年齡、通勤時間長短之外，也可利用其他條件作為排列依據，例如：年資高低、居住城市距離遠近、旅遊國家的數量、酒量大小（戒酒班可使用）、體重（減重班可使用）、抽菸年資或每天抽菸量（戒菸班可使用）。

動動腦，你還能想到哪些延伸活動呢？

❹ 活絡氣氛

井然有序

1. 排列時可視整體狀況，適度開放讓大家說話討論，加快排列速度。

2. 若學員人數不多，可以全班一起排隊，也可以分組排隊，做小組競賽。

3. 也可以變成選擇題，透過五點量表來讓學員選擇（非常喜歡、喜歡、尚可、不喜歡、非常不喜歡）。

4. 排成橫排，學員可以看到彼此；排成直排，只會看到前一人的背影。

5. 若參與的學員過多，可以「U」字形來排列，讓學員能夠看到彼此。

6. 可於每次開始排列時進行計時，但不事先告知學員，等到排列完畢再告訴學員所花時間。接著提醒學員思考，該如何快速又正確的排序，再重新進行一次。

問題引導

◆ 在排列時不能用言語交談，如何溝通？
◆ 你是否有仔細觀察大家是怎麼完成任務的？
◆ 排列過程中，有發現新的資訊嗎？
◆ 若有排列錯誤的情況，請說明為什麼會排錯？
◆ 你有哪些排隊的故事可以分享？
◆ 請大家分享排列後的心得。

你還能想到哪些問題呢？

楊老師分享

這個遊戲就是「排隊」和「調整順序」，雖然很簡單，卻很有意思，能為彼此帶來許多新發現。我曾請大家依「上課意願強度」排列，再請大家分享心情，促進彼此了解，對課程也起了催化作用，這是突破學員心防的招數之一。

在某次「講師培訓」課程中，我帶領排列遊戲來破冰，問大家上課意願的強度如何？大家意興闌珊排好隊伍，其中一位美女仍在座位上不動如山。我笑著問她：「妳的上課意願如何？」她的回答倒也乾脆：「老娘超級不爽！」用詞之直接，令人瞠目結舌。

我請她說明原因，她說：「最近工作太多，做都做不完，不斷加班，還要出來上課，兩天結束後，工作累積一堆還不是得加班，誰幫我處理公事啊！」說完，引起一堆共鳴，大家都鼓掌叫好。

我先肯定她的勇氣，也鼓勵其他人發言，大家紛紛說出一堆工作的苦水，倒了一大堆垃圾。最後，我問大家能否給我兩個小時，先上課，如果真的覺得這個課程對大家沒有幫助，無效無趣，我們再討論是否需要繼續上課。大家同意後，上課心情也變好了。

接下來，我談了「磨刀不誤砍柴工」的道理，談「講師培訓」的價值，學會有效有趣的教學法後，才能把新人、同事教好，同事就可以把工作做好，自己的負擔才會減輕，也才不會忙於救火……

兩小時後，大家眼睛發亮了、身體往前傾斜了，抄筆記的人變多了，教室氣氛也輕鬆了，笑聲不斷……

最神奇的是那位「超級不爽的美女」，態度後來改變最大，她變得最積極，演練表現相當好。這是我印象最深的「逆轉勝」上課案例之一。

所以，老師不要接受命運的安排，上課不要怕學員冷漠，而要想辦法破除解決。這是考驗老師的價值與決心，也是老師教學功力進步的契機。

4
活絡氣氛

井然有序

物以類聚

> **活動目標**
>
> 1. 提高熟識度
> 2. 增加互動性
> 3. 結交新朋友

人是「物以類聚」的動物，在陌生環境裡，如果碰到認識、熟悉的人，會讓我們比較自在、有安全感。在國外遇見老鄉時，聽到對方說自己的家鄉話，會覺得倍感親切，就是這個道理。「物以類聚」這個遊戲，可以讓大家很快找到條件相同的夥伴，快速拉近彼此的距離。

▲ 找到與自己條件相同的夥伴，互相握手、自我介紹。

遊戲人數	100 人以內	建議場地	平坦地
座位安排	不拘	遊戲時間	20 分鐘
需要器材	無		
適合對象	★中高階主管 ★上班族 ★青少年 ★親子互動		
適用時機	活動初期		

活動流程

1. 帶領者指定條件（例如：星座、血型等），請具備相同條件的人聚集在一起，成為一組。
2. 學員要快速找到與自己條件相同的人（例如：同為射手座的人），手牽手圍圈蹲下，互相握手、自我介紹。
3. 請所有找不到夥伴的落單者聚在一起，組成「八國聯軍」小組。
4. 指定不同的條件，繼續進行下一回合。
5. 反覆數次後，結束活動並帶領分享。

延伸思考

結合法 ▶▶▶

1. 請「居住地區相同」的學員聚在一起，介紹自己居住地區的名產和名勝古蹟，各組之間也可以互相發問。
2. 請「血型相同」的學員聚在一起，介紹自己的個性特徵，或說說其他不同血型的人有何特色。
3. 請「排行相同」的學員聚在一起。問大家：「排行老大、中間、老么的人，分別有什麼特質？」

替換法 ▶▶▶

1. 可替換各種條件，例如：衣服顏色；居住地區；星座、血型、生日月份；排行、家中人口總數；喜歡的顏色；上班的交通工具；就讀科系；工作部門；抽菸；喜愛的運動。
2. 應用 Google Jamboard 的便利貼功能，在 Jamboard 便利貼寫上自己姓名，一起玩「物以類聚」，效果也很特別。

動動腦，你還能想到哪些延伸活動呢？

❹ 活絡氣氛

物以類聚

1. 條件的設定要「由簡單到複雜」、「從容易到困難」；可由「外在能觀察到的條件」，到「需開口詢問的條件」，由淺入深，較方便帶領，學員也較容易適應、配合。
2. 遊戲中可以說話提問，讓氣氛更熱絡，並且縮短進行時間。
3. 帶領者對於各項條件可多加延伸，請參見「延伸活動」。
4. 可依團體成員的背景和活動主題，設定不同的條件。
5. 分組之後，可以請各組分享該類型的特色及共同經驗。

問題引導

◆ 如何快速找到與自己條件相同的人？
◆ 找到條件相同的夥伴時，感覺如何？
◆ 落單時，感覺如何？
◆ 你是主動找人，還是在旁觀望？為什麼？
◆ 怎樣的條件比較容易被發現？為什麼？
◆ 怎樣的條件比較不容易被發現？為什麼？
◆ 在生活中有哪些類似的情況？
◆ 這個活動給你什麼啟示？

你還能想到哪些問題呢？

楊老師分享

　　這個遊戲像是大風吹的變化型，但是少了「大風吹、吹什麼？」這個口號。如果要讓氣氛更活潑，帶領者最好也編一個口號，以統一大家的動作。

　　例如：帶領者喊：「物以類聚！」
　　學員問：「『聚』什麼？」
　　帶領者再提出指示：「『聚』居住在同一縣市的人！」

　　這個遊戲的優點是操作簡單，能輕易讓大家動起來，在活動一開始就對彼此產生熟悉感，進而擁有安全感，整體氣氛也會更加熱鬧。遊戲過程中，帶領者可以觀察團體狀況，看看誰是領袖人物、誰是熱情者、誰較冷靜理性，誰又心事重重？

　　「物以類聚」後也可以讓大家做進一步的討論，例如：做業務的人可以分享業務工作的甘苦談，做品管的人可以談談品管的辛苦……，互相了解後，更能凝聚彼此的情感。

　　至於分組條件，最好能與活動主題相關。例如在「健康營」中，可以設定與健康相關的條件，包括：抽不抽菸、是否定期運動、有沒有吃早餐的習慣……，再請各組分別說明狀況，藉機了解學員的基本資料，也可機會教育。

　　這個活動進可攻、退可守，可以帶得很熱鬧，單純用於破冰，也可以把重心放在遊戲後的討論，帶出深度。端看課程主題、時間，以及帶領者的功力而定。

大風吹

1. 增加團體互動
2. 塑造團體氛圍
3. 訓練反應速度

大風吹幾乎是每一個台灣人小時候都玩過的遊戲。也許有人會認為「大風吹」這個遊戲太幼稚，只適合年輕人和小孩子玩。殊不知，「大風吹」也可以做出許多變化。若運用得當，大人一樣可以玩得很盡興。應用在企業管理訓練中，也可以帶出意義與深度。

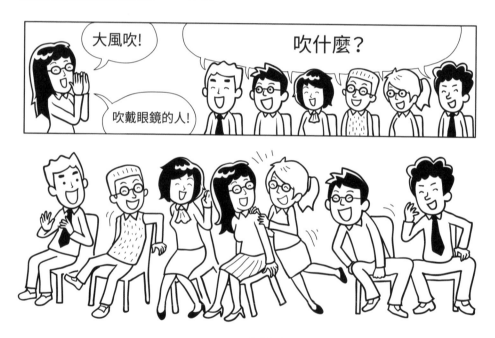

▲ 依帶領者提出的條件，符合條件者必須站起來換位子。

遊戲人數	15 ～ 50 人	建議場地	空曠平坦處
座位安排	圓形或半圓形	遊戲時間	5 ～ 30 分鐘
需要器材	椅子一人一張（要穩固，不可有輪子）		
適合對象	★中高階主管 ★上班族 ★青少年 ★親子互動		
適用時機	不拘		

活動流程

1. 請學員坐在椅子上，圍成半圓形或圓形。
2. 帶領者喊：「大風吹」，所有學員大喊：「吹什麼？」
3. 帶領者說出要「吹」的條件，如：吹「戴眼鏡的人」，學員中有戴眼鏡的人就要馬上互換座位，同時帶領者也要下去搶一個座位坐下，最後一定會有一個人搶不到座位。
4. 沒搶到座位的人必須先自我介紹（或表演節目），然後成為新的帶領者。遊戲重新開始，新的帶領者說出大風吹的條件後，大家再次互換座位、互搶位置。
5. 經過幾次輪迴後，請當過帶領者的學員到台前發表心得，也請其他學員給予掌聲鼓勵。

延伸思考

逆向法 ▶▶▶
將指令改為：「小風吹」。例如：「小風吹，吹穿裙子的人。」聽到指令後，穿裙子的人繼續坐著，沒穿裙子的人要換座位。

改變法 ▶▶▶
1. 微風吹
 帶領者喊出條件後，符合指令的人坐著不動，但坐在此人兩側的人要移動座位。例如：「微風吹，吹穿裙子的人。」聽到指令後，穿裙子的人不移動座位，而是他們左右兩邊的人必須快速換座位。
2. 狂風吹
 帶領者所喊到的人不僅要改變座位，就連他座位兩邊的人也要跟著移動。例如：「狂風吹，吹有戴手錶的人。」聽到指令後，凡是有戴手錶的人，以及他們左右兩邊的人都要迅速改變座位。

3. 經驗吹

❶ 當團體的熟悉度和信任度提高時，就可以從外表吹到內
在。例如：帶領者大喊：「經驗吹」，所有學員回答：
「吹什麼？」帶領者提供指令：「吹曾經在海邊游泳過的
人！」（參考指令：曾經捐血、曾經一個人去看電影、曾
經自助旅行、曾經參加過讀書會、曾經踩到狗大便……）

❷ 聽到指令後，曾經到海邊游泳過的學員必須站出來，彼此
握手，也可以請他們分享在海邊游泳的經驗。

❸ 等到所有人都握到手後，一起圍圓圈並將右手搭在一起，
大喊：「解散！」這些學員再迅速去找位子坐下。找不到
位子的學員，即為下次的帶領者。

結合法▶▶▶

1. 「大風吹」、「小風吹」、「微風吹」、「狂風吹」等，皆
可交錯使用。

2. 人手一條童軍繩（或棉繩），打成大小不同的圓圈後放地上，
圓圈不能移動，代替椅子。每人站在自己圈中，規則同大風吹。

3. 圓圈可以逐漸減少，但一個圓圈可以站立兩人，繩圈逐漸減
少，圈內站立人數可以逐漸增加，最後只剩下五個大圈，最
後一次，把人數平均站在五個圓圈內，剛好可以分成五組。

加法▶▶▶

三人一組，手牽手，右邊的是「媽媽」，左邊的是「爸爸」，
中間則是「小孩」。若帶領者喊：「小孩去上學」，各組的「小
孩」要互換位置；若帶領者給的指令是「媽媽去買菜」或「爸
爸去上班」，各組的「媽媽」或「爸爸」就要互換位置。

動動腦，你還能想到哪些延伸活動呢？

帶領技巧

1. 這個遊戲需要跑跳甚至有些碰撞，所以椅子要穩定、堅固（有輪子的椅子比較不適合，容易滑倒），請學員隨時注意自己的安全。
2. 搶不到椅子的人站到台前時，除了自我介紹之外，還可以唱一首歌或說一個故事作為活動中的串場。
3. 帶領者在說明要吹的條件時，盡量避免只有少部分的人符合條件，例如：若教室裡只有一、二個人穿紅衣服，此時如果指令為：「吹『穿紅衣服的人』」，就無法提升遊戲趣味度。
4. 將遊戲延伸到「經驗吹」之前，必須先玩幾次「大風吹」當作暖身，再評估團體的熟悉度和信任度是否足夠。

問題引導

◆ 在活動進行期間，你看到哪些現象？
◆ 當你找不到座位時，你的心情如何？
◆ 當你坐在位子上聽從指令時，心情如何？
◆ 當你變成帶領者時，心情又是如何？
◆ 分享一下「經驗吹」的心情與感受。

你還能想到哪些問題呢？

楊老師分享

一、小遊戲立大功

我曾帶領企業業務員玩大風吹。吹「每月業績超過 100 萬元、曾騎機車拜訪客戶、每天做五次陌生拜訪、被顧客無端責罵過、被顧客拒絕過 100 次以上」的人，這些條件都能呼應他們的經驗與心情，所以接下來的小組討論和經驗分享都十分熱烈。

藉由大風吹內容的轉換，不僅能達到團體之間的互動，也能增進彼此的認識，利用相同的經驗連結，加速培養團體的向心力與默契。所以說，即使是常見的小遊戲，若是帶領得好，也能達到良好的效果！

二、遊戲不要反教育

針對延伸活動中的「加法」遊戲，我以前看過有帶領者喊：「紅杏出牆，媽媽有外遇」，所有「媽媽」要換位置；「小孩去打架」，所有「小孩」要換位置；「七年之癢，爸爸有外遇」，所有「爸爸」要換位置。甚至喊出「家破人亡」，表示所有人都要換位置。這種玩法很不健康，也很不道德。為何一定要用這種粗俗的方式來博得粗淺的歡樂呢？

我本身是學教育的，從年輕時踏入活動領域開始，我一直很注意：「帶領活動不能有反教育行為，以免造成副作用。」康樂活動，要健康，也要快樂。不要把快樂建築在別人的痛苦上！彼此共勉！

口香糖

1. 打破陌生感
2. 增進熟悉度
3. 快速活絡氣氛

生活中，常需要用到「膠水」或「黏膠」，把兩樣不同的物品「黏在一起」，成為另一個新的物品，或產生新的功能和效果。透過「口香糖」這個遊戲，也能達到同樣的效果，讓大家更緊密的「黏」在一起，產生新的團隊、新的氣氛。

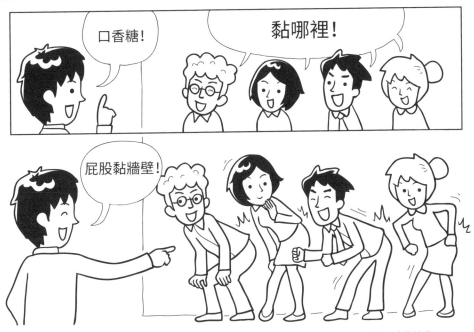

▲ 依指令將身體「黏」在正確的地方。

遊戲人數	不拘	建議場地	平坦處
座位安排	不拘	遊戲時間	10分鐘
需要器材	無		
適合對象	★中高階主管 ★上班族 ★青少年 ★親子互動		
適用時機	不拘		

1. 說明遊戲規則：

 ❶ 帶領者喊口令：「口香糖」，全體學員一起回應：「黏哪裡？」

 ❷ 喊口令時，帶領者要拍手踏步，學員也要跟著拍手踏步，並且大聲回應。

 ❸ 帶領者說出指令，全體學員必須迅速依指令動作。例如，聽到「雙手黏地板」這個指令，就要將雙手黏在地板上。

 ❹ 活動進行時，請注意自身及他人安全。

2. 活動開始，帶領者一邊拍手踏步，一邊喊口令：「口香糖」；學員同樣拍手踏步，大聲回應：「黏哪裡？」反覆練習這個口訣，約4～5次。

3. 帶領者說出各種指令，例如：「雙手黏牆壁」、「右手黏玻璃」、「屁股黏牆壁」、「額頭黏桌面」……。

延伸思考

加法 ▶▶▶

1. 一人自黏：動作由簡單到困難，右手黏桌子、雙手黏地板、臉頰黏玻璃……

2. 兩人互黏：兩人手掌互黏、屁股相黏、背部相黏……

3. 多人互黏：右手一起黏小隊長身體、全組將肩膀黏在一起、全組將右腳黏在一起……

替換法 ▶▶▶

1. 換學員上台喊口令，但是要先練習，抓到正確的節奏感。

2. 若是動態性的線上課程，學員個人空間夠，視訊設備也夠，就可以在線上玩「口香糖」，當作暖身或是肢體伸展。

動動腦，你還能想到哪些延伸活動呢？

1. 需挑選平坦場地，方便活動進行。

2. 帶領者的口令要明確、節奏要清楚、聲音要宏亮，團體氣氛才會熱烈。

3. 下指令時，要搭配示範動作。

4. 每次「口令」與「指令」之間，要妥善銜接，不拖拍也不搶拍。

5. 指令的難度要逐漸遞增，從簡單到複雜，例如：雙手黏桌子、雙手黏頭頂、整個背部黏地板；所需人數由少到多，例如：兩個人的手掌黏在一起、小組所有人的肩膀黏在一起。

6. 需依場地特性來調整指令，善用周遭的人、事、物。例如：黏工作人員、黏前面的黑板、黏紅色的東西。

7. 可利用最後一個指令，調整出下一個活動需要的隊形。例如：「全體圍成一圈，屁股黏地板」，以此指令引導學員坐下。

8. 也可在活動最高潮時做結束，例如：「雙手黏住小隊長，把小隊長舉高」（提醒大家注意安全），拉近小隊之間的情感。

9. 所黏的部位和動作，不可讓人感到不舒服，避免造成性騷擾。

❹ 活絡氣氛

口香糖

問題引導

◆ 哪些動作比較容易做？

◆ 哪些動作比較困難？為什麼？

◆ 生活中有哪些東西需要「黏起來」？

◆ 想要將團隊黏在一起，需要哪些條件？

你還能想到哪些問題呢？

楊老師分享

「口香糖」這個遊戲，規則簡單又不需道具，只要在平坦的空間即可進行。但是，這個活動要帶得好，必須具備幾個條件：

1. 豐富的活動帶領經驗。
2. 節奏明快，聲音宏亮。
3. 反應快速，彈性應變。
4. 現場取材，即刻點評。

如果能把這個活動帶好，對團隊動力、團體氣氛的掌握也會進步。不妨多找機會練習，提升帶領功力。

我曾經在活動結束後，帶領大家進行討論，最後提出兩個問題，讓學員腦力激盪，激發大家的想像力與創意。

1. 在日常生活中，有哪些東西或物品需要黏在一起？

參考答案：雙手合掌、上下嘴唇相黏、屁股黏在椅子上、手指黏在手機面板上、情人散步時雙手黏在一起、雙唇黏住吸管、眼睛黏在螢幕上、貼海報、貼磁磚、貼壁紙、原子筆與筆蓋、電話筒放回電話上、手按滑鼠、衣服魔鬼氈、眼鏡黏在鼻梁上、雙腳黏在鞋子裡、帽子黏在頭頂上……

2. 要讓團體更緊密地黏在一起，需要哪些條件？

這個題目可以與團隊共識課程結合，做為課前暖身，延伸活動深度。

4-05 搭肩起立

戰場上的夥伴，需要並「肩」作戰；老公強壯的「肩膀」，是老婆的依靠。在團隊當中，大家也需要「肩並肩」，一起向前衝！「搭肩起立」這個遊戲，在考驗團隊的合作能力，看看大家能否同心協力，一起突破困境。

活動目標

1. 促進團隊凝聚
2. 培養團體默契
3. 共同解決問題

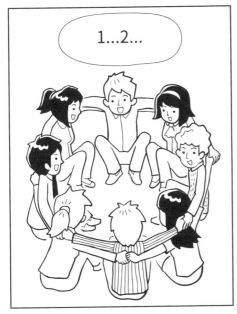
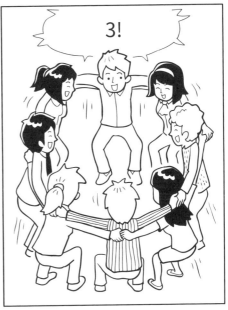

▲ 雙手搭在左右兩邊的夥伴肩上，同時站起來。

遊戲人數	6～50人	建議場地	平坦的場地
座位安排	圓形	遊戲時間	10分鐘
需要器材	無		
適合對象	★中高階主管 ★上班族 ★青少年 ☆親子互動		
適用時機	活動中期		

活動流程

1. 找到空曠的活動場地，四周不要有尖銳的桌椅或牆角；各小組之間保持 1 公尺以上的距離。
2. 請各組學員圍成圓圈後，面向圓心坐下，雙手搭在左右夥伴的肩膀上。
3. 說明遊戲規則：

 ❶ 請每一位學員盡量往圓心靠攏、雙腳彎曲併攏，腳底貼地、屁股著地，整組學員都要將雙手搭在左右兩旁的夥伴肩上。

 ❷ 帶領者喊：「一、二、三」，各組學員要在同一時間一起站起來。

 ❸ 活動時要注意安全，並留意旁邊學員的狀況。

 ❹ 身體不適或不方便的學員，要舉手反應。

4. 指定一個小組試玩 1 ~ 2 次。
5. 請全體做好準備，調整各組之間的距離後，大家一起操作一次。
6. 帶領者傳達指令時，必須到各小組巡視，帶領大家一起高聲喊：「一、二、三」，鼓舞大家一鼓作氣。
7. 若有小組未達指令，給兩分鐘，討論該如何改進，再做一次。

延伸思考

漸進法 ▶▶▶

可以先由兩人開始，坐下並手拉手，一起站起來；再進階到四個人、八個人⋯⋯

加法 ▶▶▶

團隊若有充分的默契，可以請全體圍成大圓並坐下，再一起搭肩站起來。

站起來的同時高喊團隊口號，唱首歌，再進行「4-06倫敦鐵橋」。

動動腦，你還能想到哪些延伸活動呢？

帶領技巧

1. 帶領者事先需注意活動場地是否合適，要強調安全的重要性。

2. 活動開始前，需調查是否有人身體不適，可以不參與此活動。

3. 要求學員雙腳彎曲併攏，腳底平貼地面；不可做出「半蹲」的預備姿勢。

4. 整組要在瞬間平均出力，才容易站起來。

5. 若失敗後，可以先小組討論，或全班討論、經驗分享再操作，增加成功機率！

問題引導

◆ 你們第一次就成功了嗎？成功的關鍵是什麼？

◆ 失敗的原因是什麼？關鍵點有哪些？如何改進？

◆ 第一次與第二次的活動，帶給你哪些改變？

◆ 全體一起站起來，需要哪些要素？

◆ 這個活動讓你學到什麼？如何將今天的收穫運用在生活中？

你還能想到哪些問題呢？

4 活絡氣氛
搭肩起立

這個活動可以由簡入繁，由少而多。先由兩人開始，再進階到四人、八人……有了基本練習，慢慢就會熟練。兩人或四人一組時，互相拉手很容易站立起來；八人以上的小組拉手時，就必須拉住左右側「隔壁的隔壁」兩位學員的手，才有力量。

搭肩時，往上的力量會被隔壁夥伴的手壓住，造成力量的抵銷，因此容易失敗。所以大家必須在同一時間使力，成功機率較高。搭肩之後，也要盡量拉住「隔壁的隔壁」兩位夥伴的手，讓力量更緊密。另外，高個子和矮個子的位置也必須平均分散，彼此的力量才可以互補。若是讓力氣較弱的幾個人連在一起，便容易失敗。

我曾經帶領多達六十人的團隊，共同進行「搭肩起立」，並且成功達成目標。活動成功後，團隊士氣迅速提升，對接下來的課程很有幫助。

管理學中有「木桶理論」和「鐵鍊理論」兩個類似的理論。一個木桶的儲水量，取決於木桶上最短的木片高度；一條鐵鍊的強度，取決於鐵鍊中最脆弱的一個環節。

「搭肩起立」這個遊戲，也印證了同樣的道理，好的團隊需要彼此補強、互相幫忙。

倫敦鐵橋

示範影片

活動目標

1. 增進熟悉度
2. 活絡團體氣氛
3. 肢體放鬆伸展

上課時間長了，大家都會累，想要伸展一下筋骨。除了按摩、做體操以外，「倫敦鐵橋」這個活動，是個最佳選擇，不但可以活動筋骨，更能引吭高歌，提振團隊士氣。

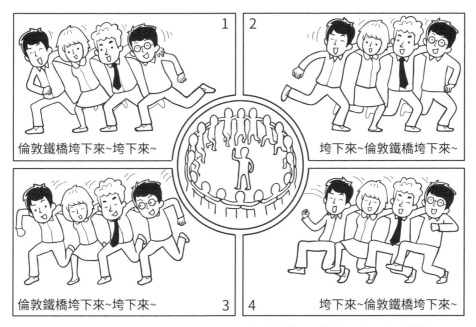

1　倫敦鐵橋垮下來~垮下來~

2　垮下來~倫敦鐵橋垮下來~

3　倫敦鐵橋垮下來~垮下來~

4　垮下來~倫敦鐵橋垮下來~

▲ 一邊唱歌，一邊向右、左、前、後擺動。

遊戲人數	不拘	建議場地	不拘
座位安排	不拘	遊戲時間	5 分鐘
需要器材	無		
適合對象	★中高階主管 ★上班族 ★青少年 ★親子互動		
適用時機	活動中期、後期		

1. 帶領全體學員起立圍成圓形，彼此雙手左右搭肩，同時右腳往右前方跨一大步，站穩腳步。

2. 說明遊戲規則：

 ❶ 當帶領者說「一」時，請所有學員搭肩往右傾斜 20 至 35 度。

 ❷ 當帶領者說「二」時，請所有學員搭肩往左傾斜 20 至 35 度。

 ❸ 當帶領者說「三」時，請所有學員搭肩往前彎，類似鞠躬的動作。

 ❹ 當帶領者說「四」時，請所有學員搭肩往後仰 20 度，注意安全別逞強。

3. 帶領學員練習，可先依一、二、三、四的順序來回兩三次，訓練學員對活動規則的熟悉度。

4. 請大家依照一（往右）、二（往左）、三（向前）、四（向後）的順序並配合〈倫敦鐵橋垮下來〉這首歌的旋律來進行。帶領者起音，喊「開始」，並請所有學員一起唱歌，且配合節奏「往右」、「往左」、「向前」、「向後」的次序。

5. 請學員將唱歌的速度及動作加快再唱一遍；再加快，再唱一遍！

延伸思考

改變法 ▶▶▶

1. 改變擺動方向。可以先向前，再向後，再向左，再向右。

2. 以不規則順序（例如一、三、二、一等）來考驗學員的反應力。

替換法 ▶▶▶

排成雙重圓，外圈依「右、左、前、後」的順序擺動，內圈依「左、右、後、前」的順序擺動，這樣會形成具波浪感的動作，視覺效果佳。

動動腦，你還能想到哪些延伸活動呢？

帶領技巧

1. 活動場地要空曠，小心桌椅的碰撞。

2. 請大家腳步放寬，並且要站穩，以免做動作時跌倒。

3. 活動中可以播放快節奏的音樂來增加活動的豐富性與刺激性。

4. 說明動作時，帶領者需親自示範，分段操作練習。

問題引導

◆ 活動進行的氣氛及感覺如何？

◆ 看看你兩旁的學員，經過這次的活動，彼此間的感情與距離是否更近了？

你還能想到哪些問題呢？

楊老師分享

當大家上課累了，不必老是做按摩、做體操。招式用久了，學員會覺得沒有新鮮感。有時候，我會請大家站起來，左右搭肩，右、左、前、後的搖晃，再搭配〈倫敦鐵橋垮下來〉這首歌曲，讓士氣迅速提升。

人數多時，我會將學員分成單數排與偶數排，單數排依「右左前後」擺動，偶數排依「左右後前」的相反動作擺動，這樣一來，整個教室的畫面，就像一層層的浪花，煞是好看。

我曾將這個簡單招式應用在運動場合，在幾百人的觀眾看台上，我帶領大家起立搭肩，分成單、雙排，動作交錯、唱歌左右搖晃，瞬間就變成訓練好的啦啦隊，提振了大家的士氣，也活動了筋骨。

4-07 閉眼計時

活動目標

1. 集中注意力
2. 培養時間觀
3. 收心與暖身

燕子去了，有再來的時候；楊柳枯了，有再青的時候；桃花謝了，有再開的時候。但是，聰明的，你告訴我，我們的日子為什麼一去不復返呢？（摘自朱自清《匆匆》）

1 分鐘看似很短。但，一旦閉上眼睛，我們真能察覺 1 分鐘時光的流逝嗎？

▲ 閉上眼睛，各自在心中計時 1 分鐘，時間到便自動坐下。

遊戲人數	不拘	建議場地	不拘
座位安排	不拘	遊戲時間	3 分鐘
需要器材	碼錶或計時器		
適合對象	★中高階主管 ★上班族 ★青少年 ★親子互動		
適用時機	活動初期、中期、後期均可		

1. 說明遊戲規則：

 ❶ 請學員原地起立，閉上眼睛，自己計算「1 分鐘」。

 ❷ 不可使用計時器，只能默數讀秒，或以其他自創的方式計算。

 ❸ 計時開始後，自己覺得 1 分鐘到了，就自動坐下，並睜開眼睛。

 ❹ 眼睛睜開後，不可打擾其他人。

2. 請學員站起來，閉上眼睛；宣布遊戲開始、禁止交談。

3. 帶領者需觀察「第一個坐下的人」、「計時最準確的人」、「最慢坐下的人」，分別記下他們的秒數。

4. 所有學員都坐下後，宣布遊戲結束。

5. 帶領者指出「第一個坐下的人」、「計時最準確的人」與「最慢坐下的人」，並公布他們的秒數。

6. 請這三位學員發表自己的計算方式以及心得。

7. 請其他學員給予回饋或發表心得。

8. 可以再玩一次，分享心得。

延伸思考

加法▶▶▶

1. 改為計時 2 ～ 3 分鐘，彼此計算的落差會更大。
2. 以小組為單位，手牽手並閉上眼睛，時間到時，小組同時坐下。

替換法▶▶▶

線上教學若是大家累了，可以操作「閉眼計時」，閉目養神。

逆向法▶▶▶

請學員坐著，閉眼計時，時間到了就站起來，或是舉手表示。

動動腦，你還能想到哪些延伸活動呢？

❹
活絡氣氛

閉眼計時

帶領技巧

1. 提醒大家站立時不可說話，也不可張開眼睛。

2. 若人數過多，帶領者可至高處觀察，確定最快、最準時與最慢者。

3. 用投影機、投出時間秒數，坐下者一張眼，立即能得知自己的秒數。

問題引導

◆ 你利用何種方式來計算「1 分鐘」？

◆ 你計算的時間是快於 1 分鐘，還是慢於 1 分鐘？

◆ 為何會有這麼大的落差？

◆ 你覺得個人的時間與團體的時間有何不同呢？為什麼？

◆ 你看到其他人坐下或站立時，感覺又如何？

◆ 你如何看待這 1 分鐘時間？

◆ 你的時間管理效能如何？

你還能想到哪些問題呢？

楊老師分享

一、時光流逝

　　我最常在下午上課之前帶領這個活動，請大家站起來，閉上眼睛一分鐘，也能稍作休息。

　　如果課程中有人遲到，我有時也會利用這個活動來提醒大家時間寶貴，期待學員能夠守時，效果通常不錯。

　　我也曾經在「時間管理」的課程中應用這個活動，讓大家體驗時間的重要性。活動雖小，也十分簡單，只要運用得當，一樣可以產生很棒的效果。

二、閉眼靜坐

我太太卜玉玲老師曾於國小任教 30 年。小學生總是精力旺盛，一下課，就到操場遊玩、追趕跑跳碰。上課回到教室後，每個人都滿身大汗、情緒高昂，此時上課通常效果不好。卜老師會先讓學生靜坐在椅子上，閉上眼睛，並播放輕柔的音樂，有時講些做人處事的話語，有時就請學生靜靜坐著，放鬆心情，讓心靜下來。

兩到三分鐘之後，再開始上課，這時的學習效果就會好很多。卜老師帶領的班級，成績很好，生活常規也不錯，除了因為卜老師了解孩子的心理、擁有良好的教學方法，這個「課前靜坐」的小活動，也發揮不少功效。

三、閉目養神

如今網路、電視、電腦等視聽媒體十分發達，影響了現代人的睡眠時間。學員們上課時，注意力通常很難集中，也容易疲倦。我在企業的課程多半是兩整天，以前的午休時間，我通常不會干涉學員。現在漸漸發現，學員的體能變得越來越差，所以我會強迫大家趴在桌上，小睡 10 ～ 15 分鐘。不習慣睡午覺者，也要閉目養神。睡醒後，再一起做個暖身操，互相按摩一下，提振精神。多年來，我發現這樣操作的確有效，學員的精神變好了，學習效果自然也會提高。

愛爾蘭禱告詞

花點時間工作，那是成功的代價；
花點時間思考，那是力量的來源；
花點時間讀書，那是智慧的基礎；
花點時間歡笑，那是靈魂的音樂；
花點時間關心天下事，那會使你胸懷千萬里。

按摩舒壓

活動目標

1. 趕走瞌睡蟲，提振精神
2. 活絡教室氣氛
3. 促進彼此交流互動

按摩，是最基本的舒壓方式之一。

上課活動累了，請大家互相按摩，是最簡單也最有效提振精神的方法。簡單方便好操作，效果又好，也可引申其他意義。值得推薦！

▲ 排成縱隊，雙手放在前方肩膀上，彼此按摩舒壓。

遊戲人數	不拘	建議場地	不拘
座位安排	不拘	遊戲時間	1～5分鐘
需要器材	無		
適合對象	★中高階主管 ★上班族 ★青少年 ★親子互動		
適用時機	大家疲累時		

1. 請全班學員起立圍成一圈或 U 字型。
2. 請學員向右轉，雙手搭在前面學員肩膀上。
3. 開始替前方學員按摩雙肩。
4. 請注意：
 ❶ 按摩部位僅只於肩膀，背部。勿觸及腰部、臉部、胸部等敏感部位。
 ❷ 先敲肩膀，再抓肩膀，再雙手合十，敲肩膀與背部。
 ❸ 可以強調，要讓被按摩者「顧客滿意」，所以請詢問被按摩者的需求。
5. 宣布按摩暫停，請學員向後轉，再互相按摩一次。
6. 活動結束，請學員左右互相握手致謝，帶領分享心得

延伸思考

減法▶▶▶

1. 以小組為單位，組內按摩即可。
2. 坐著，向右轉按摩即可，不必站起來，以節省時間。
3. 兩兩一組，互相按摩。

結合法▶▶▶

結合「4-10 人體座椅」活動再按摩。
結合「7-16 按摩密碼」變成團隊默契活動。

動動腦，你還能想到哪些延伸活動呢？

❹ 活絡氣氛

按摩舒壓

1. 「改變動作就是休息」，按摩可讓學員在長時間的課程中獲得舒壓。
2. 此活動帶領時間不宜太久，達到提振精神效果即可。
3. 切記！切記！避免觸及敏感部位，讓對方感到不舒服。
4. 若有宗教團體對男女接觸有禁忌，必須男女分開成兩組，再按摩。

問題引導

◆ 按摩完，此時身體心情感覺如何？

◆ 後方按摩者的力道是否過大過小？方式是否舒服？

◆ 你的按摩是否讓前面的學員覺得舒服愉快？

◆ 好的按摩，應具備什麼條件？

◆ 服務者與被服務者各應有什麼職責？

◆ 你會不會因為被按摩得不舒服，而影響你對前面學員的按摩力道與效果？

◆ 向後轉身，互換按摩後，你的按摩心情，力道有感變嗎？為何？

你還能想到哪些問題呢？

楊老師分享

按摩舒壓，是最簡單方便的提神活動。也是我在每次下午課程中，最常帶領的小活動。

按摩舒壓，沒有太多帶領技巧，操作時間也可以很短，約 2～5 分

鐘即可完成。因此，很適合在長時間的課程中，學員累了，老師又要趕進度，此時操作按摩紓壓，能瞬間把瞌睡蟲趕走，提高學習效益。

提醒一點：有少數老師帶領按摩活動時，會要求大家按摩對方腰部、耳朵……敏感部位，出發點只是為了創造更多笑聲。但我認為這些動作很不妥當，一不小心就容易觸犯禁忌，也會違反兩性平等法。老師在台上帶領活動，不要為了多一點「笑聲」，而失去對學員應有的尊重。

帶完按摩舒壓，進一步也可以讓大家思考：我按摩的力道、方式，對方接能受嗎？

我們常有一個錯覺，以為自己很賣力，對方一定很滿意。殊不知我們的賣力用力，對方可能受不了。對方可能不習慣按摩，太大力，會痛會不舒服。

相反的，若是對方經常按摩，身材比較壯碩，按摩者的力道太小，對方可能也沒啥感覺。

按摩原本是要舒緩疲勞，而非增加負擔。若無法符合被按摩者的需求，原本的美意就會變成對方的負擔。

所以，按摩這個活動還有一個重大的意義性在於讓學員了解：「下一個製程就是自己的顧客。」

因此透過按摩活動，讓學員了解對方的需求，學習換位思考。

小小按摩活動，也隱藏著大道理在其中。

繞口令

活動目標

1. 練習開嗓暖聲
2. 訓練語音發聲
3. 增加互動趣味

「吃葡萄不吐葡萄皮，不吃葡萄倒吐葡萄皮。」這是我們小時候最常唸的一句繞口令。繞口令是最簡單的「開嗓活動」，可以讓大家在愉快的氣氛中，暖暖嗓音，為接下來的課程和活動做準備。

吃葡萄不吐葡萄皮，不吃葡萄倒吐葡萄皮...

▲ 大家一起唸出繞口令。

遊戲人數	不拘	建議場地	不拘
座位安排	不拘	遊戲時間	10 分鐘
需要器材	繞口令講義或投影片		
適合對象	★中高階主管 ★上班族 ★青少年 ★親子互動		
適用時機	課程開始或中段		

活動流程

1. 播放繞口令投影片。請全班一起朗讀。

2. 老師示範讀一次。

3. 再請全班一起朗讀 1 ～ 3 次。

4. 請幾位同學站起來朗讀，老師給予鼓勵點評。

5. 提醒朗讀時需要注意的重點，請全班再朗讀一次。

延伸思考

替換法▶▶▶

1.除了「繞口令」之外，也可以改讀新詩、童詩或唐詩。

2.「繞口令」也可以在線上教學操作，開嗓暖腦。

結合法▶▶▶

1. 搭配「成語接龍」與「造詞接龍」，例如：

A：藍天的天啊！

B：天！天然的然啊！

C：然！然後的後啊！

D：後！後面的面啊！

2. 搭配使用響板、鈴鼓，邊唸邊打節拍。

動動腦，你還能想到哪些延伸活動呢？

帶領技巧

1.繞口令不必太長，以簡短、有趣為優先考量。

2.可以從較簡單的繞口令開始唸，再慢慢提高難度。

3.如果學員的口語能力較強，可讓他們挑戰字句較長的繞口令。

4. 老師必須事先練熟，才能示範。

5. 朗讀時，要有抑揚頓挫並富有感情，不可平淡無味。

6. 一般人通常不擅長唸繞口令，所以在個別朗讀時，要以鼓勵為主。

7. 可將繞口令印在講義上，但建議盡量寫在白板上，或以投影片的方式呈現，讓大家將注意力集中在同一個焦點上。

範例：繞口令精選

· 吃葡萄不吐葡萄皮，不吃葡萄倒吐葡萄皮。

· 化肥會揮發，揮發毀化肥。

· 紅鳳凰要黃鳳凰飛，黃鳳凰要灰鳳凰飛，灰鳳凰要黑鳳凰飛。

· 門外四輛四輪大馬車，你愛拉哪兩輛，就拉哪兩輛。

· 和尚端湯上塔，塔滑湯灑湯燙塔；和尚端塔上湯，湯滑塔灑塔燙湯。

· 張結巴，李結巴，來到市上比結巴。
張結巴說李結巴的結巴大，
李結巴說張結巴的結巴大。

· 永和有永和路，中和有中和路，
中和的中和路有接永和的中和路，永和的永和路沒接中和的永和路；
永和的中和路有接永和的永和路，中和的永和路沒接中和的中和路。

問題引導

◆ 唸完這些繞口令，你的第一個感覺是什麼？
◆ 對你來說，哪些繞口令唸起來較順？哪些較不順？為什麼？
◆ 哪幾個發音是你的弱點？
◆ 練習繞口令有何好處？

你還能想到哪些問題呢？

楊老師分享

「繞口令」是大學口語傳播學系學生必學的一門功課，練習繞口令可以矯正發音，讓自己咬字清晰、發音標準。但畢竟不是每個人都要當演員或播音員，有時發音不標準，或是「台灣國語」，也會變成個人特色。

「少小離家老大回，鄉音無改鬢毛衰；兒童相見不相識，笑問客從何處來？」這首大家耳熟能詳的唐詩，是賀知章的《回鄉偶書》。鄉音，有時候是回憶的憑藉，是共同的記憶，也是鄉愁的慰藉。相信大家都有這樣的經驗，在異鄉旅行或出差時，如果聽到來自家鄉的口音，總是倍感親切。

我個人認為，語言只要聽得懂、講得誠懇，能達到溝通的目的，就是好的表達。可是如果咬字含糊不清，每個字都黏在一起，讓聽者太吃力，就得好好練習一番了。

這裡的「繞口令」不是要訓練口語專家和播音員，而是要增加課堂上的趣味，讓大家暖暖嗓音、開開嗓。一大早上課時，學員若是嗓音未開、精神不濟，練習幾句繞口令，通常都能達到提神開嗓的效果。嗓門打開後，課堂上的發言也會比較踴躍。

人與人之間的溝通，最常用的就是文字與聲音。

言為心聲，透過聲音，往往可以聽出一個人的心情，甚至了解他的個性。

我曾在課堂上，選用一首新詩，讓大家各別朗讀，再請大家解讀出朗讀者此時的心情與個性。有些人很敏感，都能解讀正確，讓朗讀者頻頻點頭稱是。

甚至有解讀到朗讀者內心更深層次時，剎那間，有人會落淚哽咽。

遊戲帶領者功力要進階，必須有內功內涵，傾聽力，敏感力，回應力，就是需要進階鍛鍊的功夫。

繞口令，可以是簡單的破冰暖嗓活動，也可以進階到解讀對方的心境，端看各位的功力層次了。

人體座椅

示範影片

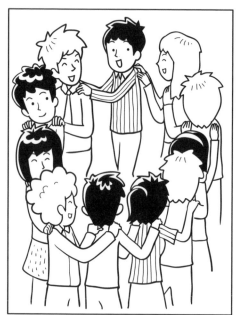

活動目標

1. 增進凝聚力
2. 培養信任感
3. 訓練反應力

團隊需要彼此合作，也需要互相扶持。讓團體圍成一個大圓，每個人都坐在後方夥伴的大腿上，成為彼此的「命運共同體」。在「人體座椅」這個活動中，夥伴們必須彼此信任，讓負擔平均分散，為團隊奠下良好基礎。

▲ 大家一起圍成圈，搭著前方夥伴的肩，坐在後方夥伴的大腿上。

遊戲人數	不拘	建議場地	平坦處
座位安排	圓形	遊戲時間	15 分鐘
需要器材	哨子或音樂		
適合對象	★中高階主管 ★上班族 ★青少年 ☆親子互動		
適用時機	團體中期或尾聲		

活動流程

1. 請學員分組圍成圓圈，原地站著。
2. 說明遊戲規則：
 ❶ 各組學員圍圈站立後，向右轉，雙手搭在前方夥伴肩膀上，前後盡量靠近。
 ❷ 當帶領者喊「1、2、3，開始」時，各組學員慢慢的坐在後方學員的大腿上，坐定後仍呈圓圈隊形。
 ❸ 能穩穩坐著並唱出一首兒歌，就算完成。
3. 帶領者指定一小組試玩一次。
4. 請各組統一聽口令，開始操作；坐穩之後，立刻一起唱歌。
5. 若是無法完成，請討論改善，再做一次。
6. 可以視情況，請全班統一再操作一遍。
7. 帶領學員分享心得。

延伸思考

加法▶▶▶
 1. 從小組操作到全班圍成一大圈，一起坐下。
 2. 讓小組互相競賽，比賽哪一組撐得最久。
 3. 唱兒歌時，全組必須搭肩，前後搖晃。

結合法▶▶▶
 動態圍圈唱歌坐下：請各組學員圍圈搭肩、唱歌、小跑步，歌曲一唱完，所有組員必須在 20 秒之內圍圈坐下。

動動腦，你還能想到哪些延伸活動呢？

1. 身體不適者，可以不參與活動。
2. 提醒大家，屁股要平均坐在後面夥伴的兩條大腿上，比較舒適。
3. 前後學員的身材和體重懸殊不宜過大。
4. 提醒學員要慢慢坐下，不可太快，以免造成危險及傷害。
5. 注意場地四周是否有桌椅等尖銳物品。
6. 穿短裙的女性可不參加。

問題引導

◆ 要你坐在後面學員的大腿上時，你心裡有什麼感覺？
◆ 當別人坐在你的大腿上時，你有什麼感覺？
◆ 第一次嘗試這個活動時，你們有成功嗎？為什麼？
◆ 小組討論後，做了哪些改善措施？
◆ 組織中有哪些狀況類似這個遊戲？如何改善？
◆ 有何心得分享？

你還能想到哪些問題呢？

　　這個活動可以當作課程中間的暖身操，讓大家醒醒腦、動動身體，喘一口氣。操作這個遊戲時，可以先從十人小組開始練習，再慢慢增加人數，擴大成大圓圈。我曾看過國外的活動相片，在大草原上，約有將近五百人共同圍成一個大圓，並且一同坐下來，非常壯觀。

　　我個人操作過最多的人數是一百二十人，大家圍成圓圈後，雙手搭在前方夥伴的肩膀上，一起前後搖晃，唱著〈捕魚歌〉，也很壯觀。

　　信任度更高的團體，可以在大家坐下後，全部放開雙手，將雙手往兩旁平伸，再一起唱歌，場面十分激昂。信任度最高的團體，更可以讓小組圍成圓形，一邊搭肩唱歌、一邊小跑步，並且在哨音響起的二十秒之內，立刻圍圈坐下來，變成「團體座椅」。我見過最強的團體，就能做到這個階段。

　　「木桶理論」中，一個木桶能裝多少水，不是取決於最長的木板，而是由最短的木板來決定。組織中各部門的效能往往是優劣不均的，但最弱的部門往往會影響組織的整體水準。問題是，最短的木板也是木桶的一部分，你不能把它丟掉，否則連一點水也裝不了。

　　解決方法之一，就是盡快改善最弱的部門。這個遊戲也是一樣，最弱的一環若無改善，活動就不會成功。除了依照性別、身高和身材來調整學員的排列位置，彼此的開放度與信任度也很重要。若彼此之間的信任度夠高，每位學員都能安心的坐在夥伴的雙腿上，大家都會感到輕鬆，團體能支撐的時間也比較長。相反的，如果信任度不夠高，每個人都不好意思完全坐在別人腿上，只是「坐一半」或「半蹲」，這樣通常無法撐太久，很容易失敗。

財神爺

1. 增進團體互動
2. 進行課前暖身
3. 選出 Bingo 者

過年期間，聽到最多的吉祥話，就是：「恭喜發財！」大家都喜歡這句話，因為「發財」是多數人的夢想。「財神爺」這個遊戲，正好能滿足大家想發財的心理需求，也能達到破冰的效果。

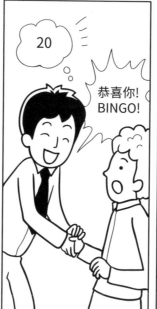

▲ 和「財神爺」握手的第 20 人，即為 Bingo 者。

遊戲人數	30 ～ 100 人	建議場地	不拘
座位安排	不拘	遊戲時間	15 分鐘
需要器材	空白紙張、筆		
適合對象	★中高階主管 ★上班族 ★青少年 ★親子互動		
適用時機	不拘		

活動流程

1. 事先安排一位學員做「財神爺」，提醒該學員不可讓其他人知道。
2. 說明活動規則：
 ❶ 學員中有一人為事先安排好的「財神爺」。
 ❷ 活動開始後，請大家起立，到四處和別人握手。
 ❸ 握手時互道恭喜，並介紹自己的姓名：「恭喜恭喜！我是楊顯峰！」「恭喜恭喜！我是楊春面！」
 ❹ 事先安排的那位「財神爺」，必須計算與自己握過手的人數。
 ❺ 當「財神爺」與第 20 個人握手之後，要向他大喊：「恭喜你，Bingo ！」
 ❻ 此時活動停止，Bingo 者可獲得一個紅包。
3. 帶領者宣布活動開始，並播放背景音樂──〈恭喜發財〉。
4. 學員開始握手，帶領者下場巡視。
5. 當「財神爺」喊出：「恭喜你，Bingo ！」時，帶領者立刻宣布活動結束，進行頒獎。

延伸思考

加法▶▶▶
每次握手後，都要請對方在紙上簽名並確認順序，以昭公信、以示公平。

結合法▶▶▶
搭配賓果遊戲，請每位學員拿一張 25 格的賓果卡；握手之後，要在彼此的格子裡簽名。在「財神爺」的賓果卡上，第 20 個簽名者即為 Bingo 者。

替換法▶▶▶
1. 事先不安排財神爺，每位學員都有一張 25 格賓果卡；握手之後，要在彼此的格子裡簽名，每個人都要集滿 25 格簽名。最

後再抽籤決定誰是財神爺，並決定財神爺賓果卡上的第幾格簽名者為 Bingo 者。（此方式較公平，可避免財神爺作弊。）

2. 請所有學員閉上眼睛，帶領者輕拍幾位學員的肩膀（分四組就拍四人），被拍到的學生即為財神爺（也是小隊長）。遊戲開始，大家握手互道恭喜，當其中一位財神爺握到第20位時，該名財神爺要舉起右手大喊：「我是財神爺！」此時所有財神爺也要舉起右手大喊：「我是財神爺！」接著，其他學員要快速移動到各位財神爺後方，搭肩排成一列，每列最多十人。這是另一種有趣的分組方式。

動動腦，你還能想到哪些延伸活動呢？

帶領技巧

1. 針對 Bingo 者，可以發送紅包，或贈送小禮物作為獎勵。

2. 可以同時安排數位財神爺，提高 Bingo 者的數量。

3. 提醒扮演「財神爺」的學員，不可在肢體或言語上透露自己的身分，表現要自然。

4. 帶領者要特別注意「財神爺」的動向，只要他喊出「恭喜」，就要立刻終止活動。

5. 搭配有年節氣氛的歌曲會更加熱鬧。

◆ 請問扮演「財神爺」的學員，有什麼特別的感受？

◆ 你會不會想去爭取，成為得獎的幸運兒？

◆ 生活中有什麼事情也是靠著運氣決定的？

◆ 你有買彩券嗎？有中過獎嗎？

◆ 若是中大獎，你打算如何運用高額獎金？

◆ 你想當財神爺嗎？為什麼？

你還能想到哪些問題呢？

楊老師分享

華人過年時喜歡討個吉利，「恭喜發財」、「招財進寶」、「年年有餘」、「財源滾滾」……，都是常見的吉祥話。

曾有一次剛過完年時，我為一家證券公司帶領團隊共識課程。當時我租了一套財神爺的服裝，讓總經理穿上，並進行這個遊戲。遊戲中也安排幾位幹部當「財神爺」，只是不穿戲服。遊戲進行時，播放過年的音樂，請大家彼此道賀恭喜、填賓果卡，也跟財神爺握手。

最後，我公布每位財神爺的賓果卡中，第幾位是得獎者，請總經理贈送大紅包給 Bingo 者。得獎者的左右鄰居也有上下副獎。當天送出十幾個大小紅包，新春開工，討個好彩頭，皆大歡喜，上課效果也非常好。

我也曾在「工作價值」的課程中帶領這個活動，並藉機問大家：你會買彩券嗎？中大獎之後，你還會繼續現在的工作嗎？為何會選擇繼續，或選擇辭職？

還可以藉此活動，討論關於金錢的價值觀，當作課程引起動機。

靈感筆記

第5章 ▶ 提升專注

全神貫注，積極投入學習。

資訊越發達，專注力就越差。專注力不足，不但會影響活動進行，也會影響學習效益。如何提高專注力，無疑是現代社會的重要顯學。在此介紹幾招簡單、有效，可以提升專注力的活動，不論大人、小孩，通通都適用！

老師說

活動目標

1. 熱絡團體氣氛
2. 訓練反應能力
3. 改變既定模式

人是習慣性的動物，總喜歡待在自己的舒適圈裡。「改變」對一般人來說，通常不是容易的事。

現在的社會，日新月異，唯一不變的就是「變」。因此，我們要學習如何應變，適應改變。這個遊戲就是讓大家體驗「改變從不習慣開始」。

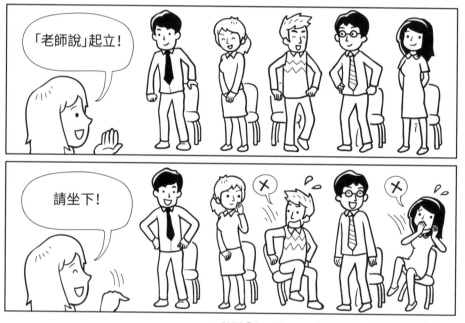

▲ 聽到「老師說……」這個指令，才可以照著做動作。

遊戲人數	不拘	建議場地	不拘
座位安排	不拘	遊戲時間	10 分鐘
需要器材	無		
適合對象	☆中高階主管 ★上班族 ★青少年 ★親子互動		
適用時機	活動初期、中期		

活動流程

1. 說明遊戲規則：
 ❶ 所有動作口令前，有加上「老師說」這三個字的，才是有效口令。學員必須依口令進行動作，直到帶領者說：「老師說，遊戲結束」，口令才真正解除。
 ❷ 未加上「老師說」的口令一律無效。
 ❸ 未依有效口令做動作的人，或依無效口令做動作的人，都要被淘汰出局。
 ❹ 活動結束時，仍未被淘汰者獲勝。
2. 帶領者說：「老師說，遊戲正式開始，請大家集中注意力。現在，請起立。」（此時，大部分學員都會起立，但是沒說：「老師說，請起立」，所以此為無效口令。）
3. 帶領者說：「我並沒有說『老師說』呀！怎麼都起立了，請坐下。」（大部分人又會坐下，但也因為未說：「老師說，請坐下」，仍為無效口令。）
4. 帶領者說：「老師說，現在遊戲重新開始。」
5. 帶領者發出各項口令，進行活動。
6. 最後帶領者說：「老師說，遊戲結束。」遊戲才真正結束。

延伸思考

加法 ▶▶▶
1. 請學員兩兩一組，兩人動作必須一致。只要其中一人做錯，兩人就一起被淘汰。
2. 增加活動道具，例如拿一支旗子代表「老師說」，帶領者舉旗時，指令才有效。

逆向法 ▶▶▶
將「老師說」改為「學生說」。聽到「學生說」時，需做出與指令相反的動作。

將「老師說」與「學生說」一起搭配使用，增加活動難度。

動動腦，你還能想到哪些延伸活動呢？

帶領技巧

1. 不論口令前是否加上「老師說」，帶領者都必須同時做出指令動作，增加遊戲帶領的生動性，也能誤導學員，提高可能犯錯的機率，讓活動更有趣。

2. 無效口令可接在一連串的有效口令之後。例如：「老師說舉起右手」，「老師說再舉起左手」，「老師說再舉高一點」，之後接著說：「好，請放下右手！」（這時，放下右手的人，就要被淘汰。）

3. 也可利用相似的口令來製造陷阱。例如：「老師說舉右手」，說完停頓一下，再說：「把左手也舉起來！」（這時，舉起左手的人，就要被淘汰。）

4. 學員人數太多時，帶領者可以站在高處（如：椅子上）示範動作，學員才看得清楚。

5. 另一個訣竅是，在活動尾聲，大家心情較放鬆時，故意說：「請給獲勝者掌聲鼓勵」、「請最後獲勝者出來領獎品」，學員也很容易上當。（因為遊戲尚未結束，沒有加「老師說」的指令仍然無效。）

問題
引導

◆為什麼會發生錯誤？

◆你是否會被旁邊的人影響，做出錯誤的動作？

◆你是否會被帶領者的動作誤導？

◆哪些無效口令最容易令人上當？

◆被淘汰的心情如何？

◆改變習慣容易嗎？為什麼？

◆怎樣才不會發生錯誤？

◆在工作、生活中，有哪些類似的狀況？請分享經驗！

你還能想到哪些問題呢？

楊老師分享

一、聽老師說話

1978 年我畢業於台北師專（現臺北教育大學），在小學擔任班級導師。每逢新學年開學，接任新的班級時，我都會在上課第一天帶領「老師說」這個遊戲，反覆玩個 2 ～ 3 次，全班都很開心。

遊戲結束後，再提醒小朋友上課要專心：「上課時，老師說的每一句話，都是『老師說』。要隨時集中注意力，才會有好的學習效果。」藉由這個活動，為新學期帶來好的開始。

二、遊戲的價值

回想當年，我二十多歲剛踏入社會時，每次帶領這個活動，目標都是「趕盡殺絕」，以凸顯自己的帶領功力。因為我的帶領經驗很豐富，

5
提升專注

老師說

反應力很快，幾乎每次都可以讓所有學員淘汰出局，並且引以為傲。

工作了幾年，隨著年歲漸長，我發現當年的行為實在「很幼稚」。怎可以為了凸顯自己而淘汰所有人，讓大家只有挫折感，沒有成就感？有此體悟之後，再次帶領「老師說」時，便會特別留意，讓學員有機會獲勝，並且給予鼓勵和獎賞。

帶活動的目的是要皆大歡喜，而不是滿足帶領者的「虛榮心」。讓大家都有參與感與成就感，在遊戲中體會工作與生活之道，才是遊戲的真正價值！

三、習慣要改變

這個活動可以讓我們練習「改變習慣」。一開始遊戲時，一定有很多人不適應指令的改變，因此很容易犯錯。多玩幾次後，大家就會調整訊息接收模式，並且專心聆聽指令，以免掉入陷阱。提高警覺後，習慣也就改變了。

在職場上也是如此。面對新工作時，有些人常說：「以前我的公司都不是這樣。」每逢組織變革時，也有人會說：「以前可以，為何現在不可以？」這些都是組織變革的阻力。

在這個資訊時代裡，外在環境隨時都在變，不論組織與個人都需要與時俱變，才能適應大環境的轉變。如果不願意改變舊有的觀念和習慣，就不容易有所突破。

這個遊戲很老套，也很簡單，但是只要多加引導，就能帶出精彩的效果與深刻的體驗，這又是一個「老遊戲立大功」的範例。

口是心非

示範影片

[QR Code]

活動目標

1. 考驗反應能力
2. 炒熱教室氣氛
3. 增加課堂樂趣

有句俗話說：「聽其言，觀其行。」聽人說話時，還要觀察對方的實際行動。常有人打趣說：「撒謊的人，要有好的記憶力。」想要臉不紅、氣不喘的說謊，其實不容易。

「口是心非」這個遊戲，就是要證明——說出的話若與內心世界不一致，是很容易被揭穿的。

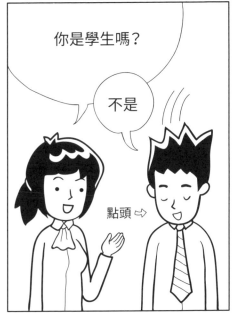

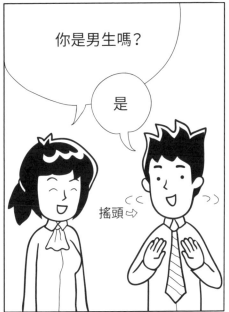

▲ 說「是」要搖頭，說「不是」要點頭。

遊戲人數	不拘	建議場地	不拘
座位安排	不拘	遊戲時間	5 分鐘
需要器材	無		
適合對象	★中高階主管 ★上班族 ★青少年 ★親子互動		
適用時機	不拘		

189

1. 說明遊戲規則：

 ❶ 帶領者提問「是非題」，學員只能回答「是」與「不是」。

 ❷ 學員必須開口回答正確答案，但要做出相反的動作。嘴巴說「是」時，必須「搖頭」；嘴巴說「不是」時，必須「點頭」。

 ❸ 舉例說明。帶領者問：「現在是白天嗎？」學員回答「是」，並且加上「搖頭」的動作。帶領者再問：「現在是晚上嗎？」學員要回答「不是」，並且加上「點頭」的動作。

2. 帶領全體學員試玩三到五次，先由答案能夠一致的問題開始練習。例如：「現在在室內嗎？」「現在是站著的嗎？」

3. 遊戲正式開始，全體再玩幾次。

4. 也可以問一些有差異性的問題。例如：「你有戴眼鏡嗎？」「你結婚了嗎？」「你是男生嗎？」（請學員依自身情況作答，每個人的答案不一定一樣。）

5. 請學員兩兩一組，計時 2 分鐘，兩人互相提問、作答。

6. 遊戲結束，帶領分享討論。

延伸思考

加法▶▶▶

　　3～8人一組，輪流由一人提問，其他人回答並做出動作。

逆向法▶▶▶

　　改成「口非心是」，做出正確的動作（是就「點頭」；不是就「搖頭」），但要回答相反的答案。

動動腦，你還能想到哪些延伸活動呢？

1. 要強調說出的答案只限「是」與「不是」，回答時必須大聲。

2. 提醒學員做出的動作必須與說出的答案相反。

3. 由淺入深，先問「一致性問題」，再慢慢進入「差異性問題」。差異性問題可增加遊戲的趣味性，也避免大家互相模仿動作。

4. 問題範例：

 ❶ 一致性問題：現在是白天嗎？現在是晚上嗎？現在是坐著嗎？現在是站著嗎？今天是星期一嗎？天花板上的燈是亮的嗎？

 ❷ 差異性問題：你有戴眼鏡嗎？你結婚了嗎？你是男生嗎？你開車上班嗎？你有孩子嗎？你上課認真嗎？

5. 提問時要注意，回答「是」與「不是」的問題要平均，避免從頭到尾都回答「是」或「不是」。

6. 可提出較有創意的問題，製造笑點。例如：「我帥嗎？」「借我1000元好嗎？」

問題引導

◆ 要做到「口是心非」容易嗎？

◆ 當動作必須跟答案相反時，你如何強迫自己做出轉換？

◆ 生活中是否也有嘴巴說「是」，但心裡卻不是這樣想的時候？

◆ 有哪些因素，使你在日常生活中必須「口是心非」？

◆ 請舉個生活中「口是心非」的例子，跟大家分享。

◆ 「口是心非」是否讓你感到衝突？如何調適？

你還能想到哪些問題呢？

❺ 提升專注

口是心非

楊老師分享

　　為什麼人類說「NO」時會「搖頭」呢？觀察人類的發展，當嬰兒喝飽母奶，拒絕再進食時，都會自然將頭往旁邊一撇。「將頭往旁邊一撇」所需的運動幅度，比「點頭」來得容易，且是非常自然的反應。因此，人們漸漸將「搖頭」與「NO」連結在一起，此即「搖頭代表NO」的起源！

　　根據加州大學亞伯特・梅拉賓教授的研究：人與人之間在傳遞訊息時，內容只占百分之七，聲調占百分之三十八，而肢體語言及臉部表情占了百分之五十五。

　　有少數人誤會了這個理論，在口才訓練中，不斷地強化肢體動作與眼神。其實，如果這些動作不是真實自然的，有時反而會讓觀眾產生反感。我們常說「言不由衷」，如果說話者所說的話，與他的表情和動作不協調，很容易讓人感到不可信賴。

　　說話的內容或許可以造假，聲音和表情也能夠不斷改善，但是肢體動作與臉部表情並不容易訓練，也很難偽裝。因此，演員在演戲時要抽離真實的自己，完全投入角色當中，實在是一大挑戰。

　　調查局或警察在審問嫌疑犯時，也是透過一連串的提問，再觀察對方回答時的表情、眼神和各種細微動作，來偵測他是否說謊。一般而言，要做到口是心非是一件非常不容易的事情。因此，「誠實」才是待人處事的最佳策略。

　　這個遊戲很簡單，操作起來也非常有趣，可以讓課堂上充滿笑聲，笑聲背後也極富意義。

眼明嘴快

示範影片

活動目標

1. 訓練觀察力
2. 提升專注力
3. 提振團隊士氣

「報數」是上課時常用的小活動。改個方法，在紙上畫出 30 個圓圈，隨意填上 1 ～ 30 個數字，再請大家依序指出並喊出數字，樂趣無窮。

「眼明嘴快」這個活動，可以用來訓練觀察力、反應力和專注力，活動簡單，效果顯著。

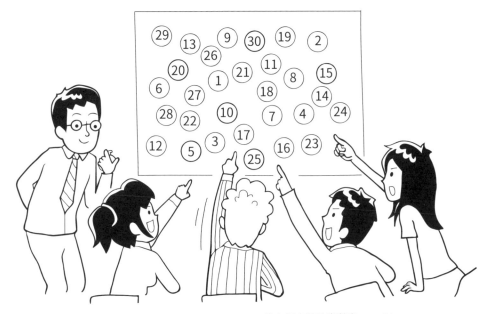

▲ 依序指出並唸出數字 1 ～ 30。

遊戲人數	不拘	建議場地	不拘
座位安排	不拘	遊戲時間	5 分鐘
需要器材	PPT、投影機，或印有圓圈的 A4 紙、碼錶		
適合對象	★中高階主管 ★上班族 ★青少年 ★親子互動		
適用時機	不拘		

193

活動流程

1. 事先準備一張 PPT，畫上 30 個圓圈，並在圓圈內隨機填入數字 1～30，不可有邏輯順序。

2. 說明遊戲規則：

 ❶ 播放數字 PPT，請大家伸出食指，依序指出 PPT 上的「1～30」。指向 1 時大聲喊 1，指向 2 時大聲喊 2……，必須按照順序，不可跳號。

 ❷ 喊完 1～30 的人，請舉手，並大聲喊「完成」。

3. 帶領者計時 1 分鐘，比賽開始。

4. 帶領者要觀察大家是否有伸出食指指出數字，並大聲喊出數字。

5. 也要觀察誰是最早完成的人，並記錄完成的時間秒數。

6. 1 分鐘時間結束，統計尚未完成的人數。

7. 帶領者報告最早完成者的姓名和秒數，請大家掌聲鼓勵，並再玩一次。

延伸思考

替換法 ▶▶▶

1. 每人一張 A4 紙，印有 30 個空白圓圈。請大家隨意在圈內填入 1～30，再跟同學交換，依序找出「數字 1～30」。

2. 改成英文字母 A～Z、注音符號、日語五十音，或化學元素表。

3. 「眼明嘴快」改用在線上教學時，效果很有趣。

逆向法 ▶▶▶

1. 從數字 30 開始，倒數到 1。

2. 先數單數：1、3、5、7、9……29，再數偶數：2、4、6、8、10……30。

3. 每個數字可以用不同的方向書寫，提高困難度。

空白法 ▶▶▶

每人一張印有 30 個空白圓圈 A4 紙，腦力激盪，想出各種變化。

動動腦，你還能想到哪些延伸活動呢？

帶領技巧

1. 帶領者要準備碼錶計時。
2. 投影片先播放 2 秒鐘，讓大家觀看，然後打上「黑屏」，再解說規則（以免大家不專心聆聽遊戲規則）。
3. 過程中，帶領者站立的位置不可擋到學員的觀察視線。
4. 帶領者要觀察大家是否專注數數，並隨時提醒。
5. 可以請速度最快、最早完成的學員站起來，用雷射筆指出數字，再玩一次。（站起來時，會有團體壓力，通常觀察速度都會變慢。）
6. 可以把「5」、「10」、「15」、「20」、「25」、「30」這幾個數字的圓圈加粗，看看是否有人可以發現這個規律，提高數數速度。
7. 可以事先準備兩張數字PPT，兩張的排列順序不同。第二次進行時，更換 PPT，增加遊戲的趣味與難度。

問題引導

◆ 進行這個活動時，你有什麼感覺？
◆ 從 1 數到 30 很容易，但是當數字排列無規律可循時，為何會變困難？
◆ 你數到哪個數字時被卡住了？
◆ 你用何種方法快速找出 1 ～ 30？
◆ 這個遊戲有哪些干擾因素？
◆ 為何專注力不容易集中？如何改善？
◆ 眾人數數的聲音是否會對你造成困擾？
◆ 工作時，有哪些因素會干擾你的專注力？有辦法完全排除這些干擾源嗎？你會如何面對、處理？
◆ 這個遊戲帶給你最大的啟示是什麼？

你還能想到哪些問題呢？

楊老師分享

「眼明嘴快」這個遊戲很簡單，道具也很單純，但是效果非常好，尤其是用在一大早的破冰活動，可以瞬間提高大家的專注力，還能讓大家練習「開嗓」，集中精神。

現代人每天接觸 3C 產品、手機遊戲，睡眠時間也受到影響，使得體能和專注力都越來越差。一大早上課時，學員若是精神渙散，容易分心。在半夢半醒中，先進行一回數數遊戲，便能快速集中精神，強化專注力。玩個兩三回，通常都能達到醒腦的效果。

我要求大家在遊戲時「喊出數字」，而不是在心裡默數，有幾個用意：

1. 喊出來，暖聲開嗓，增加教室活潑氣氛。

2. 喊出來，增加競爭的氛圍，提高士氣。

3. 喊出來，造成干擾，讓大家學習如何提高專注力。

4. 完成者，必須舉手大聲喊「完成」，讓帶領者知道完成的先後順序，並且計算秒數。

我在多次遊戲課程中，發下 30 個圓圈的空白紙，讓大家創意發想其他變化玩法。有人想到：唐詩、宋詞、日語五十音，有人想到用數字、顏色交替……這些創意點子都很令人驚艷！

「眼明嘴快」改用在線上教學時，帶領者在螢幕播放 PPT 數字圖檔，學員在家指著螢幕念出來，破冰醒腦，效果很特別，大家可以試試看。

亂中有序

活動目標

1. 訓練觀察力
2. 練習專注力
3. 學習歸納力

要從一大堆數字中找出「關鍵數字」，必須具備敏銳的觀察力，以及超高的專注力。在這個容易分心的年代，專注力可說是稀有資源。若能設法提高專注力，學習效率和工作效率也會同步提升。

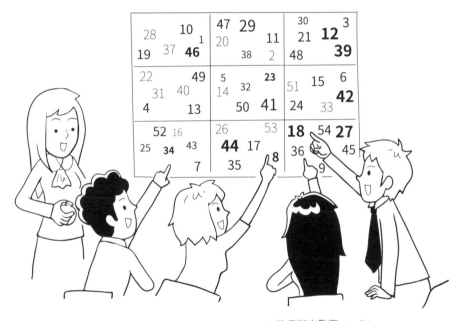

▲ 依序指出數字 1～54。

遊戲人數	不拘	建議場地	不拘
座位安排	不拘	遊戲時間	10 分鐘
需要器材	PPT、投影機，或印有數字的 A4 紙、碼錶		
適合對象	★中高階主管 ★上班族 ★青少年 ★親子互動		
適用時機	不拘		

活動流程

1. 事先準備兩張 PPT，第一張上面標有數字 1～54，第二張與第一張相同，只是多了格線（可看出數字排序規律）。

2. 說明遊戲規則：

 ❶ 播放數字 PPT，請大家依序指出 PPT 上的「1～54」。指向 1 時大聲喊 1，指向 2 時大聲喊 2……，必須按照順序，不可跳號。

 ❷ 喊完 1～54 的人，請舉手，並大聲喊「完成」。

3. 帶領者播放第一張 PPT，宣布活動開始，計時 2 分鐘。

4. 時間到，看看大家成績如何。

5. 請大家再進行一次，但這次是播放第二張（有格線劃分的）PPT，同樣計時 2 分鐘。

6. 活動結束，帶領分享。問大家第二次是否比較快？為什麼？

延伸思考

替換法 ▶▶▶

1. 播放一張全部是數字的 PPT，橫向約 12 字，縱向約 10 排，總共約 120 個數字，隨意亂數排列。請大家數數看，上面有幾個 5、幾個 7、幾個 8……？

2. 將上一題的數字改為英文字母。字型越接近的字母，效果越好，可以訓練觀察力。例如：E、F、L、T 等。

改變法 ▶▶▶

將「數字 1～54」的兩種呈現方式（第一種未標示格線；第二種有標示格線），印在 A4 紙上，分別發給兩組不同的學員操作，看哪組比較快完成。藉此可以凸顯邏輯分類的效果。

動動腦，你還能想到哪些延伸活動呢？

1. 其實兩張圖的數字排序一模一樣，但第二張圖加上了分隔線，可看出數字的分類規律，所以更容易尋找。

2. 分類規律是：所有數字皆依照順序，由左至右、由上至下，分別排在每一個格子裡。例如：數字 1 在第一格、數字 2 在第二格、……數字 9 在第九格；數字 10 在第一格、數字 11 在第二格、……數字 18 在第九格，以此類推。每格共包含 6 個數字，九格內總共有 54 個數字。

3. 清楚這樣的規律後，就能輕易找出數字了。

4. 播放PPT時，請學員明確指出數字，並大聲喊出數字，增加教室氣氛。

5. 帶領者可發揮創意，發想不同的排序規律。

範例：
數字卡片 1

28 10 1	47 **29** 11	**30** 3
19 37 46	38 20 **2**	21 12 48 39
22 49 31 40 **13** 4	14 **5** 32 50 23 41	15 **6** 24 33 42 **51**
16 43 25 **34** 52 7	26 53 44 **17** 35 8	**18** 9 27 36 **45** 54

數字卡片 2

28 10 1	47 **29** 11	**30** 3
19 37 46	38 20 **2**	21 12 48 39
22 49 31 40 **13** 4	14 **5** 32 50 23 41	15 **6** 24 33 42 **51**
16 43 25 **34** 52 7	26 53 44 **17** 35 8	**18** 9 27 36 **45** 54

問題 引導

◆ 數第一張 PPT時，你會感到困難嗎？

◆ 在找數字的過程中，你有什麼感覺？

◆ 換成第二張 PPT時，效果如何？為何進步？

◆ 數第一張 PPT時，你有發現其中隱藏的邏輯嗎？

◆ 生活中有哪些事情，可以從「無邏輯」到「有邏輯」？

◆ 在日常生活中，你有類似的經驗嗎？

◆ 這個遊戲帶給你什麼啓示？

你還能想到哪些問題呢？

楊老師分享

　　一般人看到一堆混亂的數字，一開始總是無從數起，效率也不高。搞清楚其中的邏輯之後，效率就會立刻提高，這個道理也可以應用在生活中。

　　生活當中雜事多、瑣事煩，常常令人暈頭轉向。我們都需要在忙亂中理出頭緒，我的經驗是：先把自己覺得煩的事情和需要做的事情，一一寫下來，想到就寫，不必按照順序。

　　寫完後，再將這些事情分類，可依內容屬性來分，也可依時間的急迫性來分。接下來，要考量事情的輕重緩急和影響程度，依此決定工作上的先後順序，並排定時間表。最後，就是按照進度表一一落實執行，已執行的項目要打勾做記號。

　　有了這些分類整理，心情就會舒暢很多，比較不會窮擔心，工作效率也能提高。這是個人的經驗分享，提供給各位參考。

連環猜拳

示範影片

活動目標

1. 培養觀察力
2. 提高反應力
3. 訓練專注力

在這個圖像時代裡，我們早已被電視、電腦、手機所制約，專注力也因此變差了。將猜拳遊戲稍作改變，就能產生很大的樂趣，也有助於提升專注力。「連環猜拳」是個簡單、精彩又有效的活動，隨時、隨處皆可玩。

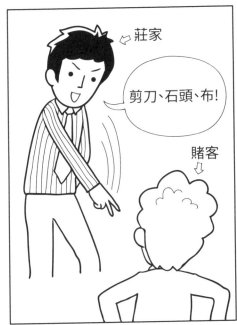

莊家

剪刀、石頭、布!

賭客

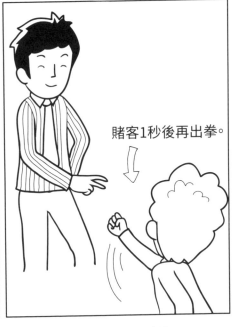

賭客1秒後再出拳。

▲ 莊家先出拳，賭客1秒之後再出拳。

遊戲人數	不拘	建議場地	不拘
座位安排	不拘	遊戲時間	3分鐘
需要器材	無		
適合對象	★中高階主管 ★上班族 ★青少年 ★親子互動		
適用時機	不拘		

1. 說明遊戲規則：

 ❶ 兩人一組，一人當莊家，一人當賭客。

 ❷ 莊家喊「剪刀、石頭、布」並出拳，賭客可以慢 1 秒再出拳，但是賭客必須贏莊家。

 ❸ 莊家連續出拳 10 次，賭客必須連贏 10 次才算贏。

2. 先找兩位學員示範。

3. 活動開始，約 1 分鐘後，遊戲結束；兩人角色互換，再玩一次。

延伸思考

替換法▶▶▶

1. 用腳猜拳：剪刀——兩腳一前一後站立；石頭——兩腳併攏；布——兩腳打開與肩同寬。

2. 用嘴巴猜拳：剪刀——嘴巴打開伸出舌頭；石頭——嘴巴緊閉；布——嘴巴打開。

3. 線上同步教學也可以操作「連環猜拳」，趣味性十足。

加法▶▶▶

1. 連贏 20 次以上才算贏。

2. 雙手一起玩，左右手出不同拳，提高難度。

簡化法▶▶▶

連贏 5 次就算贏。

逆向法▶▶▶

改成賭客必須連「輸」10 次，才算贏。（連輸更難）

結合法 ▶▶▶

左右兩手同時出拳：

1. 帶領者是莊家，全班都是賭客。帶領者雙手同時出拳，左右兩手必須出不一樣的拳。男生必須贏帶領者的右手，女生必須贏帶領者的左手。

2. 三人一組，一人當莊家，兩人當賭客。莊家雙手同時出拳，左右兩手必須出不一樣的拳。賭客一人必須贏莊家，一人必須輸莊家。

改變法 ▶▶▶

1. 兩人連續猜拳 10 次。贏者每次都要立即張開雙手歡呼。

2. 兩人猜拳，連續 10 次。輸的人每次都要立即張開雙手歡呼一聲，增加歡樂。

3. 兩人猜拳，連續 10 次。出拳相同時，兩人都要立即張開雙手，歡呼並擊掌。

4. 兩人猜拳，出拳相同時，兩人互相擊掌 Say Googbye，分手再換下一位；出拳不同時，兩人繼續猜拳。

動動腦，你還能想到哪些延伸活動呢？

帶領技巧

1. 提醒學員：每次都必須先握拳，把手舉起來再放下出拳；出拳之前，莊家一定要喊「剪刀、石頭、布」，這樣可以塑造氣氛。

2. 要再三強調：賭客可以慢 1 秒出拳，但不可以慢太多。

3. 先請 1～2 人上台示範，效果會好很多。

◆ 要連贏 10 次容易嗎？為什麼？

◆ 賭客為何會跟莊家同步出拳，不容易等待 1秒鐘？

◆ 這個遊戲有什麼困難之處？

◆ 「連贏 10 次」跟「連輸 10 次」，何者較困難？為什麼？

◆ 哪裡適合玩這個遊戲？適合誰玩？

◆ 玩這個遊戲有何好處？

◆ 有何心得？

你還能想到哪些問題呢？

楊老師分享

　　「連環猜拳」的價值在於訓練專注力，讓學員找回主動思考的能力。規則相當簡單，就是猜拳而已，但每次都要慢 1 秒出拳，還要連贏十次，就沒那麼容易了。若將規則改為連輸十次，困難度又更高了，因為「輸拳」違反一般人習慣的出拳模式。若想做到「連輸十次」，就得打破生活中的慣性。

　　這個遊戲很簡單，變化多端，效果非常好，也能帶來許多附加價值，我經常利用這個遊戲來進行暖場。親子之間，也可以進行這個遊戲，可訓練孩子的專注力和反應力。小遊戲立大功，又是一個經典活動。

明七暗七

示範影片

活動目標

1. 訓練反應力
2. 提高專注力
3. 強化團隊力

報數活動，從「1、2、3、4」一直喊下去，非常簡單。不過，只要加上「明七」和「暗七」兩條規則，就變得困難重重，趣味橫生。「明七暗七」除了好玩之外，還能訓練反應力、提高專注力，是相當實用的小遊戲。

▲ 報數時若遇到「7」，不能說話，但要拍手；遇到「7的倍數」要跳過，直接報出下一個數字。

遊戲人數	每組 6 ～ 10 人	建議場地	不拘
座位安排	不拘	遊戲時間	20 分鐘
需要器材	無		
適合對象	★中高階主管 ★上班族 ★青少年 ★親子互動		
適用時機	活動中期、後期		

活動流程

1. 說明遊戲規則：

 ❶ 指定一位學員開始，依序按 1、2、3、4、5……報數。

 ❷ 報數時，每當數字中出現「明七」，如：7、17、27、37、47，必須以「拍手一下」來代替報數，不得出聲說出數字，下一位學員則按順序繼續報數。

 ❸ 報數時，每當數字中出現「暗七」（七的倍數），如：14、21、28、35、49，必須跳過這個數字，直接唸出下一個數字。舉例來說，報到「14」時，不能喊「14」，而要直接喊「15」。

 ❹ 過程中如出現報錯、拍錯或漏報等失誤，就要由失誤者開始，從 1 重新報數。

 ❺ 報到數字「51」時，全體即可過關。

2. 示範練習幾次，遊戲正式開始。

3. 過程中，帶領者依序用手勢指揮報數，以控制進度。

4. 若失誤次數過多，可以暫停 2 分鐘，一起討論改進方案，再重新進行。

延伸思考

簡化法▶▶▶

「明七」和「暗七」兩者擇一進行，讓遊戲更簡單。

逆向法▶▶▶

從 51、50、49、48……倒著報數，一直報到 3、2、1。這個玩法難度更高，需要快速思考、反應。

替換法▶▶▶

1、2、3 報數：

1. 兩人一組，輪流唸 1、2、3、1、2、3、1、2、3，反覆進行。唸錯的人要雙手舉高大笑三聲，並且重新開始。（乍看之下，

這個活動太簡單了，但是唸到後來就很容易犯錯，不信請各位試試看。）

2. 兩人一組，規則同上，改為遇到1不唸，並拍手一下。

3. 兩人一組，規則同上，改為遇到2不唸，並跺腳一下。

4. 兩人一組，規則同上，改為遇到3不唸，並張嘴大笑一聲。

改變法 ▶▶▶

1. 從 100 開始，每次減 7，輪流報數，例如：100、93、86、79、72……

2. 從任意數開始，每次減 7，輪流報數，例如：105、98、91、84、77……

動動腦，你還能想到哪些延伸活動呢？

帶領技巧

1. 可以只玩「明七」，遇到 7 時改為「拍手」，熟悉後再加上「暗七」的規則。

2. 加上「暗七」的規則後，困難度就會增加很多，因為暗七的規則要跳號碼唸，更容易犯錯。

3. 數字「7」本身是明七也是暗七，在此就將 7 當作明七，拍手一下。

4. 帶領者必須站在場地中央，依照報數順序，用強而有力的手勢指揮每一位學員輪流報數，給大家一些壓力，讓報數流程更快速，同時增加犯錯機會，讓遊戲更刺激。

◆ 遊戲很簡單，但為何那麼容易犯錯？

◆ 犯錯的關鍵點是在哪幾個數字？

◆ 如何改進才會順利完成？

◆ 這次的活動給你什麼啓示？

你還能想到哪些問題呢？

楊老師分享

「明七暗七」這個活動很簡單，若是帶領得流暢，很容易製造樂趣。但是，這個遊戲不容易過關，因為報數的過程中，會遇到四組容易犯錯的連續關鍵數字：「14 與 17」、「27 與 28」、「35 與 37」、「47 與 49」。這四組都是數字相近的明七與暗七，大家小心翼翼的過了第一關，卻很可能過不了第二關。

我在企業作培訓，經常是連續兩整天的課程。到了第二天下午，大家昏昏欲睡時，我會先帶學員做些簡單的體操，互相按摩一下，再進行這個「明七暗七」活動，很有醒腦作用，讓大家更有精神的參與課程。

延伸思考「替換法」的「1、2、3 報數」，列出了四個類似的小遊戲，是戲劇訓練中經常使用的暖身活動。

兩人一組，輪流報數「1、2、3」，雖然看似簡單，實際上，必須保持很高的專注力才能做對。再加上後面的變化型，除了專注力之外，還需具備反應力，否則也是很容易犯錯的。「1、2、3 報數」這個活動，很適合跟小朋友玩，可以訓練他們的專注力與反應力。

上下左右

示範影片

活動目標

1. 提升專注力
2. 考驗方向感
3. 訓練思考力

東南西北，上下左右……你的方向感如何？試試看這個活動就知道了。一個小方板就可以把大家搞得頭昏腦脹，暈頭轉向。這個遊戲道具簡單、操作方式簡單，想要每次都答對，卻一點也不簡單。

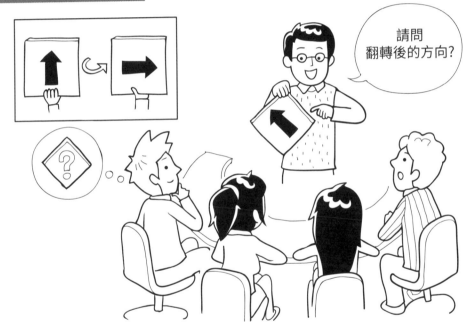

請問翻轉後的方向？

▲ 請大家想想看，紙板翻轉後，箭頭指向哪裡？

遊戲人數	不拘	建議場地	不拘
座位安排	不拘	遊戲時間	30 分鐘
需要器材	箭頭紙板一塊		
適合對象	★中高階主管 ★上班族 ★青少年 ★親子互動		
適用時機	隨時		

活動流程

1. 事先準備正方形紙板一塊，在紙板兩面畫上不同方向的箭頭，例如：正面向上、背面向右。

2. 帶領者拿出正方形紙板，將正面朝向學員，請大家唸出箭頭方向。

3. 迅速翻轉紙板，將反面朝向學員，請大家唸出箭頭方向。

4. 反覆進行數次，確認大家都清楚紙板兩面的箭頭方向。

5. 帶領者將紙板轉向 45 度，讓紙板呈菱形（如上頁插圖），問大家：「請問翻轉後的方向？」請大家依據「右上、右下、左上、左下」舉手表決。

6. 帶領者翻轉紙板，看看大家是否答對。

7. 再換不同的方向和角度，問學員：「請問翻轉後的方向？」考驗大家的空間感和方向感。

**延伸
思考**

結合法 ▶▶▶
搭配動作進行。請大家雙手指出箭頭指向，並大聲唸出方向：「上，下，左，右」、「右上，左下，右下，左上」……。

逆向法 ▶▶▶
請大家唸出與紙板箭頭相反的方向，並做出動作。例如：紙板向「上」，大家要唸「下」，同時將雙手往下伸；紙板向「右」，大家要唸「左」，同時將雙手往左伸。

替換法 ▶▶▶
「上下左右」很適合用在線上教學，會很有趣。

動動腦，你還能想到哪些延伸活動呢？

帶領技巧

1. 紙板形狀必須是正方形，不可以是長方形。

2. 箭頭的筆畫不能太細，盡量畫粗，以便迅速辨識。

3. 紙板可以用紙張代替，但是紙張不能透光，以免看出背面的箭頭。

4. 每次翻轉紙板前，一定要請大家大聲唸出答案。

5. 調整 45 度後，要先確認大家的答案，再翻轉並公布答案。

6. 多加嘗試，調整不同的角度，答案會很不一樣。

問題引導

◆ 正反兩個方向的箭頭，只是調整 45 度，為何不容易答對？

◆ 你的思考邏輯是什麼？如何判斷翻轉後的箭頭方向？

◆ 喊出方向時，動作卻要做相反，這樣容易嗎？為什麼？

◆ 你的方向感好嗎？

◆ 各位有何改善方向感的好方法？

你還能想到哪些問題呢？

楊老師分享

一、讓學員迅速收心

這個活動是在 1980 年代，我學魔術時，魔術師父教我的。後來，我到馬來西亞上課，碰巧在吉隆坡市集的魔術攤位上看到方向紙卡，品質做得還不錯，便買了一塊，保存至今，已有二十多年。

大家可以用厚紙板自己動手製作方向紙卡，有時也可使用影印紙，但是要多用幾張，加強厚度，以免透光露出背後的箭頭方向，活動便失去意義。

有一回，我要對一百多人演講，前一位長官在說明政策時，台下的人都在打瞌睡、玩手機和聊天。我上台後，拿起方向紙卡，先和大家玩「上下左右」，觀眾在三分鐘內便完全收心，注意力瞬間集中，接下來的演講效果也很好。又是一個「小遊戲，立大功」的例子。

二、如何鍛鍊方向感？

有的人方向感不好，很容易迷路。女生的方向感通常比男生差一些。從人類學角度，這是有原因的。古時候，男主外，女主內。男生要外出耕田、打獵、經商，因此必須具備敏銳的方向感；女生多半在家處理家務，離家機會不多，方向感便不易鍛鍊。

有些人因為方向感差，就不敢出遠門，更不敢隨意更改路線，這不是治本之道。我常鼓勵方向感不好的人，平時上下班，在不趕時間的情況下，有機會就試著改變路線，每次只要改變一點點，日子久了，就會把上下班的路線搞得比較清楚，久而久之方向感也會提升。

現在很多人開車都依賴 GPS，省下許多找路時間，感謝科技帶來的便利。但是，使用 GPS 有兩個問題：

1. GPS 偶爾仍有失誤。
2. 過度依賴 GPS，會讓自己的方向感退化。

我經常自助旅行，除非萬不得已，幾乎不太用 GPS，而是以口頭問路。問路，與陌生人打交道，需要勇氣；問路，能增加與人的互動，體會濃厚的人情味，經常創造出許多意外驚喜，留下難忘的旅行回憶；問路，也鍛鍊了我的勇氣與方向感。

臉頰報數

示範影片

「報數」人人都會,再簡單不過了。報數時,加上手部動作,再加上方向性,就會變得相當有趣,也極富挑戰性。「臉頰報數」可以考驗大家的反應力,同時培養團隊默契。

▲ 用左手摸左臉時,由左邊繼續報數;用右手摸右臉時,由右邊繼續報數。

遊戲人數	每組 6 ～ 10 人	建議場地	不拘
座位安排	圓形	遊戲時間	10 ～ 20 分鐘
需要器材	無		
適合對象	★中高階主管 ★上班族 ★青少年 ★親子互動		
適用時機	不拘		

活動流程

1. 請各組圍成圓圈坐下。

2. 說明活動規則：

 ❶ 各組指定一人為起點，由該學員開始輪流報數。

 ❷ 報數的同時，必須用手摸自己臉頰。用左手摸左邊臉頰時，要由左邊學員接著報數；用右手摸右邊臉頰時，要由右邊學員接著報數。（報數的方向會隨時依摸臉頰的方向而改變）

 ❸ 每位學員的報數速度不得超過 2 秒鐘。

 ❹ 各組順利報數至 50，即可過關。（輪錯人或該報數者未出聲，皆算失敗）

 ❺ 出現失誤時，由失誤者開始，重新報數。

3. 給各組 2 分鐘時間，練習與討論。

4. 宣布討論時間結束。請各組輪流起立，分別進行報數活動。各組發生錯誤即失敗，請坐下，輪到下一組。

延伸思考

加法▶▶▶

請全體學員圍成一個大圓圈，進行大組臉頰報數，並將數字增加到 100 以上。

改變法▶▶▶

加入新規則：

1. 遇到5的倍數時，報數者必須將手掌併攏，橫放在額頭上方，由指尖方向決定接下來的報數方向。手掌指尖指向右邊就由右邊繼續報數，指向左邊則由左邊繼續報數。

2. 同上規則，將5的倍數改為7的倍數，提高困難度。

動動腦，你還能想到哪些延伸活動呢？

1. 為了防止作弊，可以增加以下規定：

 ❶ 遊戲中，每一人至少要輪到三次（以防只有少數人參與）。

 ❷ 報數方向至少要逆轉三次以上（以防從頭到尾都依同方向報數）。

 ❸ 左右兩人之間，不可連續逆轉超過三次（以防只有少數人參與）。例如：A 和 B 左右相鄰，A 將手放在右臉頰傳給 B，B 再將手放在左臉頰回傳給 A，如此連續互傳超過三次即犯規。

 ❹ 不能固定到了某一人就逆轉方向（失去考驗改變的意義）。

2. 首次進行時，可以不宣布以上規定，觀察過程中是否會出現上述情況。若有，再增加這幾條規定。

3. 提醒大家：每人報數速度不得超過 2 秒鐘，必須一個接一個，緊密報數。

4. 出現失誤時，可以讓小組討論改進的策略。

問題引導

◆ 這個遊戲有何困難處？

◆ 什麼情況下會做錯動作？

◆ 討論後，採取哪些改進方法？

◆ 有何心得？

你還能想到哪些問題呢？

有一陣子，我上團隊或是創意課程時，經常將「臉頰報數」當作下午的醒腦活動。

臉頰報數可以訓練專注力、反應力以及團隊默契。

人都有習慣的定性。

改變，從不習慣開始。

這個活動看似簡單，但是一不小心就容易犯錯，當報數者舉左手摸左臉頰時，卻由右邊的人接下去報數，或是剛好相反。

若是再加上變化型，遇到5、10、15時，要把手掌放在額頭上，困難度就更高了。這樣一來，活動會更具挑戰性，也更有樂趣。

萬一失敗了，可以讓大家討論一下，有哪些對策可以降低失誤率。曾有小組於討論時，提出這樣的改善方案：應用身體動作輔助報數，例如：右手放在右臉頰，同時將身體向右傾斜，提示右邊的學員：「輪到你啦！」這樣動作就會更誇張、有趣。

帶領者可請各組分享類似的技巧，再讓大家操作一次。困難解決後，團隊的默契和向心力都會提升。

這個活動也適用於親子之間，或帶領兒童操作，訓練孩子的專注力與反應力。

5-09 舉旗不定

活動目標

1. 提升專注力
2. 活化團體氣氛

左右手各拿一支紅白旗，依口令做動作，紅旗白旗舉起來，放下來，就把大家搞得手忙腳亂。

規則很簡單，很好玩，這是老少咸宜，提升專注力最佳活動。

▲ 左右手各拿一支紅白旗，舉起來，放下來，依口令做動作。

遊戲人數	不拘	建議場地	不拘
座位安排	不拘	遊戲時間	10～20 分鐘
需要器材	紅白旗各數支		
適合對象	★中高階主管 ★上班族 ★青少年 ★親子互動		
適用時機	不拘		

活動流程

1. 準備紅白旗各數支。

2. 說明活動規則：

 ❶ 兩人站在台前，雙手放下，每人左手拿紅旗，右手拿白旗。

 ❷ 一人當主持人，負責喊口令，兩人依口令做動作

 ❸ 基本口令：舉起，放下，不要舉（放下來），不要放（舉起來）。
 再加上紅旗，白旗，或是左手，右手等名詞部位。

 ❹ 各依口令做動作，台下觀眾當裁判，做錯一個動作扣一分。

3. 參考口令：

 紅旗舉起來啊，白旗舉起來

 紅旗放下來啊，白旗放下來

 紅旗舉起來啊，白旗不要放

 紅旗不要舉啊，白旗不要放

 紅旗、白旗不要放啊，紅旗、白旗不要舉

 紅旗舉起來啊，白旗不要舉

 紅旗放下來啊，白旗不要舉

 紅旗舉起來啊，白旗放下來

 紅旗不要放啊，白旗不要舉

 ……

延伸
思考

加法▶▶▶

兩人競賽，改成小組競賽，全組一起上台。人手兩支紅白旗。
先練習數回，再開始比賽，錯誤者扣分。

替換法▶▶▶

1. 小隊四人競賽，準備紅白藍綠四種顏色旗，各兩支共 8 支，
 每人挑選不同顏色旗幟，左右手各拿一支。

218

口令變化更多：紅旗舉起來，綠旗舉起來，藍旗放下來，白旗不要放……

2. 「舉旗不定」改成線上版，請學員在家準備紅白旗，打開視訊，依口令操作。

結合法▶▶▶

再加入手腳新規則：

可以改成：紅旗舉起來，左手放下來，右手舉起來，白旗放下來，左腳抬起來，左腳放下來。右腳左手舉起來，右腳右手放下來……

動動腦，你還能想到哪些延伸活動呢？

帶領技巧

1. 口令可以事先寫好，主持人依序唸出來，否則主持人也容易昏頭。

2. 可以請觀眾代勞當裁判，判別是否做錯，減輕主持人負擔。

3. 先從簡單口令開始，讓大家習慣規則，再慢慢增加複雜度。

4. 速度從慢開始，逐漸加快。

5. 從兩人競賽，再改成多人小組競賽。

6. 連續兩句口令中，第一句尾巴加上「啊」字，會變得更有節奏感。

7. 熟練者可以搭配輕快音樂，依節拍輕快搖擺，更是賞心悅目。

問題引導

◆ 遊戲規則簡單，但為何容易犯錯？
◆ 哪種口令容易做錯？
◆ 有哪些方法可以改進？
◆ 這遊戲哪裡好玩？有何心得？

你還能想到哪些問題呢？

楊老師分享

「舉旗不定」又名「紅旗白旗舉起來」，是從童子軍「旗語」改編過來的遊戲。

這幾年在各級學校，尾牙聚餐，或是百貨商場促銷，都被廣泛應用。遊戲規則簡單，但變化多端，老少咸宜，趣味性十足。

帶領「舉旗不定」很容易，只要事先把口令事先寫好，依序唸出來，參賽者就會瞬間手忙腳亂，趣味橫生。

因為：舉起來，放下來，容易辨別。

不要舉，不要放，這是反面用語，會增加思考困難度，再加上紅旗，白旗，左手，右手，排列組合就更多了。常常會讓腦袋瞬間打結，造成很多趣味性。

帶領者最好能從簡單指令開始，讓大家先練習適應，再逐漸增加困難度。

最困難的是團體挑戰，有多種色旗，加上手腳舉起來，放下來，就會更令人頭昏眼花。

原本口令是：紅旗舉起來，白旗不要放。

每個第一句多加一個「啊」字，改成：紅旗舉起來啊，白旗不要放。整個節奏感就會變得更好，大家不妨試試看。

我在百貨商場見過運動休閒用品廠商，把公司 Logo 印在紅白旗上，讓觀眾參與紅白旗遊戲，增加互動趣味性，觀眾拍照打卡，也幫公司打廣告，一舉多得。

舉旗不定，操作簡單，趣味性十足，是提升專注力的好遊戲，鄭重推薦。

補充小故事：

在沒有網路手機以前，打旗語是童子軍必學功夫之一。

旗語是英國人羅伯特‧虎克（Robert Hooke）在 1684 年發明利用懸掛數種明顯的符號來通訊。後來法國人克勞德‧沙佩（Claude Chappe）於 1793 年再逐漸改良。

雙旗式的旗手雙手各拿一面方旗，每隻手可指出：上、右、右上、右下、左、左上、左下等 7 種方向，雙手放在下方代表待機。旗幟上沿對角線分割為兩色，在陸地上使用的為紅色和白色，在海上使用的為紅色和黃色，方便遠方識別。

兩手雙旗，依打出來的七個方向排列組合，就可以打出數字，英文字母或是專業用語等意涵，是電報、電話沒發明前的重要通訊工具。

靈感筆記

第6章 益智動腦

腦力激盪，活化大腦細胞。

活動！活動！不是只有體力運動。偶爾來個動腦益智活動，不但能刺激思考，活化腦細胞，考驗大家的思維模式，也可以藉機靜下心來，讓心靈沉澱沉澱，讓身體休息休息，補充體能，一舉多得！

字從口出

示範影片

活動目標

1. 激發聯想力
2. 促進團隊合作
3. 課前腦力激盪

中國文字的組成，充滿智慧。「部首」是造字的重要原則之一，「木」部的字，大多與木頭或樹木有關；「水」部的字，通常與水有關。

「口」這個字，只要再加上兩筆畫，竟能組成高達四、五十多個字，這是中文字的神奇之處。

▲ 想想看，「口」字加上兩筆畫，可以變成哪些字？

遊戲人數	不拘	建議場地	不拘
座位安排	不拘	遊戲時間	3 ～ 10 分鐘
需要器材	碼錶或計時器、A4 紙		
適合對象	★中高階主管 ★上班族 ★青少年 ★親子互動		
適用時機	活動初期、中期、後期均可		

活動流程

1. 請學員腦力激盪，看看「口」這個字加上兩筆畫，可以變成哪些字。

2. 帶領者示範，舉出三到五個例子，如：田、申、白、叮……。

3. 宣布活動開始，計時 1 分鐘，每個人必須想出 10 個字以上。

4. 宣布時間結束，統計每個人想出的字數，再進行小組討論，由小組長彙整大家的答案，計時 2 分鐘。

5. 討論時間結束，請各組把所有想到的字寫在白板上。

6. 檢查各組的答案是否正確，統計數量，寫出最多字的組別獲勝。

延伸思考

加法▶▶▶

「口」字加上三筆畫，可以組成哪些字？

替換法▶▶▶

1. 造詞：利用想出來的每個字進行造詞練習，例如：種田的田；白吃白喝的白；理由的由；叮嚀的叮。

2. 集體朗讀：由小組長大聲朗讀「種田的田啊」，小組成員也一起大聲複誦「種田的田啊」。每組輪流喊出造詞，不能重複。帶領者將關鍵字寫在白板上。（朗讀時，加個「啊」字會增加氣勢與氣氛，也比較有節奏感。）

3. 「字從口出」很適合用在線上同步教學課程中，活化氣氛。

改變法▶▶▶

1. 數字猜字：

二個口猜一個字？（回）；三個口猜一個字？（品）；四個口猜一個字？（田）；五個口猜一個字？（吾）；十個口猜一個字？（古）；十一個口猜一個字？（吉）；

八十八個口猜一個字？（谷）；一千個口猜一個字？（舌）

2. 部首聯想：

　　找出木字邊，再加五筆畫以內的字（或木字邊所有的字）；

　　找出女字邊，再加五筆畫以內的字（或女字邊所有的字）。

動動腦，你還能想到哪些延伸活動呢？

帶領技巧

1. 進行此類腦力激盪遊戲時，可請學員準備紙筆，比較容易聯想。

2. 可以事先讓大家猜猜看，「口加兩筆畫」，可以變成多少字？

3. 有些答案似是而非（如：巨、虫、早、如、舌），帶領者需注意。

4. 參考答案：田、由、甲、申、囚、四、兄、史、占、古、右、石、叱、叨、叼、叩、叻、加、且、白、目……。

問題引導

◆ 聽到要玩「字從口出」，把「口」加上兩筆畫，你的第一個感覺是什麼？

◆ 一個人想的答案多，還是整組想的多？

◆ 如何將團隊的力量發揮到最大？

◆ 想不出答案時，有什麼解決的方法？

◆ 你可以想出其他組合字的題目嗎？

◆ 這個遊戲帶給你什麼啓示？

你還能想到哪些問題呢？

楊老師分享

當年我在台北師專唸的是語文組，因此蒐集了不少語文遊戲。我把「字從口出」當做團康活動，用來炒熱教室氣氛。

當時的操作方式非常簡單，就是讓各組腦力激盪，再派代表將激盪出來的答案寫在白板上，依照寫出的數量來決定勝負。後來才加上「造詞」和「集體朗讀」的玩法。多了這兩項元素，活動氣氛就更熱絡了。常有學員提出有趣的造詞，例如：「白」這個字，可以說「白天的白」，也可以說「白目的白」、「白吃白喝的白」、「白癡的白」……，各種創意造詞，總能讓教室充滿歡笑。

當然，還可以增加「動作」，請全組先一起做動作再喊答案，例如：先做種田的動作，再喊「種田的田啊～」，這樣就更有趣了。

這個遊戲適用於「創造力」、「問題分析與解決」、「團隊共識」等課程，作為課前暖身操，效果非常好。

每次操作這個遊戲時，我會在舉出三、五個例子後，先請大家猜猜看：「口」加上兩筆畫，究竟可以組合成多少字？一般狀況下，多數人都會猜十個左右，只有少數人會猜超過二十個字以上。等到最後彙整答案時，看到總數超過三十個，甚至四十個以上，大家都驚訝不已，對中文字的結構感到讚嘆！

許多字包含了相同的元素，只是排列組合不同，字義也不同。例如：將「刀」或「力」分別放在「口」的上下左右，可以變成：召（刀在上），加（力在左），另（力在下），叨（刀在右）；「田、甲、由、申」和「古、右、石」等字，也是形體類似的組合。

227

字中有字

1. 培養觀察力
2. 激發想像力
3. 課前腦力激盪

中文是世界上僅存,仍在使用的方塊字。中文造字經過千年演變,有其邏輯與科學。「字中有字」這個遊戲,可以訓練觀察力、想像力與組合能力。是多功能的語文遊戲。

▲「重」這個字裡面,可以找出哪些字?

遊戲人數	每組 3～10 人	建議場地	不拘
座位安排	不拘	遊戲時間	10 分鐘
需要器材	紙、筆		
適合對象	★中高階主管 ★上班族 ★青少年 ★親子互動		
適用時機	需要動腦的課程之前		

活動流程

1. 帶領者問大家，從「重」這個字裡，可以找出哪些「字」？（例如：千、里、土……）共同目標為找出 50 個字。
2. 請每人思考 1 分鐘，把答案寫在紙上，統計每個人的字數。
3. 請組內學員進行分享討論，彙整並記錄各種答案，計時 2 分鐘。
4. 宣布時間結束，請各組輪流發表，別組發表過的，不能重複。
5. 發表方式為，小組長帶領「造詞」，組員複誦。例如：小組長說：「『千』萬的『千』啊」；組員就要一起複誦一次：「『千』萬的『千』啊」，聲音必須整齊宏亮。（加個「啊」字，會押韻並增加朗讀氣勢）
6. 帶領者依組別將各種答案記錄在白板上。
7. 活動進行數回後，若各組答案都已說完，帶領者可給予提示：除了國字外，注音符號和英文字母也是字的一種，例如：ㄒ、ㄩ、E、H……。

延伸思考

替換法 ▶▶▶

1. 從右圖中可以找出哪些字？（一、二、三、口、土、士、王、日、目、山……）
2. 利用找出的字，進行「成語接龍」、「造詞接龍」，或「故事接龍」等遊戲。
3. 「字中有字」很適合用在線上同步教學，效果很不錯。

相關遊戲 ▶▶▶

牙籤遊戲：利用牙籤進行動腦破冰，效果也很好。市面上有許多「火柴棒遊戲」或「牙籤遊戲」書籍可以參考。

動動腦，你還能想到哪些延伸活動呢？

帶領技巧

1. 帶領者必須先舉兩三個例子，學員較容易理解。

2. 以漸進的方式帶領遊戲，先個別腦力激盪，再進入小組討論，最後全班一起彙整答案。

3. 讓各組發表時先「造詞」再「朗誦」，有兩個目的：

 ❶ 在分組競賽中，激發學員造詞的創意。

 ❷ 小組一起大聲朗誦，可激發團隊意識。

4. 可參考坊間的文字遊戲書籍，設計出更多有趣的活動。

5. 「重」可以找出哪些字的參考答案：

 國字：千、里、田、十、土、申、甲、王、一、二、三、目、日、中、旦、由、車、古、早、口、巨、圭。

 英文字母：E、F、H、I、L、T。

 注音：ㄇ、ㄈ、ㄐ、ㄒ、ㄓ、一、ㄩ。

問題引導

◆ 在同一個字裡，可以看到其他字的縮影，生活中有這樣的例子嗎？

◆ 對於中國文字，你有什麼新發現？

◆ 你利用哪些方法來找出答案？

◆ 在所有答案中，你覺得何者最有創意，為什麼？

◆ 帶領者未提示前，你有想過可以找注音或英文字母嗎？如果沒有，為什麼？

◆ 個人想出的答案比較多，還是團體想的比較多？為什麼？

◆ 這個遊戲帶給你最大的意義是什麼？

你還能想到哪些問題呢？

楊老師分享

　　世界各國絕大多數都是使用拼音文字，只有中文是方塊字，而且是還在使用的方塊字。

　　中文造字原則有「六書」：象形、指事、形聲、會意、轉注、假借。中文字具有「形、音、義」三重功能。有些字望其形，聽其音，就能知其意，所以也發展出「書法」的藝術。

　　中文歷經甲骨文、鐘鼎文，到大篆、小篆、隸書、楷書等演變，已經成為中華文化的瑰寶，也是世界文化的寶藏。

　　這些文字背後豐富的意涵，必須用正體字（繁體字）才能彰顯出來。簡體字有時會減去文字中關鍵的精神內涵，大家所熟悉的簡體字「爱無心，厂空空」（愛無心、廠空空）就是最好例子。

　　從1992年開始，我到中國大陸講課至今，製作的PPT都是正體字，不使用簡體字。我也鼓勵中國大陸的學員，至少要學會「識正書簡」，才能跟中華文化接軌。這一點我很堅持，在教學上也沒有遇到困難。

　　「字中有字」和「字從口出」，是我當年讀台北師專語文組時在台北市牯嶺街的舊書攤上，買到一本《有趣的中國文字》，從中蒐集了這兩個遊戲，再應用到團康活動裡頭。我從1970年代的學生時期，就開始帶領這兩個活動，最初只是單純用來腦力激盪，接著才陸續加上造詞、喊口號、小組競賽等遊戲規則。

　　我在企業帶領「創造力」課程時，也經常操作這兩個遊戲，讓學員動腦、暖身，效果都非常好。請大家多多應用，推廣中文之美！

圓圓滿滿

活動目標

1. 激發創意思考
2. 安靜沉澱心思

人是習慣性的動物。習慣，讓我們感到安全與舒適；習慣，讓我們熟能生巧，一心多用。但是，世界變化得太快，我們在許多方面都必須開始改變。唯有適應改變，才能迎接大環境轉變的浪潮。

「圓圓滿滿」是個簡單的活動，可以激發出大家對於「改變」的意願與動力。

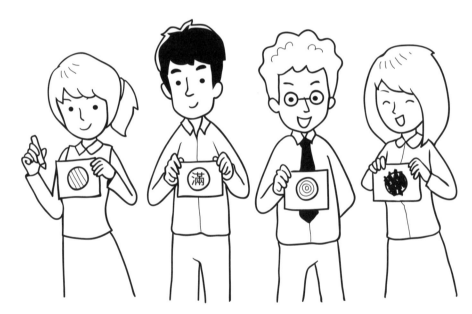

▲ 用最有創意的方式，填滿紙上的圓。

遊戲人數	不拘	建議場地	不拘
座位安排	不拘	遊戲時間	5 分鐘
需要器材	紙、筆		
適合對象	★中高階主管 ★上班族 ★青少年 ★親子互動		
適用時機	需要動腦暖身時		

活動流程

1. 請學員每人拿出一張紙和一枝筆。
2. 請學員在紙上畫一個約十元硬幣大小的圓圈。
3. 大家都畫好後，帶領者說明遊戲規則：「用最有創意，最有效率，最不一樣的方法，將紙上的圓填滿。」
4. 活動開始，帶領者四處走動，看看學員如何進行。
5. 請使用線條方式塗滿圓（如：◉ ◉ ◉ ◉）的學員舉手。
6. 請分享較不一樣的，具有創意的填滿方式。

延伸思考

替換法▶▶▶
1. 將圓圈換成空心的「正方形」或「三角形」。
2. 試試看「圓圓滿滿」用在線上教學課程，破冰暖腦。

結合法▶▶▶
搭配「6-04圓圈塗鴉」，在紙上畫出 20 個圓圈，請大家在每個圓圈上加幾筆畫，變成另一個有意義的圖案。

動動腦，你還能想到哪些延伸活動呢？

帶領技巧

1. 帶領者務必強調「要用最有創意，最有效率，最不一樣的方法，將紙上的圓填滿」。
2. 可以請學員分享各種有創意的塗滿方法。
3. 參考方法：用較粗的畫筆塗；用口紅塗；用手指沾水塗滿；在圓圈中間寫上「滿」當作春聯；完全不塗，因為原來就是白色，或者已填滿空氣；把圓圈外圍塗滿，保留中間空白。

◆ 你塗滿圓圈的方法，是否老套缺少新意？
◆ 生活中，你是否也受到某些習慣的制約？
◆ 生活中，你有哪些好習慣和不好的習慣？
◆ 為何我們的習慣不容易改變？
◆ 要如何才能改變我們的習慣？

你還能想到哪些問題呢？

楊老師分享

　　這個活動相當簡單，但是意義深遠。我多年操作這個活動的經驗是，不論如何提醒「要用最有創意，最有效率，最不一樣的方法，將紙上的圓填滿」，多數人仍是用畫直線、斜線的方式來填滿。

　　之所以如此，原因在於——習慣一時之間改不掉。這是一般人的通病。日常生活中，我們也經常如此：走同樣的路上下班、吃同樣的食物、用同樣的方法做事情……。

　　中國生產力中心前任總經理石滋宜博士說：「用同樣的方法，做同樣的事情，想得到不一樣的結果叫做笨。」如果我們一直都用同樣的方法做事，最多是得到一樣的結果，怎可能更好？時代在變，環境在變。我們不能以不變應萬變。

　　改變，從不習慣開始！在生活和工作中，想要提升創意，就必須勉強自己，每天改變一點點，有小變，才會有大變。

　　在此分享我在創造力課程中，鼓勵大家改變習慣的 50 條法則。

調整生活習慣，增進創造力

楊田林
編著

進行方式：

根據下列 50 項「習慣指標」，檢視自己在生活中執行各項目的頻率，以 1～5 評分。

5 表示「幾乎每天做」；4 表示「經常做」；3 表示「偶爾做」；

2 表示「很少做」；1 表示「從來不曾做」。

□ 1. 每天反思，動手寫日記

□ 2. 和不認識的人聊天（路人、小販、老闆、計程車司機……）

□ 3. 改變平日習慣的路線，換一條新的道路走走看

□ 4. 改變交通工具（轎車、公車、機車、腳踏車、火車）

□ 5. 以步行代替坐車

□ 6. 使用不常用的另一隻手（例：用左手拿筷子）

□ 7. 向後倒退走路

□ 8. 倒立看景物

□ 9. 試吃新上市的食品、飲料

□ 10. 參與青少年或老年人的聚會（與自己年紀相反的團體）

□ 11. 玩青少年或兒童遊戲、看漫畫

□ 12. 看不同立場的報紙、雜誌

□ 13. 閱讀不同屬性的雜誌

□ 14. 聽、看不同立場、不同屬性的廣播、電視台、網站

□ 15. 到不同的餐廳吃飯，點不同的菜色

□ 16. 不帶手機、金錢、信用卡、提款卡出門，享受提心吊膽刺激

□ 17. 點蠟燭過夜（非停電的夜晚）

□ 18. 預測連續劇、電影的對白

□ 19. 每週或每月學習一項新技能，或是新的休閒活動

□ 20. 當一個月的業務員，做陌生拜訪，訓練膽識

□ 21. 試著不用鬧鐘起床，不看時鐘作息

□ 22. 上司不在時，坐坐他的寶座，感受一下其風格

□ 23. 觀察鄰居和同事的服裝、髮型，判斷其心情

□ 24. 觀察街頭巷尾的商店櫥窗擺設

□ 25. 觀察公車上乘客的表情、行為語言，推測其行業、心情

☐ 26. 閱讀實體與電子信箱中的廣告傳單、垃圾郵件

☐ 27. 改變房間的擺設、裝飾、格局

☐ 28. 觀察街頭很會發傳單的人

☐ 29. 購買、閱讀暢銷書和流行雜誌，並紀錄摘要

☐ 30. 嘗試半個月不用網路（下班後）、不看報紙、電視、手機

☐ 31. 改變聯絡工具，回到傳統手寫信件

☐ 32. 站在辦公桌上（或高處）思考

☐ 33. 用圖畫代替文字表達

☐ 34. 找一天當部屬或上司

☐ 35. 想像生命只剩一個月時，該怎麼辦？最想做什麼？

☐ 36. 改變睡覺的地方，更換新床舖或是方位

☐ 37. 嘗試一天不說話（或相反）

☐ 38. 用其他方式代替口語表達

☐ 39. 閉關三、五天禁語冥思

☐ 40. 到陌生（沒去過）的地方參觀、旅行

☐ 41. 改變自己的髮型、服飾

☐ 42. 與不同行業者聊天，向他請教

☐ 43. 找一位英雄偶像，學習其風格和思考模式

☐ 44. 與陌生推銷員聊天、討論（不一定要買東西）

☐ 45. 獨自一人逛街、購物、看電影、旅行

☐ 46. 在街上向陌生人攔便車（請注意安全）

☐ 47. 順道載陌生人，幫助他人（請注意安全）

☐ 48. 學習年輕人、兒童（老年人）的流行語言、流行歌曲

☐ 49. 學習自己動手修理東西（水電、家具、車輛……）

☐ 50. _____

（填寫自己與眾不同的習慣）

**設定目標，調整習慣，
讓自己從「小變」到「大變」。**

圓圈塗鴉

示範影片

創造力有兩個很重要的基礎：
「觀察力」與「想像力」。
圓圈，是生活中最常見到的圖案。利用一個個圓圈，
再加上幾筆畫，就可以變化出各種圖案。「圓圈塗
鴉」是訓練想像力最簡單的活動之一。

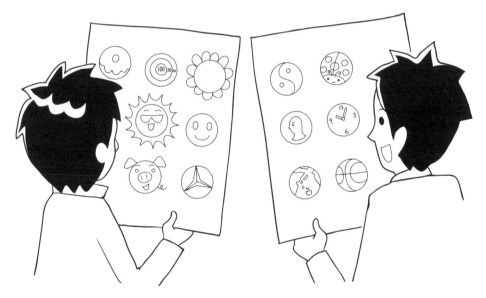

▲ 為每個圓圈加上幾筆畫，使成為另一種圖案。

遊戲人數	不拘	建議場地	不拘
座位安排	不拘	遊戲時間	10 分鐘
需要器材	A4 紙、筆		
適合對象	★中高階主管 ★上班族 ★青少年 ★親子互動		
適用時機	不拘		

237

1. 一人一張 A4 紙，上面有 20 圓圈（可事先印好或請大家自行繪製）；一人一枝筆。

2. 請大家在每個圓圈上，加上幾筆畫，讓圓圈變成另一種圖案。帶領者舉幾個例子，畫在白板上供參考，例如：太陽、標靶、甜甜圈、花朵、籃球……。

3. 活動開始，計時 5 分鐘。

4. 帶領者到台下巡視，看哪位畫出來的圖最多、最有創意。

5. 時間到，活動結束，每人在組內輪流分享自己的作品。

6. 請各組輪流在白板上畫出精彩作品，互相欣賞，分享心得。

延伸思考

加法 ▶▶▶

將圓圈數量增加為 30～40 個。

簡化法 ▶▶▶

將圓圈數量減少至 5～10 個。

替換法 ▶▶▶

1. 用「三角形」、「四方形」、「菱形」來代替圓形底圖。
2. 用英文字「E」、「M」來代替圓形底圖。
3. 「圓圈塗鴉」可改成線上教學時操作，很有意思。

結合法 ▶▶▶

將圓形、三角形、四方形混合在一張紙上，讓大家創作。

動動腦，你還能想到哪些延伸活動呢？

帶領技巧

1. 帶領者要先舉幾個例子，畫在白板上當做參考，同時引起動機。

2. 提醒大家，可以用兩個以上的圓圈組成一個圖案（例如：用兩個圓圈畫成腳踏車），但仍以一個圖案計算。

3. 圖案要多元化，不可單一。例如：在圓圈內寫上 1 元、5 元、10 元，表面上有三種答案，其實只有一種。

4. 如果發現有人想不出來，可以暫停計時，先問大家：「生活中，有哪些東西是圓形的？」腦力激盪後，思考就會活潑許多，也比較容易畫出來。

5. 可用白板筆當接力棒，請各組組員依序接棒，上台畫圖。

6. 參考答案：太陽、月亮、花朵、鍋子、碗、盤、皮球、甜甜圈、輪胎、方向盤、標靶、眼球、啤酒肚、地球儀、銅板、徽章、眼鏡、喇叭鎖、水瓶、瓦斯爐、按鈕、鈕釦、轉經筒、風扇、手錶、戒指、耳環、盾牌、賓士汽車標誌……。

**問題
引導**

◆ 在圓圈上加幾筆畫，看似簡單，你畫得出來嗎？

◆ 活動進行時，是否出現瓶頸？為何「卡住」？

◆ 換個方向思考，生活中有哪些圓形的物品？此時，答案是否增加了？

◆ 想想看，你平常的思考過程中，會出現哪些障礙？

◆ 請畫得快、畫得好的人分享心得。

◆ 這個活動帶給你什麼啟示？

你還能想到哪些問題呢？

生活中，圓形的東西比比皆是。但是一聽到要畫出二十個圓圈圖案，多數人都會瞬間卡住，不知該如何下筆。

這時，可以問大家：「生活中有哪些圓形的物品？」經過思考引導，接下來的答案便會多到令人難以想像。

我過去操作這個遊戲時，大家通常只畫得出五、六種圖案。卡住後，我會請全班站起來，輪流講出生活中的圓形物品，每人都要講一個答案，且答案不可重複，講完才可坐下。全班五十個人，自然而然的講了五十多種答案。

腦力激盪後，再請大家畫畫，速度就會加快很多。因為，這時腦袋已經開竅，思考方向也比較具體。

「觀察力」與「想像力」是創造力的兩大基礎，可以在日常生活中培養這兩項能力，養成「察言觀色」的習慣。但是經由觀察，只能得知「What」（是什麼），還得加上想像力，才能知道「Why」（為什麼）、「How」（如何），讓創造力得以發揮。

「圓圈塗鴉」這個遊戲，就是刺激想像力與觀察力的優質活動。廣告和企劃業者，也常利用這個遊戲，做為動腦會議的暖身操。

「圓圈塗鴉」遊戲出自陶倫斯（E. P. Torrance）的創造力測試。陶倫斯的創造思考測驗 TTCT 是由美國明尼蘇達大學的陶倫斯等人於 1966 年編製而成的，是目前應用最廣泛的創造力測驗。其中一項測驗，便是利用各種簡單的幾何圖形，讓大家加上幾筆畫，變成另一幅圖畫或圖案。有興趣的朋友可以上網查詢相關資料。

杯中乾坤

🚩 **活動目標**

1. 激發創造力
2. 讓頭腦「破冰」

杯子是每天生活中都會使用的必需品。動腦想想看，杯子除了裝飲料以外，還有哪些功能，是我們平常沒有想過的呢？這個遊戲，是動腦破冰時最常用，也最實用的遊戲。

▲ 依題目進行與「杯子」有關的聯想。

遊戲人數	不拘	建議場地	不拘
座位安排	不拘	遊戲時間	10 分鐘
需要器材	杯子一個		
適合對象	★中高階主管 ★上班族 ★青少年 ★親子互動		
適用時機	需要動腦的暖身時		

活動流程

遊戲 1：界定聯想

1. 帶領者拿出一個杯子，問：「請問『杯子』有什麼用途？」舉幾個例子，如：裝水、裝酒、當筆筒、當樂器……。
2. 請學員思考 1 分鐘，至少寫下 10 個答案。
3. 請大家說出答案，並請助教將答案寫在白板上。
4. 參考答案：

 當筆筒、桿麵棍、樂器、贈品、廣告、拔罐、煙灰缸、紙鎮、驗尿。

遊戲 2：功能聯想

1. 帶領者提出問題：「可以用何種方式倒出杯中的水？」舉幾個例子，如：用吸管、用湯匙、倒掉……。
2. 請學員思考 1 分鐘，至少寫下 10 個答案。
3. 請大家說出答案，並請助教將答案寫在白板上。
4. 參考答案：

 倒掉、喝掉、用吸管、加熱、虹吸原理、舔、丟入石頭、結冰……。

遊戲 3：自由聯想

1. 帶領者提出問題：「看到『杯子』，你會聯想到什麼？」任何與杯子有關的答案，只要能自圓其說，不限內容與種類。例如：喝水、星巴克、可樂、老師（老師上課口渴要喝水）……。
2. 請學員思考 1 分鐘，至少寫下 10 個答案。
3. 請大家說出答案，並請助教將答案寫在白板上。
4. 參考答案：

 老師、老闆、咖啡店、應酬、聚餐、乾杯、喝酒、口渴、請客、豆漿、珍珠奶茶、便利商店、環保、塑化劑、碗筷、餐桌、杯墊……。

替換法▶▶▶

1.改為其他物品，例如：銅板、迴紋針、原子筆、橡皮筋、牙
籤……。

2.「杯中乾坤」用在線上教學中，暖腦開嗓，效果非常棒。

逆向法▶▶▶

問大家：杯子不能做什麼？銅板不能做什麼？迴紋針不能做什
麼？原子筆不能做什麼？橡皮筋不能做什麼？牙籤不能做什
麼？手機不能做什麼？

動動腦，你還能想到哪些延伸活動呢？

帶領技巧

1. 若學員持續提出同類型的答案，如：裝水、裝可樂、裝果汁等，可
以提醒學員：「現在提出的例子好像都是『裝液體飲料』的功能，
還有沒有其他方面的用途呢？」

2. 若有人提出較創新的答案，老師可以大聲鼓勵，激發更多元的思考
面向。

3. 每組可準備一個杯子，幫助學員具體思考。

4. 提醒大家，不要被侷限，可以想出各種樣式和材質的杯子。

5. 如果只有少數人發言，可以請全班都站起來，發言完畢才能坐下，
軟性強迫每個人發言。

6. 也可透過小組競賽的方式，請每組輪流回答一個答案，再請助教把
答案寫在白板上。

問題引導

◆ 你的想像力和反應力是否流暢？

◆ 活動進行時，是否出現瓶頸？為何「卡住」？

◆ 你對誰的答案印象比較深刻？

◆ 生活中，你是否習慣用不同的角度來看事情？

◆ 生活中，你會將杯子用於哪些創意用途？

◆ 這個活動帶給你什麼心得？

你還能想到哪些問題呢？

楊老師分享

「杯子可以做什麼？」「銅板可以做什麼？」這是腦力激盪的題庫中，最經典的兩題，也是使用頻率最高的兩題。

Brainstorming（腦力激盪，中國大陸翻譯成「頭腦風暴」）是美國BBDO廣告公司創始人亞歷克斯・奧斯本（Alex F. Osborn）於1938年首創。由一個人或幾個人針對一個主題，自由提出發想，不能批評，蒐集各種點子，先求量多，再求質精，最後再加以分類整理。

我把腦力激盪原則歸納出三條九字箴言：

1. 不批評：動腦時不可針對任何意見提出批評，以免中斷思緒。
2. 多元化：要多元思考，避免重複提出同一類型的答案。
3. 搭便車：從別人的意見中，衍生出不一樣的答案。

在工作或生活中，每天都會發生各種不同的事情，例如：購物時，看到店員服務不周、商品陳列不恰當。可以藉機練習「換位思考」，想想看：「如果我是老闆或店員，我會如何處理？」

類似這樣的練習，每天都能進行一兩次，也不用花費太多時間，只要三到五分鐘就夠了。在公車上、捷運上、午休時、走路或等人時……這些零碎時間都可以善加利用，活化自己的思考力。練習的次數多了，思考自然更加靈活。

6-06 此椅非椅

活動目標

1. 激發想像力
2. 打破常規
3. 展現肢體動作

一般而言，我們的肢體動作比較拘謹、含蓄，在團體面前也比較放不開。「此椅非椅」這個遊戲，利用椅子作媒介，協助大家放開心胸，展現肢體動作，同時活化腦袋，使團體氣氛更熱絡。

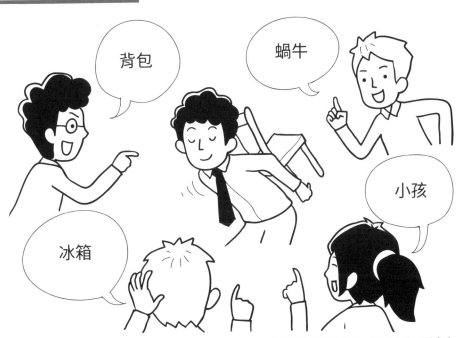

背包

蝸牛

小孩

冰箱

▲ 把椅子想像成其他物品，透過表演呈現出來。

遊戲人數	不拘	建議場地	空曠場地
座位安排	圓形	遊戲時間	20 分鐘
需要器材	一張椅子		
適合對象	★中高階主管 ★上班族 ★青少年 ☆親子互動		
適用時機	活動中期		

活動流程

1. 放一張椅子在教室前方，請大家將椅子想像為其他物體，並表演出來。例如：把椅子當推車推、把椅子背起來當背包。

2. 活動開始後，請學員輪流出場，利用椅子當成各種道具物品，進行表演。（靜態或動態表演皆可，能發出聲音，但不可說出把椅子想像為何物。）

3. 其他人需猜出表演者聯想的物品，有人答對，表演者才可以回到隊伍，再換下一位上場表演。

4. 表演過的內容不能重複。

5. 請助教記錄每位表演者對椅子的聯想物品。

6. 帶領大家討論心得。

延伸思考

替換法 ▶▶▶

1. 「此椅非椅」以四支椅腳的椅子為主，可以鼓勵學員自行改變聯想的物體，如改為：摺疊椅、高腳椅、三腳椅。

2. 以其他物品代替椅子，進行聯想表演，例如：雨傘、掃把、籃球、呼拉圈……。

加法 ▶▶▶

從單人表演改為團體表演，由兩人或小組共同演出，輪流上台。

動動腦，你還能想到哪些延伸活動呢？

帶領技巧

1. 可以請比較活潑的學員帶頭示範，慢慢帶動大家的肢體開放度。

2. 表演時，需提醒注意安全，尤其是站立在椅子上的表演。

3. 可以請最有創意的學員，最後再表演一次。

4. 可以先讓學員腦力激盪，搶答：「椅子還有哪些用途？」當作暖身。

5. 若發現學員的思考無法跳脫椅子的限制，帶領者可適時舉例引導。

6. 椅子聯想參考項目：

 騎馬——反過來坐；馬桶——蹲在其上，全身用力；

 筆記型電腦——椅背為螢幕、椅面為鍵盤；

 割草機——抓住兩椅腳，讓椅背碰觸地面；

 陀螺——讓一支椅腳著地，做繞繩及打陀螺動作；

 鋼琴——在椅面上做彈琴的動作，利用椅背作為琴譜架；

 攝影機——將椅子扛在肩上，眼睛對準一椅腳；

 推車——當作販賣推車，沿路叫賣。

問題引導

◆ 日常生活中，你曾經改變過椅子的用途嗎？

◆ 表演時，你會不會受限於椅子原本的特性？

◆ 對於生活中的各種用品，你有哪些創意發想的經驗？

◆ 哪位夥伴的表演能激發你的創意？為什麼？

◆ 這樣的聯想過程對於工作有何幫助？

◆ 有何心得分享？

你還能想到哪些問題呢？

楊老師分享

　　「創造力障礙」中有一個論點：「功能固著化」，就是將物品限定於特定的某項功用，而忽略了其他可能的用途。椅子原本的功能，是用來「坐」的，但我們可以改變對椅子的「功能固著化」，激發出更多的想像空間。

　　小朋友（尤其是學齡前的孩子）因為尚未「社會化」，沒有舊經驗的制約，也就不容易陷入「功能固著化」的陷阱中。因此，任何物品到了小朋友手中，都會變成玩具，而且會出現許多令家長意外的玩法。

　　「此椅非椅」與「7-03 八仙過海」，都是戲劇系用於訓練學生的活動，除了能讓大家動腦思考，因為多了道具的應用，也會增加表演者的肢體開放度。

　　這個遊戲也可以改成小組競賽，輪流上台表演，讓其他組猜謎，氣氛會更熱烈。各位不妨試試看。

　　一般而言，我們的肢體開放度相對不足，所以帶領者在活動中的鼓勵和引導，就顯得更加重要。透過遊戲，帶領者可以用有趣的方式來引導學員，讓學員更加開放，對接下來的課程也會有所幫助。

　　在活動開始之前，可以先找個題目進行腦力激盪，讓大家做做頭腦暖身操。或是請各組輪流搶答、表演，變成小組競賽，也能增加活動樂趣、促進良性競爭。

別有洞天

示範影片

活動目標

1. 促進靈活思考
2. 挑戰「不可能」

「一沙一世界，一花一天堂」，小小一粒沙子裡，可以看見大千世界；「紙上乾坤大，壺中日月長」。一張輕薄的 A4 紙，經過巧妙的處理後，竟能撕成一個大洞，大到能讓一個大人從中穿過……。只要夠用心，夠有創意，紙張可以伸縮自如，變化萬千！

▲ 用一張 A4 紙，撕出一個可以讓人穿過的大紙洞。

遊戲人數	每組 6 ～ 10 人	建議場地	不拘
座位安排	不拘	遊戲時間	15 分鐘
需要器材	A4 紙一人兩張、報紙、剪刀		
適合對象	★中高階主管 ★上班族 ★青少年 ★親子互動		
適用時機	活動中期		

活動流程

1. 發下 A4 紙，每人一張。

2. 請學員設法用手中的 A4 紙，撕出一個可以讓人穿過的大紙洞，紙洞不可斷裂。（若操作失敗，可以再領一張紙）

3. 給學員 3 分鐘進行操作，並觀察每個人的做法。

4. 宣布時間結束，詢問是否有人完成。

5. 帶領者視學員操作狀況，採取以下做法：

 狀況一：無人完成，帶領者取出事先準備好的完成品，一組一份，請各組於 5 分鐘內研究出製作方法。（請參閱「帶領技巧 1」）

 狀況二：有人按正確方法完成，請完成者上台展示。再同「狀況一」發給各組成品並研究，可請完成者協助指導。

 狀況三：有人用其他方法完成，請他上台說明並給予鼓勵。再同「狀況一」發給各組成品並研究。

6. 請大家再做一次，發表心得。

7. 進入第二階段，發給各組剪刀和報紙，請各組在 5 分鐘內，將 1/4 張報紙裁出一個可容納所有組員的大洞。

8. 帶領者下場巡視，並給予各組技術指導。（請參閱「帶領技巧 2」）

9. 宣布時間結束，請各組將完成的「報紙洞」展開，並請所有組員都進入該洞的範圍中。

10. 全組組員一起站在報紙洞內，以雙手拉住紙洞邊緣，共同繞場地一圈，不可以讓紙洞破掉。完成繞場後，一起高喊「第○組，完成！」

延伸
思考

替換法▶▶▶

可將 A4 紙改為報紙、海報紙，或其他規格的紙張。

加法▶▶▶

1. 將標準提高，紙洞要大到塞得下 2 人、4 人、8 人，可以邊走

　　　邊唱歌繞教室一圈。

2. 挑戰一張 A4 紙可以塞進多少人，人數最多的小組獲勝。

3. 試著用一張報紙剪出能容納全體的大洞，看看最多能容納多
　　少人。

簡化法▶▶▶

　　挑戰用一張撲克牌剪出大洞，並且把頭穿入其中。

改變法▶▶▶

　　3人一組，發下一張報紙，讓大家撕出一個大洞，可以塞進 3 個
人的人頭，跑步一圈回來，報紙不可破掉。

　　（補充說明：因為報紙面積夠大，很多人會急著把報紙挖 3 個
洞，塞進人頭後就開始奔跑，此時報紙很容易破，欲速則不
達。）

　　　　　　　　　　　　　　　　動動腦，你還能想到哪些延伸活動呢？

帶領技巧

1. 若僅靠一般方法在 A4 紙上撕出一個洞，不管撕得多麼小心，都不
　可能讓一個成人穿越。正確撕法是，需善用紙張的所有面積，按以
　下步驟撕紙：

❶ 將 A4 紙對摺

對摺線

❷ 按圖中粗黑線撕開

對摺線

❸ 按圖中粗黑線撕開

※注意：對摺線的左右兩端不可斷裂

對摺線

❹ 完成後，應如下圖（粗黑線皆需撕開），將其展開即可成一大圓。

2. 若能將間隔裁得越細，便可成越大的圓（如下圖說明）。因為徒手撕紙容易歪斜且不易撕細，故發給各組剪刀，以便裁出能容納整組組員的大洞。

洞較大

洞較小

3. 此活動的精神在於，讓學員勇於嘗試看似不可能的任務，並且發揮創意，改變慣用的思考模式（在中間直接挖洞），另闢成功途徑。

4. 若有學員提出不同的創意方式且順利完成，應給予鼓勵，並做記錄。

問題引導

◆ 一開始時，你認為這個任務有可能完成嗎？

◆ 過程中，你是否遇到瓶頸？如何克服？

◆ 在你嘗試的過程中，有沒有出現放棄的念頭？

◆ 過去是否經歷過「一開始認為不可能，最後卻成功」的例子？

◆ 是什麼限制了你的創意？

◆ 要撕出更大的洞有什麼技巧？想獲得成功，有何條件？

◆ 大家一起進入報紙洞中繞場時，怎樣才能不讓報紙破掉？

◆ 有何心得分享？

你還能想到哪些問題呢？

楊老師分享

　　「別有洞天」也是古老的創造力遊戲之一，適用於「創意思考」、「問題分析與解決」、「團隊共識」等課程。

　　我曾將此活動用於報到時的破冰，要求每位學員將紙張撕出可以讓人穿越的大洞。如果能掌握破解的關鍵，加上剪刀輔助後，一張 A4 紙大約可以塞入十到十五人。

　　曾經遇見雙手靈巧的學員，可以把一張報紙，剪裁成全班 50 人都可以塞得下的大圓洞。

　　我們受到太多慣性的約束，總認為很多事情是「不可能」的。「別有洞天」是一個創意思考活動，挑戰了大家平時的「不可能」思維。

創意殺手

楊田林
編著

請自我檢測，下列扼殺創意的話語中，你說過哪些？

- ☐ 1. 雖然不錯，但是上面不會通過
- ☐ 2. 理論上可以，但實際上行不通
- ☐ 3. 以前有人做過，但是失敗了⋯⋯
- ☐ 4. 這牽涉太廣、太大、太複雜了⋯⋯
- ☐ 5. 我們早已有很好的方案了，不用你雞婆
- ☐ 6. 好是好，誰來做呀？
- ☐ 7. 你幹什麼、天才啊、你白癡啊！
- ☐ 8. 這樣做，別人會不會笑呢？
- ☐ 9. 以前可以，為什麼現在不可以？
- ☐ 10. 以前不可以，為什麼現在可以？
- ☐ 11. 這樣做和我們的傳統不合！
- ☐ 12. 這樣做花費太大了！
- ☐ 13. 你吃飽撐著沒事幹啊！
- ☐ 14. 你不要自找麻煩好嗎？這不干你的事！
- ☐ 15. 你不要亂出餿主意好不好？
- ☐ 16. 你提的意見，那你來做！
- ☐ 17. 這個意見我很早以前就想過了！
- ☐ 18. ⋯⋯

創意大補帖

楊田林
編著

請自我檢測，下列提升創意的鼓舞用語，你說過哪些？

- ☐ 1. 這是一個不錯的 IDEA！
- ☐ 2. 很好！我喜歡！
- ☐ 3. 嗯！不錯！我們一起研究看看！
- ☐ 4. 盡力去做，責任我來擔！
- ☐ 5. 能不能從另一個角度想一想？
- ☐ 6. 能不能從另一個角度試試看？
- ☐ 7. 越來越有希望了！
- ☐ 8. 越來越好了！
- ☐ 9. 太強了！太厲害了！
- ☐ 10. 這個想法真有趣！
- ☐ 11. 太好了！我們會成功的！
- ☐ 12. 太棒了！又有一個新的希望！
- ☐ 13. 你的意思是？
- ☐ 14. 對你有信心，我們支持你！
- ☐ 15. 有進步喔！再加油！
- ☐ 16. 我聯想到另一個 IDEA！
- ☐ 17. 走！我們去慶祝一下！
- ☐ 18. 你好棒啊！

換來張口

1. 促進動腦思考
2. 彼此開口說話
3. 展現肢體動作

每天醒來，從打呵欠、伸懶腰開始，接著刷牙、講話、吃飯……，我們有多少時間必須打開嘴巴？把「飯來張口」改成「換來張口」試試看，讓大家腦力激盪、開口說話，促進小隊之間的互動。這個活動簡單又有趣，還能活化大腦思考。

▲ 一起腦力激盪，想出各種需要「打開嘴巴」的情況。

遊戲人數	4～6 組	建議場地	不拘
座位安排	小組狀	遊戲時間	20 分鐘
需要器材	白板		
適合對象	★中高階主管 ★上班族 ★青少年 ★親子互動		
適用時機	課程開始或中段		

活動流程

1. 請各組腦力激盪 1 分鐘，討論「何時嘴巴會打開？」並寫出 10 個答案。舉例說明：吃飯、講話、刷牙、發呆……。
2. 說明比賽規則：
 ❶ 每組輪流表演一個「嘴巴打開」的動作，全組動作必須一致，例如：一起刷牙 3 ～ 4 下，做完動作後，再一起大喊「刷牙！」
 ❷ 動作必須整齊、有精神，喊答案的聲音也要宏亮。
3. 請助教將各組呈現的答案，依組別寫在白板上。
4. 各組輪流做動作，動作與答案皆不可重複。
5. 最後統計各組答題數量，並請大家分享心得。

延伸思考

替換法▶▶▶

1. 將題目改為：何時手掌會打開？何時手掌會握起來？
2. 將題目改為：有哪些東西是「白白軟軟可以吃的」？

動動腦，你還能想到哪些延伸活動呢？

帶領技巧

1. 一定要強調「小組動作要一致，聲音要宏亮」，激發團隊精神。
2. 先做動作，再喊出答案，才有神祕感與趣味性。
3. 若表演動作精采、有創意，可以適時誇獎鼓勵。
4. 如果動作不夠有創意，或太過保守含蓄，可以適時提醒。

5. 先以個人為單位，請每人想出 5 個答案，再由小組彙整答案，進行小組競賽。

6. 為了增加趣味性，可重複演出「吃東西」這個動作，但每次吃的東西都要不一樣，動作也必須不同，例如：「吃飯」的動作是拿碗筷，「吃檳榔」的動作是吐檳榔汁……。

7. 參考答案：講話、刷牙、看牙醫、裝假牙、接吻、游泳、流口水、喊救命、吵架、驚嚇、漱口、吃檳榔、嘔吐、罵人、吹蠟燭、天冷呵氣、祈禱、唸經、朗讀、廣播、推銷……。

問題引導

◆ 哪些表演動作令你印象深刻？

◆ 哪些嘴巴張開的動作，是你沒想過的？

◆ 現場氣氛如何？是什麼原因造成的？

◆ 有何心得分享？

你還能想到哪些問題呢？

楊老師分享

一、嘴巴何時會打開

這個活動，原本只是腦力激盪的一個題目。但我認為，如果只是讓大家想一想「嘴巴何時會打開」，然後寫下並發表，實在太單調了。

於是我加上了小組競賽規則，讓大家表演「嘴巴打開」的動作，最後再集體大聲喊出答案。增加了競賽與表演的元素後，教室就變得充滿朝氣，活力十足。也讓大家在動腦之餘，有機會開放肢體。

一個人表演，有時會顯得彆扭；小組一起表演，相對比較放得開。令我印象深刻的是，每當有人做出：接吻、剔牙、吃檳榔、吐口水、看牙醫、裝假牙等動作時，誇張的表演總會引來滿堂笑聲。肢體與腦力的解放，也會為下一階段的課程做好暖身。

順便讓大家猜猜看：「嘴巴打開」的動作，最多能想出幾個呢？答案多到出乎你的意料之外喔！

二、白白軟軟可以吃的東西

「遊戲延伸」的替換法中，我出了一題「白白軟軟可以吃的東西」，這道題目也可用於腦力激盪。

一般而言，學員一看到這個題目就會發暈，想不出太多「白白軟軟可以吃的東西」。但是聽過其他人的答案後，通常都能舉一反三，激盪出各種答案。

如果仍然想不出來，可以採用下列兩種做法，增進思考與回答機率：

1. 請大家站起來，回答完才可坐下，答案不可重複。
2. 請大家想一想，冰箱裡頭，或是菜市場上，有哪些東西是白白軟軟可以吃的？

這一點對家庭主婦而言，更有幫助，因為思考範圍聚焦了，就不會天馬行空的亂想一通，浪費了時間。提供適當的引導、適度的鼓勵與壓力，也能提高答案的數量與質量。

終極密碼

活動目標

1. 活絡團體氣氛
2. 培養團隊默契

坐在長途旅行的遊覽車上，大家也許會感到無聊。其實，在車上可以找點事情做，把握時間與車上夥伴互動，為旅途增加更多樂趣。「終極密碼」這個遊戲，就是不錯的選擇。

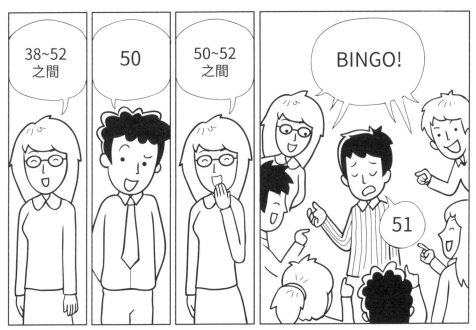

▲ 從 1 ～ 100 間挑選一個數字讓大家猜，慢慢縮小數字的前後範圍，猜中者即賓果。

遊戲人數	每組 6 ～ 10 人	建議場地	不拘
座位安排	不拘	遊戲時間	30 分鐘
需要器材	海報或影印紙、筆		
適合對象	★中高階主管 ★上班族 ★青少年 ☆親子互動		
適用時機	不拘		

活動流程

1. 請學員圍成圓圈坐下，以看得到其他人為主。

2. 說明遊戲規則：

 ❶ 帶領者選擇一個介於 1 ～ 100 的數字，例如：「51」，說明此
 為終極密碼，事先將這個數字寫在紙條上，不能讓學員看見。

 ❷ 請學員輪流猜測這個數字，由第一位學員開始，任選 1 ～ 100
 之間的一個數字，帶領者再報告數字的前後範圍。例如學員 A
 猜：「23」，帶領者：「數字在 24 ～ 100 之間。」學員 B 猜：
 「78」帶領者：「數字在 24 ～ 77 之間。」

 ❸ 依此類推，依序輪流猜數字。猜中終極密碼者，即為 Bingo 者。
 （如果帶領者說：「剩下的數字是在 50 ～ 52 之間」，那麼下
 一個人就直接 Bingo 了。）

3. 帶領者指定一位學員開始猜數字，直到猜出終極密碼為止。

延伸思考

加法▶▶▶

終極密碼團體版：

請各組圍成小圈圈，以小組為單位，各組依序猜密碼，直到猜
出為止。猜中密碼的小組，就是 Bingo 小組。

替換法▶▶▶

1. 各組出密碼，讓別組輪流猜測。

2. 改成線上遊戲，點名輪流猜測，製造歡樂。

動動腦，你還能想到哪些延伸活動呢？

帶領技巧

1. 必須事先將「終極密碼」寫在紙條上，最後公布，以昭公信。

2. 帶領者要準備紙筆，把學員的答案即時寫下來，以便快速公布新的數字範圍。

3. 這個遊戲的引導技巧很重要，帶領者問數字時可以多加一些問句，帶動氣氛。例如：「你確定嗎？要不要換？」、「再給你一次機會，換不換？」、「不換了？確定不換？」

4. 如果有人一開始就猜中，表示此人（或此組）非常幸運，可以給他們一些鼓勵。

5. 進行團體版時，帶領者要在各組之間巡視，猜密碼的順序不一定要按照組別，可由帶領者指定，但各組必須都要輪到，以示公平。

6. 對於 Bingo 者，有各種處理方法，可以獎勵，也可以請他們表演、捐款等。

問題引導

◆ 當數字越來越逼近時，你的心情如何？

◆ 猜中終極密碼時，你的心情如何？

◆ 進行「團體版」終極密碼時，你會與組員一起討論數字嗎？還是只聽別人的意見呢？

◆ 如果你第一次就猜中，心情會如何？

◆ 小組競賽時，如果你代表小組發表數字，並且 Bingo 時，你的心情如何？

◆ 如果你的上一家沒有猜中數字，接下來的數字只剩「終極密碼」時，你的感覺如何？

你還能想到哪些問題呢？

　　有一次，我跟黃泰璋老師在中國大陸，為一家台商科技公司的高階主管帶領三天兩夜的「企業願景共識營」，課程目標要檢討並解決公司在經營管理上的問題，以及規劃未來的願景、目標，課程極富挑戰性。

　　工廠距離上課地點很遠，車程將近兩個小時。清晨七點搭上遊覽車後，我們就在車上進行了四十多分鐘的破冰活動，接下來才讓大家休息補眠一小時。四十分鐘之內，我只帶了兩三個遊戲，其中一個就是「終極密碼」，以遊覽車內左右兩排的四個人為一小組，每組輪流猜數字。

　　當時，我規定 Bingo 小組的四位主管，每人必須出人民幣一百元，為第二天晚上的慶功宴加菜，並贊助當晚聯歡的卡拉 OK 費用（這不在原來的預算之內）。沒想到，玩到興致一來，這些高階主管都自動加碼，董事長和總經理皆主動捐出人民幣一、兩千元不等的經費，我跟黃泰璋老師也捐錢贊助，共襄盛舉。

　　接下來的課程相當成功，跨部門之間有了良好溝通，消除了許多誤解，解決了許多陳年老問題。士氣凝聚後，也規劃出未來三年的願景。

　　記得當時有一個廠區，討論出來的願景是：「三年後要做到世界第一，產量第一，品質第一，獲利第一。」因為公司上下一心，執行力非常好，把課程中討論出的一百多個專案貫徹到底，三年後，他們果然成為世界第一，超越原本第一名的日本公司甚多。

　　公司老闆買了兩張機票，請我跟黃泰璋老師到廣東參加慶功宴。那次團隊共識課程，是讓我們最有成就感的課程之一，與有榮焉。

　　不過，玩這個遊戲不一定要罰錢，也可以改為獎勵，或進行表演。

6-10　九點連線

活動目標

1. 促進思考力
2. 強化想像力
3. 突破思考框架

「九點連線」是一個老掉牙的創造力活動。但是，每次操作這個活動時，大家通常還是會陷入困境，就連曾經做過的人也一樣。為何如此呢？這個狀況，值得我們深思。

請用一筆畫把九個點連起來。

四條直線　　　三條直線　　　一筆畫

▲ 用四條直線，「一筆畫」把九個點連起來；用一條直線，「一筆畫」把九個點連起來；用三條直線，「一筆畫」把九個點連起來。

遊戲人數	不拘	建議場地	不拘
座位安排	不拘	遊戲時間	10 分鐘
需要器材	原子筆、紙張		
適合對象	★中高階主管 ★上班族 ★青少年 ★親子互動		
適用時機	課程開始或中段		

活動流程

1. 帶領者在白板上畫出九個點（請參考上頁插圖），也請大家在自己的紙上，畫出同樣九個點。

2. 請大家用連續的四條直線，把這九個點連接在一起，必須一筆畫完成。

3. 在白板上示範 2～3 條直線，強調只能「一筆畫」；每條直線落筆後，筆尖不可離開紙面，筆畫可以交錯，但不可中斷。

4. 詢問大家：「有誰玩過這個遊戲？」請玩過的人暫時保密，讓別人也有動腦思考的機會。

5. 請大家開始畫出答案，計時 2 分鐘。帶領者到台下巡視進行狀況。

6. 請解出答案者舉手，帶領者確認是否答對，答錯需繼續作答。

7. 宣布計時結束，請學員到台上畫出正確答案，並給予鼓勵。

8. 帶領分享心得。

延伸思考

替換法 ▶▶▶

以九個點為原圖，在 A4 紙上，複製 20 個「九點」。請大家在每個「九點」上，畫出 20 個曲線封閉的幾何圖形。

規則：每一個封閉曲線的幾何圖形，線條皆不可交叉、重疊；不同形狀的圖形只能有一個，例如：只能畫一個「等腰直角三角形」，不可畫出不同方向的等腰直角三角形。（如下方範例）

九點範例　　○　　　×　　　○　　　×　　　○
　　　　　　　　　與左圖相同　　　　　　線條交叉

減法 ▶▶▶

1. 用一條直線，「一筆畫」把九個點連起來。（解答：請見「第263頁插圖」，筆畫粗一點，就可以一筆完成，例如：用油漆刷。）

264

2. 用三條直線，「一筆畫」把九個點連起來。（解答：請見「第263頁插圖」，把每個點都放大一些，三點之間的一條線就可以有斜度，無限延伸；再回來，三條線就可以連接九個點。）

動動腦，你還能想到哪些延伸活動呢？

帶領技巧

1. 這個活動最容易犯的錯是，筆畫中斷（不是一筆畫），所以最好事先在白板說明「何謂中斷」、「何謂一筆畫」。

2. 其次，很容易畫出五條線而不自知。所以在畫好之後，帶領者要個別檢查。

 事先玩過這個遊戲，能夠提早完成解答的學員，可以請他繼續思考「延伸活動」中的減法：「如何用一條直線，一筆畫連接九個點？」、「如何用三條直線，一筆畫連接九個點？」

3. 如果大家仍想不出答案，帶領者可以在白板上補畫兩個圓圈，協助大家思考。

問題引導

◆ 為何解不出來？

◆ 你畫線時，是否都在九個點裡頭圍繞？

◆ 什麼原因讓你不敢跨出「九個點」的範圍？

◆ 生活中有哪些狀況，也是把自己給困住了？

◆ 增加、補充的兩個圓點，有何象徵意義？

◆ 你如何突破自己的框框？

◆ 你做過這個遊戲嗎？今天再做一次，你有解答出來嗎？為什麼？

你還能想到哪些問題呢？

楊老師分享

「九點連線」真是個老掉牙的遊戲,我當學生時就玩過了。成為老師後,我在課堂上帶過,也看過別的老師帶過。因為實在太普及,之後我就幾乎不再帶這個遊戲了。

直到某次,我試著再度操作,在活動之前先問大家:「做過這個遊戲的請舉手?」現場約有四分之一到三分之一的學員舉手。我請這些人試著先解答,解出來後,暫時保密,讓其他同學也有動腦思考的機會。

沒想到,現場大多數的學員,包含之前曾做過的人,都解不出來。我這才發現,大部分的人在活動過後,只是學到了標準答案,卻沒有真正思考過。因為缺乏深度思考,時間久了,碰到相同的問題,仍然解不出來。

後來我參考了其他創意書籍,另外增加了幾道題目,讓做過並能成功破解的人,可以進階思考:「如何用一條直線,一筆畫連接九個點?」「如何用三條直線,一筆畫連接九個點?」這樣操作,就可以讓不同程度、不同經驗的人,都同時有動腦的機會,增進大家的參與感。

生活中,我們經常受到過往經驗的制約,改變,就從不習慣開始;成長,就從突破生活中的條條框框開始。

「九點連線」改成線上遊戲,請學員在家準備紙筆,當場測試,畫好放在鏡頭前給彼此看答案,效果很歡樂,不妨試試看。

察言觀色

活動目標

1. 培養觀察力
2. 增進彼此互動

「眼睛是靈魂之窗」。人類的學習方式，超過百分之八十來自「視覺」，觀察力是學習力與創造力關鍵。

很可惜，一般人經常「視而不見、聽而不聞」。觀察力太弱，會遺漏周遭的許多關鍵畫面，因而失去學習機會。「察言觀色」這個遊戲，就是要提升大家對周遭事物的敏銳度。

▲ 仔細觀察，看看對方改變了哪些地方。

遊戲人數	不拘	建議場地	不拘
座位安排	兩兩一組	遊戲時間	10 分鐘
需要器材	無		
適合對象	★中高階主管 ★上班族 ★青少年 ★親子互動		
適用時機	活動初期或中期		

活動流程

1. 請學員起立，兩兩一組，面對面。
2. 計時 1 分鐘，請每組的兩人互相觀察，從頭到腳，記住對方身上的穿著打扮特徵。
3. 觀察完畢後，請學員向後轉，背對對方（彼此不能偷看）。
4. 請學員任意改變自己身上的三個地方，例如：拿下手鍊、摘下眼鏡、把頭髮綁起來……，計時 2 分鐘。
5. 宣布計時結束，請學員再次面對面，互相指出對方改變的三個地方。
6. 統計大家找出了幾個改變之處，並帶領分享與討論。

延伸
思考

加法▶▶▶

1. 從每個人改變三個地方，增加至改變十個地方。
2. 改成三人一組，每人都要改變，一次要觀察兩個人。

改變法▶▶▶

1. 兩組比賽：每組派出一位代表，讓對方小組觀察 1 分鐘後，回到自己的小組。大家一起為這位代表改變 10 個地方，再請對方小組猜出改變之處。
2. 每人發一顆橘子（蘋果），請大家仔細觀察自己拿到的橘子，加以撫摸、觀看、聞聞味道。1 分鐘之後，再把所有橘子混在一起，讓大家找出自己的橘子，並分享心得。
3. 每人自拍兩張相片，兩張有三個不同點。上傳到網路群組，讓大家解答。

動動腦，你還能想到哪些延伸活動呢？

帶領技巧

1. 即使學員並未找出對方改變的地方也無所謂，可作為之後的討論。

2. 提醒學員改變的特徵不可太細微，例如：拔掉一根頭髮。也不可以是從外表無法察覺的，例如：把右邊口袋中的手機移到左邊口袋中。

3. 改變方法參考：

 減法——拿掉一些東西，取下手錶、項鍊……。

 加法——在身上增加一些物品，口袋插一枝筆、加個髮籬……。

 移動位置——把手錶從左手移到右手。

**問題
引導**

◆ 你觀察到對方有哪些地方改變了？

◆ 對方有哪些改變是你沒有發現到的？為什麼？

◆ 在改變時，你會先從何處下手？

◆ 「改變」對你而言，容易嗎？困難嗎？為什麼？

◆ 你覺得自己能夠很快地適應改變嗎？

◆ 你對生活中人、事、物的觀察力敏銳嗎？

◆ 當你換了新髮型、穿了新衣服，是否希望被同事看見？

◆ 當同事換新髮型、穿新衣服，你會發現並主動給予讚美嗎？

◆ 有何心得分享？

你還能想到哪些問題呢？

「觀察力」與「想像力」是兩個很重要的學習基礎。一般而言，我們在熟悉的環境中，觀察力的敏銳度會下降，經常容易視而不見或視為當然。

相反的，在陌生環境有新鮮感，甚至有危機感，所以感官會變得更敏銳，觀察力也會提升。曾經到國外旅行的人，一定可以體會。尤其是到語言、文化都不同的國度──旅行時，感覺更為明顯。

家人、同事換了新髮型，穿了新衣服時，我們經常視而不見，或是看到了卻視若無睹，沒有給予讚美與回應。若是如此，那麼上班就只是上班，工作就只是工作，人與人之間缺少了情感的交流，彼此的距離便無法靠近。

當年，康輔人員訓練時，有好幾道題目就是觀察力練習，在報到之後，會問學員：「你經過哪些路口？經過哪些車站？看到哪些招牌？路邊有哪些植物？階梯共有幾階？」

當時我太年輕，不明白為何要問這些跟團康無關的題目。年歲漸長，我才漸漸明白，活動帶領者不論對空間、環境、個人、團體，都必須具備敏銳的觀察力和洞察力。這樣在帶領活動時，才能將團體動力掌握得宜。

生活中，不論搭捷運、搭公車，或是走路，隨時都有機會練習觀察力。舉例來說，搭捷運時，可以先觀察車廂內的乘客三十秒到一分鐘，然後閉上眼睛，想想看：「車廂內有幾個人？分別穿什麼顏色的衣服？有何打扮特徵？手裡拿著什麼包包？」想好答案後，再睜開眼睛，看看是否答對。（時間要快速，否則到站之後，乘客會上下車，場景就會更換。）

每天進行這樣的練習，觀察速度就會越來越快，也會更加精準，對空間和對人的敏銳度都會提升。

第7章 ▶ 團隊合作

齊心努力，打造優質團隊。

有句話說：「個人可以走得快，眾人可以走得遠」。
「團隊合作」活動，在考驗一個優質團隊的精神力、凝聚力、
領導力與決策力。這些活動都必須運用集體智慧，凝聚向心力
和士氣，齊心努力才能完成，很有挑戰性，也很有啟發性。

夢想氣球

1. 打破團體隔閡
2. 促進小組熟識
3. 培養團隊共識

氣球一直是希望、朝氣、歡樂的象徵。所以園遊會、同樂會和遊樂場上,通常都會用氣球做裝飾。大家一起把五彩繽紛的氣球向上拍,再配上輕鬆的音樂,氣氛就變得非常熱絡、士氣高昂。

▲ 把願望寫在氣球上,一起向上拍。

遊戲人數	每組 10 人	建議場地	平坦場地
座位安排	不拘	遊戲時間	50 分鐘
需要器材	氣球、原子筆		
適合對象	★中高階主管 ★上班族 ★青少年 ☆親子互動		
適用時機	活動開始或中期		

活動流程

第一階段：個人願望

1. 各組圍成圓圈，坐在地上，每人發一顆氣球，將氣球吹飽（約排球大小）。

2. 請學員在氣球上寫下組別和名字，並加上兩個願望（一公一私）。

3. 輪流拿著氣球向組員做自我介紹，並說明自己的願望，一人 1 分鐘。

4. 每組邀請幾位學員對全班公開說出願望，大家一起給予鼓勵，祝福夢想成真。

5. 自我介紹完畢後，帶領者說明遊戲規則：

 ❶ 將自己的氣球往上拍 1 分鐘，氣球沒掉落地面，願望就會實現。

 ❷ 拍氣球的高度，必須高於肩膀。

 ❸ 氣球不可停留在身體的任何部位上。

 ❹ 落地的氣球會被助教沒收，被沒收前，可以由組員救起繼續拍。

6. 請學員站起來，開始拍氣球，計時 1 分鐘，隨時報時，提醒時間。

7. 活動結束，帶領者宣布各組氣球掉落數目，再歸還之前沒收的氣球。

第二階段：小組目標

1. 再發給各組一個大氣球，請各組討論「對這次課程的五個共同目標」，並寫在大氣球上，完成後，請各組公開發表小組的五個目標。

2. 分享過後，請各組站起來圍成圓圈，每人拿著自己的氣球，小組長另外拿起小組的共同目標氣球。

3. 請各組將每個人的氣球和小組的目標氣球一同向上拍，使其不落地。小組共同目標氣球是小組的共同責任，不可由同一人或少數人拍打。

4. 宣布活動開始，計時 1 分鐘。分組助教撿拾、沒收各組掉落的氣球。

5. 活動結束時，帶領者宣布各組氣球掉落數目。

6. 請各組討論氣球為何會掉落？如何改善？並重新進行活動數次。

第三階段：團體共識

把全班每個人的氣球加上各小組的目標氣球，全部混合在一起，全體共同拍氣球 1 分鐘。這時掉落的氣球會更多，請大家討論改善方式後，再玩 1 ～ 2 次。

延伸思考

改變法 ▶▶▶

1. 可請學員在氣球上寫出自己目前的三個壓力或擔心的事情，在自我介紹後，全體一同將氣球踩破，釋放壓力。
2. 氣球吹飽後，不要綁起來，先用手捏住再放掉，看看誰的氣球飛得最高或最遠。
3. 每人一顆氣球，寫上姓名。把全班的氣球混在一起，請大家以最快的速度，找出自己的氣球。（最快的方法是：大家隨便拿一顆氣球，送還當事人，互助自助。）

結合法 ▶▶▶

1. 可繼續進行「踩氣球」活動。
2. 兩人背對背，把氣球夾破。
3. 小組圍成圓圈，每人前胸後背之間夾一顆氣球，不可用手扶，唱歌轉圈圈，或是前進。
4. 發給各小隊一根旗杆、旗座、海報紙、彩色筆、膠帶，利用小隊的目標氣球製作小隊旗、取隊名、編隊呼。
5. 發給各小隊一條 30 公分長的封箱膠帶，限時 5 分鐘內把氣球疊成高塔。

動動腦，你還能想到哪些延伸活動呢？

帶領技巧

1. 「夢想氣球」必須要先經過自我介紹，團隊形成後，才可進行。

2. 帶領者可告訴學員：「1分鐘氣球不落地，願望會更容易實現。」激勵學員將氣球拍高。

3. 帶領者必須不斷報時：「還有30秒、20秒、10秒，5、4、3、2、1，時間到！」以鼓舞士氣，帶動氣氛。

4. 第一階段只拍個人的氣球時，一人負責一球，很容易完成，氣球也不易落地。讚美鼓勵學員夢想成真。

5. 第二階段每組只增加一顆目標氣球，就很容易造成混亂，氣球落地數目會大增，藉此討論個人目標與團體目標的衝突與協調。

6. 氣球掉落被沒收後，仍要還給學員，鼓勵他們再接再厲，讓夢想成真。

7. 不敢吹氣球的學員，可請別人幫忙。

8. 氣球上的姓名、組別和願望，用原子筆即可寫。

9. 請各組事先多吹三顆氣球備用，並寫上組別。氣球破掉時，助教立刻依組別補上。

10. 每顆氣球都要寫上組別與姓名，掉落後被助教沒收時，才好還給當事人。

11. 每一組分配一名助教，分散於各組旁邊，就近沒收學員掉落的氣球。

12. 氣球落地時，隊員先撿起，助教就不可以動手。反之，助教先撿起，隊員也不可以搶奪。

13. 如果最後要操作「全班一起拍氣球」時，可請學員推舉一名主席，由主席帶領討論拍氣球的方法。

14. 氣球吹起來約排球大小，比較好拍，所以要買品質好一點的氣球。

15. 拍氣球時，可以配合熱鬧的音樂，帶動氣氛。

16. 這個活動有些激烈，進行前要撤開桌椅，孕婦和受傷者不宜參與，務必注意安全。

◆ 誰願意跟大家分享自己寫下的願望？

◆ 進行第二階段時，各小組只多出一顆氣球，為何掉落的數量會增加那麼多？

◆ 掉落的氣球是自己的，還是小組共同的？

◆ 氣球掉落有哪些原因？如何改善？

◆ 大家提出了哪些改善方法？哪種方法最有效？為什麼？

◆ 誰是小組中默默撿拾掉落氣球的人？這種人在團隊中有何貢獻？

◆ 團體目標與個人目標如何達成一致？

◆ 工作中，有哪些狀況與拍打氣球的狀況類似？

◆ 有何心得分享？

你還能想到哪些問題呢？

楊老師分享

　　這個活動可以分成三階段。在第一階段中，每個人拍自己的氣球，很容易，責任也明確，所以幾乎不會有氣球掉落。第二階段，每組增加一顆目標氣球後，大家就會變得手忙腳亂，掉落的氣球數會增多，助教也得不停的撿拾、沒收氣球。

　　第二階段結束時，我會公布各組掉落的氣球數目，請各組檢討掉落原因，並討論改善方案（氣球不可綁在一起），再玩一次。這一次，通常掉落的數量會減少，可請各組分享有何改善祕訣。必要時，再玩一次。

　　如果掉落的氣球數已大幅減少，即可進入第三階段，請全體圍成大

圓圈，一起拍。我會先請大家推派一位代表站出來，帶領大家討論如何進行這個超級任務。

此時，也可以看出團隊氣氛、團隊領袖人物，以及大家的互動狀況。這個階段的活動會更熱鬧，掉落的氣球也會更多。助教必須事先分工，散在各角落，快動作撿拾、沒收氣球。一分鐘後，統計公布掉落的氣球數量，再請大家討論如何改善。

有時候，我會請大家設定 KPI（關鍵績效指標），討論將掉落的氣球數控制在幾個以內。討論過後，大家的分工也會更明確，有的團隊會把嬌小的女生安排在最內圈，也會安排幾位夥伴專門注意掉落的氣球（通常大家都只會注意上方的氣球），並在外圍分派機動組。有檢討，有分工，有策略，再玩一次，通常就會改善很多，士氣也會達到最高峰。

見好就收，在滿頭大汗，氣喘吁吁中，帶領分享剛剛的經驗心得，大家都會感到激動，也有深刻的體會。

氣球是很棒的教具，可以變化出各種延伸活動。所以，我通常會在背包中放幾顆氣球做預備。有時候自己用，有時候給學員當做演練教具，自用送禮兩相宜。

有一次我協助一家企業做年終 workshop，我要求大家報告時必須有創意。有一部門提出檢討報告時，把部門的困境和瓶頸，分別寫在好幾顆氣球上，接著把改善對策，一一寫在海報紙上，每次提出改善對策後，就把相關氣球一一戳破。這樣的報告，不但生動，也令人印象深刻。

地心引力

1. 共同解決問題
2. 培養團隊默契
3. 拉近團隊距離

人與人的距離，包含有形的肢體距離與無形的心理距離。團隊的凝聚，有時是透過拉近大家的肢體距離，來縮短彼此的心理距離。

「地心引力」雖是個古老遊戲，卻是快速拉近肢體距離的好方法，只要帶領得好，必能有效凝聚團隊士氣。

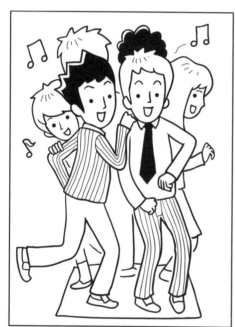

▲ 不論將報紙摺成幾摺，大家都要站在報紙內。

遊戲人數	每組 8 ～ 15 人	建議場地	空曠場地
座位安排	無	遊戲時間	15 分鐘
需要器材	報紙 20 張		
適合對象	★中高階主管 ★上班族 ★青少年 ☆親子互動		
適用時機	活動中期		

278

活動流程

1. 請各組自行找一個空曠的場地，圍成圓圈。
2. 說明遊戲規則：
 ❶ 各組報紙一大張。所有組員都必須站在報紙上 30 秒或唱一首歌。
 ❷ 每人都必須站在報紙內，腳可以懸空但不可踩到報紙之外。
3. 活動開始，看哪組最快完成動作。
4. 請各組將報紙對摺（變 1/2 摺），一起站在報紙上 30 秒或唱一首歌。
5. 完成後，再將報紙對摺（變 1/4 摺），重複操作一次。
6. 完成後，再將報紙對摺（變 1/8 摺），重複操作一次。
7. 請學員回到原來的位置，坐下帶領分享討論。

延伸思考

替換法▶▶▶

1. 報紙可以用巧拼地墊代替，第一次拼 8 塊，再依次減少。
2. 也可以用其他堅固物體代替，例如木板。有適當高度，遊戲比較公平。但是一定要牢靠，高度不可超過 20 公分，要注意安全。每組輪流操作，周圍要有其他同學建立保護機制。
3. 可以考慮購買不透光塑膠布，玩起來較有質感。

加法▶▶▶

小組踏上報紙後，維持動作，能堅持最久的組別獲勝。

改變法▶▶▶

手腳並用：帶領者宣布，報紙上要有「幾隻手、幾隻腳」，各組必須依指令配合。例如：一組 10 人，共有 20 隻手、20 隻腳，若帶領者宣布「2 隻手、10 隻腳」，那報紙上就只能留下 2 隻手和 10 隻腳，其他都必須懸空。完成後請全組大聲喊：「第○組，完成！」

逆向法▶▶▶

準備約 2 ～ 3 張全開海報紙大的塑膠布，背面先寫上一首詩詞
（或文字），正面朝上，文字朝下。小組 8 ～ 10 人站在塑膠布
上，腳不可以踩在塑膠布外。齊心合力，把塑膠布翻面，解讀
出背面的文字，大聲朗讀出來過關。

動動腦，你還能想到哪些延伸活動呢？

帶領技巧

1. 不一定要站在報紙上，只要限定範圍即可。
2. 每次遊戲進行完畢，都必須檢查是否合格。
3. 可以規定只要腳不踏到地板上即可。
4. 報紙最多可摺到 1/8 摺。
5. 手跟腳的數目，最好由多慢慢減少。
6. 報紙可以用其他物品替代。

問題引導

◆ 要讓全部的人都站上報紙，需注意哪些關鍵？
◆ 當報紙逐漸縮小、困難度逐漸增加時，你的心情如何？
◆ 報紙象徵什麼？
◆ 生活中、工作中有哪些類似情況？
◆ 失敗後，如何改善？
◆ 全組一起站在最小範圍的報紙上時，怎樣才能支撐得比較久？
◆ 小隊完成了不可能的任務，要感謝哪些人？有何心得？

你還能想到哪些問題呢？

楊老師分享

　　「地心引力」是個很古老的遊戲，大家一起踩報紙、彼此相擁，測試團隊向心力。報紙面積縮小時，小隊就要更緊密的互相扶持。帶領得好，可以促進彼此的情感。

　　踩報紙有一個缺點，就是報紙很容易破，導致腳印落在報紙外，使公平性出現爭議。我帶領時通常會放寬標準，規定只要鞋子有一點在報紙內即可，因為活動目的只是要讓大家凝聚向心力。

　　我看過把這遊戲帶領得最精彩的，是我的好朋友——王一郎老師。一郎老師為這個遊戲取了個很棒的名字——「站在高崗上」。

　　他訂做了一個堅固木板椅子，讓各組輪流踩上去，並規定要維持90秒才算及格，其他小組要在周圍伸雙手保護，大喊加油。因為困難度超高，小組會經歷數次失敗，一再重來。如此反覆數十次，直到各組通通過關，團體情緒也越來越濃厚。

　　所有小組都過關時，幾乎每個人都流下英雄淚，情緒激動不已，分享時也格外深刻、感動。能將一個簡單的遊戲操作到如此境界，實在令我嘆為觀止。

　　一郎老師對團隊動力掌握之精準、情況判斷之明確、情緒醞釀之精彩、裁判規定之嚴格……這是多重功力的結合，才能讓這個活動登上顛峰。

　　帶活動時，要依自己的風格調整帶領方式，也要與團隊特質和教學目標緊密搭配，不可一味抄襲模仿，這樣才能為活動賦予生命力，也才有意義和價值。

八仙過海

🚩 **活動目標**

1. 發揮想像力
2. 激發創造力
3. 訓練肢體開發

「八仙過海，各顯神通。」面對一條河流或一條馬路時，過河、過馬路的方法千變萬化。大家可以各顯神通，盡情展現創造力與應變力。

▲ 八仙過海，各顯神通；動作姿態，各有不同。

遊戲人數	100 人以內	建議場地	空曠的場地
座位安排	不拘	遊戲時間	30 分鐘
需要器材	無		
適合對象	★中高階主管 ★上班族 ★青少年 ★親子互動		
適用時機	活動中期、後期		

活動流程

1. 將學員分成兩邊，讓中間留出一條通道。
2. 說明遊戲規則：
 ❶ 發揮創意以不同的方式走過通道，如踏步走、跳繩、爬過去等等。
 ❷ 別人用過的方式，不可以重複使用。
 ❸ 不可使用道具，但是可表演出有使用道具的樣子。
 ❹ 個人單獨通過，不可結伴。
 ❺ 犯規者必須排到隊伍末端，重來一次。
3. 宣布遊戲開始，請大家一個接一個，輪流通過。
4. 結束後，請最有創意，表演最好的人，再表演一次，並分享心得。

延伸思考

加法 ▶▶▶
1. 改成 2 人以上共同過馬路，增加團隊默契與創意。
2. 可以讓學員應用道具搭配呈現，增加活動樂趣。

改變法 ▶▶▶
改成小組競賽，各組輪流進行，一次一人，看看哪組最有創意。

動動腦，你還能想到哪些延伸活動呢？

帶領技巧

1. 可以請大家一起當裁判，若發現重複動作，就要提醒重來。
2. 表現特優、有創意者，請大家給予鼓勵。
3. 可以請各組為自己同組的夥伴加油打氣。

◆ 哪些有創意的過馬路點子，讓你印象深刻？

◆ 請分享表演時的靈感來源與心得。

◆ 看到自己的點子被前面的表演者用掉時，你當下的心情如何？有何應變之道？

◆ 一開始會不會覺得有困難？後來如何克服？

◆ 這個通道有何象徵？在生活、工作中有何類似之處？

你還能想到哪些問題呢？

楊老師分享

「八仙過海」屬於創造力活動，運用在戲劇課程中，一方面激發想像力，另一方面用於訓練肢體開發。當然，也可用於團隊課程中。

一開始，排在後面的人會覺得吃虧，擔心自己的點子會被前面的表演者用掉。但是，經過團隊的激盪與刺激，各種創意就會源源不絕。其實過馬路的方式可以高達一百多種以上，完全不用擔心點子不夠用。

我的好朋友王一郎老師，把這個活動命名為：「從甲地到乙地」。一郎老師對規則制訂之嚴格、遊戲落實之嚴謹，已超乎一般想像。每次都可以讓每位學員完全發揮潛能，使精神力和意志力達到極致。

多數上班族的生活變化性很低，每天幾乎過著重複的日子，重複的上下班路線、同樣的工作內容。日子久了，難免感到無趣、無生機。

只要自己願意保持好奇心，隨時準備接受改變，就像這個遊戲一樣，每次都變化出不一樣的方式，就能激盪出各種可能，創造驚奇與歡樂。

7-04

搭橋過河

活動目標

1. 發揮合作精神
2. 培養團隊默契
3. 共同解決問題

人生是一長串的闖關過程,有助力,也有阻力。有時需要單打獨鬥,有時需要團隊合作,互相幫忙。「搭橋過河」可以訓練體力,也考驗大家的合作能力。團結一心共同闖關,關關難過,關關過。

▲ 只能踩著 A4 紙前進,雙腳不可落地。

遊戲人數	每組 8 ～ 10 人	建議場地	空曠的場地
座位安排	各組排成直線	遊戲時間	40 分鐘
需要器材	A4 紙或報紙		
適合對象	★中高階主管 ★上班族 ★青少年 ☆親子互動		
適用時機	活動中期或尾聲		

285

活動流程

1. 畫出起跑點與終點，距離約 10 公尺，請學員在起跑點邊緣坐下。
2. 說明遊戲規則：

【個人版】

❶ 每人發兩張 A4 紙。每人獨自從起點走到終點，中途只能踩著 A4 紙前進，兩腳不能落地。

❷ 從起點開始，每人先拿一張 A4 紙放到地上，兩腳踏上，再放第二張 A4 紙在前方，兩腳踏上。接著，轉身彎腰拿起第一張 A4 紙，放到第二張 A4 紙的前方，兩腳踏上後，再拿起第二張 A4 紙，放到最前面……，如此反覆進行。

❸ 最快速到達終點者獲勝。

【團隊版】

❶ 各組每人一張 A4 紙，再多加一張。例如：10 人共發 11 張。

❷ 以組為單位，每人必須在 A4 紙上前進，直到全隊超越終點。

❸ 小隊中任何人的雙腳都不能落地，只能踩在 A4 紙上。

❹ 最後一個人必須將最後一張 A4 紙撿起，並傳給第一個人放在最前方。如此，小隊才能繼續踩著 A4 紙前進。

❺ 紙上一定要有腳踩在上方，紙上無人，裁判可以取走 A4 紙。

❻ 最快速通過終點線的小隊獲勝。

3. 大家私下練習 2 分鐘，比賽開始。比賽結束時，給予獲勝者鼓勵、獎勵。

延伸思考

改變法 ▶ ▶ ▶

改為兩人合作搭橋前進，A 負責前進，兩腳不可落地；B 負責放紙，兩腳可落地，考驗兩人默契。

替換法 ▶ ▶ ▶

將 A4 紙替換報紙、塑膠方塊地板、磚頭等。

簡化法 ▶ ▶ ▶

團體版的玩法中，減少紙張數量，原本 10 人 11 張，改為 10 人 10 張，或 10 人 9 張。這樣一來，有時必須兩人同踩一張 A4 紙。（減少道具，增加活動困難度。）

動動腦，你還能想到哪些延伸活動呢？

帶領技巧

1. 每一組一位助手。沒人踩踏的 A4 紙，裁判助教一定要確實取走。

2. 起點與終點的距離，要稍長一些，才能在彎腰取紙、傳遞、放下的過程中，展現競爭效果。

3. 這個遊戲運動量頗大，孕婦和身體不適者不宜參與。

4. 團隊競賽前，可以讓小隊討論各種前進的方法。

5. 減少各組的紙張數量後，先讓大家討論因應策略，再開始活動。

6. 競賽時，可播放振奮人心的音樂，鼓舞士氣。

問題引導

◆ 前進過程中，你覺得哪些人比較辛苦？

◆ 排頭扮演了何種角色？他必須注意哪些事情？

◆ 最後一個人扮演了何種角色？他必須注意哪些事情？

◆ 在工作場合中，有哪些人類似這些角色？

◆ 把不用的 A4 紙收走？有何目的？

◆ 怎樣才能最快到達目的地？

◆ 當規則改變，紙張數量減少時，有何因應策略？

◆ 被收走更多 A4 紙時，怎麼處理？

◆ A4 紙有何象徵？是踏腳石還是絆腳石？

你還能想到哪些問題呢？

楊老師分享

這個活動是很古老的遊戲，早期叫做「為誰辛苦為誰忙」，也叫「踏波過河」。後來逐漸演變多出許多規則，困難度也增加了。

活動過程中，會消耗大量體力，必須彎腰拿起紙張、傳遞、前進，要考慮彼此的默契，又要考驗體能。也因為有體能操練，孕婦、身體不適者要避免，安全仍是活動的首要考量。

我曾看過有些老師用磚頭、餐廳靠背椅當道具。用磚頭當道具，多了搬運的重量，能增加趣味性，也有意義。但是讓大家站在靠背椅上前進，不管椅子結構是否堅固，都有些危險。

A4 紙象徵著團隊前進的踏腳石。不過，若處理不好，也會變成絆腳石。人生的過程中，難免遇到困難。有人把困難當做絆腳石，可是只要能夠勇敢面對，絆腳石也有機會變成「踏腳石」！

傳呼拉圈

示範影片

1. 提升團隊默契
2. 拉近彼此距離
3. 達成團隊目標

呼拉圈是一種常見的運動器材，可以用於健身、瘦腰。在團隊活動中，也能善加利用，把呼拉圈變成好用的活動道具，讓彼此在笑聲和歡呼聲中，越來越有默契。

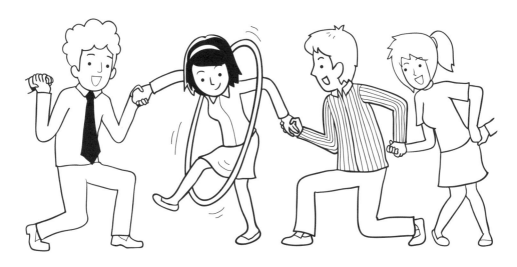

▲ 手牽手圍成圓圈，用身體和四肢來傳遞呼拉圈，讓呼拉圈繞過所有成員一圈。

遊戲人數	每組 10 人	建議場地	空曠的場地
座位安排	圓形	遊戲時間	10 分鐘
需要器材	每組呼拉圈 1 大 1 小		
適合對象	★中高階主管 ★上班族 ★青少年 ★親子互動		
適用時機	活動中期		

活動流程

1. 事先準備每組一個呼拉圈。
2. 說明遊戲規則：
 ❶ 各組學員手拉手圍成一圈，讓呼拉圈從其中一位隊員手中繞過。
 ❷ 以逆時針方向傳遞呼拉圈，每個人都要從頭到腳，從呼拉圈中穿過。將呼拉圈連續傳遞給右邊的夥伴，傳完一圈後回到原點。
 ❸ 傳呼拉圈的過程中，每個人必須保持牽手，不可放開。
 ❹ 呼拉圈傳完一圈後，小組原地蹲下。
3. 活動開始，請助教為各組計時。各組完成後，報出各組完成時間。
4. 請各組討論，如何可以縮短傳遞時間？

延伸思考

加法▶▶▶

每組五個呼拉圈，同時掛在小隊長的手臂上，活動開始，依序把呼拉圈一一傳遞出去。

替換法▶▶▶

將呼拉圈改為紙做的圈圈（如報紙圈等），增加難度。

逆向法▶▶▶

每組兩個呼拉圈，一大一小。大呼拉圈順時針傳遞，小呼拉圈逆時針傳遞，增加活動困難度。

改變法▶▶▶

1. 可於計時開始前，請各組自己設定一個完成秒數作為目標，每次活動後，檢視是否達到目標，增加活動的變化性。
2. 進行「搖呼拉圈比賽」，分個人賽與小組競賽。

動動腦，你還能想到哪些延伸活動呢？

1. 場地需平坦，方便活動進行。

2. 強調要牽手，身體可以扭動，但是雙手不可鬆開。

3. 活動進行時，帶領者需在各組間巡視，了解各組操作情形。

4. 活動進行時，若有組別完成，可以牽手一起喊：「第〇組，完成！」使氣氛更加熱絡。

5. 設定「目標完成時間」，讓各組在活動時，有一個目標可以達成，增加活動的意義性與緊湊感。

問題引導

◆ 有哪些不同的傳呼拉圈方式？

◆ 經過討論後，大家傳呼拉圈的方式如何改進？

◆ 如何讓呼拉圈傳得更快？

◆ 當夥伴正在傳遞時，其他人在做什麼？可以做什麼？

◆ 這個活動帶給你什麼啟示？和生活及工作有何關連？

◆ 多了一個小的呼拉圈，有什麼不一樣？

◆ 哪一個過程最困難？

◆ 有時進行第二次的時間反而增加？為什麼？如何改變？

◆ 這個活動對團體有什麼影響？

你還能想到哪些問題呢？

　　將呼拉圈用於團隊遊戲，大家一起手牽手扭動身體，每一個人都要從呼拉圈中穿過，破除了一般人對呼拉圈的「功能固著化」，使呼拉圈的功能有了進一步的提升，得以多元運用。

　　小組成員手牽手、圍成圓圈，讓呼拉圈繞過每個人的頭部、身體和四肢。過程中，左右鄰居必須互相協助，大家的身段也要放軟，手腳並用。這個活動簡單易行，效果絕佳。

　　還可以從兩個不同方向分別傳遞一大一小的呼拉圈，讓遊戲更加精采刺激；再進階為連環呼拉圈，將五個呼拉圈一起連續往下傳，挑戰性就更高了，在手忙腳亂的過程中，歡笑聲和尖叫聲此起彼落，好不熱鬧。

　　在玩具店可買到分段組合的呼拉圈，可拆解成數段，方便攜帶且節省空間。

　　若是用分段呼拉圈，請小組先圍圈坐在地上，每人右手拿一小段呼拉圈，將手中的呼拉圈直立在地面上。小隊長喊：「換！」

　　每人鬆手，趕快拿右邊同學的小段呼拉圈。若有人失手，重來。

　　練習數次後，再站起來，右手把小段呼拉圈往前伸，拼成虛線的圓圈。

　　帶領者喊：開始，大家把呼拉圈組合起來，成一個完整的呼拉圈。

　　這兩個小活動，可以當作暖身前奏曲。

報紙坦克

1. 共同解決問題
2. 拉近彼此距離
3. 促進團隊合作

坦克,是陸地軍隊的雄獅,也是陸軍的主力部隊。坦克的履帶設計更是一大特色。在園遊會的趣味競賽中,有許多單位會使用帆布做成的環狀履帶來進行遊戲,為大家製造歡笑。現在,自己動手試試看,改用報紙做履帶,同樣樂趣無窮。

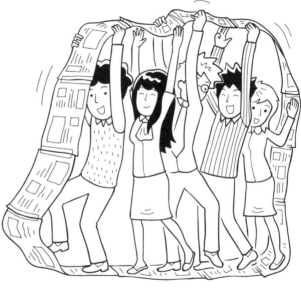

▲ 將報紙組成履帶狀,小組合力推動履帶前進。

遊戲人數	每組 6 ～ 10 人	建議場地	平坦地
座位安排	不拘	遊戲時間	30 分鐘
需要器材	報紙、膠帶、剪刀、美工刀		
適合對象	★中高階主管 ★上班族 ★青少年 ★親子互動		
適用時機	活動中後期		

活動流程

1. 發下器材，每組 12 張報紙、1 把剪刀、1 把美工刀、1 捲膠帶。
2. 說明遊戲規則：

 ❶ 限時 5 分鐘，請各組利用剪刀、刀片和膠帶，將報紙黏製成履帶。

 ❷ 報紙履帶的大小必須能容納所有小組成員，站成縱隊排列其中
 （大家都要站在履帶內，雙腳不可接觸地面）。

 ❸ 請各組將自己的「報紙履帶」拿到起跑點，準備競賽。

 ❹ 請各組學員排成縱隊，站在報紙履帶內；高舉雙手，撐起履帶。

 ❺ 請大家手腳並用，共同讓履帶前進至指定位置。

3. 宣布「製作報紙履帶」時間開始，並計時。
4. 製作中，帶領者必須隨時巡視各組製作情形，適時增加時間。
5. 各組完成報紙履帶後，將履帶拿至起點，全隊雙腳踏入履帶內，雙手高舉撐起履帶，做好預備動作。
6. 比賽開始，各組手腳並用，合力讓報紙履帶前進至終點（約 10 公尺以上），過程中雙腳不可離開報紙。
7. 活動進行後，給各組約 5 分鐘時間，將履帶補強，並討論如何改進。

延伸
思考

替換法▶▶▶

　用遮雨布做成的履帶，比較耐用，以後可以反覆使用。

加法▶▶▶

　1. 履帶的行進路線，除了往前到達指定位置，也可設計成繞過目標物往返。

　2. 如果團隊士氣高昂，可適時提高難度，增加路障（如：椅子），使呈 S 形路線。

　　　　　　　　　　　　　　動動腦，你還能想到哪些延伸活動呢？

帶領技巧

1. 進行場地需平坦，空間要足夠，方便活動進行。
2. 視情況給予定量的膠帶長度，以示公平。
3. 每組報紙數量 10 ± 2 張即可。
4. 提醒各組務必將履帶製作紮實，才禁得起集體踐踏。
5. 前進時，各組要一起喊口令，步伐一致、動作整齊才能前進。

問題引導

◆ 想要讓報紙履帶更加堅固耐用，必須注意哪些關鍵？
◆ 這個活動有何困難？如何克服？
◆ 誰是發號施令的人？
◆ 團體中有不同的意見時，要如何解決？
◆ 如何讓報紙履帶快速前進？
◆ 小組中哪一個人很重要？為什麼？
◆ 這個遊戲對你的生活有什麼啓示？

你還能想到哪些問題呢？

楊老師分享

　　「報紙坦克」在過去的園遊會中叫做「時代巨輪」，用遮雨帆布製成，耐用且色彩鮮明，是很受歡迎的趣味競賽項目。

　　坦克遊戲的履帶也可用塑膠布替代。

　　報紙只有 10 張左右，利用有限資源，讓學員自己動手製作遊戲道具。道具製作是否牢靠，也影響著競賽成績。

　　由學員自己動手製作履帶，帶領者連道具都省下來了。

　　這是比腦力，比體力，也比策略，一連串競爭的好遊戲。

默契報數

我們的團隊默契好不好？
用說的都不準，也不必爭辯，玩一次「默契報數」
就知道了。

1. 培養團體默契
2. 凝聚向心力

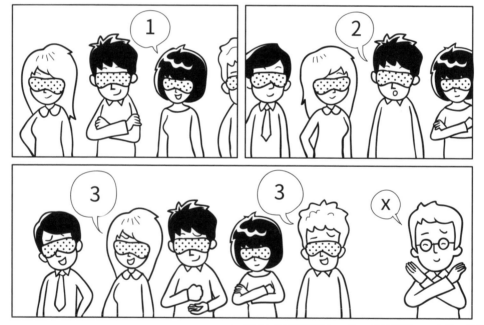

▲ 每個人都將眼睛閉上，從 1 開始報數，一人報一個數字，不得重複。

遊戲人數	每組 6 ～ 10 人	建議場地	不拘
座位安排	不拘	遊戲時間	5 ～ 20 分鐘
需要器材	無		
適合對象	★中高階主管 ★上班族 ★青少年 ★親子互動		
適用時機	活動初期、中期、後期		

1. 說明遊戲規則：
 ❶ 每人閉上眼睛，開始報數，一人報一個數字，報到 50 即過關。
 ❷ 過程中，有兩人同時報數，就算失敗，需重新報數。
 ❸ 報數過程不可有任何規律（例如：不可按照男女、年紀、部門等順序報數），也不得重複（報完第一輪後，第二輪的順序不可與第一輪相同）或提供任何暗示。
 ❹ 報數過程中，每人停頓不得超過 2 秒鐘，犯規後一律重新開始。
 ❺ 每人至少需報數 3 次，避免只有少數人參與報數。
2. 規則說明後，請學員閉眼（或蒙眼）後站起，原地轉一圈。
3. 將每個人的位置打散重排，使大家面對不同的方向，再原地坐下。
4. 宣布遊戲開始，帶領者觀察小組是否符合遊戲規則。
5. 進行 3 分鐘後，若有小組未完成報數，請學員睜開眼睛，討論改善方案，再進行一次。最後一起分享心得。

延伸思考

簡化法 ▶▶▶
　　把數字減少到 31，即可過關。

改變法 ▶▶▶
　　5 的倍數（5、10、15、20 等）固定由小隊長喊出，以減少壓力。

逆向法 ▶▶▶
　　由 50 倒數報數，報到 1 即過關。

動動腦，你還能想到哪些延伸活動呢？

1. 為了避免學員作弊，事先討論報數順序，可以由帶領者隨意拍肩，被拍肩者喊「1」開始報數。

2. 「默契報數」可以在課程開始時、課程中間，及課程結束前各玩一次，看看各組團隊默契是否有增加。

3. 過程中若是進行不順利，可以先暫停，讓小組討論改善方案，再繼續操作。

問題引導

◆ 當小組再三受挫時，你的心情如何？小組的氣氛如何？

◆ 小組遇到挫折後，如何解決？

◆ 如果在報數即將成功時，有人犯規而必須重來，你的心情如何？

◆ 如果你是犯規者，當時你的心情如何？有什麼想法？

◆ 過程中，是否常因急於報數而造成與他人同時報數的情形？

◆ 你是否因此漸漸不敢報數？那該怎麼辦？

◆ 在現實生活中，你可曾因為急於做某事而造成挫折？

◆ 你覺得小組成功的關鍵是什麼？

◆ 你覺得上課前及上課後進行「默契報數」時，有什麼不一樣的地方？

◆ 團隊默契的產生，需要哪些條件？

你還能想到哪些問題呢？

「默契報數」遊戲規則簡單，但要順利完成，非常不容易。

因為團隊默契的形成，需要花時間培養、醞釀，所以這個活動適合在團隊破冰、自我介紹完成以後進行。

除了時間之外，也牽涉到團隊成員彼此的熟悉度、開放度與信任度。

我曾看過有的小組操作了三十分鐘仍無法報數到五十，也有操作不到五分鐘就完成的，默契十足。

若是不斷犯錯無法完成，可以暫停，讓大家討論如何改善？
否則一連串的失敗，也會打擊士氣。
當然，如果真的連續失敗無法完成，也可以讓大家反思，為何如此？
再利用下一個遊戲，爭取成功，重返榮耀。

實體教學與線上教學混搭，必然是未來教學趨勢。

利用電腦手機進行線上教學活動，學員更容易分心，如何抓住學員注意力，是老師很大的挑戰。

電腦雖有學員的畫面，但畢竟不是在同一空間，提問發言時，常會有空檔尷尬或是多人同時發言。因此很多軟體會設計讓大家都關靜音，要發言時按舉手按鈕，老師再打開麥克風，讓他發言。

因此，線上教學，也可以打開大家的麥克風，一起玩「默契報數」，看看是否能順完成默契報數。

《遊戲人生》書中有不少遊戲，也可以改成線上活動，大家不妨動動腦，讓遊戲線上化。

蜘蛛結網

1. 趣味自我介紹
2. 強化團隊精神

一隻在巴西拍動翅膀的蝴蝶，竟能引起美國德克薩斯州的龍捲風，這就是「蝴蝶效應」。告訴我們，一個細微的小改變，也有可能對龐大的系統造成影響。

透過「蜘蛛結網」這個活動，我們也能得知，團體中的每一分子，都是相互牽連、密不可分的。

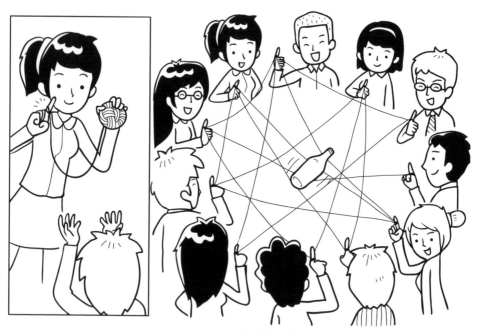

▲ 用毛線球連接彼此，共同織出緊密的「蜘蛛網」，並在網中放上瓶子。

遊戲人數	每組 6 ～ 10 人	建議場地	較空曠的場地
座位安排	圓形	遊戲時間	10 ～ 15 分鐘
需要器材	毛線、塑膠瓶		
適合對象	★中高階主管 ★上班族 ★青少年 ☆親子互動		
適用時機	活動初期或中期		

1. 每組發一捆毛線球。
2. 說明遊戲規則：

❶ 請每位學員舉起右手食指放在自己的胸前。

❷ 小組長拿起毛線球，將手中的毛線頭在胸前的食指上纏繞兩圈，再傳遞給下一位學員。

❸ 每位學員拿到毛線球後，需將毛線拉緊，再將毛線一端繞在自己胸前的食指上，接著將毛線球傳給下一位。

❹ 重複幾次，直到圓圈中的毛線結成一張大型蜘蛛網。

❺ 蜘蛛網完成後，可以在網中放置一個塑膠瓶。若毛線網能順利撐住瓶子，即可過關。

3. 提醒學員，將毛線球交給下一位，千萬不要用丟的，以免散開。
4. 等到蜘蛛網上可以放置塑膠瓶時，宣布遊戲終止。
5. 遊戲完成，請學員依序將毛線收回，並依序一起念出彼此的大名，將毛線整理好。

延伸思考

替換法▶▶▶

1. 將毛線球改成其他材質線材，或彩色緞帶，更繽紛。
2. 提高網子密度，可以放幾個小皮球，每個皮球寫上組織價值理念：信任、創新、服務……讓大家深思討論。

加法▶▶▶

蜘蛛網結好後，可讓大家依序複習小組成員的姓名。

結合法▶▶▶

1. 活動初期，每人在食指上綁好毛線球後，先做自我介紹，再傳毛線球，當作開場活動。

2. 蜘蛛網結好並放上塑膠瓶後，可以請小組成員一起歡呼或唱一首歌，鼓舞士氣。

3. 此活動也可當作生態遊戲，講解生物鏈或食物鏈的關係。

動動腦，你還能想到哪些延伸活動呢？

帶領技巧

1. 隊伍為圓形，但圓圈要盡量縮小，以利活動進行。

2. 提醒大家，拿到毛線球後，要先拉緊毛線再纏繞食指，接著傳遞給下一位；傳遞時要小心，以免毛線落地散成一團。

3. 在收毛線時，大家可以同心協力，但避免將所有的線捆在一起而無法正常抽取，影響下次的使用。

4. 避免選用彈性太大的毛線材質，以免影響操作。

5. 若毛線有彈性，也可以改成棉線、尼龍繩。

問題
引導

◆ 要結好蜘蛛網、成功撐起瓶子，有哪些關鍵要素？
◆ 你想把毛線球傳給誰？為什麼？
◆ 是什麼原因讓塑膠瓶掉落在地上，要如何改善？
◆ 當整張網完成時，你的感覺如何？
◆ 當塑膠瓶成功被放上蜘蛛網時，你的感覺如何？
◆ 生活和工作中，有哪些狀況與這張蜘蛛網相似？
◆ 如何讓這張網（或彼此的關係）更加緊密？

你還能想到哪些問題呢？

楊老師分享

　　「蝴蝶效應」起源於美國氣象學家勞倫茲（Edward Lorenz）於 1963 年所做的實驗報告，主要的概念是——小小的改變，會產生大大的影響。「蝴蝶效應」一詞後來也被應用到社會學與管理學中。

　　人是社會性動物，關係複雜，彼此依存，互相影響。好人會影響好人，一個善念也會影響更多善念。

　　「蜘蛛結網」的成功關鍵在於，每個人的食指都必須撐緊，毛線才會緊繃。若是其中一人沒有拉緊，蜘蛛網就會鬆弛，也就無法完成任務。

　　在團體中，很多人常常覺得自己只是小人物，殊不知小人物也可以立大功；相反的，小人物的一個小疏忽，有時也會釀成大災難。

　　我在風潮音樂擔任顧問時，總機李青小姐同時負責文具的發放管理。管理文具一個月後，她發現領取文具的流程有改善的空間。原子筆可以只換筆芯、膠水罐可以重複使用，既省錢又環保。於是，她主動請同仁帶原子筆來更換筆芯，帶空的膠水罐來添加補充液。

　　省下的雖是小錢，但這份用心的工作態度，也立下良好的工作典範。就這樣一點一滴的節約、改善，也帶動了公司整體的節約風氣，如今她已成為管理部的主管。這就是把小事當大事，帶來更多正向循環的實例。

團隊跳繩

1. 培養團隊默契
2. 提升向心力

跳繩、踢毽子和放風箏，都是很有代表性的民俗活動。目前，只有跳繩比較容易見到。把跳繩當作團隊活動，可以訓練團隊默契。不過，「團隊跳繩」很耗體能，帶領者要謹慎操作。

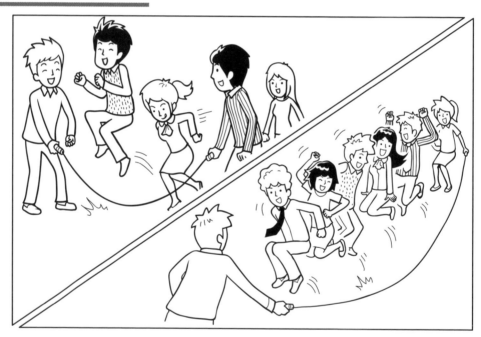

▲ 小組接力跳繩，轉一次，就跳過一人，不可間斷。

遊戲人數	每組 8～10 人	建議場地	空曠的場地
座位安排	不拘	遊戲時間	10～60 分鐘
需要器材	大跳繩		
適合對象	★中高階主管 ★上班族 ★青少年 ☆親子互動		
適用時機	活動中期、後期		

活動流程

1. 準備一條大跳繩。說明遊戲規則：

 ❶ 徵求兩位自願者負責轉動大跳繩。

 ❷ 兩位轉繩學員同方向轉動大跳繩，保持速度一致。

 ❸ 以小組為單位，每位學員依序跳過繩子，每轉一圈跳過一人，不可間斷，直到每位組員都通過為止，再換下一組。

 ❹ 若是跳繩中斷，遊戲重來，每組可以跳三次。

 ❺ 跳過人數最多的小組獲勝。

2. 示範操作幾次，讓大家熟悉進行方式。

3. 正式進行活動，結束後，帶領分享討論。

延伸思考

替換法▶▶▶

　　每組 10 人，兩人負責轉動跳繩，其餘 8 人排成一列，一起同步跳繩，跳過 10 下即過關。

改變法▶▶▶

1. 以全組成員全部且最快通過的小組獲勝。
2. 全班每人都要通過，活動才算結束。
3. 跳繩每轉動一圈就要有一人通過，只要空轉就需重新計數。
4. 團隊挑戰：連續跳最多下、過最多人。
5. 團隊挑戰：一次同時最多人站在跳繩內，同時連續跳過 5 下。

結合法▶▶▶

　　跳繩時，要唸自己的小隊呼。

動動腦，你還能想到哪些延伸活動呢？

1. 操作大跳繩活動前，必須帶領大家做好暖身運動，尤其是雙腿膝蓋、腳踝關節的暖身。

2. 此活動有一定的危險性，孕婦、身體不適者或受傷者，可以不參與，或擔任轉繩者。

3. 務必注意安全，需事先清除場地四周所有尖銳物，包括桌椅等，並請學員取出身上的手機、鑰匙、識別證等小東西。

4. 負責轉動大跳繩的學員可以輪替。

5. 沒有通過的小組，可以先休息並討論改進之道，讓其他小組先進行。

問題引導

◆ 個人跳繩與團體跳繩有何不同？

◆ 看似簡單的跳繩，每一人要連續通過容易嗎？

◆ 造成跳繩中斷的原因有哪些？

◆ 如何克服這些困難？

◆ 小組一起跳繩的感覺如何？如何維持團隊節奏一致？

◆ 如何協助卡住、過不了關的隊員？

◆ 請這些卡住、過不了關的隊員分享心情。

◆ 這個活動有何學習、體驗？

你還能想到哪些問題呢？

　　跳繩是最簡單、花費最少，也最基本的運動，可以訓練身體的律動性與協調性，對心肺活動很有幫助。

　　跳繩也是民俗活動之一，許多中小學會讓學生學習花式跳繩，再加上扯鈴等項目，成為相當受歡迎的表演節目。

　　還可以在跳繩活動中加上團隊元素，要求大家一起進行，每個人都要過關。如此一來，困難度和挑戰性都會提高。這個遊戲有幾種不同的操作方式，最簡單的就是「通過人數最多」的小隊獲勝。較困難的變化型則是：

1. 每組十人一起同步跳十下。
2. 全班每個人都要連續通過。

　　上述兩種方式牽涉到團隊中每個人的協調性、節奏感、彼此的默契及配合度，還包括轉繩者的配合。只要其中一人無法跟上，活動就會失敗。因此，若要求做到全體都過關，可能需要一兩個小時的時間，團體成員也會消耗大量體力。帶領者必須事先評估，謹慎決定。

　　最後也要提醒大家，跳繩雖然很簡單，但也有一定的危險性，學員的關節如果有潛在傷痕，自己也許並未察覺。活動中若出現不適，在當下高張的情緒中，為了團隊榮譽，有人可能不好意思提出，也有人會忘了自己的病痛而全力以赴。因此，操作這個遊戲時，一定要特別小心安全第一，尤其是團體成員中有中老年者，更要謹慎。

報紙拼圖

活動目標

1. 共同解決問題
2. 促進團隊合作
3. 強化團隊凝聚

拼圖是老少咸宜的活動，市面上各種類型的拼圖應有盡有，片數和拼法也各不相同。拼圖可以訓練觀察力、專注力，並能帶來成就感。

把報紙撕開做成拼圖，也是有趣的玩法，雖然道具簡單，卻有多種變化，還能從中探討人性。

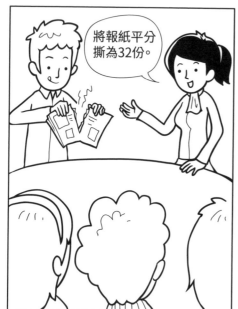

▲ 把報紙撕碎後，再重新拼回。

遊戲人數	每組 6 ～ 10 人	建議場地	不拘
座位安排	圓形	遊戲時間	30 分鐘
需要器材	報紙數張		
適合對象	★中高階主管 ★上班族 ★青少年 ☆親子互動		
適用時機	活動中期、後期		

活動流程

1. 準備 10 張以上的報紙，最好是圖文穿插的版面，盡量避免整個版面都是文字。

2. 說明遊戲規則：

 ❶ 帶領者先發給各小組一張報紙。

 ❷ 請各組仔細聽口令，不得在口令尚未下達前開始動作。

 ❸ 各小組完成指示動作時，全組需牽手高喊「第○組，完成！」以確認各組完成進度。

3. 請各組以最快的速度將報紙平分，撕為 2 份。

4. 請各組以最快的速度將報紙平分，撕為 4 份。

5. 請各組以最快的速度將報紙平分，撕為 8 份。

6. 請各組以最快的速度將報紙平分，撕為 16 份。

7. 請各組以最快的速度將報紙平分，撕為 32 份。

8. 最後，帶領者請各組以最快的速度，將這 32 份報紙片拼回原來的樣子，完成時全組牽手高喊：「第○組，完成！」

9. 第二次，帶領者再發給各組一張報紙，同樣要求將報紙撕為 32 份，流程同前 3 ～ 7 步驟。

10. 請各組組長到另一小組，清點對方撕好的張數（第 1 組到第 2 組清點，第 2 組到第 3 組清點，依此類推），並將報紙片拿起來疊成一疊。

11. 清點完畢後，帶領者下達指令：「請各組組長將這一組的報紙，帶回自己的小隊，以最快的速度，拼成一張完整的報紙。」

12. 活動結束後，帶領學員進行討論。

延伸思考

替換法▶▶▶

將報紙替換成大張的房地產廣告紙。

加法▶▶▶

現場若有拼圖高手，也可以撕成更多小片，考驗功力。

簡化法▶▶▶

報紙只要撕成 16 份即可，簡化遊戲流程。

改變法▶▶▶

天女散花：各組將 32 張報紙片往上丟，再撿起來，重新拼回。

結合法▶▶▶

發給各組一張海報紙、一瓶膠水，請大家從這些報紙片中找出組內每個人的姓名，撕下來，貼在海報紙上。

動動腦，你還能想到哪些延伸活動呢？

帶領技巧

1. 帶領者需強調「平分」兩字，避免學員將報紙撕得歪七扭八。

2. 撕報紙時，不要告知學員接下來要把報紙拼回，才有好效果。萬一已有學員猜到接下來要拼回，可以加上打散、重數等步驟，增加拼回的困難度。

**問題
引導**

◆ 平分撕報紙時,有沒有其他更有效的方式?

◆ 把報紙拼回時,有何祕訣?要注意哪些細節?

◆ 生活、工作中有什麼事情,類似今天的活動?

◆ 小組長到別組清點數量時,有將別組的拼圖弄亂嗎?為什麼?

◆ 第二次拼圖時,小組長要將別組的報紙帶回自己的小組,
　當時感覺如何?

◆ 生活中是否會發生這樣的情形?

你還能想到哪些問題呢?

楊老師分享

　　拼圖是一種很受歡迎的活動,市面上也有許多專門賣拼圖的店面。
把報紙撕碎後,也可以做成拼圖,成為團隊活動的最佳道具。

　　我多次帶領這個遊戲,也不斷調整遊戲規則。一般而言,有了第一
次的經驗,大家都會小心翼翼的將報紙片依序排列整齊,這樣困難度就
會降低,也失去了活動意義。

　　為維護遊戲的公平性,我要求第二次撕報紙後,請各組
組長到別組清點數量,看看是否確實撕到三十二份,以維
護遊戲的公平性。

　　但是,我發現有很多小組長會趁機弄亂別組的報紙
(這是一般人的人性),於是我又臨時更改遊戲規則,請
組長將別組的報紙帶回自己的小組拼,讓各組自作自受,
體會「害人者人恆害之」的道理。沒想到,這段意外的插
曲,後來竟成為遊戲的精華部分,也提高了活動的深度。

疊紙成塔

報紙隨處可得，與報紙相關的遊戲也變化萬千。用柔軟的報紙疊出高塔，需要高度的創意和靈活的腦筋。這個遊戲不但能讓大家發揮團隊創意，更能從中探討人生的各種智慧。

1. 共同解決問題
2. 增進創造力
3. 強化向心力

▲ 讓報紙站立起來，堆疊成屹立不搖的高塔。

遊戲人數	每組 8～10 人	建議場地	平坦場地
座位安排	小組狀	遊戲時間	40 分鐘
需要器材	每組報紙 10 張		
適合對象	★中高階主管 ★上班族 ★青少年 ☆親子互動		
適用時機	活動中期		

1. 發給各組 10 張報紙。

2. 說明遊戲規則：

 ❶ 請各組設法讓報紙站立起來，高度必須超過 1.5 公尺，且完成品必須持續站立超過半小時以上。

 ❷ 報紙可撕、可摺、可揉，但是不得使用任何輔助工具。

 ❸ 必須在 10 分鐘之內完成，報紙塔高度最高的組別獲勝。

 ❹ 各組完成時，所有學員要牽手大喊：「第○組，完成！」

3. 宣布活動開始，並開始計時，同時巡視學員進行狀況。

4. 視狀況決定是否需要延長時間；多數小組都完成後，請大家停止操作。

5. 請各組互相觀摩彼此的作品，必要時再做一次。

6. 評判哪一組的報紙塔高度最高，並給予鼓勵，帶領分享討論。

延伸思考

替換法▶▶▶

1. 將報紙改為「影印紙 10 張」，堆疊後，將成品立於桌面上，看看哪組的塔最高。

2. 將報紙改為「義大利麵 20 條」，請各組利用膠帶、橡皮筋、細繩一小捲，將義大利麵堆疊成 50 公分以上的高塔，立於桌面。

加法▶▶▶

可以挑戰高度，用 10 張報紙堆疊成 2 公尺以上的報紙塔。

動動腦，你還能想到哪些延伸活動呢？

1. 先讓各組討論 3 分鐘，再發下報紙，以免未經思考就盲目操作。

2. 若有小組成功完成高塔，可以給予鼓勵，並請大家觀摩。

3. 若是每一組都失敗，可以暫停活動，帶領大家思考失敗原因，討論改善方案。再補發 3 ～ 5 張報紙，請各組重新開始。

4. 成功關鍵在於：

 ❶ 底座至少三隻腳，做成巴黎鐵塔狀。

 ❷ 把報紙捲成棍棒狀，越細密越好，讓報紙變成堅實的報紙棍；撕一小段報紙搓揉成細繩，用報紙繩綁起每一節報紙棍，組合成塔。

5. 「不可」事先提醒要做成巴黎鐵塔狀。

問題引導

◆ 報紙有什麼樣的特性？

◆ 報紙的特性與活動目標有何衝突？如何克服？

◆ 討論過程中，曾經想到哪些改善方式？

◆ 為什麼最後選擇這種方式？最後的結果你滿意嗎？

◆ 拼接過程中，是否參考其他小組的方法？還是按照自己的方式進行？

◆ 資源有限，對於「穩固的基座」與「更上一層樓」，你如何取捨？

◆ 報紙塔成功的要素是什麼？

◆ 紮實的底座有何象徵？高塔的中間與頂端又象徵什麼？

◆ 這個活動與公司的哪些狀況相關？

◆ 有何心得分享？

你還能想到哪些問題呢？

楊老師分享

堆疊報紙塔時，一般人拿到報紙後，就會把報紙撕開，想要摺成垃圾桶或帽子，再一個一個疊起來。這是最常見，卻最不管用的方法。

各組都用錯方法時，可喊「暫停」，提出問題讓大家思考：

1. 報紙有何特性？（軟、薄、短、易破……）
2. 要站立兩公尺以上，需要哪些條件？（高、長、穩、硬……）
3. 「報紙特性」與「站立條件」剛好相反，該如何調整？

「報紙如何變硬？報紙如何變長？高塔底座要如何才會穩固？生活中有哪些作品或建築物，是又高、又穩、材料又用得少的呢？」老師不要說出祕訣，要透過問題引導，刺激大家思考，讓大家發現盲點，自己找到新方法，這才是活動的價值所在。

活動後討論，面向也很多元，可以切入「問題分析與解決」、「創造力」、「組織現況」等主題。舉例來說，我曾問：「報紙塔成功的要素是什麼？」（答案是「紮實穩健的底座」）再問：「紮實穩健的底座很重要，那麼我們公司的紮實根基是什麼？」學員：「誠信、口碑、勤奮的同仁、優良的品質……」接著追問：「要如何維護我們的紮實根基？」討論後，請各組提出報告，內容都很有見地和深度。

若有人玩過，將報紙塔的祕訣透露出來，那就失去遊戲意義了。因此，在帶領前要先問大家：「有玩過的人請舉手？」請這些人暫時保密十分鐘，先當觀察員，看看小組如何解決問題。十分鐘後，如果沒有人想出答案，再提供意見。

超越顛峰

1. 學會分工合作
2. 學會目標設定
3. 貫徹目標執行力

任何組織部門，每年、甚至每月都要設定部門目標。年終，老闆也依此目標作考核檢驗。目標設定若太低，缺少挑戰性，就失去意義。目標設定若太高，不可能達成，也是吹噓講大話。

「超越顛峰」就是透過遊戲來學習目標設定，是很棒的體驗遊戲。

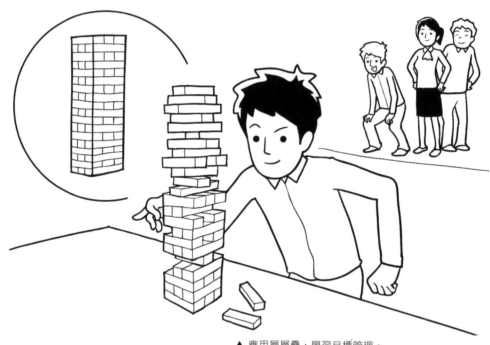

▲ 應用層層疊，學習目標管理。

遊戲人數	每組 7 ～ 10 人	建議場地	空曠場地
座位安排	每組縱隊，前方一張桌子	遊戲時間	1 ～ 2 小時
需要器材	3×18 層的木頭層層疊、每組一套、捲尺 1 個		
適合對象	★中高階主管 ★上班族 ★青少年 ☆親子互動		
適用時機	活動中後期		

場地安排：

1. 每組 7 ～ 10 人，排成縱隊，地上畫一條起跑線。

2. 每組前方約 5 公尺放一張桌子，桌子上擺一套 3 × 18 層層疊。

 說明遊戲規則：分兩階段比賽

第一階段：比層數

1. 一次出來一人跑到前方，取出一塊層層疊放到上方，

2. 單手拿，單手放，可以左右手交換。

3. 放好後，回到隊伍跟下一位擊掌換人出來，輪流上場。

4. 層層疊倒塌，必須恢復原始狀態（3×18），再重新開始。

5. 層數越多者獲勝，取前三名，第一名 100 分，第二名 70 分、第三名 40 分。

6. 每回合各組先討論 4 分鐘，可以操作練習。

7. 每回合比賽 5 分鐘，進行 2 ～ 3 回合，統計總分頒獎。

第二階段：比目標

1. 一次一人，單手拿單手放。

2. 倒塌時，可以從倒塌之處開始往上疊。

3. 各組先設定可以達成的目標，

 目標設定內完成的層數，每層＋ 3 分

 超出目標的層數，每層＋ 1 分

 未達目標的層數，每層－ 2 分。

4. 舉例：

 若：目標是設定 30 層，完成 30 層。3 分 × 30 層，得分 90 分

 若：目標設定 30 層，完成 32 層，3 分 × 30 層＋ 1 分 × 2 層＝ 92 分

若：目標設定 30 層，完成 28 層，3 分 × 28 層 − 2 分 × 2 層 ＝ 80 分

5. 每回合比賽前可以練習，討論預計完成目標，並告知裁判。

6. 裁判把各組目標公告後，可以讓各組修定增減目標。

7. 比賽 2 ～ 3 回合，每回合統計各組目標設定與得分，最後以總分多寡頒獎。

延伸思考

替換法▶▶▶

層層疊有每層三塊與四塊，每套也有 18 層、20 層……不等。也有木頭與塑料之別，原則上，以木頭製品，每層三塊為佳。

改變法▶▶▶

1. 比高度

規則不變，但最後結果比高度，裁判須準備捲尺。

2. 比長度

規則改變，各組在地上把骨牌立起來，完成後，隊長把骨牌推倒，看哪一組倒下骨牌距離最長者獲勝。

3. 萬眾一心

全班把骨牌聚集起來，在地上排成一個大心型骨牌（也可以排成圓型），完成後，推派一位代表推倒第一塊骨牌，全部骨牌都倒下，獲勝，否則重來。

動動腦，你還能想到哪些延伸活動呢？

1. 層層疊有各種形式規格，各組必須統一，以示公平。

2. 單手拿單手放，擊掌交換，可以事先讓各組練習。

3. 各組需再設置一位裁判，嚴格執法。

4. 可以用 PPT 或是大白板畫表格統計各組的得分狀況。

5. 組與組之間保持一定間隔距離，以免相撞層層疊倒塌，造成糾紛。

6. 裁判在計算層數時，千萬要小心，別弄倒了層層疊。

7. 小組討論後，由各組自己恢復原來層數，裁判不必動手。

8. 比目標時，各組策略各有不同，裁判要仔細觀察，當作課後引導討論題材。

問題引導

◆ 為何成果不佳？

◆ 如何改進？

◆ 倒塌當時，心情如何？如何調適？

◆ 各組層層疊目標設定有何依據？

◆ 有何策略調整？調整後績效如何？

◆ 各組有觀摩別組的策略嗎？有何收穫心得？

◆ 請領先小組分享成功經驗？

◆ 公司目標設定，會考慮哪些要素？

你還能想到哪些問題呢？

7
團隊合作
..........
超越顛峰
..........

楊老師分享

層層疊原本是早期西方酒吧遊戲，酒客輪流一人抽一塊木頭放到上方，倒塌時就喝一杯酒助興。

我當年把層層疊改成管理遊戲，再加上目標設定規則後，跟管理 KPI 結合，遊戲意涵就更深了。目標內一層 3 分，超過目標一層加 1 分，未達到目標一層扣 2 分，這是經過精密計算過的。

當然，回到現實工作面，每家公司狀況不同，KPI 設定標準也會有所不同，但是大原則是差不多的。

超越顛峰分兩階段比賽是有目的的。

比層數，倒塌必須恢復原狀。

比目標，可以從倒塌之處開始。

這就是關鍵所在，就可以造成許多小組改變策略。

有的小組會：打掉重練。第一人就上去推倒全部骨牌，後續的人再一一拿一塊往上堆疊。甚至更厲害的小組會規劃要推倒幾層。但是，也有的小組仍不動如山，仍一次拿一塊，按部就班。

當然，輸贏仍很難說，但是根據經驗，打掉重練者通常成功機率比較多。這也呼應了網絡時代，以快打慢，快速變革的風潮。

後來，我再把骨牌活動融入到層層疊中，萬眾一心骨牌，當全班的心型骨牌倒下那一刹那，全班的激動歡呼聲，是很令人感動的。

最後，再提醒一次：帶領管理遊戲時，有小組失敗，也有小組成功，這樣教育學習效果最好。所以，帶領者不要太早把關鍵點說破，要讓大家去動腦思考，這樣遊戲才有意義。

解方程式

1. 共同解決問題
2. 培養合作精神
3. 觀察互動模式

老奶奶織毛衣時，一不小心讓毛線球掉到地上了，必須小心翼翼的重新捆好。小孩子想幫忙卻越幫越忙，亂捆一通，將毛線球糾在一起，要解開，就更費勁了。「剪不斷，理還亂」，在錯綜複雜的人際網絡中，也常出現各種難解的結。透過「解方程式」，大家一起找出問題癥結，把結解開。

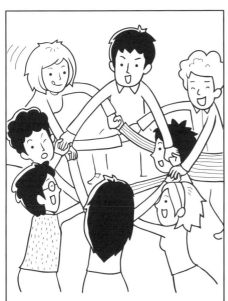

▲ 交錯牽起同學的手不能放開，再設法解成一個大圓。

遊戲人數	每組 6 ～ 15 人	建議場地	空曠的場地
座位安排	圓形	遊戲時間	15 分鐘
需要器材	無		
適合對象	★中高階主管 ★上班族 ★青少年 ☆親子互動		
適用時機	活動中期		

活動流程

1. 說明遊戲規則：

 ❶ 請小組學員圍圈站立。

 ❷ 請學員將雙手往左右兩邊或前方平伸，隨意牽起其他學員的手（不可以拉隔壁兩位學員的手），讓彼此的手呈現複雜交叉狀。

 ❸ 牽起的手不能放開，請學員運用各種方式將這複雜的交叉狀解成一個大圓（若解成兩個圓也算完成）。

 ❹ 解成功時，請小組學員牽手高舉並喊：「第○組，完成！」

2. 帶領者可以指定一小組先試玩一次。

3. 活動開始，計時 5 分鐘。

4. 時間到，若有尚未解開的小組，給 2 分鐘時間討論，再重新計時玩一次。

5. 宣布活動結束，請各小組分享心得。

延伸思考

加法▶▶▶

將人數增加到 15 ～ 50 人，全班一起牽手，解法會更加複雜。

替換法▶▶▶

以小組為單位，一起手牽手，手不能鬆開，圍成圓圈，大家往前走，有洞就鑽，可以跨過牽手的上方，也可以鑽牽手的下方，盡量混成一團。糾結到自己認為最複雜的狀況，再請另一小組派代表來解開。計時比賽。

結合法▶▶▶

可剪每段約 20 公分長的繩子當做牽手的工具，一樣不可鬆開，增加彼此的距離，也體會不同的樂趣。

動動腦，你還能想到哪些延伸活動呢？

帶領技巧

1. 帶領者需提醒學員不可牽隔壁學員的手，牽手的方式也不可按照規律，否則會失去遊戲的樂趣。
2. 帶領者在活動開始前，需事先調查學員是否有受傷或身體不適的狀況。
3. 在不影響遊戲公平的情況下，牽手方式可以中途改變，以免手部扭傷。
4. 活動最後也有可能解出兩個圓形，這樣也算成功。
5. 事先提醒女性學員，盡量不要穿裙子。

問題引導

◆ 你們是如何解開的？有何關鍵訣竅？
◆ 沒解開的原因是什麼？如何改善？
◆ 如果你們有進行第二次遊戲，那麼第一次與第二次有什麼差異？
◆ 活動進行中，誰是領導者？他做了哪些關鍵的舉動？
◆ 解方程式中，有時身體與雙手需要不斷扭曲，你會不會擔心夥伴受傷？
◆ 請分享生活和工作中，有哪些狀況類似這個遊戲？你如何解開死結？

你還能想到哪些問題呢？

「無言獨上西樓，月如鉤，寂寞梧桐深院鎖清秋。剪不斷，理還亂，是離愁，別是一般滋味在心頭。」這是南唐後主李煜著名的一首宋詞。

這首詞跟解方程式異曲同工。人的七情六欲、喜怒哀樂、悲歡離合，種種情緒起伏，就像這個遊戲一樣，錯綜複雜，彼此牽連。也像一團混亂的毛線球，要找到線頭再細心的一一解開，著實需要耐心，有時還真的「剪不斷，理還亂」。

傳說中有人給亞歷山大大帝一個千年無法解開的繩結，預言能解開它的人便可統治天下，亞歷山大最後拿起寶劍，一劍把繩結劈成兩段。

我們都是凡夫俗子，心有千千結，需要耐心的找出關鍵點，再一一化解。若是真的盡心盡力卻仍然無解，也許該效法亞歷山大大帝，一劍劈開這個結，或是學習放下，往前看，以免被死結給糾纏住，影響了自己前進的腳步。

《相見歡》
南唐後主　李煜

無言獨上西樓，月如鉤，
寂寞梧桐深院鎖清秋。
剪不斷，理還亂，
是離愁，別是一般滋味在心頭。

齊眉棍

🚩 **活動目標**

1. 培養彼此的團體默契
2. 加強團體的向心力
3. 發掘團隊管理盲點

「同心協力」,是大家都能朗朗上口的,這句話究竟是口號還是可以落實?

別爭論,玩個齊眉棍遊戲,就可以讓大家原形畢露,照出真相。

▲ 人人伸出食指,放一根長棍,整齊的一起下降。

遊戲人數	每組 8 ～ 15 人	建議場地	較為空曠的場地
座位安排	不拘	遊戲時間	30 分鐘
需要器材	各組一支長棍		
適合對象	★中高階主管 ★上班族 ★青少年 ★親子互動		
適用時機	活動中後期		

活動流程

1. 各組發下一根木棍（每組最好超過 8 人以上）。
2. 每組排成橫隊，每人伸出食指，大約到下巴高度。
3. 將木棍放到大家的食指上。
4. 大家一起將木棍平均慢慢降至膝蓋位置，有人食指離開木棍，犯規，重來。
5. 過程中不可以借重任何外力，包括用手指夾住長棍。

延伸思考

替換法▶▶▶

木棍可以改成露營帳篷的營柱，可以摺疊收納，更方便攜帶。也可以改成用吸管連接起來，小組排成圓圈或用呼拉圈代替。

加法▶▶▶

增加小組人數，人越多，越困難。

改變法▶▶▶

人數多時，小組可以改成兩列面對面，看得見彼此臉龐，更方便溝通。

逆向法▶▶▶

整組先蹲下，再慢慢一起站起來。

動動腦，你還能想到哪些延伸活動呢？

1. 可以先讓大家試著操做幾分鐘，再正式開始。

2. 帶領者要注意各組是否有人手指離開木棍。有人離開，就立刻重來。

3. 可以讓各組自己誠實當裁判，自己離開，就坦白承認，重來。

4. 木棍可以改成其他材料，越輕越不好操作。

5. 若是一直失敗，可以暫停，讓大家討論，檢討失敗原因。

6. 棍子可改成呼拉圈，排成圓圈。

7. 也可以分成兩邊對面站，再一起下降。

8. 齊眉棍遊戲，規則很簡單，但非常困難，可以多試試幾次。

問題引導

◆ 過程中，我們遇到了什麼樣的問題？

◆ 為何大家都想要放下木棍，反而會一直升高或放不下來？

◆ 為何大家都很努力，就是沒辦法達標？

◆ 公司組織裡頭，有沒有類似的狀況？

◆ 過程中是否有被他人誤會或誤會他人？有何感覺？

◆ 如何獲得彼此信任，達成目標？

◆ 小組有提出哪些有效改善方式？

◆ 面對挫折失敗，有哪些學習方式？

◆ 活動後有何啟發？

你還能想到哪些問題呢？

　　齊眉棍，原是少林武功，十八般武藝「棍、棒、刀、槍、拳、腳……」之一。因人站立拿齊眉棍時，棍高與眉毛齊，故名：齊眉棍。

　　這個遊戲，名稱取得好，要齊眉，要整齊平均的降落。規則非常簡單，但是，很難一次完成。

　　過程中，小組每個人都很努力，但有人就是會脫隊，有人太快，有人又太慢，造成犯規重來。明明想下降，怕手指離開木棍，不小心又抬高一點點，人人都如此，一不小心，該下降的木棍，偏偏往上提升了，很是令人懊惱。

　　此時，有的團隊會互相指責，有的會觀望，有的會不知所措。也有人會跳出來，指揮喊口令。喊口令會改善，有時也不一定。

　　小遊戲狀況百出，滿頭大汗，體驗卻很深刻。齊眉棍即使有人玩過，也可以再玩一次，不怕被破梗。

　　這個遊戲，很能彰顯公司組織的現況。我也曾帶過公司高階主管玩齊眉棍，照樣手忙腳亂。主管們才體會到，同心協力，破除本位主義的重要性，也才更能體會如何做到萬眾一心。

　　小遊戲，立大功。這是很值得推薦的好遊戲。

雕塑夢想

1. 增進小組氣氛
2. 了解同組學員
3. 思考未來方向

小時候，我們最常寫的作文題目之一，就是「我的志願」。每年慶祝生日，親朋好友幫我們慶生，唱生日快樂歌後，我們也都會閉上眼睛，許下新的願望，再把蠟燭吹熄。請問，你現在還有夢想嗎？如何實踐自己的夢想？

▲ 用彩色黏土、色紙、吸管等不同素材，雕塑自己的夢想藍圖。

遊戲人數	每組 6 ～ 10 人	建議場地	有桌椅的教室
座位安排	圓形	遊戲時間	30 分鐘
需要器材	彩色黏土、色紙、彩色彎頭吸管、牙籤、迴紋針、美工刀、剪刀、膠帶、筆		
適合對象	★中高階主管 ★上班族 ★青少年 ★親子互動		
適用時機	活動中期		

1. 每組發下彩色黏土一包、色紙一包、彩色彎頭吸管一包、牙籤數根、迴紋針一盒、美工刀或剪刀 2～3 把、膠帶一捆、筆數枝。

2. 說明遊戲規則：

 ❶ 每組將所拿到的材料平均分配給小組成員。

 ❷ 請每人利用所有材料進行主題創作，雕塑出立體圖像，題目為：「十年後的夢想」。

 ❸ 創作時間共 10 分鐘。

 ❹ 完成後，將成品置於色紙上，並在色紙上寫上姓名和作品名稱（為夢想命名）。

3. 宣布活動開始。完成作品後，將成品展示在桌上。

4. 小組成員彼此分享自己十年後的夢想，並仔細說明作品內容。

5. 每組推派一人跟全班分享自己的夢想。

6. 跨組互相觀摩、學習。

延伸思考

替換法▶▶▶

1. 可以更換不同材料，例如樂高積木或增加更多元的素材，讓作品更豐富。

2. 將創作方式改為畫圖，主題為「我的未來不是夢」。

延伸法▶▶▶

主題可從「個人」角度延伸至「團體」角度：「我理想中的老闆」、「十年後的公司願景」等，完成後進行分享。

結合法▶▶▶

如果時間足夠，可把各組的夢想彙整在一起，再加以修改、調整，成為團體的共同願景。

動動腦，你還能想到哪些延伸活動呢？

1. 帶領者可以先分享有關夢想的故事，做為引子。
2. 可以請大家先說說自己的夢想。
3. 每組桌上可以先墊幾張報紙，以便清理。
4. 創作「十年後的夢想」，提醒學員盡情發揮，概念可具體，也可抽象。
5. 提醒學員，創作時可利用桌上的所有材料，或自行增加其他材料，盡量發揮創意。
6. 進行過程中，看到較有創意的作品時，可給予口頭讚美，並邀請其他學員欣賞，藉此激發更多創意點子。
7. 製作過程中，可播放輕鬆、柔和的背景音樂。
8. 黏土可以改成樂高積木，可反覆利用。
9. 操作這個活動要注意時間控制，以免超時，影響下一階段的活動。

問題引導

◆ 十年後的夢想是什麼，請說明？
◆ 要達到這個夢想，你現在具備哪些優勢？還需做哪些努力？
◆ 你覺得大家的夢想可以分為哪幾類？（例如：健康、家庭、工作、升官、物質追求、財富等）
◆ 同學的分享中，哪一類的夢想居多？為什麼？
◆ 你認為追求不同夢想的人，有什麼不同的特質？
◆ 你的夢想和團體的夢想是否方向一致？若不同，你會如何看待？
◆ 如何在團體中實現自己的夢想？

你還能想到哪些問題呢？

楊老師分享

這個活動非常適合兒童與青少年，因為這兩個階段的夢想最多、最單純，動手做勞作的能力也最好。

相對的，我們也會擔心，這個活動適合大人或上班族嗎？上班多年後，我們很容易受到世俗的規範和現實的考驗，漸漸失去了「作夢」的勇氣。

根據我的帶領經驗，大人雖然已經脫離勞作階段很久了，但是只要適當引導、鋪陳，多數人仍能找回赤子之心，加上團體一起動手做，彼此互相觀摩，必能激發靈感，創作出精采的作品。

除了黏土以外，樂高積木也是非常好的素材。不沾手、不污染，又可反覆使用，攜帶也方便。樂高積木公司還有相關的培訓課程，有興趣者可以參加。

有時候，我會根據上課主題來調整創作內容，第一階段的個人夢想分享完後，再增加一些材料，讓小組一起創作「10 年後的公司願景」，並彼此分享，凝聚團隊共識。此時的氣氛通常都很好，能夠激勵士氣。

作品完成後，大家一起拍照留念，也很有紀念價值。當然，進行這個活動之前，也可以請大家一起唱〈我的未來不是夢〉，或是由帶領者先講一兩個追求夢想的小故事，當作引起動機。

按摩密碼

兩人之間的溝通都不容易了，更何況是團隊之間的協調？

「按摩密碼」是練習團隊溝通的最佳活動。在傳遞密碼的過程中，只要有一個環節出差錯，就會前功盡棄。

1. 練習團隊溝通
2. 促進團隊協調
3. 共同解決問題

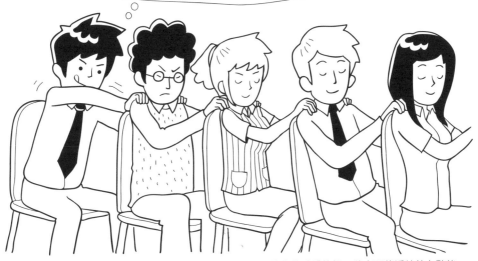

左手2 + 右手5 = 25

▲ 透過特定的肢體接觸，將密碼傳遞給前方夥伴。

遊戲人數	每組 8～10 人，共 4～8 組	建議場地	平坦場地
座位安排	每組縱向排列，坐椅子	遊戲時間	60 分鐘
需要器材	便條紙、筆		
適合對象	★中高階主管 ★上班族 ★青少年 ★親子互動		
適用時機	活動中段		

活動流程

第一階段：基本練習

1. 請每一組排成一路縱隊，全部面向前方，組與組之間最好有一些間隔。
2. 每個人都坐在椅子上，雙手搭在前方夥伴雙肩上。
3. 說明基本規則：

　❶ 雙手搭在前方夥伴肩上，左手每按夥伴肩膀一下，代表數字10。例如：帶領者喊30，學員左手就要按3下。

　❷ 右手每按一下代表1。例如：帶領者說4，學員右手就要按4下。

4. 帶領者說出幾個兩位數字，請學員練習。例如：25，左手先按2下，右手再按5下。

第二階段：兩位數按摩密碼

1. 說明比賽規則：

　❶ 帶領者給各組最後一位學員一個「兩位數字」（寫在便條紙上），請這位學員用按摩傳數字的方式，逐一往前傳遞，直到排頭第一位。

　❷ 不可說話、不可回頭、不可傳紙條、不可發手機訊息，只能依靠皮膚接觸傳遞。

　❸ 前方若是不清楚答案，可以搖頭，請後方夥伴再傳一次。

　❹ 傳到最前方時，請第一位學員把答案寫在紙條上，拿給帶領者。

　❺ 帶領者說：「答對！」小隊就要歡呼；若是答錯，立刻重傳。

　❻ 看哪一組的速度最快、最正確。

2. 比賽開始，帶領者請各組最後一人到前方，分別領取一個「兩位數字」，再回到座位。
3. 各組每一人都回到座位坐好後，才喊「比賽正式開始」，以示公平。
4. 第二階段結束，給各組2分鐘討論「為何犯錯？」「如何改進？」
5. 檢討後，進行第二回合，再玩1～2次。

第三階段：四位數按摩密碼

1.成功機率大幅提高後，再進階到下一階段，並說明規則：

❶ 這次要傳遞「四位數字」。

❷ 身體各個部位代表第幾位數，由各組決定，傳遞方法不限，但只能透過肢體接觸，不可用到視覺和聽覺。

❸ 接觸傳遞的部位，只限頭部、雙手與上半背部，不可亂按其他地方。

❹ 各組先討論，如何在不違規的情況下，用「最有效率、最有創意、最不容易犯錯」的方法來傳遞密碼，討論時間 2 分鐘。

2.討論後，坐好發給每組最後一人一個「四位數字」，開始傳遞。

3.答對的小組一樣要歡呼，傳錯則立刻重來。

4.需計算各組傳遞的時間，最後要公布時間。

5.結束後，請大家討論改進方案。再玩 1 ～ 2 次，並分享心得。

延伸思考

簡化法▶▶▶

各組先比賽傳一個「個位數字」，當作暖身。

加法▶▶▶

從兩位數字變四位數字，再提高至四到八位數。事先可以不告知「幾位數」，讓各組討論出更具體、更周到的傳遞規則。

改變法▶▶▶

一開始只是簡單說明規則：「要透過肢體接觸，將數字傳到最前方。」說完，不給討論時間，直接進行，增加犯錯機率。第一回合結束後再給討論時間，檢討改進。

動動腦，你還能想到哪些延伸活動呢？

帶領技巧

1. 各組就坐後，可以請大家先為前方夥伴按摩，舒展筋骨。

2. 為防作弊，且保有公平性，可讓各組傳遞不一樣的數字，但數字總和相同（事先不可以讓學員知道）。例如：36、27、45、54，數字皆不同，但兩位數加起來都是 9。

3. 帶領者要強調，只有第一位與最後一位可以動筆抄數字。

4. 遊戲過程中，必須觀察是否有人犯規，若有，需立刻提醒。

5. 答對的小組一起歡呼，也是給其他組干擾，可訓練專注力。

6. 每次結束後，可以請答錯的小組從最後一位一一確認，看看是誰出錯。

7. 四位數的傳遞祕訣是，不要同時傳四位數字，這樣速度會變慢，也容易出差錯。一次傳一位數字，速度最快。

8. 如果能搭配用十根手指頭代替「0～9」，每次只要按一根手指，速度會更快，但是「千、百、十、個」四個位數的位置都要不一樣，才能確定每次傳遞的位數。

9. 每次都要換座位，不可以坐同樣的位置，前後夥伴也要改變，讓大家輪調工作。

10. 若是有人玩過，並了解遊戲的破解關鍵，請他們在「活動前段」暫時保密，以維持活動的新鮮感。

問題引導

◆ 按摩傳遞數字的困難何在？

◆ 傳錯時，如何改善？有何成功祕訣？

◆ 傳錯數字時，責任在誰身上？

◆ 當你傳完數字後，有沒有觀察下一位夥伴的傳遞方式，確認繼續往前傳的數字仍是正確的（做 Double Check）？或是傳完數字後，你就不管了？

◆ 若是發現前方傳錯數字，你們小組有設定煞車更正措施嗎？

◆ 請傳遞四位數字最快速、最正確的小組分享成功祕訣。

◆ 如果要傳遞四到八位數字，不事先告知，你們如何克服？

◆ 小組是否有設定數字傳完的「結束訊號」？

◆ 小組有確定「0」的傳遞方式嗎？

◆ 別組完成後的歡呼聲，是否會干擾你的專注力？該如何應對？

◆ 如果裁判事先就把傳遞四位數字的祕訣告訴大家，你覺得這樣好嗎？為什麼？

◆ 這個遊戲中，小組裡哪個人最重要？為什麼？

◆ 工作與生活中，有哪些狀況和這個遊戲類似？

◆ 市場競爭是否也是如此？有何類似經驗？

◆ 有何學習啟示？

你還能想到哪些問題呢？

楊老師分享

「按摩密碼」是基本的團隊溝通遊戲，這個遊戲也很古老，但是增加了「傳四位數字」的規則，活動的廣度和深度便提高不少，可以探討的方向也更加多元。

這個遊戲的特色在於，只要小組有一人出錯，全隊就前功盡棄。生產線的品質，不也是如此？一個站別的產品品質有問題，沒有被檢驗出來，繼續往下生產，最後仍是不良品，依然會被退貨。

品質除了是檢驗出來，管理出來的，也是設計出來的。一開始，如果小組訂定的方法是「一次傳四位數字」，那麼就幾乎確定傳遞速度不容易提高，而且也容易出差錯。從制定戰略開始，就已經決定了接下來的戰果了。

　　除了戰略之外，執行力和溝通力也是關鍵。執行不當，溝通不好，一樣沒績效。簡單說，就是「先做對的事，再把事情做對。」

　　我帶領這個遊戲的經驗超過上百場，發現大家最容易犯的錯是：

1. 傳遞完畢，沒有確認下一位是否也正確傳遞，做 Double Check。
2. 沒有設定煞車更正系統，犯錯時，眼睜睜看著小隊一直錯下去。
3. 被外來聲音干擾，影響了專注力。
4. 傳遞時，按摩力道沒有掌握好，不是太輕就是太重。
5. 容易被一開始「傳遞兩位數字」的規則制約，一次傳遞四位數字，缺少創新。
6. 小組訂定傳遞規則太複雜，沒有掌握成功關鍵（一次傳一位數）。
7. 小組討論規則時，有人不專心，沒有確切執行組內規定。

　　這個遊戲跟組織內的上情下傳、下情上達及團隊溝通，有很大的關聯性，可以從中探討的面向包括團隊溝通、執行力、創新、效率、制度建立……。

　　帶領者可以針對不同課程主題、公司屬性，設計出不同的問題來進行討論。「按摩密碼」是我當年帶領最多的活動之一，也是心得感觸、學習收穫最深的遊戲之一，在此鄭重推薦。

7-17 馬到成功

活動目標

1. 激發團隊創意
2. 促進團隊凝聚
3. 開發表演潛能

「馬到成功」是本書的遊戲之王，是我個人在 1984 年，所創造出的綜合型團隊活動，集語文、歌唱、戲劇、雜耍、創意、團隊、競賽、激勵於一身，是很受歡迎的團隊競賽活動。帶領「馬到成功」需要較多的技巧，但帶領得好，效果超級好，鄭重推薦！

旋轉木「馬」

▲ 1. 座位安排表、2. 計分表格、3. 和「馬」有關的創意競賽。

遊戲人數	4～6組，每組 7～10 人	建議場地	平坦教室
座位安排	排成 U 字形	遊戲時間	90 分鐘
需要器材	大白板、氣球、原子筆、雨傘……		
適合對象	★中高階主管 ★上班族 ★青少年 ☆親子互動		
適用時機	課程中期或結束前		

活動流程

場地布置：

1. 各組只坐椅子，排成前後兩排，6 組排成 U 字形，各組之間有一個間隔，以資區別，如上頁插圖。

2. 教室前方擺上大白板，畫上遊戲計分表格，如上頁插圖。

3. 教室旁邊擺上兩張桌子備用，也準備一些道具，如：氣球、桌巾、雨傘、呼拉圈、旗竿（盡量利用教室現成物品）。

規則說明：

（分段說明、分段示範、分段操作）

1. 帶領者問：「有哪些與『馬』有關的成語？」請大家回答。例如：馬到成功、一馬當先、馬馬虎虎、馬革裹屍（「馬」不一定要在第一個字）；「有哪些與『馬』有關的國名、地名、人名？」例如：馬爾地夫、馬祖、馬友友、馬超；「有哪些與『馬』有關的常用詞句？」例如：馬路如虎口、馬殺雞等。

2. 各組腦力激盪 1 分鐘，寫下與馬有關的各種詞句，每組至少寫 10 個以上。為了增加趣味，「媽祖」和「聖母瑪麗亞」，取「瑪」、「媽」等諧音，也可以接受。但是不要寫：大馬、小馬、馬耳朵、馬尾巴等。

3. 說明「比賽規則」：請各組輪流喊出一個與馬有關的詞句，同一詞句必須喊兩次，第一次由小組長喊，第二次由全組一起大聲喊。例如：小組長：「一馬當先！」全組：「一馬當先！」喊答案時必須整齊宏亮，有團隊氣勢。各組答案不可重複。

4. 帶領者請第一小組示範一次，若不整齊或沒精神，就重來一次。

5. 帶領者依各組表現給予加分，如果回答不整齊，或重複其他組的答案，就要扣分。請助教在白板的計分欄上計分。

6. 請各組討論 1 分鐘，1 分鐘後，正式開始。

第一階段：語文競賽

1. 正式開始前，請大家練習「比賽口令」：
 帶領者右手握拳，喊：馬到成功！全班一起握拳，大喊三聲「加油！加油！加油！」以帶動氣氛，並做各段落比賽的間隔信號。所以「馬到成功」一句，屬於裁判專用，各組不得使用。

2. 請各組輪流喊一個有關馬的詞句。每組喊兩遍（小組長喊一次，全組喊一次）。每小組一喊完，帶領者必須立刻喊出：第一小組加1分、第二小組加1分……，助教則必須立刻在白板上用「正」字計分。

3. 喊聲不整齊、沒有精神，或是答案與別組重複的小組，請重做。再不行，就必須扣分。

4. 語文競賽只進行一回合，第一階段結束。

第二階段：創意表演

1. 說明「新增遊戲規則」：請各組討論2分鐘，把剛剛喊過的詞句用創意的方式表達出來。例如：
 ❶ 小組集體做一個動作，再喊出：一馬當先、馬不知臉長、馬路如虎口。
 ❷ 全組唱幾句歌詞，唱完再喊出與「馬」有關的詞句。
 ❸ 全組用戲劇表演的方式，表演後，再一起喊出與「馬」有關的詞句。舉例來說：全組一起原地跑步10秒鐘，突然有一人跑出前方，大家一起大喊：「一馬當先！」

2. 最重要的規則是：表演時的創意越佳、團隊精神越好，則加分越多。與「馬」有關的詞句必須於表演完成後再喊出，以增加趣味與神祕性。

3. 討論後，各組輪流表演，帶領者立刻裁定要加分或扣分。助教在白板計分。

4. 每回合比賽前，請各組坐好，跟帶領者一起喊「比賽口令」：馬到

成功！加油！加油！加油！

5. 每回合各組表演完後，必須休息 1 ～ 2 分鐘，讓大家討論下一回合的表演方式，再進入下一回合的比賽。

6. 大約比賽 4 ～ 8 回合，第二階段比賽結束，暫時統計分數，鼓舞落後小隊繼續加油，不要放棄。

第三階段：精彩鏡頭回顧與心得分享

1. 請大家推薦別組表演最好的節目，推薦小隊加 1 分。

2. 被推薦小隊立刻出來表演，要濃縮精簡，表演後加 2 分。

3. 心得分享，分享者小隊加分，但是已發言者不得再度發言。鼓勵大家參與發言。

4. 統計各組分數，頒獎！

延伸
思考

簡化法 ▶▶▶
　輪流喊成語，不表演。

結合法 ▶▶▶
　請表演者加上戲劇、道具、音樂，讓表演更豐富，更有可看性。

延伸法 ▶▶▶
　針對表演內容，再加以延伸提問，增加知識性。（請參考帶領技巧第 7 項）

　　　　　　動動腦，你還能想到哪些延伸活動呢？

帶領技巧

1. 為使活動更緊湊，提醒每個小組在 1 分鐘以內完成演出。

2. 助教計分用「正字」，每個正字大小要一樣，帶領者比較容易區分各組分數的高低差異。

3. 帶領者給分時必須果斷，小組表演越有創意，分數越高。在第二階段創意表演時，我個人的加分習慣是，每次大約加 2 ～ 5 分。

4. 表演小隊加分原則：

 ❶ 小組團隊精神越好，加分越多。

 ❷ 道具使用恰當，加分。

 ❸ 表演形式很有創意，情理之中、意料之外，加分。

 ❹ 表演時，能引起大家共鳴和參與，加分。

 ❺ 表演加分後，會自己歡呼加油，加分。

5. 觀賞小隊加分原則：

 ❶ 其他小隊表演後，主動給予歡呼鼓勵，加分。

 ❷ 其他小隊表演時，會適時融入，又不喧賓奪主，加分。

 ❸ 會鼓舞大團隊士氣，加分。

6. 扣分原則：

 ❶ 重複其他組的題目。

 ❷ 缺乏團隊精神。

 ❸ 缺少當觀眾的風度。

 ❹ 加分題回答錯誤。

 ❺ 加分後，沒有立刻歡呼，扣分回來。

7. 遊戲中途可以增加「加分題」，每一小隊都可回答，答對加 2 分，答錯扣 1 分。這樣做可以增加遊戲的知識性和豐富性。例如：

 ❶ 提到「喜馬拉雅山」，可以問：喜馬拉雅山最高峰叫什麼名字？（聖母峰），海拔多少？（8848 公尺）。

 ❷ 提到「馬來西亞」，可以問：首都是哪裡？（吉隆坡）。

❸ 提到「司馬光」，可以問：司馬光小時候做過什麼有名的事？
（打破水缸），長大後寫過什麼書？（《資治通鑑》）。

8. 原則上，加分要多，扣分要少。

9. 帶領者必須隨時注意各組分數狀況，分數落後太多的小組，要找機會給予加分，鼓勵他們不要放棄，再接再厲。但是分數仍要在公平的範圍內，以免打擊了原本領先的小組。

10. 帶領者也會有處理錯誤或回答錯誤時。此時，我會說：裁判犯錯，裁判扣 2 分。並請助教在白板旁邊註記扣分，以身作則。

11. 提醒大家演戲時，重要主角不可「背台」（背部對著舞台）。表演時說話一定要大聲、清楚，並且要入戲，以增加戲劇張力，不可演默劇，降低效果。

12. 每回合各組輪流表演一次後，要立刻休息討論 1 ～ 2 分鐘，好讓大家繼續腦力激盪，否則大家會無心觀賞別組的精彩演出。

13. 為了公平起見，第一回合，由第一小組開始。第二回合，最好由第二小組先開始表演，依此類推，這樣比較公平。

14. 在旁邊準備桌子、雨傘、桌巾、氣球、小隊旗、呼拉圈等，讓各組可以使用道具增進表演效果。鼓勵大家發揮創意，現場取材。

15. 比賽數回合之後，可以請大家回顧，推薦其他小組最精彩的表演，讓精彩鏡頭重播。推薦的小組加 1 分；被推薦的小組，出來表演後加 2 分。也請表演小組要修訂之前的表演流程，呈現濃縮後的精華片段。

16. 表演結束後，帶領分享心得時，一樣可以繼續加分，發言有內容，言之有物，加 2 分。但是，發言過後，不可以再發言，鼓勵大家參與發言。

17. 最後精彩鏡頭回顧與分享遊戲心得時，帶領者要注意各組分數的落差，要藉機讓分數落後太多的小組，追上一些分數。但是加分必須注意公平性，以免打擊到表現優異的小組。

18. 所有遊戲規則，加分、減分，最好分段說明、分段操作、逐次增加，不要一口氣說完所有規則，聽不懂，也記不住。

◆ 「馬到成功」這個活動好玩嗎？哪裡好玩？

◆ 促成這個活動成功的要素有哪些？

◆ 你印象最深刻的表演是什麼？為何？

◆ 每次討論時間只有 1～ 2 分鐘，為何大家可以想出這麼有創意的表演方式？

◆ 一開始聽到「創意表演」時，你會有壓力嗎？後來如何克服？

◆ 小隊中，你們如何分工合作，有哪些人做了哪些貢獻？

◆ 誰是最佳男女主角？男女配角？

◆ 裁判加分、減分，有哪些手法是關鍵？

◆ 帶領這個遊戲，要注意哪些事項？與主管帶領部門團隊有何相關？

◆ 遊戲過程中，學到什麼？有何啟示？

你還能想到哪些問題呢？

楊老師分享

先談一談我創作「馬到成功」遊戲的緣起：1977 年，我還是台北師專學生，當年暑假，我帶領幾位康樂研習社的學弟妹到宜蘭辦「兒童夏令營」一週，訓練鼓樂隊。活動結束回台北時，在火車上，我們突然玩起疊字詞接龍比賽，輪流講好幾十個疊字詞：瘦巴巴、胖嘟嘟、黑漆漆、紅咚咚、綠油油，笑嘻嘻、傻呼呼……。

從國語，玩到台語，我們一路從宜蘭接龍到台北，玩得不亦樂乎。畢業後，我在小學教書，把這樣的活動放入教學中，讓學生分組進行語文接龍比賽，當成遊戲。當年我也在救國團擔任義工，以及團康講師，

偶爾也會把這樣的語文遊戲當成活動的一部分。

1984年寒假過年，我在板橋高中，對一群高中社團幹部上課，課前準備時，我突然想到，馬的成語不少，為何不改變遊戲規則？

於是，我把疊字詞改成「跟馬有關」的成語、人名、地名、物名、俚語等，一樣做分組競賽、計分，大家同樣玩得不亦樂乎。

那十幾年中，我帶領非常多次「馬到成功」語文接力。

我不喜歡一成不變，後來就逐漸改變遊戲規則，要各組一起加上統一動作，再喊出成語，才可加分。加了這個規則後，活動氣氛變得不一樣了。從原本只是語文遊戲，嗓門比賽，變成創意大賽。規則也越來越多，但是規則也很簡單，只有兩條，就是：創意表現越多，團隊精神越多，加分越多。教學相長，學員的創意，激發我的靈感，也提升了我帶這個活動的功力。

1989年，我到洪建全基金會任職，也取得企管顧問師執照，接觸了更多的企業培訓，我把這個遊戲再度提升，每次帶完「馬到成功」活動，我會帶領團體做更深層的討論，把活動內容跟創造力、團隊共識、領導、管理、目標等主題做結合，帶領大家探討、分享。我每次帶領「馬到成功」這個活動，都很成功，深受各個企業歡迎，也是我獨特的招牌活動。到今年，馬到成功遊戲已創立30週年。

「馬到成功」的規則雖然簡單，但是集合所有團康、團隊活動的大成，裡頭有語文、歌曲、戲劇、競賽、小隊歡呼、益智問答等。活動後的分享討論，可以跟團隊共識、士氣激勵、創造力、團隊競賽、競合、管理、績效、目標設定等各大主題有所結合。帶領「馬到成功」，需要比較多的團隊活動帶領經驗，帶領者的引導功力，會決定「馬到成功」

的氣氛好壞。我把帶領的心得訣竅，通通都寫在「活動流程」與「帶領技巧」中，請大家仔細閱讀，用心體會。

因為看過「馬到成功」活動的人不多，以下分享幾個很有創意的「馬到成功」經典案例，給讀者做參考：

■地上放一條桌巾，一人躺在桌巾上面，小隊齊力用桌巾把他包裹起來，再集體扛起來，一起大喊：「馬革裹屍！」

■小隊層層疊羅漢，最下層四人，再來是三人、兩人，最後一人手拿小隊旗，爬上最高點，並揮舞小隊旗。全組一起唱「喜馬拉雅山，峰峰相連到天邊！」（提醒要注意安全。）再一起大喊：「喜馬拉雅山！」

■包公審案，擺出公堂陣式，衙役列兩旁，犯人跪在前頭（要有對白）。一起喊：「威武……王朝馬漢！」

■找一位女生，從頭到腳身披桌巾，站在椅子上，手抱一個枕頭，眾人跪在前頭，低頭祈禱，齊唱：哈雷路亞，哈雷路亞，「聖母瑪麗亞！」

■眾人在教室賽跑一圈，終點拉出一條繩子，最前方一人雙手高舉，衝過終點，「馬拉松！」

■找一女生坐在椅子上，頭披桌巾外套，四位男生連椅子一起抬起來，其他眾人跪在地上雙手合十，或是手拿兩枝原子筆當作香，讓椅子與女子從上而過，兩旁也有乩童作法。「媽祖出巡！」

三個臭皮匠，勝過一個諸葛亮，眾人的智慧，只要引導得好，每次都會有令人驚喜的演出。祝福大家帶領順利，馬到成功！

靈感筆記

第8章 心靈交流

放開心胸，建立高度信任。

有時候，身體的冰破了，腦袋的冰也破了，但為何團隊氣氛還是卡卡的？

有可能是，我們處理了事情，卻忘了處理心情。心中有著牽掛和擔憂，雖然沒有說出來，神情卻都寫在臉上。找個方法，讓大家的情緒有個適當出口，把煩惱說出來，不但能讓活動更加順暢，彼此的心靈也會更靠近！

天使主人

1. 促進人際互動
2. 提升正面能量
3. 學習愛與關懷

有時候，我們會把生活中熱心助人者形容為「天使」。這些天使，從天而降，默默行善，讓社會充滿溫暖與希望。

「天使主人」運用在活動中，也有這樣的效果，讓天使的善良與溫暖，散播在整個會場，增加更多的正面能量。

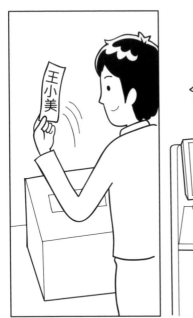

記得要多休息喔。

▲ 抽出自己的「主人」；在活動期間成為「天使」，用各種方式默默關心主人。

遊戲人數	不拘	建議場地	不拘
座位安排	不拘	遊戲時間	活動全場
需要器材	天使卡或便條紙		
適合對象	★中高階主管 ★上班族 ★青少年 ★親子互動		
適用時機	活動開始或中段，一直進行直到課程結束		

活動流程

1. 說明活動的意義與規則：

 ❶ 活動中，每個人都是某人的「天使」，也是另一人的「主人」。

 ❷ 天使與主人是透過抽籤，隨意配對的。

 ❸ 「天使」在活動期間必須用各種方式默默的關心「主人」，但是不可以讓主人知道自己是誰。

2. 發下小紙條，每人寫下自己的姓名、組別，摺好後，投入箱子裡。

3. 每人都要從箱內抽出一張姓名紙條，紙條上的人就是自己的「主人」，而自己則是他的「天使」。

4. 再次強調，活動期間，天使要用各種方式關心、照顧、默默幫助主人，但是不可以讓主人知道自己是誰。

5. 天使的關心可以是有形的具體行動（如：送小卡片、小禮物、默默幫主人倒茶水⋯⋯），也可以是無形的心理支持（如：與主人聊聊活動心得、口頭讚美主人的表現⋯⋯）。

6. 活動結束前，請每位學員分享自己接收到哪些來自天使的具體照顧，感受到哪些心理上的支持。

7. 如果有必要，可以請大家猜猜看，誰是自己的天使？最後公布答案。

延伸思考

加法 ▶▶▶

兩位天使：

1. 每位主人都有兩位天使，每個人也都必須照顧兩位主人。

2. 活動結束公布天使的姓名後，可以請主人猜猜看哪個照顧行動是哪位天使所提供的？

3. 最後公布天使的姓名時，可以請天使分享，如何針對不同的小主人表達照顧與關心？方式會有不同嗎？如果方式不同，是依據什麼決定的？

延長活動：

如果學員都是公司同事，活動結束後，經過大家同意，可以不公布答案，回到公司後繼續進行一段時間。

改變法 ▶▶▶

1. 可以準備精美的卡片讓每位主人填寫姓名，以此卡片進行抽籤，抽到的「天使」於活動結束後在主人的卡片上簽名，當做紀念。
2. 如果活動時間夠長，也可以中途再抽籤，更換小天使。

動動腦，你還能想到哪些延伸活動呢？

帶領技巧

1. 必要時，天使抽籤後，也可以寫上自己的姓名，再把紙條交回給帶領者。這樣，工作團隊便能知道主人與天使的搭配關係。

2. 活動期間，可以利用每次吃飯前問大家：「有收到天使關心的請舉手？」再請兩三位發言，分享天使如何關心自己。藉機了解目前的活動成效，也提醒其他天使要關心自己的主人。

3. 主人除了分享天使如何關心自己外，也不忘對天使做出公開感謝，這樣可以鼓勵天使繼續對主人提供關心與照顧。

4. 有些學員可能互為「天使」與「主人」，或是三、四人形成連鎖關係。例如：A 是 B 的天使，B 是 C 的天使，C 是 A 的天使，並不影響活動進行。

5. 提醒天使要關心主人（如：送卡片、放點心）時，不要暴露了自己的身分。

6. 萬一天使不小心暴露了身分，仍要繼續關心主人。

7. 活動結束時，請大家分享被照顧的心情。最後也不一定要公布天使的姓名，製造神祕感。

問題引導

◆ 你的天使是如何關心你的？感覺如何？

◆ 你如何關心主人？

◆ 有哪些關心的方式讓你覺得特別，感到溫暖？

◆ 你希望天使如何關心你？

◆ 這樣的關心會讓你感到壓力嗎？

◆ 你知道誰是自己的天使嗎？為什麼？

◆ 生活中，誰是你的天使？為什麼覺得他是天使？

◆ 生活中，你是別人的天使嗎？為什麼覺得自己像他的天使？

◆ 當別人都收到天使的關心而你還沒有時，你的感覺如何？

你還能想到哪些問題呢？

楊老師分享

　　天使的英文為 angel，意思是「使者」，在《聖經》裡，天使有兩個使命，對神的使命是：侍立神前服事真神，敬拜頌讚真神；奉神差遣，傳達神的命令和訊息。對人的使命則是：奉差遣保護聖徒；幫助義人。

「天使主人」這個活動，就是借用聖經上的寓意，鼓勵大家彼此互相關懷。如果團體開放度不夠或偏向理性，可以等到活動中期再來進行。等彼此更加熟悉、團體更加開放後，再來抽籤，這樣效果會比較好。

許多心理成長團體常運用這個活動，尤其是在校園裡，有些班級導師也利用這個活動來帶動全班的關懷風氣。

當年，我在洪建全基金會任職時，基金會舉辦了三天兩夜的團體旅遊。我們在旅程中規劃了這個活動，而且是一開始就進行抽籤。基金會同仁唸的大都是人文科學，且以女性居多，因此，在活動中，可以看到許多默默付出關心的動作，活動效果非常好。最後結束時，大家還決定不公布答案，要繼續玩一個月，到下次的月會再揭曉謎底。

進行這個活動時，有幾點要特別注意：

1. 有人天生就不擅長表達關懷，如果天使是這種性格，可以提醒但不能勉強。
2. 相反的，有些天使太過熱情，不斷透過各種方式來表達關懷，也會造成主人的壓力。或是主人以此作為炫耀，也會帶來負面影響。
3. 少數天使會不斷戲弄主人，造成對方的困擾。

若出現後面兩種狀況，帶領者必須在課間做出提醒，釐清活動的真正目的，必要時可中斷活動，當作機會教育。

瓶中信

1. 抒發心中擔憂
2. 了解彼此狀況
3. 凝聚向心力

「先處理心情，再處理事情」，這是處理「顧客抱怨」的經典原則。上課和辦活動時，也是如此。

當學員心事重重，破冰效果有限時，不妨試試「瓶中信」，讓大家說出最近擔心的心事，可以減輕不少心理壓力，活動也會比較順暢。

▲ 畫出一個容器，把自己擔心的事情寄放在容器裡。

遊戲人數	每組 6 ～ 10 人	建議場地	不拘
座位安排	圓形	遊戲時間	20 分鐘
需要器材	A4 紙、彩色筆		
適合對象	★中高階主管 ★上班族 ★青少年 ☆親子互動		
適用時機	活動中期		

1. 請每組圍成圓圈坐下。

2. 發下 A4 紙與彩色筆（每人一份）。

3. 說明第一階段遊戲規則：

 ❶ 請學員在 A4 紙上用彩色筆畫出一個容器（例如：寶特瓶、花瓶、鍋子），容器盡量畫大。

 ❷ 每人 30 秒，輪流介紹自己所畫的容器是什麼？為什麼會畫這個容器？

4. 各組完成後，帶領者宣布第二階段遊戲規則：

 ❶ 請學員在自己畫的容器裡寫上「最近最擔心的三件事」（關於自己、家庭、工作、感情、課業、社會國家、世界大事……）只需寫在容器裡面，不一定要將容器填滿，時間為 2 分鐘。

 ❷ 輪流分享自己最擔心的事情，並說明「為何擔心」，每人時間 1 ～ 2 分鐘。

5. 第二階段分享開始。

6. 帶領者至各組巡視，觀察學員互動狀況，並隨時提醒時間。

7. 各組皆完成後，活動結束。

8. 請各小組歸納出彼此「最擔心的事」有何共通點，一起討論分享。

9. 邀請學員公開說出自己最擔心的事情，大家給予回應和鼓勵。

10. 帶領者做歸納總結，表達理解與接納。也請學員先將擔心的事情寄放在剛剛畫出的容器裡，先專心上課。

延伸思考

替換法▶▶▶

1. 拿一個瓶子，請大家以不記名的方式，將最擔心、害怕的事情寫在紙條上，投入瓶中，再從瓶子裡隨機抽出一張紙條，唸出上面的擔憂，請有類似擔憂的人舉手，再請大家分享面對和處理的經驗。

2. 寫下「最得意的一件事」或「自己的豐功偉業」，讓大家從一開始就分享開心的事，對團體的接受度也會提高。

3. 在容器裡寫下「自己關心的事」，對象可以是個人、家庭、同組學員、所有學員、社會大事等。

4. 「瓶中信」改成線上操作，一樣有效果。

消除法▶▶▶

1. 把擔心的事寫在紙條上，放進信封裡，再進行分享。最後，一起透過儀式活動，將信封銷毀。（一起揉掉、撕掉，或者用碎紙機絞碎。）

2. 寫完擔心的事情後，在瓶子外畫一把鐵鎚，鎚子上寫下如何化解這些擔心，握柄上寫下如何持續行動。

結合法▶▶▶

容器中也可以讓大家寫上：姓名、單位、職位、興趣，先做自我介紹，待團體形成，再分享「擔心的事情」。

動動腦，你還能想到哪些延伸活動呢？

帶領技巧

1. 學員說出自己擔心的事，可以讓小組成員更加了解彼此。「有了解才有諒解」，心中的擔心得到舒緩後，也能專心投入課程。

2. 鼓勵大家除了說出擔心的事情以外，盡量說說為什麼會擔心，而非單純敘述事件內容。

3. 因為主題是「擔心的事情」，可能會有人談得比較多，甚至掉眼淚，這時必須給予適度的支持與同理，可斟酌延長時間。

4. 要尊重每個人的隱私，不想說的人，不能勉強。

5. 「最擔心的事」可以改問「此時此刻你在想什麼？」「此時此刻你有何心情？」「此時此刻什麼事占據了你的心？」

問題引導

◆ 當你寫下自己的擔心並且說出來後，感覺如何？

◆ 每個人所畫的容器有什麼差異？

◆ 把擔心的事情寫在容器上，和直接口述有什麼不同？

◆ 在小組中，是否有彼此相同或類似的擔心？

◆ 聽到別人的擔心與你類似時，你有什麼感覺？

◆ 現在你的擔心程度是否有減輕？

◆ 別人的支持、同理與回應，你收到了嗎？你聽到什麼？你感覺怎麼樣？

你還能想到哪些問題呢？

楊老師分享

　　如果上課時發現學員都心事重重，用一般的方式破冰，效果很有限。這時就可以讓大家透過「瓶中信」，說出「心中的擔憂」，倒倒垃圾，吐吐苦水。

　　有一次，我上兩天的「企業講師培訓課程」，雖然做了破冰活動，但學員學習狀況一直不好。下午第一節課時，我改變原本的流程，先讓

大家在講義的空白處寫下自己「最近最擔心的一件事」，然後進行小組分享。

分享時，得知班上多數人都面臨著類似的狀況：家人生病住院、自己感冒不舒服、工作或業績壓力沉重。此時大家才發現，原來不是只有自己狀況不好，別人的情況甚至比自己更糟。

大家分享完，我再給予同理回應，表達理解與支持，給大家鼓勵打氣。說也奇怪，接下來的課程中，團體就凝聚了，專注力也提升了。我花了半小時處理學員的心情，雖然與課程主題無關，但是明顯改善了課程的效益。

2000 年九二一大地震一週年時，我在南投為一群護理人員上兩天的創意衛教課程。課程中，又發生兩、三次小地震，雖無大礙，但是學員對九二一的陰影餘悸猶存，有人甚至掩面哭泣。當時，我就是用類似「瓶中信」的活動，讓大家抒發心中的擔憂，把心情處理好，事情也就順了，那兩天的課程效果超乎預期甚多。

近年來大災難頻繁，許多人都有共同的經歷與擔憂，「瓶中信」很適合在災難發生後使用。帶領者必須善用團體動力，有時還必須處理學員潛在的心理狀況。

提醒一點：如果帶領者沒有豐富的諮商經驗，不宜帶領得太深。萬一勾起學員的傷心往事，老師又沒有能力與時間處理，對當事人和團體都有負面影響。

信任倒

⚑ **活動目標**

1. 提升信任感
2. 降低距離感

不論任何團體，彼此的信任度越高，溝通就越順暢，工作效率也越高。課程中，若能建立彼此的信任感、提高團體的信任度，上課效果也會更好。「信任倒」這個活動，能帶來很好的效果，但是帶領者必須具備豐富的經驗，才能帶出精髓。

▲ 前方夥伴往後倒，後方夥伴提供保護。

遊戲人數	100 人以內	建議場地	平坦處
座位安排	兩兩一組	遊戲時間	20 分鐘
需要器材	無		
適合對象	★中高階主管 ★上班族 ★青少年 ☆親子互動		
適用時機	活動中期、後期		

1. 請學員排成兩列，兩兩一組，一前一後，都面對正前方，彼此距離約一步。
2. 後面一位是保護者，雙腳前後呈弓箭步，站穩，雙手五指張開往前伸。
3. 前面一位雙手抱胸，兩腳併攏，立正站好，睜眼閉眼都可以。
4. 聽到開始口令，前方學員兩腳併攏，雙手抱胸，腳跟不可離地，只有腳尖離地，全身筆直往後倒，後方的保護者必須善盡職責，站弓箭步，用雙手頂住前方夥伴的肩胛骨，讓他緩緩倒下約 15 ～ 45 度。再緩緩的往前推，直到讓他站立為止。
5. 先找兩位示範，讓大家熟悉動作流程。
6. 活動開始，倒下的角度漸漸由小增大。
7. 反覆幾次後，再交換角色，反覆操作。
8. 活動後帶領團體分享心得。

延伸思考

改變法 ▶ ▶ ▶

自由倒：

1. 8 ～ 10 人一組圍圈站立，請一位學員當主角，閉眼站在圓圈中間。
2. 主角雙手抱胸，腳跟著地，身體站直，雙腳打直不可彎曲，任意的往前後左右倒。
3. 主角倒向任意方向，該方向的外圍學員需用雙手，以舒適且安全的方式撐住圈內人，並使其漸漸站穩，再倒向另一個方向。
4. 外圈在做保護動作時，腳仍需呈弓箭步，雙手支撐主角之上半身（可能正面接住，也可能側面接住）。
5. 主角在大家的安全保護下，在圈內舒服的任意傾倒。
6. 輪流換人當主角。

8
心靈交流

信任倒

高處躺下：

1. 13 人一組，請 12 人沿著桌子前端排成兩排，面對面站立，兩排間距離比一個人的身體再寬一些些。

2. 一人站在團體前端的桌子上，近桌子邊緣處。

3. 當帶領者確定大家都做好保護措施後，下達「開始」口令，一人站在桌子邊緣，雙手抱胸，背部朝後，往後筆直倒下，旁邊兩排的學員雙手平伸，手心朝上，讓該學員可安全的平躺在所有人的手臂上。

4. 活動進行前，帶領者需配合口令，讓學員練習「同時將手向前伸的動作」，確定沒有問題後，才可開始進行活動。
要提醒，這個活動危險性更高，必須採取更多安全措施，口令也要明確，務必提醒學員依循規定，以確保安全。

動動腦，你還能想到哪些延伸活動呢？

帶領技巧

1. 為了避免學員不清楚活動進行方式而造成危險，說明活動規則時，一定要請示範組示範正確的動作。

2. 為了安全起見，每回合進行前，全體都必須注意聆聽帶領者的指令：「預備～開始！」才可開始動作。

3. 可在有軟墊的平坦空曠處進行，增加活動的安全性。

4. 活動進行前，請學員將首飾、眼鏡、名牌等物品拆下，以免活動中刮傷或刺傷他人。

5. 孕婦及行動不便者，請勿進行此遊戲。

6. 帶領者可依團體的默契和信任程度來引導學員，逐漸增加往後躺的角度。

7. 倒下者務必遵守「雙手抱胸、雙腳打直、膝蓋不可彎曲、腳跟不可離地，只有腳尖可離地」，活動才會更順暢。（這些動作都非常重要）

8. 兩人身材體重必須相當，交換角色時才能互相扶持。

9. 若有學員不敢進行此活動，建議可使用下列方式：

 ❶ 安排該學員可信任的人，與他配成一組。

 ❷ 調整兩人的距離，使兩人更靠近彼此。

 ❸ 另請一人協助進行，由兩人共同支撐該學員。

 ❹ 若真的無法克服心理障礙，則不勉強。

問題引導

◆ 當保護者有何心情？

◆ 當保護者需要哪些條件？

◆ 在整個活動過程中，你有什麼感覺？

◆ 你能很舒服安心的往後躺下嗎？為什麼？

◆ 當你覺得快要支撐不住對方的身體時，你的心情如何？該怎麼辦？

◆ 如果你的夥伴始終不敢放心的往後躺，你會如何幫助他？

◆ 你喜歡當往後倒的人，還是在後面當保護者？為什麼？

◆ 如何建立對他人的信任感？

◆ 如何讓他人對自己產生信任？

◆ 人生路上遇到挫折時，誰是在背後扶你一把的人？

你還能想到哪些問題呢？

楊老師分享

「信任倒」也是輔導活動中常用的遊戲。這個活動從基本型到自由倒，再到高處倒下，皆有困難度，操作上一定要注意安全，循序漸進。如果團體間的信任度不足，或老師經驗不夠，不可貿然躁進。

一般而言，我建議到活動中期或後期再操作「信任倒」。我最多一次帶領一百多人同時操作。在大教室排成六排，兩兩一組，一起倒下，很是壯觀。為了安全起見，當時各個角落都有許多同仁協助。

保護者兩腳一定要站弓箭步，雙手五指張開，托住對方的肩胛骨，最好是在對方即將倒下時就輕輕托住，雙手隨著對方的身體一起往下沉，隨著體能信任度，倒下到一定程度，就停止幾秒鐘，體會當時感覺，再緩緩往上推回去，讓他站好，反覆再做。

當彼此信任度越來越高時，往後倒的幅度也會越來越大。我曾看過有學員倒下的幅度將近四十五度，保護者幾乎是蹲著接住的。倒下的人很厲害，保護者的體能也很厲害。

我的經驗是，對自己有信心的人，也比較容易信任他人。每個人的成長背景不同，對自己的信心與對他人信任都不一樣。帶領者的活動經驗如果不足，或是敏感度不夠高，操作這活動就要更加謹慎。

瞎子啞巴

🚩 **活動目標**

1. 培養彼此默契
2. 深度感官體驗
3. 訓練引導技巧

眼睛是靈魂之窗,正常情況下,我們無法體會「看得見」有多寶貴。一旦失去視覺,看不見繽紛的世界,才會更珍惜自己的眼睛。「瞎子啞巴」這個活動,讓大家試著體會殘障朋友的辛苦,也學會多一份體諒。

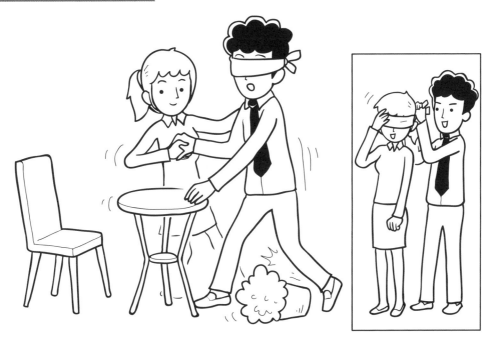

▲ 兩人一組,一人當啞巴,一人當瞎子,共同體驗。

遊戲人數	100 人以內	建議場地	空曠場地
座位安排	不拘	遊戲時間	15 ～ 30 分鐘
需要器材	蒙眼布一人一條		
適合對象	★中高階主管 ★上班族 ★青少年 ★親子互動		
適用時機	活動中期		

活動流程

1. 說明遊戲規則：

 ❶ 兩人一組（最好彼此不認識），一人當啞巴，一人當瞎子，落單者請工作人員協助配對。

 ❷ 瞎子戴上蒙眼布，啞巴牽著瞎子的手，帶領瞎子探索外在空間。

 ❸ 在體驗的過程中雙方都不能交談，要運用其他感官進行溝通。

 ❹ 要強調注意安全，體驗過程中嚴禁開玩笑。

2. 給學員一條蒙眼布，並請扮演啞巴的學員幫瞎子綁上蒙眼布。

3. 綁好後，給大家 1 分鐘的時間，讓扮演瞎子的學員沉澱一下心情，並請扮演啞巴的學員思考要帶瞎子去體驗哪些事情。

4. 要規定固定的活動範圍，以免有人走太遠。例如：室內在一、二樓之間的場地；室外在操場及旁邊的遊樂器材。

5. 宣布活動開始，給學員 5 分鐘的體驗時間，並在最後 1 分鐘時，提醒大家慢慢的將夥伴帶回。

6. 帶領者四處巡視，避免學員嬉鬧並注意安全。

7. 剩 1 分鐘時，提醒學員慢慢回到教室坐下，準備結束體驗活動。

8. 學員都回到原位後，先不要拆下蒙眼布，如果活動過程中啞巴曾經換過人，就讓瞎子先猜猜看誰是啞巴，給 1 ～ 2 分鐘分享彼此的心得經驗。

9. 若時間充裕可互換角色，再操作一次。

延伸思考

加法▶▶▶

可以改成 8 人一小組，除了排頭當啞巴不用蒙眼睛之外，其他人都要蒙上眼睛當瞎子，小組手牽手成一縱隊，由排頭的啞巴帶領小組探索外在空間。

改變法 ▶▶▶

當以上的活動進行到一半時，可以請扮演啞巴的學員，互相調換位置，讓扮演瞎子的學員，不知道帶領他的夥伴是誰，藉此增加此遊戲的神祕感及趣味性。

動動腦，你還能想到哪些延伸活動呢？

帶領技巧

1. 帶領者需特別強調要「注意安全」，不能亂開玩笑。
2. 強調活動過程中不能交談，否則感官的敏銳度就會降低。
3. 體驗活動的場地範圍必須有所限制，以防學員走遠。
4. 瞎子的蒙眼布一定要固定牢靠，不可偷看，否則就失去活動意義。
5. 蒙眼布要內襯面紙，或使用拋棄式口罩加上面紙襯墊，比較衛生。

問題引導

◆ 失去視覺的感覺如何？
◆ 不能說話時，感覺如何？
◆ 當瞎子還是當啞巴比較辛苦？為什麼？
◆ 不能說話時，你們是如何溝通的？
◆ 請瞎子談談啞巴的帶領方式，與自己的感受、心得。
◆ 請啞巴談談瞎子被帶領時的表現。
◆ 如何才能建立彼此的信任關係？
◆ 不能說、不能看時，哪些感官會變得敏銳？
◆ 這個活動帶給你什麼啟示？

你還能想到哪些問題呢？

楊老師分享

　　這是很早期的輔導活動，應用的範圍也很廣。玩過，還可以再玩。因為時空環境不同，體會也有所不同。

　　這個活動特別適合運用在特殊教育與衛生教育上，讓學員體驗身心障礙者的困難、限制與心情，換位思考，培養同理心。

　　帶領這個遊戲一定要注意安全，很多年輕人在活動時喜歡開玩笑，拉自己的瞎子去打別人的瞎子，或是去水邊探索、爬樓梯等等。適當的探索冒險，可以增進體驗的深度；不當的玩笑，除了造成危險外，也會降低體驗的意義。

　　活動規定「不能說話」，就是要讓大家應用其他感官來溝通。一旦開口說話、開玩笑，其他感官的敏銳度也會下降。我曾看過有人帶領這個遊戲時，讓大家跨越樓梯的欄杆兩側，翻出翻入，或是鑽入長桌子底下爬行，每次都進行四十多分鐘，甚至將近一個小時，讓參與者累到不行，我也看得心驚膽戰。

　　其實，只要學員能從中體會到意義和深度，遊戲不一定要玩很久。另外，有些人受到成長背景的影響，很怕黑暗、缺乏安全感，一旦當上瞎子，就會渾身不自在。此時，可以安排比較有經驗、開朗大方、會照顧人的啞巴與其搭配，讓活動順利進行。若仍然無法接受，也不要勉強，請他當啞巴就好，或者擔任助教，協助維持秩序。

心田一畝

1. 分享生命經驗
2. 重整過往感動
3. 促進團體凝聚

民以食為天，農田是百姓和國家的重要資產。我們也常用農夫耕田來形容人生的歷程。耕田、耕田，耕心田。耕好自己人生的一畝田，讓這畝心田，長出最適合自己的甜美果實。

▲ 唱出心中的〈夢田〉，並寫下自己生命中最重要的事。

遊戲人數	每組 6 ～ 10 人	建議場地	不拘
座位安排	圓形	遊戲時間	15 分鐘
需要器材	A4 紙、〈夢田〉的歌詞		
適合對象	★中高階主管 ★上班族 ★青少年 ★親子互動		
適用時機	活動中期		

活動流程

1. 發給每位學員一張〈夢田〉的歌詞，或以 PPT 展示歌詞。
2. 播放〈夢田〉歌曲，請學員跟著唱，並且用心體會歌詞的意境。
3. 帶領大家分享歌詞中印象最深刻的詞句與心得。
4. 發給每位學員一張 A4 紙，上面有四個格子，分別寫著「兒童」、「青少年」、「現在」和「將來」，如下圖：

| 兒童 | 青少年 |
| 現在 | 將來 |

5. 以圖畫或文字在四個格子裡表達該時期所發生最重要的事，並說明其意義與重要性。「將來」的格子中，可寫（畫）出你想改變或想達成的事。
6. 帶領者舉例說明：在「兒童」那格寫下「小學畢業成績第一名」，口頭分享則可多說一些：「第一名的鼓勵讓我更有信心，課業也就越來越好。」
7. 給學員 3 ～ 5 分鐘的時間，思考並填寫。
8. 帶領者到各組巡視，並提醒時間，如：「已經過了 2 分鐘，還剩 1 分鐘。」
9. 宣布時間到，請各小組互相分享。
10. 帶領者到各組巡視，記下其中寫得不錯、分享精彩的案例。
11. 時間到，回到大團體，請各小組推薦組內最精彩的案例，跟全班分享。
12. 經過大家同意，可以將 A4 紙張貼在教室內，課後再讓大家帶回家做紀念。

替換法 ▶▶▶

1. 將四格要填寫的內容替換為「他人眼中的我」、「老師眼中的我」、「朋友眼中的我」和「自己眼中的我」。

2. 也可依課程需求，替換為：我最喜歡的水果、我最近讀的一本書、我的偶像（我最崇拜的人）、我對課程的期待、影響我最深的人、我最感謝的人、生命中的貴人、我最感謝的人、我最喜歡做的事、我最擅長的事、我最希望學習的事……。

3.「心田一畝」用在線上教學中，再分享，也會很溫馨。

結合法 ▶▶▶

讓大家自由走動，找到另一人互相猜拳，贏的人可以採訪對方一個問題，記錄在格子中並請對方簽名；再換另一人猜拳，互相訪問。

動動腦，你還能想到哪些延伸活動呢？

帶領技巧

1. 當學員分享一些重大的集體記憶（如 921 大地震），引發濃烈情緒共鳴時，帶領者必須花一些時間來處理、引導學員的心情。

2. 學員分享太熱烈時，可斟酌延長活動時間。

3. 若有個別成員發言過長而且內容空洞，必須給予提醒、暗示。

4. 若學員提到傷感的往事，可給予口頭支持、表示理解，接納並轉化其情緒。除非帶領者有諮商背景，一般而言，不宜再深入問話。

◆ 在唱〈夢田〉時，你有何感受？

◆ 〈夢田〉的哪一句歌詞，讓你印象最深刻？為什麼？

◆ 回憶生命經驗時，你第一個浮現的畫面是什麼？有何心情？

◆ 哪一段時期影響你最深？為什麼？

◆ 在團體中，你覺得誰的生命歷程與你最相似？

◆ 在小組分享中，全組成員有何共通點？

◆ 分享過後，心情如何？

◆ 對於「將來」這一格，你有什麼打算及想法？

◆ 你在「將來」這格中，為何會寫下這個夢想？這個夢想對你有何影響？你如何讓這個夢想成真？

◆ 聽到〈夢田〉時，你想到什麼？你想到的畫面出現在你生命的哪個階段？當時有什麼特別的事情發生嗎？對你有什麼影響？你當時的心情如何？現在還會影響你嗎？

你還能想到哪些問題呢？

楊老師分享

一、人生的階段

人生就是一個不斷變化、成長的過程。透過「心田一畝」，把人生分成幾個階段，分段填寫、反思，也藉機整理自己走過的生命歷程，藉由分享，增進彼此的認識與了解。

在丹麥的學校教育中，老師會透過這樣的四方格，請學生填寫「我最喜歡的事情」、「我最討厭的事情」、「我最擅長的事情」和「我最

希望學習的事情」。讓學生分享討論，老師也可以從中得知學生的狀況，並加以個別輔導、因材施教。

二、自耕農

我的姓名是「楊田林」，有田、有林。三個字都是姓，都跟農業有關。因此我給自己取了個別號——「自耕農」，並請弟弟楊正全幫我設計名片，圖案就是自己澆水灌溉自己的腦袋。

「自耕農」這個別號與圖案有許多象徵意涵：

1. 「自耕農」相對於「佃農」，自耕農為自己耕田，收成歸自己；佃農為地主耕田，收成主要歸地主，自己只能保留一小部分。

2. 絕大多數的上班族，工作角色都是「佃農」，領老闆薪水。型態雖然是「佃農」，心態必須是「自耕農」。作自己工作崗位上的「主人」，為自己負責；是積極的，是自主的，是負責的，所以工作時比較快樂，學習成長的機會比較多。

3. 自耕農會把學習成長當作自己的責任，投資自己，學到知識經驗，到哪兒都能帶得走，受益最大的也是自己。學習當「自耕農」，耕耘腦袋裡的「一畝田」，以及心中的「一畝田」！

投資腦袋，跟上時代

生命線

1. 回顧成長經驗
2. 增進彼此了解
3. 促進團體互動

前事不忘，後事之師。回首往事，前瞻未來。藉由「生命線」這個活動，讓大家回首人生往事，以及走過的來時路。重新品味生命中的酸甜苦辣，再昂首闊步向前行。

▲ 寫下生命中具有影響力的重大事件，並繪出生命曲線。

遊戲人數	每組 6～10 人	建議場地	不拘
座位安排	小組狀	遊戲時間	10～15 分鐘
需要器材	紙、筆		
適合對象	★中高階主管 ★上班族 ★青少年 ☆親子互動		
適用時機	活動中後期		

活動流程

1. 每人兩張 A3 紙。
2. 請大家回想一生中的重大事件（好壞都可以），寫在紙上，至少5～10件。
3. 標示這些重大事件發生時的年紀或年份。（也可依小學、中學、高中、畢業、就業、成家等歷程，作為劃分依據。）
4. 用另一張 A3 大小的白紙，畫出一條橫線，把這些事件，依年紀由左至右排列。
5. 依據各事件的影響程度畫出起伏點，正面點往上，負面點往下。影響越深，起伏越大（參考上頁插圖）。
6. 再將這些點連接起來，成為一條有起伏與折點的生命折線。
7. 小組輪流分享這些重要的事件歷程，並說明對自己的影響與意義。

延伸思考

替換法▶▶▶

1. 可以用鐵絲（或彩色鐵線）替代畫線。發給學員一人一條鐵絲，請大家依照自己的生命經驗，折出起伏點。再把鐵絲貼在紙上，寫上關鍵事件和發生時的年紀。
2. 「生命線」可以改用彩色筆繪製，做線上教學，再分享。

結合法▶▶▶

1. 可以先帶領大家唱〈愛拼才會贏〉，「人生可比是海上的波浪，有時起有時落……」唱完後，再帶領簡單討論並進入活動主題。
2. 也可以帶領大家朗誦一首關於人生的小詩，當作引起動機。

動動腦，你還能想到哪些延伸活動呢？

1. 若成員年紀很輕，生命線可以「一年」為一單位來做間隔。

2. 分享時，若有某些經驗引起大家的熱烈討論，話題專注在同一人身上，甚至離題時，帶領者要視情況拉回正題，以控制時間。

3. 如果有些多數人共有的經驗，使得少數人插不上話題，帶領者可以適時請那些「少數人」分享他們聽到的感覺。

4. 如果分享中有學員產生難過的情緒，可以請大家給予同理、安撫並鼓勵。

5. 紙張可換大張一點，更方便操作。

問題引導

◆ 你的人生是高潮多？或是低潮多？

◆ 這些事件對你有什麼影響？

◆ 你如何看待這些事件？從中學到什麼？

◆ 這些生命過程中，誰是你的貴人？

◆ 如果再來一次，你的處理方式會相同嗎？為什麼？

◆ 你對誰的生命故事印象最深刻？為什麼？

◆ 你如何度過人生的低潮時期？通常是獨自面對，還是尋求外援？

你還能想到哪些問題呢？

楊老師分享

「生命線」這個活動可深可淺，端看老師的引導功力與學員的開放程度。分享得淺也沒關係，大家談談生命中重大事件的表象，也可以促進團隊成員對彼此的了解。

分享內容如果很深入，時間就會花得比較長，帶領者也必須具備一定的諮商功力，才能適當引導。所以，操作時要評估自己的能力與團體的狀況。

人的一生是由無數的「喜、怒、哀、樂」和「悲、歡、離、合」所組成，是各種高高低低的生命經驗共同串起的歷程。

透過「生命線」活動，讓大家靜下心來回首往事，分享彼此的故事。大家都會發現，原來，每個人的生命都有這麼多的精彩歷程，大家面對的方式與態度也各不相同。正因如此，生命才會出現不一樣的轉彎。

老子說：「禍兮福之所倚，福兮禍之所伏。」

不管好事壞事，只要能面對，都會是好事一件。正面事件，能讓我們更有自信，更有成就感；負面事件，只要勇敢面對，虛心檢討，都是我們人生的老師與教材，也是學習的機會點、成長的契機，協助我們不斷成長，日益成熟。

撕紙溝通

活動目標

1. 體會溝通不易
2. 確認溝通內容

生活中，常常會因為表達和溝通出了問題，而造成許多不必要的誤會。表達時，我們都會自以為「說得很清楚」，可是對方卻是「聽得很模糊」。

「撕紙溝通」就是要再度證明，溝通是一件很重要，但是不容易的事情。

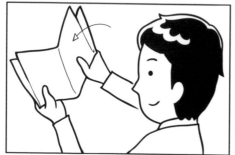

▲ 依照指令摺紙並撕紙。

遊戲人數	每組 6 ～ 10 人	建議場地	不拘
座位安排	不拘	遊戲時間	10 分鐘
需要器材	每人一張 A4 空白紙		
適合對象	★中高階主管 ★上班族 ★青少年 ☆親子互動		
適用時機	不拘		

活動流程

1. 說明遊戲規則：

 ❶ 每一位學員拿一張 A4 空白紙。

 ❷ 活動過程中需依帶領者的口令完成所有動作。

 ❸ 活動過程中不能發問，也不能交談。

2. 帶領者發出指令，請大家開始動作。指令範例：

 ❶ 現在請所有學員將手中的紙張對摺、再對摺，總共對摺兩次。

 ❷ 請所有學員將手中的紙張橫拿。

 ❸ 在紙張的左上角撕一個長約 3 公分的正三角形圖形。

 ❹ 在紙張的中間偏上撕一個直徑約 2 公分的正方形。

 ❺ 在紙的右下方撕一個長約 3 公分、寬約 2 公分的長方形。

3. 宣布活動結束，請學員將自己的作品攤開。

4. 請學員彼此互相比較作品，看看大家紙張上的圖形是否相同。

5. 帶領分享討論：「每個人接收的指令都一樣，為什麼最後的成品沒有任何兩張是一樣的呢？」

延伸思考

替換法 ▶▶▶

1. 不撕紙張，改為依口令畫幾何圖案（帶領者手中有標準圖），這也是常用的溝通遊戲。

2. 依口令摺紙或捏黏土（依指令逐步摺出或捏出所需物件）。

3. 「撕紙溝通」也可以在線上教學操作，一樣有效果。

改變法 ▶▶▶

1. 第二次，邀請學員發號施令。

2. 第二次，改成學員可以問問題。

3. 可以改成蒙眼撕紙，提高困難度。

加法 ▶▶▶

加強版：

上述通用版先玩過一次後，請帶領者再換一組指令。

1. 將學員分成兩人一組（或多人小組），請各組派一位代表到帶領者前面。

2. 帶領者用口述的方式將另一組指令告訴各組代表，各組代表只能用腦袋記憶指令，不能做筆記。

3. 各組代表回到小組，將指令重新下達給組員，請組員依指令撕紙。

動動腦，你還能想到哪些延伸活動呢？

帶領技巧

1. 需注意所有學員是否跟著指令操作。

2. 必須確認所有學員皆完成指令動作後，再下另一個指令。

3. 帶領者下指令時，自己也同步依口令摺紙與撕紙，最後再把自己的紙張拿出與大家比對。

問題
引導

◆ 每個人聽到的指令都一樣，為何撕出來的形狀卻不同？

◆ 如果再玩一次，你希望主持人怎麼表達會更好？

◆ 造成無效溝通的原因是什麼？

◆ 有效溝通的關鍵是什麼？

◆ 在日常生活和工作中，是否也有類似的經驗？請分享你的經驗。

◆ 這個活動讓你學到什麼？

◆ 各組代表感覺如何？傳達的指令與帶領者的指令相同嗎？不同在哪裡？為何會有落差？（適用於「延伸活動」中的「加法」）

◆ 職場上，如果傳達指令需經多人時，會不會也有落差，此時該如何處理？（適用於「延伸活動」中的「加法」）

你還能想到哪些問題呢？

楊老師分享

溝通是一件很不容易的事情，表達者跟訊息接收者往往會出現很大的認知落差。我們都有在路口問路的經驗，多數路人會很熱心的幫我們指路，但是依對方說明的路線前進，不一定會找到目的地，有時反而會迷失方向。

舉個例子，對方說：「第五個路口右轉。」表面上說得很清楚，但是兩人對「路口」的認知很可能是不一樣的。聽者也許認為小巷子也是路口，但表達者認為十字交叉路才是路口。

「撕紙溝通」是很有代表性的「溝通遊戲」。這個活動很簡單，幾乎人人都可以帶領，所以經常被操作到氾濫。也因此這個遊戲有一個罩門，就是玩過的人會失去新鮮感，遊戲的邊際效益就會減低，有些學員不容易有新的體會。

操作這個遊戲很容易，但是要帶領出有深度的對話就不容易了。帶領者必須現場取材、借力使力，才能用老遊戲帶出新體驗。這也是帶領的「內功」，需要累積更多的人生歷練和活動帶領經驗，並提升自己的團體對話技巧，才能慢慢磨練出來。

甜甜圈

1. 促進彼此認識
2. 分享學習心得
3. 鼓勵交流互動

多數活動在結束之前，都會分享學習心得。除了分組討論、集體會談以外，「甜甜圈」也是一個不錯的方法。「甜甜圈」除了應用在活動最後，也可用於一開始的破冰認識，或活動中期，任何階段都適用。

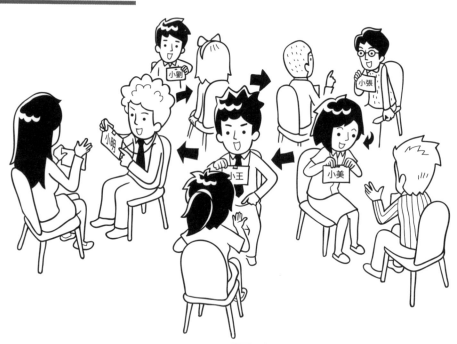

▲ 兩兩面對面，互相分享；時間一到，內圈就要往右邊移動換夥伴。

遊戲人數	不拘	建議場地	平坦場地
座位安排	雙圈	遊戲時間	30 分鐘
需要器材	一人一張椅子		
適合對象	★中高階主管 ★上班族 ★青少年 ★親子互動		
適用時機	活動開始、中段、後期		

活動流程

1. 分成內外兩圈，坐在椅子上。內圈向外，外圈向內，互相面對面。
2. 說明遊戲規則：
 ❶ 兩人一組面對面，胸前掛上名牌，握手打招呼，簡單自我介紹。
 ❷ 帶領者每次說一個分享主題，大家需依指示內容做動作或分享。
 ❸ 每次分享時間為 1 分鐘，一人約 30 秒。
 ❹ 分享完畢，帶領者喊：「換位置！」請內圈往右移動一個位置，外圈不動。
 ❺ 換新夥伴後，雙方一樣先互相握手打招呼，簡單介紹姓名、工作，再依指示進行分享。
3. 反覆數次，完成所有題目後，全班一起分享心得。

「活動前期」參考分享題：
 ❶ 我是誰？分享自己的姓名、單位、職稱、最喜歡的食物、運動。
 ❷ 說說自己的工作資歷、經驗，或目前負責的工作內容。
 ❸ 如何得知此活動或課程？
 ❹ 為何來參加這個活動或課程？
 ❺ 對這次活動或課程有何期望？

「活動中後期」參考分享題：
 ❶ 印象最深刻的活動？
 ❷ 印象最深刻的故事？
 ❸ 印象最深刻的人物？對話？
 ❹ 自己最感動的一點？
 ❺ 自己最有收穫的一點？學習心得？
 ❻ 回去之後如何落實所學內容？

延伸思考

逆向法▶▶▶

每次移動都是內圈向右移，也可以改為外圈向右移。

改變法▶▶▶

有時候帶領者也可以調皮一下，請大家在換座位後，跟新夥伴說：「無緣的夥伴，再會啦！」接著立刻往右再換位子，再進行分享。

加法▶▶▶

如果人數過多，也可以分成兩、三個雙圈，多組一起同步進行。

動動腦，你還能想到哪些延伸活動呢？

帶領技巧

1. 原則上，坐椅子分享會比較輕鬆自在。坐地板也可以，但是移動時比較辛苦，動作也較慢。
2. 椅子如果有輪子，可以「連人帶椅」一起移動。
3. 分享時間的長短，可依主題內容做出適當調整。
4. 分享時，帶領者要報時提醒：「還有 1 分鐘，還剩 30 秒⋯⋯」
5. 可以配上輕柔的背景音樂。
6. 每次交換新夥伴後，記得提醒大家拿起胸前名牌，互相介紹。

◆ 「甜甜圈」這個活動有何特色？

◆ 這樣的分享方式，與其他方式有何不同？

◆ 你對哪些人的分享印象最深刻？

◆ 分享過程中，你學到哪些東西？

你還能想到哪些問題呢？

楊老師分享

　　先聊聊甜甜圈的典故。1940 年代，美國有一位葛雷船長，非常喜歡吃媽媽親手做的油炸的麵包。有一天媽媽炸麵包時，他迫不及待地在旁邊吃，發現因油炸時間不足，麵包中央有一部分未熟透。母親就把中央沒炸熟的部分挖掉，下鍋再炸一次，炸好再裹上糖衣和肉桂粉。沒想到，有了這樣的改變，麵包口味變得更棒了！從此，環狀中空的油炸麵包就流傳至今，成為「甜甜圈」，是相當受歡迎的美式點心。

　　「甜甜圈」這個活動，進行時的隊形就像甜甜圈一樣，有內外雙圈。透過活動，可以不斷更換新夥伴、認識新朋友。分享的內容原則上必須簡短扼要，以便快速進行；分享時間如果過長，會拉長更換夥伴的速度，也會影響氣氛。

　　「甜甜圈」可以用在活動的中、後期。放在中後期，因為對彼此多少都有印象，記人名的負擔會相對減輕，便能更加專注地聆聽分享內容。

　　有時在更換夥伴後，我會出這道新題目：「請與新夥伴分享上一位夥伴的分享重點。」穿插了這道題目，接下來大家就會比較專心聆聽對方說話，而不只是把話說完，把活動做完而已。

煩惱滾球

1. 說出自己的煩惱，舒壓
2. 理解別人的煩惱，同理
3. 找到支持的力量，互助

我們都是凡人，凡人就有煩人的苦惱。有了煩惱，又不好意思跟家人朋友說的時候怎麼辦？

煩惱滾球，可以帶給大家舒壓療癒，也可能會找到解決的方向。

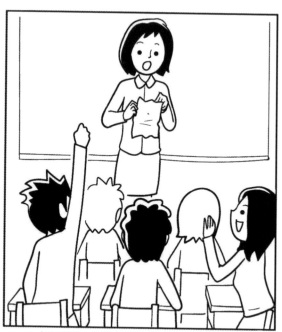

▲ 把煩惱寫在紙條上，揉成紙團，扔出去，互撿回來分享。

遊戲人數	不拘	建議場地	空曠的場地
座位安排	不拘	遊戲時間	1小時
需要器材	每人一張白紙，一枝筆（彩色筆）		
適合對象	☆中高階主管 ★上班族 ★青少年 ★親子互動		
適用時機	活動中後期		

活動流程

1. 每人發下一張 A4 紙，上下對摺，一枝彩色筆
2. 不記名，每人在紙上寫自己的煩惱 2 題，上下各一題。
3. 寫好後，把煩惱揉成紙團，往教室前方空間用力拋出，並大聲吼叫。
4. 請全班隨意撿起一個紙團，回到座位打開，用心的回應紙條主人的煩惱，給予支持，理解，或給予合適建議（不記名）。
5. 全班寫好，再揉成紙團，再度一起拋出。
6. 然後全班再各自撿起另一個紙團，再回應紙團主人。如此反覆 3～5 次。
7. 結尾：拿起最後一個紙團，念出其煩惱，以及紙條上的回應。

延伸思考

替換法 ▶▶▶

用彩色筆撰寫，可以畫插圖，色彩也比較繽紛。

結合法 ▶▶▶

1. 把上下兩個煩惱撕開，揉成兩個小紙團。在一定距離下，每人試著投入前方垃圾桶。
2. 把全班煩惱紙團集中，分組比賽投垃圾桶看哪組投中率最高。
3. 全班分成 AB 兩組，地上畫兩個長方形（日字型），中間是分隔線，底線距離中線一公尺，形成兩個長方形，兩組分別站在底線外，雙方都不可踩入區域內。每人手中拿兩個紙球，計時三分鐘，大家把紙球扔向對方，也趕快把被丟到己方的紙球撿起來再丟回去。時間到，看哪一組紙球最少者獲勝。
4. 經過大家同意，可以把煩惱與答案貼出來供大家參考。

動動腦，你還能想到哪些延伸活動呢？

帶領技巧

1. 紙條上下對摺，分出兩個區塊，上下各寫一個煩惱。別人才有空間寫回應內容。

2. 全程不記名，大家比較安心撰寫。

3. 做此活動，全班必須有基礎的安全信任關係。

4. 老師可以加些引導語，強調不記名，建立信心

5. 寫回應前，可以先引導大家探討，回應的意義，回應的態度。

6. 可以引導大家探討回應的禁忌（討厭的回應，或不好的回應）。

問題引導

◆ 寫下煩惱後，自己心情如何？

◆ 打開紙條，看到別人的煩惱後，自己又有何心情？

◆ 是否有看到跟你同樣煩惱的人？有何感受？

◆ 你是用什麼樣的心情態度，在回應別人的煩惱？

◆ 有沒有看到你很認同、喜歡的回應，為什麼？

◆ 全班哪些煩惱最多？哪些煩惱令你印象最深刻？

◆ 遊戲後，現在自己心情又如何？為什麼？

◆ 如何跨越這些煩惱？想採取哪些行動？

◆ 有何學習或啓發？

你還能想到哪些問題呢？

楊老師分享

　　煩惱滾球，是台中沙鹿高工李明融老師所發想的遊戲。謝謝明融老師，願意讓我把「煩惱滾球」放到這次《遊戲人生》改版之中。

　　明融老師是很用心用情的老師，不斷想出各種教學法，讓學生受益，所以深受學生愛戴信任。這個遊戲我很欣賞，很適合學生、年輕人的團體。

　　我們是凡夫俗子，人人都有煩惱。寫出煩惱，有人回應我的煩惱，都會有舒壓的效果。

　　但帶領「煩惱滾球」必須有信任基礎，否則會流於形式，甚至回應時會遭受開玩笑、恥笑、辱罵等不當回應。反而造成反效果，這樣就不好了。

　　這是個心情交流遊戲，透過這個活動，可以更理解學生的心情，老師必要時可在課後給予協助。

　　撰寫回應前，老師可以先引導大家思考：

- 回應的意義？目的？
- 回應應有的態度？
- 回應的禁忌？
- 希望別人用什麼態度回應我？
- 不喜歡別人如何回應？

　　有了這一層引導，大家在撰寫回應時，就會更慎重、更真誠。這是不能忽略的步驟。透過遊戲後的討論，如果老師有心理輔導專長，還可以再延伸：何謂同理心？何謂好的回應？分辨什麼是建議？為何不能亂給建議？這是更進一步的功課了。

國家圖書館出版品預行編目資料

遊戲人生：善用遊戲‧活化教育，玩出新高度 / 楊田林著. -- 初
版. -- 臺北市：商周出版：家庭傳媒城邦分公司發行，民109.05
400面；17×23公分. --（ideaman；117）

ISBN　978-986-477-813-3（平裝）

1.團康活動　2.遊戲

997.9　　　　　　　　　　　　　　　　　　　　　109003346

ideaman 117

遊戲人生：善用遊戲‧活化教育，玩出新高度

作　　　者／楊田林
示 範 插 圖／鹿先生
特 約 編 輯／陳瑤蓉
責 任 編 輯／劉枚瑛

版　　　權／黃淑敏、翁靜如、邱珮芸
行 銷 業 務／莊英傑、黃崇華、張媖茜
總 編 輯／何宜珍
總 經 理／彭之琬
事業群總經理／黃淑貞
發 行 人／何飛鵬
法 律 顧 問／元禾法律事務所　王子文律師
出　　　版／商周出版
　　　　　　城邦文化事業股份有限公司
　　　　　　台北市中山區民生東路二段141號9樓
　　　　　　電話：(02) 2500-7008　傳真：(02) 2500-7759
　　　　　　E-mail：bwp.service@cite.com.tw
　　　　　　Blog：http://bwp25007008.pixnet.net./blog
發　　　行／英屬蓋曼群島商家庭傳媒股份有限公司城邦分公司
　　　　　　台北市中山區民生東路二段141號2樓
　　　　　　書虫客服服務專線：(02) 25007718‧(02) 25007719
　　　　　　服務時間：週一至週五09:30-12:00‧13:30-17:00
　　　　　　24小時傳真服務：(02) 25001990‧(02) 25001991
　　　　　　郵撥帳號：19863813　戶名：書虫股份有限公司
　　　　　　讀者服務信箱E-mail：service@readingclub.com.tw
　　　　　　城邦讀書花園www.cite.com.tw
香港發行所／城邦（香港）出版集團有限公司
　　　　　　香港灣仔駱克道193號東超商業中心1樓
　　　　　　電話：(825)2508-6231　傳真：(852)2578-9337
　　　　　　E-mail：hkcite@biznetvigator.com
馬新發行所／城邦（馬新）出版集團【Cite (M) Sdn Bhd】
　　　　　　41, Jalan Radin Anum, Bandar Baru Sri Petaling,
　　　　　　57000 Kuala Lumpur, Malaysia.
　　　　　　電話：(603)9057-8822　傳真：(603)9057-6622　email: cite@cite.com.my

封 面 設 計／COPY
美 術 設 計／林家琪
作 者 Q 版／袁燕華
電 腦 排 版／唯翔工作室
印　　　刷／卡樂彩色製版有限公司
總 經 銷／聯合發行股份有限公司　　電話：(02)2917-8022　傳真：(02)2911-0053
　　　　　　地址：新北市新店區寶橋路235巷6弄6號2樓

城邦讀書花園
www.cite.com.tw

■ 2020年（民109）5月12日初版　　　　　　　　Printed in Taiwan
■ 2024年（民113）1月04日初版9刷
定價／450元

廣　告　回　函
北區郵政管理登記證
北臺字第10158號
郵資已付，免貼郵票

104　台北市民生東路二段141號B1

英屬蓋曼群島商家庭傳媒股份有限公司城邦分公司　收

- -

請沿虛線對摺，謝謝！

書號：BI7117　　書名：遊戲人生：善用遊戲・活化教育，玩出新高度

商周出版

讀者回函卡

感謝您購買我們出版的書籍！請費心填寫此回函卡，我們將不定期寄上城邦集團最新的出版訊息。

不定期好禮相贈！
立即加入：商周出版
Facebook 粉絲團

姓名：＿＿＿＿＿＿＿＿＿＿＿＿＿＿＿＿＿＿ 性別：□男 □女
生日：西元＿＿＿＿＿＿年＿＿＿＿＿＿月＿＿＿＿＿＿日
地址：＿＿＿＿＿＿＿＿＿＿＿＿＿＿＿＿＿＿＿＿＿＿＿＿
聯絡電話：＿＿＿＿＿＿＿＿＿＿ 傳真：＿＿＿＿＿＿＿＿
E-mail：＿＿＿＿＿＿＿＿＿＿＿＿＿＿＿＿＿＿＿＿＿＿
學歷：□ 1. 小學 □ 2. 國中 □ 3. 高中 □ 4. 大學 □ 5. 研究所以上
職業：□ 1. 學生 □ 2. 軍公教（勾選此項者，請填選下題）□ 3. 服務
　　　□ 4. 金融 □ 5. 製造 □ 6. 資訊 □ 7. 傳播 □ 8. 自由業 □ 9. 農漁牧
　　　□ 10. 家管 □ 11. 退休 □ 12. 其他＿＿＿＿＿＿＿＿＿
　　　（延續 2.軍公教）請問，您是老師嗎？
　　　□ 1. 中小學老師 □ 2. 大學老師 □ 3. 企業人資 □ 4. 企業講師
　　　□ 5. 其他：如活動帶領者，或＿＿＿＿＿＿＿＿＿＿
您從何種方式得知本書消息？
　　　□ 1. 書店 □ 2. 網路 □ 3. 報紙 □ 4. 雜誌 □ 5. 廣播 □ 6. 電視
　　　□ 7. 親友推薦 □ 8. 其他＿＿＿＿＿＿＿＿＿＿
您通常以何種方式購書？
　　　□ 1. 書店 □ 2. 網路 □ 3. 傳真訂購 □ 4. 郵局劃撥 □ 5. 其他＿＿＿
您喜歡閱讀那些類別的書籍？
　　　□ 1. 財經商業 □ 2. 自然科學 □ 3. 歷史 □ 4. 法律 □ 5. 文學
　　　□ 6. 休閒旅遊 □ 7. 小說 □ 8. 人物傳記 □ 9. 生活、勵志 □ 10. 其他
對我們的建議：＿＿＿＿＿＿＿＿＿＿＿＿＿＿＿＿＿＿＿
＿＿＿＿＿＿＿＿＿＿＿＿＿＿＿＿＿＿＿＿＿＿＿＿＿＿＿
＿＿＿＿＿＿＿＿＿＿＿＿＿＿＿＿＿＿＿＿＿＿＿＿＿＿＿

九宮格

請尋找符合下列條件的人，在格子裡簽名。

近視三百度以上	曾經有運動傷害	體重在 40～50 公斤
簽名＿＿＿	簽名＿＿＿	簽名＿＿＿
喜歡球類運動	有抽菸習慣	每週運動少於兩次
簽名＿＿＿	簽名＿＿＿	簽名＿＿＿
每年看病十次以上	有過敏的症狀	定期做健康檢查
簽名＿＿＿	簽名＿＿＿	簽名＿＿＿

遊戲規則：

1. 找到符合條件者，請對方在格子裡簽名。
2. 每格只能簽一個名字；同一個人在同一張賓果卡上，只限簽一格。
3. 前三名完成者，請跟帶領者領取獎品。
4. 也可以設計 4×4＝16 格的賓果卡。

楊老師分享

　　這是賓果卡的衍生活動，可以單純當作破冰活動，也可以與課程主題結合，讓學員為接下來的課程先做暖身，以強化課程效果。

　　老師也可以透過活動後的討論分享，了解學員的基本概況，蒐集更多關於學員的基本資料。如此一來，便有更多線索可以利用，對後續的教學很有幫助。

　　只要賓果卡的內容設計得好、遊戲規則說明清楚，帶領技巧並不複雜，沒經驗的帶領者也很容易上手，我會鼓勵新手嘗試帶領這個活動，每次都依成員背景和活動目的來設計不同的題目，以增加實戰經驗。

加法▶▶▶

若學員人數過多，可以增加賓果卡的格數，如 4×4＝ 16（格）或是 5×5＝ 25（格）。

動動腦，你還能想到哪些延伸活動呢？

帶領技巧

1. 遊戲進行時，可播放輕快的音樂增加活動氣氛。
2. 帶領者於活動中需巡視走動，觀察學員簽名狀況。
3. 賓果卡上的條件設定若能結合活動主題，會更有意義。
4. 活動結束後，可約略統計符合各條件的人數比例，並進行討論。
5. 條件的設定要考慮團體組成分子的狀況，若符合條件的人不夠多，活動便難以進行。例如：「每週運動三次，每次三十分鐘以上。」若符合這樣條件的人比例過低，活動就很難完成。

問題引導

◆ 針對賓果卡的條件進行分享與討論（例如：請戒菸成功者站起來，分享經驗；請有過敏症狀者分享過敏時的感受與如何克服。）
◆ 你找人簽名的過程順利嗎？
◆ 是否有某些空格較不容易找到符合的人選？

你還能想到哪些問題呢？

活動流程

第一階段──賓果卡填寫

1. 每人發下一張小便條紙，寫上個人姓名，摺好後，投入前方紙箱中。
2. 每人發下一張賓果卡，賓果卡的格子裡分別印有不同的條件。
3. 解釋每格題目的意義。
4. 請學員尋找符合各條件的人，請對方在相應條件的格子裡簽名。
5. 無論對方是否符合條件、幫你簽名，都必須和他握手並說「謝謝」。
6. 賓果卡上所有格子都集滿簽名後，向帶領者報到，前三名可獲獎勵。

第二階段──開獎活動

1. 帶領者於籤筒抽出一張籤並唱名。
2. 請被抽中的人起立，簡單介紹自己。
3. 每位學員檢查自己的九宮格內是否有被抽到的那個名字，若有，則拿筆在格子上做記號。
4. 重複抽籤、唱名的動作。當學員發現手中標示記號的格子能連成三條直線時，要大喊：「×××（自己的名字），賓果！」
5. 帶領者給予獎勵。

延伸思考

結合法▶▶▶

1. 針對課程主題設計賓果卡，例，健康：有三高者、每週運動三次、吃檳榔、不抽菸、不喝酒、早睡早起……
2. 用上課主題做成賓果卡，當作課後複習，做到打勾連線。
3. 「變形賓果」也可以做成線上教學版，做課後複習用。

變形賓果

活動目標

1. 趣味自我介紹
2. 提升熟悉度
3. 增加互動性

賓果卡是很簡單的活動，變化型也非常多，活動可深可淺。只要遊戲規則說明得夠清楚，不需太多帶領技巧，就可以帶出不錯的效果，新手可以多試試看。

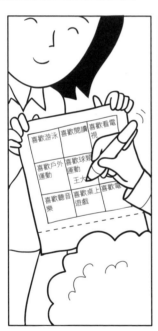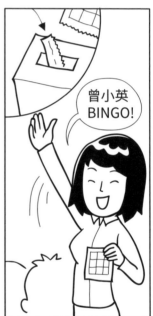

▲ 找到符合條件的朋友，在格子裡簽名。

遊戲人數	不拘	建議場地	不拘
座位安排	不拘	遊戲時間	15 ～ 30 分鐘
需要器材	白板、條件賓果卡、籤筒、筆、音樂		
適合對象	★中高階主管 ★上班族 ★青少年 ☆親子互動		
適用時機	不拘		

賓果卡經過數百年的演變和創新，其實玩法超多，數字的排列組合都不一樣，大約有 6000 多種。

賓果卡應用在活動中，最簡單的雛型就是「數字賓果卡」，讓來賓在五乘五的格子中任意填寫阿拉伯數字一至二十五，再抽號碼做記號，連成一線後喊：「賓果！」。「賓果」也是「中獎」、「獲勝」的代名詞。

賓果活動既簡單又容易操作，有些公司甚至備有大型的賓果卡道具，在晚會中帶動氣氛。文具店販售的數字賓果卡比較小，可以應用在教室中，或是長途旅行時在車上也可以玩。在夜市或園遊會的攤位上，可見到賓果卡的不同玩法，也有改成麻將牌的賓果遊戲。

「姓名賓果卡」的設計，可以讓大家互相認識，簽名留念，也可以巧妙的與課程結合，或當做破冰遊戲。

我通常不會使用印好的九宮格紙，而是請學員在筆記本上自己動手繪製九宮格。這樣不但省時、省力、省錢，又有趣味性。若是再加上延伸作法「結合法」中的「猜拳賓果」，輸者幫贏者簽名，多了輸贏的元素，現場氣氛會更熱烈。加油聲、歡呼聲、嘆息聲此起彼落，對後續的活動能發揮催化作用。我經常將「猜拳賓果」應用在第二天早上的課程，以此破冰，效果非常好。

賓果是最簡單的破冰活動，也能發揮極佳的效果，只要遊戲規則訂得好，帶領技巧相當容易。

帶領技巧

1. 把自己姓名寫在九宮格正中間，是為了進行賓果遊戲時容易連線。

2. 可以規定一開始（前兩格）不能找同一小組的人，讓大家起身離開座位，氣氛會快速熱絡。

3. 握手簽名時，可以播放快節奏的熱鬧音樂，帶動氣氛。

4. 九宮格中的簽名，可依課程需要加上「電話」、「興趣」、「星座」等資訊。

5. 活動結束後，可詢問學員賓果卡上有簽名的格數，數量最少的也有獎品（因為幫忙別人最多）。

問題引導

◆ 活動中，現場的氣氛如何？你喜歡嗎？

◆ 你找了誰簽名？是認識的人還是新朋友？

◆ 當你的名字被抽出時，有何感覺？

◆ 請別人簽名的過程中，你還看到什麼狀況？

◆ 找人簽名的過程中，你會如何挑選對象？為什麼？

◆ 最快完成九宮格的是哪些人？他們具有什麼特質？

你還能想到哪些問題呢？

替換法 ▶▶▶

1. 帶領者可發下 A4 白紙，或利用講義上的空白頁面，讓學員親自繪製九宮格。

2. 市面上可買到現成的數字賓果卡和抽籤道具，人數較多時可以應用。

加法 ▶▶▶

1. 若學員人數過多，可以增加賓果卡的格數，如 4×4＝16（格）或是 5×5＝25（格）。

2. 不使用賓果卡，找到另一個夥伴互相在講義上簽名，計時 2 分鐘，比賽誰蒐集的簽名最多。

結合法 ▶▶▶

1. 可結合「猜拳賓果」。兩人互相握手，一起大喊三聲：「加油！加油！加油！」再依「剪刀、石頭、布」猜拳，輸家在贏家賓果卡上其中一格簽名，贏家幫輸家敲肩膀按摩（贏者不需幫輸者簽名，只需幫忙按摩），簽完名，兩人握手道別，再找另一人猜拳。九格全部簽好後向帶領者報到，前三名可領獎品，氣氛會更熱烈。

2. 賓果遊戲也可用於鼓勵上課發言。只要有學員在課堂上發言，其他學員就可以在九宮格上圈起發言者的名字，以此連線，看誰先賓果。

動動腦，你還能想到哪些延伸活動呢？

活動流程

第一階段——賓果卡填寫

1. 帶領者發下小便條紙，請每位學員在上面寫自己的姓名，摺疊好放入籤筒中。

2. 發給每位學員一張繪有九宮格的紙。

3. 請學員在正中間的格子裡寫上「姓名」、「公司名稱」及「部門名稱」。

4. 宣布活動開始，並播放輕鬆音樂。

5. 每個學員拿著賓果卡與筆，找其他學員握手、問好，並介紹自己的姓名、公司和部門。

6. 彼此在對方紙張上的空格中簽上姓名、公司與部門，字跡請勿潦草。

7. 簽完名後，兩人互相擊掌道別。

8. 再找下一位夥伴，重複進行介紹與簽名的動作，直到九個格子都填滿為止。

9. 音樂結束，代表活動結束，請大家坐下。

第二階段——開獎活動

1. 帶領者於籤筒抽出一張籤，並唱名，如：「魯夫。」

2. 請被抽中的人起立，並自我介紹，如：「大家好！我叫魯夫，我的工作是當夢想家船長。」

3. 每位學員檢查自己的九宮格內是否有被抽到的那個名字，若有，則拿筆在格子上做記號。

4. 重複抽籤、唱名的動作。當學員發現手中標示記號的格子能連成三條直線時，要大喊：「×××（自己的名字），賓果！」

5. 帶領者給予獎勵。

姓名賓果

示範影片

活動目標

1. 讓彼此互相認識
2. 增加趣味性
3. 促進互動與連結

賓果（Bingo）遊戲，最早發源於 1530 年，是當時義大利政府為了增加稅收而發行的彩票遊戲。後來漸漸流行擴展至法國、德國、英國，及其他歐洲國家，甚至傳到美洲。

「姓名賓果」應用在活動中，不但能保留原有的娛樂性，也能促進學員間的人際互動並與課程內容連結。

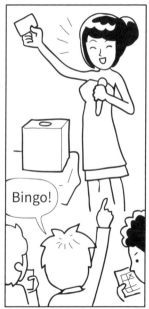

▲ 兩人互相握手問候，在對方的賓果卡上簽名，再換人。

遊戲人數	20 ～ 100 人	建議場地	不拘
座位安排	不拘	遊戲時間	10 ～ 15 分鐘
需要器材	繪有九宮格的紙、筆、小便條紙、籤筒		
適合對象	★中高階主管 ★上班族 ★青少年 ★親子互動		
適用時機	不拘		

<table>
<tr><td>問題
引導</td><td>◆ 你是主動去找人完成拼圖，還是等候別人來找你？原因為何？
◆ 如何快速分辨對方是否和自己同組？
◆ 當你看到其他小組已經完成，而自己尚未找到組員時，心情如何？
◆ 當你與他人共同拼出完整的圖片時，有什麼感想？
◆ 請最快完成的小組分享，為什麼可以這麼快拼完？
◆ 拼不出來或拼太慢的原因是什麼？最後如何解決？
◆ 在你的生活中，可曾出現「缺一角」的經驗？</td></tr>
</table>

你還能想到哪些問題呢？

楊老師分享

「拼圖」幾乎是人人都做過的活動。與拼圖相關的遊戲，可以用於打散分組，進行自我介紹，也能進一步促成團隊競賽、分工合作。進行起來或許稍有難度，但如果帶領得好，能夠延伸的深度相當高。

我曾利用在文具店買的 40 片拼圖帶領小組競賽，考驗學員的團隊合作，也曾運用撕報紙、拼報紙的方式來進行拼圖分組，接著帶領討論，效果也很好。

有一次，在設計某公司的家庭日活動時，我請公司同仁事先寄上所有參與者的闔家照片，並請工作人員把這些照片做成拼圖。家庭日當天，我邀請參與的每個家庭當場拼起自家的照片，完成後，到服務台裝上相框，再拍照留念。

這樣的拼圖活動可以廣泛應用，例如將各部門同事的合照（或上課時各小組的合照）事先做成拼圖，讓大家當場一起拼，效果通常都很好。

41

1. 挑選的圖片可與課程內容結合。如課程為團隊溝通，可選用與團隊合作相關的圖片，如：「三個和尚挑水喝」的情境。
2. 搭配市售片數較多的拼圖（從 20 片～ 60 片不等，尺寸稍大於 A4 紙，厚度夠，大小也合適），用來進行團隊共識小組競賽，培養團隊合作能力，遊戲後再帶領討論。
3. 可搭配《失落的一角》（水滴文化出版）繪本，用故事來帶領團體會談。

動動腦，你還能想到哪些延伸活動呢？

帶領技巧

1. 拼圖活動有困難度，所以每張圖片面積要大，顏色和圖案的差異也要大，學員才容易找到自己的組別。
2. 每張圖片剪成的小片拼圖最好控制在 5 ～ 10 張。超過 10 張（每組 10 人）不易拼出，會增加活動時間，也會帶來挫折感。
3. 如果小片拼圖的總數量超過學員人數，可請某（幾）位學員拿兩片拼圖，但是這兩張拼圖必須屬於同一張圖片。
4. 此活動最好能由有經驗者帶領，新手帶領時要特別小心。
5. 可使用市面上為兒童設計的拼圖，每張 4 片、5 片、6 片，到 10 片以上的都有。這些拼圖不但印刷品質佳、厚度夠，價格也低廉，適合作教具使用。

活動流程

1. 帶領者事先備妥圖片，並將圖片剪成小塊拼圖，數量依照小組人數而定。例如：要將學員分成 4 組，每組 9 人，則需準備 4 種不同圖案的圖片，每張圖片剪成 9 片拼圖。

2. 請每位學員領取一小片拼圖。

3. 說明遊戲規則：

 ❶ 每個人會拿到一張圖片的其中一部分。

 ❷ 找到其他拿著相關圖案的學員，共同將手中拼圖拼成完整圖片。

 ❸ 拼成完整圖片後，請全組的人手牽手，大聲喊「完成」。

 ❹ 完成的小組進行組內自我介紹。

4. 宣布遊戲開始，過程中可放節奏輕快的音樂。

5. 宣布遊戲結束（盡量等所有學員都分好組再結束活動），請學員依小組圍圓圈坐下。

6. 帶領者帶領討論與分享。

**延伸
思考**

替換法▶▶▶

1. 將圖片替換為「詩詞」，把一首詩（詞）拆成幾段，分別寫在紙條上並分給學員，手中紙條能拼成同一首詩（詞）的為一組。

2. 將圖片替換成「人物組合」，如《三國演義》、《水滸傳》、《紅樓夢》等名著中的人物。（適用於歷史系、中文系的學生，或具相關背景的學員。）

3. 拼圖也可用報紙替代，每組一張報紙，請各組把報紙撕成相同的張數（對摺撕開，再對摺撕開，共撕 5 次，撕成 36 張），小組再把報紙互相交換，比賽哪一組最快拼回來。（請參閱「7-10 報紙拼圖」。）

4. 總人數和組數較多時，可改用撲克牌分組，一人發一張撲克牌，以花色或是點數分組，更便於操作。

拼圖分組

1. 利用拼圖進行分組
2. 促進學員彼此互動

拼圖,是多數大人小孩都喜歡玩的遊戲。人生就像一張大拼圖,由許多片段拼湊而成。在社會上,每個人都是一片小拼圖,就能拼成美好的大團體。

我們每天學習新知,也是從一點一滴的「知識小拼圖」開始,拼起腦袋中綿密的知識大拼圖。用拼圖進行報到分組,象徵著把大家的智慧拼在一起。

▲ 手中圖片能拼成完整圖案的,為一小組。

遊戲人數	每組 6～10 人	建議場地	有桌椅的場地
座位安排	小組狀	遊戲時間	約 10 分鐘
需要器材	拼圖一組一份		
適合對象	★中高階主管 ★上班族 ★青少年 ★親子互動		
適用時機	活動初期、中期		

楊老師分享

一般人都喜歡跟自己熟悉的人在一起，彼此作伴。與熟人坐在一起上課的優點是：氣氛熱絡、比較容易討論等；但也有缺點，包括：容易形成小團體、學習的廣度不足，或是因為彼此太熟悉，有些話反而說不出口。

為了提高教學效果，有時需要打散學員重新分組，讓大家認識新朋友，以進行更多元的學習。報數分組是最簡單、最常用的分組活動，能夠在最短時間內達到打散分組的目的，也不需要任何道具，非常好用。

一般而言，除非課程有特殊目的，才會將同部門的成員安排在同一個小組。如果需要打散分組，就要盡可能的平均打散，讓年紀、部門、性別、個性等條件相同的成員，平均分散在不同的小組。

中國大陸有一句順口溜：「男女搭配、幹活不累。」從社會心理學角度，這是有道理的，因為在異性面前，人們通常會想展現自己最好的一面，男女混合的分組方式，能適度激發學習動機。

打散分組後，可接著進行「自我介紹」或「團隊合作」的活動，讓學員更快交到新朋友、提高新鮮感，並且互相激盪出更多元的學習內容。

我曾參加台北「勇氣即興劇場」的即興劇訓練課程。課程中的每段活動，老師都會改變小組成員的排列組合，讓我們有機會和不同的學員一起練習戲劇演出。當時，老師最常使用的分組方式，就是「報數分組」。分組之後，老師的分段講解、分段示範、分段練習與分段點評，更巧妙的化結構於無形，讓課程行雲流水，順暢到忘了時間的流逝。短短兩天的課程，令我收穫滿滿，印象深刻。

帶領技巧

1. 請事先統計總人數以及需要分的組數。

2. 為使報數順暢，帶領者可以用手勢引導學員報數。

3. 男生依「1、2、3、4」報數，女生依「4、3、2、1」報數，是為了讓各組的人數均等，最多誤差一人，男女生數量也能平均。這是小細節，但會產生後續影響。

4. 請所有學員報數時都要站起來，比較好確認，方便活動進行。

5. 如果組別是排成一個橫列，或是大圓弧形，1～4組的座位順序，最好由學員座位角度的「左邊往右邊」排列。若需進行分組競賽的活動，並在白板上記錄各組得分，白板上的組別也是「由左往右」書寫。各組座位與白板上標示的方向一致，讓老師和助教方便對照、計分。

6. 可以提醒各組男女混合坐，不要男生坐在一起，女生坐在一起。

7. 如果總人數超過 60 人，就不要用報數分組，以免耽誤時間。最好改成發撲克牌，以花色或點數來分組，較為快速有效。

問題引導

◆ 人們為何喜歡跟自己熟悉的人在一起？

◆ 跟熟悉的人在一起，對課程進行有何影響？

◆ 一般人在陌生環境中參與活動時，剛開始通常會出現哪些反應？

◆ 活動進行時，為何要把熟識的人打散，重新分組？這樣的分組方式有何優缺點？

你還能想到哪些問題呢？

活動流程

1. 報到時，請學員隨意入座。

2. 請男生站起來，（以分成四組為例）按照「1、2、3、4；1、2、3、4；1、2、3、4」的順序報數，提醒每個男生記住自己的號碼。（若要分成五組，則依「1、2、3、4、5」報數。）

3. 再請女生站起來，按照「4、3、2、1；4、3、2、1；4、3、2、1」的順序報數，也請每位女生記住自己的號碼。

4. 全體學員報數完後，請學員確認自己的號碼：報「1」的舉手、報「2」的舉手，依此類推。

5. 請所有學員收拾自己的所有物品，報「1」者坐到第一組的位置，報「2」者坐到第二組的位置，依此類推。

6. 請各組學員就定位後，與組員互相握手問好，並一起牽手高喊「第○組，完成！」

延伸思考

替換法▶▶▶

分組方式不一定要以「1、2、3、4」為依據，也可以配合活動主題稍作變化。例如：環保營可分為「節、約、能、源」四組，團隊活力營可分為「團、結、力、量、大」五組。

結合法▶▶▶

可與「2-01 基本介紹、2-06 製作桌牌」搭配進行。

動動腦，你還能想到哪些延伸活動呢？

1-01

報數分組

示範影片

活動目標

1. 快速進行分組
2. 打散小團體
3. 觀察團隊中的領導者

人們喜歡跟自己熟識的人在一起，物以類聚是人的本性。但是，俗話說：「三人行必有我師」，上課參與活動，若能結交不同的朋友，認識跨部門的同事，也是另一種收穫。如何快速打破學員本來的小圈圈，重新分組？「報數分組」是最簡單、最好用的活動。

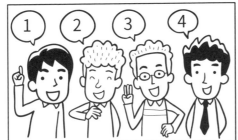

▲ 報數後，報「1」的在一起，是第 1 組；報「2」的在一起，是第 2 組；依此類推……

遊戲人數	20 ～ 60 人	建議場地	不拘
座位安排	不拘	遊戲時間	約 10 分鐘
需要器材	無		
適合對象	★中高階主管 ★上班族 ★青少年 ☆親子互動		
適用時機	活動初期		

報到分組

好的開始，是成功的一半。

辦活動時，如果在學員報到時，就能擁有歸屬感，進而增進參與感，會讓往後的活動事半功倍。帶領者可以依據活動屬性，以及學員和場地的特性，搭配適當的報到活動，讓參加者快速完成報到，感到賓至如歸。

第8章 心靈交流 放開心胸，建立高度信任。

第2章 ▶ 自我介紹 打破沉默，拉近你我距離。

第3章 ▶ 誰是隊長 團結一心，跟著隊長向前衝。

目次 CONTENTS

第1章 **報到分組** 好的開始，是成功的一半。

五、觀念態度習慣		日期： 年 月 日					
編號	檢核項目		1	2	3	4	5
5.1	了解自己的強項與弱項						
5.2	有不怕困難，勇於挑戰、越挫越勇的精神						
5.3	會虛心請教學習，不恥下問						
5.4	能接受他人不同意見						
5.5	有同理心，能設身處地為他人著想						
5.6	不帶具有反教育的活動（不耍弄、操控學員）						
5.7	每次活動都能用心準備，有歸零心態						
5.8	樂於分享所學，熱心助人習慣						
5.9	能以身作則，言行一致						
5.10	有飲水思源，薪火相傳的信念						
	總分：（　　　　　　　）						

雷達圖，把每大類中的 10 小項得分加起來，再把五類的得分連結成五邊型，就可以畫出自己的雷達圖。

一、遊戲帶領能力

二、引導授課能力

三、企劃執行能力

四、學習成長習慣

五、觀念態度習慣

三、企劃執行能力　　　　　日期：　　年　月　日

編號	檢核項目	1	2	3	4	5
3.1	有企劃各種類型活動能力					
3.2	能以學員角度、課程目標來設計規劃活動					
3.3	有企劃 2 小時～ 2 天的活動能力					
3.4	有企劃各種族群，多元活動能力					
3.5	企劃活動有創意性，可行性					
3.6	善用各種資源管道，有行銷宣傳能力					
3.7	有課程活動的行政作業執行能力					
3.8	能將工作人員適當運用與安排，指揮若定					
3.9	與工作團隊、合作單位有溝通協調能力					
3.10	活動執行中，有臨場應變方案能力					
	總分：（　　　　　　　）					

四、學習成長習慣　　　　　日期：　　年　月　日

編號	檢核項目	1	2	3	4	5
4.1	每週閱讀「紙本」書籍，報章雜誌，學習新知 1 小時以下　1 小時　2 小時　5 小時　10 小時以上					
4.2	有閱讀「知性」網站、電子書、音頻、視頻習慣					
4.3	閱讀各種人文學科（管理學、心理學、社會學、歷史、藝術……）					
4.4	經常參與各種類型講座、課程					
4.5	經常參與各種動態靜態活動、藝文展演					
4.6	有記錄整理所學新知，內化所學、活用所知的習慣					
4.7	有學習新技能、接觸新領域習慣					
4.8	會主動爭取承擔各種活動，學習歷練					
4.9	能從觀摩別人活動中學到優點、改進缺點					
4.10	每次活動都能虛心檢討成功與失敗原因					
	總分：（　　　　　　　）					

遊戲帶領能力自我檢核表

一、遊戲帶領能力	日期： 年 月 日					
編號	檢核項目	1	2	3	4	5
1.1	會帶領的遊戲 20 個以下　20 個　40 個　70 個　100 個以上					
1.2	帶領室內或靜態遊戲					
1.3	帶領戶外或動態遊戲					
1.4	能清晰說明遊戲規則，口令清楚					
1.5	能依對象、場地、目標帶領適合遊戲					
1.6	知道每個遊戲帶領技巧關鍵所在					
1.7	能在遊戲動靜之中維持秩序					
1.8	擔任裁判能公平快速果決					
1.9	能調節掌握活動氣氛					
1.10	有創造新遊戲或改良遊戲能力					
	總分：（　　　　　　　）					

二、引導授課能力	日期： 年 月 日					
編號	檢核項目	1	2	3	4	5
2.1	能針對不同情境設計各種提問					
2.2	遊戲過程中，能善用引導策略，引導反思					
2.3	用心傾聽，學員發言後，有回應學員的能力					
2.4	大家發言後，有綜合歸納總結能力					
2.5	對環境與人群，有敏銳觀察力					
2.6	擅長團體動力，能借力使力					
2.7	遇到意外狀況（例：學員配合度不高），有能力處理					
2.8	有演講授課，講故事能力					
2.9	有製作遊戲教材教具能力					
2.10	擅長把遊戲與各科教學主題結合					
	總分：（　　　　　　　）					

3. 互相檢核

　　請朋友幫我評量打分數，看看別人眼中的我，功力究竟如何？

　　朋友與自己的認知，有哪些差距異同？

4. 團體檢核

　　團體中，每個人都做檢核評量，領導者可以了解團體中大家的能力強弱，當作以後舉辦進修課程的參考，**繼續補強**。

　　做完檢核表自己填寫雷達圖，了解自己強弱項目，這是以後努力學習的方向。

　　祝福大家　從外功精進到內功，進而提升充實自己的內涵。

　　讓遊戲更有教育意義，更有生命力！

註：這份檢核表，承蒙胤丞、同慶、越翔等三位老師提供許多寶貴意見，謹此致謝。

檢核表填寫說明：

共五大類，每類十小項，每小項 1 ～ 5 分，1 分最低，5 分最高、最好。

依自己認知填寫即可。

把每大類中的十小項得分加起來，再把五類的得分連結成五邊型，就可以畫出自己的遊戲能力雷達圖。

第三類：企劃執行能力

　　這也是內功，會帶領遊戲之後，一定要更精進，學習運籌帷幄，策劃執行完整活動，提升自己的經驗與視野。

第四類：學習成長習慣

　　資訊時代變動快速，知識技能日新月異，養成學習成長習慣，與時俱進，提升自我能力與內涵，才能跟上時代。

第五類：觀念態度習慣

　　態度決定人生勝負，這是重中之重。是遊戲之道，也是教育之道，更是為人處事之道，是能長久屹立人生舞台的精神基石。

　　這五個面向是從最基本的遊戲帶領技巧開始，當你有帶領能力後，希望能逐漸提升到引導教學力，更進一步學習企劃力，學習力，觀念態度面。一般人很難一次齊備所有能力，各位可以當作努力精進的參考方向。我要特別強調：

　　這份檢核表是我個人多年的實務經驗與價值觀所建構，只是提供大家在遊戲領域，一個精進的方向，並不是學術評量表。

　　所以，每個項目的內涵定義，請自己個人解釋，自我檢核即可，不需要和別人評比。當然，你也可以建立屬於自己的檢核表，這樣更符合個人所需。

　　我也提供四個使用這份檢核表的方法，供大家參考：

1. 基礎檢核

　　這五大類，不必全部都填寫。只做第一項「遊戲帶領能力」，以及第二項「引導授課能力」。這兩項是最重要的基本功，這兩樣練好了，就有比較好的基礎，才能把遊戲帶好，帶出教育意涵。

　　基本功練好，行有餘力，想要更上一層樓，再精進第三～五項。後三項，是內功與內涵的精進，提升自己帶領遊戲的深度與視野。

2. 自我檢核

　　這五項都做，自我檢核評量並畫成雷達圖，看看自己哪個項目最擅長？哪些項目可以補強？當成以後努力學習的目標。每隔一陣子就自我評量一次，看看是否有進步。

導讀 5 遊戲帶領能力自我檢核篇

　　許多遊戲帶領新手有個誤解，誤以為：帶領遊戲很簡單，學會幾個遊戲就可以闖蕩江湖。其實，遊戲是：易學難精。

　　我常說：新手學外功，老手學內功，高手學內涵。

　　外功，就是把規則說明清楚，遊戲順利帶完。

　　內功，善用引導力，團體動力，讓活動更順暢，有教育意涵。

　　內涵，培養老師氣質，價值觀，把遊戲跟工作、生活結合。

　　帶好遊戲只是外功，想要更上一層樓，得學更多內功，充實自己的內涵學養。

　　有不少人問我：

　　「我是遊戲新手，要如何充實自己的帶領功力？」

　　「我是遊戲老手，想要更上一層樓，精進的方向在哪裡？」

　　因此，趁著這次《遊戲人生》改版，我特地針對遊戲帶領者所需的能力，設計這份檢核表，包括外功，內功與內涵三個面向，提供給大家參考。

　　分成五大類，每類十小項，共五十小項。

第一類：遊戲帶領能力

　　　　這是外功，更是基本功，也是帶領遊戲的敲門磚，別無他法，就是多觀摩多上台練習，一定得反覆練熟，一回生二回熟三回變高手。

第二類：引導授課能力

　　　　這是內功的鍛鍊，也是提升遊戲意義化，教育化的功夫。善用引導力更能借力使力不費力，也是團隊動力進化的開端。遊戲帶得好，引導好，更進一步，才能上台講課提升自我功力。

4. **替換法**：包括道具替換、規則替換、角色替換、動詞名詞替換、旋律歌詞替換、場地替換……

　　動動腦：

　　書中有哪些遊戲用替換法的例子：

　　你自己想到哪些遊戲可以用替換法：

5. **改變法**：包括技巧改變、程序改變、觀念改變、定義改變、風格改變、口氣改變、角色改變……

　　動動腦：

　　書中有哪些遊戲用改變法的例子：

　　你自己想到哪些遊戲可以用改變法：

6. **結合法**：包括兩種遊戲結合、遊戲與教學結合、遊戲與歌曲結合、遊戲與戲劇結合、遊戲與桌遊結合、遊戲與生活結合、遊戲與工作結合……

　　動動腦：

　　書中有哪些遊戲用結合法的例子：

　　你自己想到哪些遊戲可以用結合法：

創新遊戲 36 計

加　法	減　法	逆向法	替換法	改變法	結合法
增加數量	減少數量	規則逆轉	道具替換	技巧改變	結合教學
增加人數	減少人數	方向逆轉	規則替換	程序改變	結合歌曲
增加規則	減少時間	男女更換	角色替換	觀念改變	結合戲劇
增加道具	簡化規則	角度逆轉	詞性替換	定義改變	結合桌遊
增加困難	簡化流程	上下顛倒	旋律替換	風格改變	結合生活
延長時間	簡化動作	動作逆轉	歌詞替換	口氣改變	結合工作
…	…	…	…	…	…

遊戲創新篇

創新遊戲的思考途徑

俗話說：「太陽底下沒有新鮮事。」牛頓也說：「我們都是站在巨人肩膀上。」

創新，有時也沒那麼難，就是舊元素的新組合。以下，我列出《遊戲人生》一書，常用到的六種創新改編元素，提供給大家參考，大家可以舉一反三，遇到任何狀況，就套入這幾招，動動腦，就可以變換出許多花樣來了。

當然，如果各位可以憑空想出新遊戲，那功力就更是出神入化了。

1. 加法：包括增加數量、增加規則、增加人數、增加道具、增加困難度、延長時間、
增加裁判……

　　動動腦：

　　書中有哪些遊戲用加法的例子：

　　你自己想到哪些遊戲可以用加法：

2. 減法：包括減少數量、簡化規則、簡化流程、減少人數、簡化動作、減少時間……

　　動動腦：

　　書中有哪些遊戲用減法的例子：

　　你自己想到哪些遊戲可以用減法：

3. 逆向法：包括規則逆轉、輸贏逆轉、方向逆轉、男女更換、角度逆轉、動作逆轉、
上下顛倒……

　　動動腦：

　　書中有哪些遊戲用逆向法的例子：

　　你自己想到哪些遊戲可以用逆向法：

多練習：有機會就多上台帶領，一回生，二回熟，三回變高手。

多反思：每次活動結束，都要眞誠的反思檢討與改進，調整腳步再出發。

遊戲，不只是遊戲

「遊戲」絕對不只是「趣味、好玩」而已，遊戲可以跟各領域緊密結合，創造更多的附加價值。

1. 遊戲與教育結合：教學生動化

「遊戲」在教學上有很大的發揮空間。許多學校老師都將專業科目結合遊戲設計，寓教於樂，讓教學「生動化」，引發學習動機，讓學生更容易記憶、吸收。我的專長是「企業講師培訓」，許多企業內部講師也會透過遊戲，深入淺出的介紹專業知識和工作流程，讓外行聽懂，內行更懂。

2. 遊戲與工作結合：工作趣味化

新世代年輕人找工作時，很重視「趣味性」與「成長性」這兩個特質。因此，越來越多企業開始注重員工的休閒活動和員工福利，有些公司更營造出「好玩、有趣」的企業文化，以吸引年輕入投入職場。

3. 遊戲與輔導結合：遊戲意義化

許多基督教團契聚會，透過遊戲來宣揚《聖經》的道理。也有不少心理輔導師利用遊戲的方式來進行諮商，協助案主走過心靈幽谷。遊戲「意義化」，才能提升遊戲的內涵與價值，也才能破除「遊戲是給小孩玩」的刻板印象。

4. 遊戲與人生結合：遊戲生活化

「萬物靜觀皆自得，四時佳興與人同」、「不做無聊之事，何遣有涯之生」。本書介紹的許多遊戲，都可以應用在生活當中，與親友同樂、與人生結合，從遊戲中體悟人生的道理。

各遊戲中的「楊老師分享」也是在傳達「遊戲生活化」的價值觀，這也是本書的目的之一。

7. 薪火相傳的觀念

中國功夫會失傳，就是師傅教徒弟時「留一手」。有的師傅要留一手，是因為師傅自信不足，沒進步，擔心徒弟超越自己。有時也是徒弟不懂得感恩，師傅才不願意傾囊相授。

所以，新手要秉持「敬老尊賢」、「飲水思源」的態度。同樣的，資深老手也要有「薪火相傳」、「提攜後輩」的胸襟與責任。這樣才能讓許多寶貴的智慧經驗薪火相傳，進而改良創新、發揚光大。

書中的「帶領技巧」與「楊老師分享」，都是我三十多年來帶領活動的心得精華，在此毫無保留的完全公開，就是希望達到拋磚引玉、薪火相傳的效果。

掌聲和笑聲，不是唯一標準

帶領活動，要帶給大家健康、快樂。所以，一般帶領者或是被帶領者會陷入一個迷思──誤以為掌聲和笑聲越多越好。

掌聲和笑聲當然是活動好壞的標準之一，但不是唯一的。有時候，活動帶完，全場鴉雀無聲，大家的情緒非常凝重，陷入一片深沉的思緒中，有的人甚至眼眶泛淚。此時無聲勝有聲，表面看似低潮，其實是最高潮。

掌聲和笑聲有時候也是迷幻藥，有不少帶領者會被掌聲和笑聲的表象給迷惑，沉醉在其中而無法自拔。在曲終人散之後，反而會產生空虛感，帶領者不可不慎。

俗話說：「吃燒餅哪有不掉芝麻的？」影響活動的因素千變萬化，我這種老手偶爾都會有失誤，更何況新手。

所以我要鼓勵新手帶領者，不要怕失敗。萬一活動帶不好，下台後，虛心請教，虛心檢討，下次改進就是了，可別一直陷在挫敗的情緒中。

當然，如果帶領者一直認為自己很不錯，自我感覺良好，聽不見他人意見，缺少反思精進的心，也會停止進步。至於如何精進帶領技巧？

多觀摩：找機會多觀摩其他人帶活動，學習他人的優點。

多進修：參與相關課程研習，閱讀相關書籍。

多請教：私下向前輩或同儕請教帶領活動的細節與訣竅。

多動腦：戲法人人會變，各有巧妙不同，要多加思考、創新改變。

寓教於樂。操作活動時，不可「把快樂建築在別人的痛苦上」，以消遣或挖苦他人為樂。請重視遊戲的教育性與意義性，與人文意涵，尊重學員，以人為本。

3. 因材施教的觀念

人是活的，是有感覺的，是會改變的。設計活動時，必須考量學員的特性、年紀、學歷、職業、性格、人數、風土民情……，依照各種條件做出不同的安排，也要考量每次活動的目標和效果，因材施教，才能設計出好活動。

4. 創新研究的觀念

時代在變、潮流在變，唯一不變的真理就是「變」。科技日新月異，群眾喜好也不斷改變。遊戲更需要持續創新，才能符合時代潮流。這些年流行的「體驗活動」就是從古老的遊戲中轉變而來，現已成為大受歡迎的企業訓練活動。

招式用老，效果就會遞減，我們不能一招半式闖江湖。這本書中，每一個遊戲都有「延伸思考」，示範了多種變化方式，拋磚引玉，期待各位讀者不斷創新、開發更多新的遊戲。

5. 飲水思源的觀念

「聞道有先後，術業有專攻。」我非常感謝當年童子軍與救國團前輩們的帶領與指導，也要感謝海峽兩岸各大企業邀約上課，讓我有機會在企業界實際操練各種遊戲，不斷積累帶領經驗，並且從中領悟許多深切的人生哲理。我都懷著飲水思源，感恩分享的心情來帶領活動，內心也比較踏實。

6. 禮讓尊重的觀念

遊戲人人都能帶領。但是仍有潛規則，就是「尊重其他帶領者」。

舉個例子：當年，我們在救國團帶活動時，知道「大風吹」是王老師的招牌活動，其他人便有個默契，只要王老師在場，大家就不會帶領「大風吹」。假如王老師不在現場，上午已經有人帶過「大風吹」，但下午王老師突然來了，我們就會立刻知會王老師，以免王老師碰巧又上台帶領「大風吹」，造成尷尬。這是基本的禮讓與尊重。

各位讀者以後很有可能跟其他人同台帶領活動或課程，也要注意「禮讓」與「尊重」，以免雙方重複帶領某個遊戲，或講同一個笑話，那就尷尬了。

❸ 集體朗讀一段文章、詩詞

❹ 唱歌（跟著音樂歌詞一起唱歌）

❺ 講故事

❻ 放精彩短片

❼ 問答、猜謎

❽ 喝咖啡吃茶點、聊聊天

❾ 打太極，作甩手功、健身操

❿ 一起搬桌椅，改變桌椅排列模式

這十種都不太需要帶領技巧，可挑適合自己風格與符合學員特質的操作看看！

破冰，是教學手段不是目的

破冰，是為了幫大家暖身，喚回注意力，提高教學效益。

如果講師學會幾招簡單的破冰活動遊戲，就如同武林高手多了幾個武器工具，必要時就可發揮強大功能，但破冰手法是可以備而不用的。

如果老師的教學夠精彩、夠吸睛，就不一定要做破冰活動。老師也可以在教學時，穿插合適教學手法增加互動，這也算是一種破冰。

關鍵是：

只要能提高教學效益，開場不一定要帶破冰活動。

這是我們對破冰活動應有的正確認知。

遊戲帶領者應有的觀念

1. 被領導的觀念

站在台前帶領眾人之前，先要有「被領導」的風度與觀念。也要從基本的行政工作做起，包括掃地、搬桌椅、倒茶水、調整空調、音響和燈光等等。

當別人在台上帶領活動時，自己也要全然投入參與，積極熱情地回應，不可做個冷漠的旁觀者。平時就要做個有風度的「被領導者」，才能領導眾人。

2. 人文教育的觀念

不論帶領任何活動，都不能只把遊戲當成「康樂活動」或「綜藝節目」，更要懂得

導讀 3 觀念態度篇

破冰，破什麼冰？

1. 破人際的冰：促進人與人之間的關係連結。
2. 破空間的冰：讓教室空間變得活絡，溫暖。
3. 破思緒的冰：收攝學員思緒，引導大家的意識進入課堂中。
4. 破主題的冰：引發學員對教學主題的興趣。

破冰活動不是必然，有兩種狀況，不需破冰。
1. 團體已經很熟悉、很熱情，一到教室，他們會自動聊天，敘舊。
2. 多數學員學習動機很強。

遇到這麼好的團體，為何還要浪費破冰時間？還有三種狀況也不適合帶破冰活動：
1. 老師個性不擅長，也不喜歡帶活動時。
2. 學員組成背景不適合帶活動時。
3. 課程主題不適合帶活動時。
若是以上三種狀況，就不要勉強破冰，以免反效果。那有沒有不需帶遊戲，也可以破冰，收攝心神的活動？

十種另類破冰法：

❶ 靜坐靜心一～三分鐘（鄭重推薦）
❷ 靜默閱讀一段文章

小遊戲見大乾坤

遊戲的價值意涵，我歸納如下：

1. 外在條件：健康的、快樂的、團體的

帶領遊戲必然是在團體中進行，活動必須是促進大家健康、快樂的。

2. 內在條件：尊重性、分享性、成長性

活動過程中，務必尊重學員，不能把快樂建築在別人的痛苦上。活動結束後，帶領大家一起分享心得，彼此共同學習、成長。

3. 精神條件：意義化、教育化、藝術化

寓教於樂，每個遊戲都要賦予意義化、教育化，才能提升遊戲內涵（至少不能反教育）。把遊戲帶領到最高境界，使獨特的個人風格完全融入團體，便是藝術化的展現。

遊戲的價值意涵

例如：有何感覺？有何想法？

第三層次「體驗性問題」──解釋、經驗連結的回應

目的：分享彼此見解，引發個人經驗分享。

例如：為何有這種感覺？為何有這個想法？能否多說一點？

第四層次「啟發性問題」──人性、啟發、心得的回應

目的：對人性深層面、價值觀的探討，回扣到自己對生命的深層思考。

例如：有哪些啟發、學習？分享自己工作、生活中的經驗。

「意識會談」是很複雜的「內功」，需要專注傾聽與回應的能力，還要能夠「點化、轉化、深化」學員的問題，進而歸納整理大家的意見，每次提問的內容又必須依當時情境來調整。

我無法在這裡窮盡「意識會談」的流程與心法，也無法把每個遊戲的問題，都鉅細靡遺地寫出來。在這本書中，我針對每個遊戲設計的「問題引導」，就是深化遊戲的提問參考例句。也請大家發揮創意，針對活動目標自己再發想其他意識會談問句。

借用子夏的話解釋成：遊戲團康就是小道，是雕蟲小技，但也有其可觀之處，只是使用多了會養成依賴性，可能會自陷其中，也會有副作用，因此君子不太使用這些小花招、小技巧。

有學問、有內涵的老師，不必依賴遊戲，也能抓住聽眾的注意力，帶動現場氣氛。因此，我要再次強調，「遊戲只是工具，不是目的。」

察言觀色，借力使力

遊戲帶領，因為牽涉到團隊動力應用，所以易學難精。運氣好，碰到熱情、配合度高的團體，帶領過程就一帆風順，皆大歡喜。萬一遇到理性、內向或冷漠的團體，便不易帶動，也會產生挫折感。

帶領者不能只期待學員的熱情配合，不能只打「順手球」，要想辦法「逆轉勝」。優質帶領者擅長「察言觀色、借力使力」，把冷漠的團體帶動起來，激發熱情與活力，凝聚向心力。

遊戲技巧，只是外功，容易學習複製。團隊動力屬於內功層次，帶領者腦袋必須有好幾個 CPU，隨時觀察團體狀況，馬上臨機應變，調整流程手法，借力使力。內功的學習鍛鍊，需要經驗的積累，更需要一顆細膩敏銳的心，以及以人為本的反思力。

善用「意識會談」深化遊戲內涵

活動結束後，要善用「意識會談」（見下頁圖），帶領大家討論分享，讓學員沉澱反思，提高活動的價值與深度。

摘要我的老師——陳怡安教授的「意識會談四層次問題」講義重點：

第一層次「客觀性問題」——直接、直覺的回應

目的：複習材料、激發參與。

例如：印象最深的一句話、一個畫面、一個情節。

第二層次「感受性問題」——情感、感覺、聯想的回應

目的：因「客觀材料」引發的感覺、思考。

我問過許多有經驗的活動帶領者，他們最常用且最擅長的活動大約是廿到五十個左右，我自己的經驗也是如此。把幾個基本遊戲練到爐火純青，再從中做出創新變化，就很夠用了。

江湖越老，膽子越小

年輕時，我天不怕地不怕，自己帶領夥伴進行「山訓」活動，從峭壁拉繩索垂降，到三索、雙索、單索過河都要嘗試。平時在課程中，也會帶領一些較激烈、耗體能，甚至有些危險的活動。

不過，年歲漸長，我的膽子卻越來越小，現在操作活動總是謹慎小心。我開始調整風格，只要能達到教育效果和預期目標，不一定要操作耗能或危險的活動，而是漸漸將活動「徒手化」，減少器材的使用，也讓遊戲規則「簡單化」，減低遊戲數量，以增加學員之間對話、交流的時間。

早期我帶領「團隊共識營」時，兩天之中大約會操作十到廿個遊戲；後來，一樣是兩天的「團隊共識營」，我只操作四到八個遊戲，多半是這本書中介紹的簡單遊戲。

這些改變不但沒有影響上課效果，反而帶來更好的反應，因為活動減少，學員對話交流機會增加，課程深度加深了，學員之間的凝聚力也更強了。再次證明：活動是手段，不是目的。

帶領活動的數量多與少，繁複與簡單，這都不是問題，也沒有標準答案，只要能達到目標與效果，都很好。不同年紀的帶領者，會有不同的風格與心境，請讀者自己慢慢體會。

五音令人耳聾

遊戲能帶來許多好處，但是也有副作用。老子說：「五色令人目盲；五音令人耳聾。」過多的五顏六色，令人眼花撩亂；太多的吵雜聲音，會降低耳朵的靈敏度。

遊戲帶領也一樣，太多的活動、過度喧鬧的情境，如果沒有加以沉澱，缺乏反思回饋，學員的心思便無法安定，遊戲背後的意義也不易彰顯，實在可惜。

《論語》子夏曰：「雖小道，必有可觀者焉，致遠恐泥，是以君子不為也。」我

內功引導篇

遊戲帶領，易學難精

宋朝宰相王安石說：「看似平常最奇絕，成如容易卻艱難。」

遊戲人人會玩，巧妙各有不同。帶領遊戲看似簡單，但是從講解規則開始，示範、操作、執行、團體動力應用，以及最後的心得分享、歸納總結……在在都需要豐富的實務經驗。

《遊戲人生》一書中，有的遊戲很容易入手，不需要複雜的帶領技巧；有的遊戲較為繁複，就需要豐富的團體動力經驗。

外功易學，內功難精，深者見其深，淺者見其淺。各位讀者可以選擇符合自己需要的活動，實際操作看看。

少就是多，簡單遊戲見深度

年輕時，我學習團康和遊戲，就像一個武俠小說中的武痴，總喜歡新的招式，尤其熱愛那些最炫、最酷、最繁複的招式。只要學到新的活動，心中就雀躍不已；看到新的遊戲書籍必定立刻掏錢買下，因此家中曾累積兩、三百本遊戲書籍。

隨著年歲漸長，我發現只要能夠達到效果，不一定要使用繁複的招式。我開始「反璞歸真」，減少課程中的活動數量，也將帶領的招式化繁為簡。

達文西曾說：「簡單就是最極致的複雜。」武俠小說中的「降龍十八掌」，只出一招「亢龍有悔」，若能克敵致勝，達到預期的目標和效果，就不必從第一掌要到最後一掌。

帶領遊戲也一樣，不論招式多簡單，只要能達到預期效果，就是好活動。

功，原本不該獨立介紹，但幾經思考，我仍將這些活動單獨列出，因為這些都是「基本功」，過程中有許多細微處需要提醒。能把小活動帶好，才能奠定帶領大活動的基礎。讀者可以利用這本書，開始蹲馬步、練基本功，為自己打下紮實的根基。

線上同步教學，也可以操作遊戲

科技進步，線上線下「混合式教學」是未來趨勢。

線上教學，學員更容易分心。

把遊戲應用在線上同步教學中，可以引起動機，提高線上教學注意力。《遊戲人生》有不少單元是可以改成線上玩的遊戲，尤其是第五章〈提升專注〉，第六章〈益智動腦〉。只要做好課前準備，幾乎都可以改成線上操作，一樣有趣，有效，也會有溫度，大家不妨多多嘗試練習。

為什麼是八大類、八十一個遊戲？

本書分為八大類，是依照活動流程，挑出最常使用的八個活動類型。八十一個遊戲，是「9×9 = 81」的隱喻。個位數陽數中九為最高，九九八十一，象徵每一個遊戲都包含無窮無盡的變化。本書除了遊戲介紹，也加了「延伸思考」，每個遊戲後面都列出三到五個變化範例。因此，書中實際介紹的遊戲超過三百多種，請讀者自行發揮創意，設計出更多不同的遊戲。

《西遊記》中，唐僧一行人到西天取經，也是經過九九八十一難。面對各種妖魔鬼怪，孫悟空使出多項奇招，克服種種困難，終於完成取經任務。這九九八十一難，也象徵人生中無窮無盡的難關，必須勇敢面對，才能順利過關。

《遊戲人生》這本書裡，選取了八十一個遊戲，也有這樣的意涵。遊戲如人生，人生如遊戲，生命中充滿各種關卡，等待我們去面對、去探索、去挑戰。不論如何，關關難過關關過，當我們闖過關，不但能獲得成就感，也會在探索、挑戰中逐漸成長、茁壯。

師甚至還可以繼續追問，讓大家討論找到解決方案，建立行動守則，提升組織效能，改變學員觀念態度。這是更上一層的功夫，透過遊戲做組織診斷，做治療，資深老師就會有這種功力。

現代人專注力不好，遊戲可以提升專注力，改善教學氣氛，提高教學效益。

外功易學，內功難精

一個優秀的遊戲帶領者，成長有三階段：

1. 新手學外功：外功，就是說明規則，可以把遊戲順利帶完。

2. 老手學內功：內功，就是團體動力，引導力，借力使力，讓遊戲更順暢。

3. 高手學內涵：內涵，包括教育意義，建立價值觀，把遊戲跟工作、生活、人生做結合。

所以要把遊戲帶好，就得下苦功，多練習，多讀書，多反思，不斷積累，才能帶出有教育意義的好遊戲。

不要處罰早到的人

舉辦活動或課程時，總會有學員提早到達教室。由於彼此還不熟悉，早到的人通常都是靜靜坐在位子上翻閱講義，或發呆玩手機。

如果能設計一些活動，讓早到的人有事可做，提早融入課程，教室氣氛也會更加活絡；若有充足的時間，在活動前事先設計有創意的報到通知，就更棒了！學員從收到報到通知的那一刻就產生驚喜感，對課程的連結必定更強。

設計「報到活動」能有效提升學員對課程的參與感、對團體的歸屬感，進而激發更深刻的榮譽感。本書的八十一個遊戲中，至少有三分之一適合用於報到活動，讓大家提早暖身，為課程做好準備。

練好基本功，帶領活動更輕鬆

所有習武之人，或具備特殊技藝的老師傅（木工、廚師等）都知道，基本功練得好，日後才有足夠的進步空間。

本書的八十一個遊戲中，有將近三分之一是簡單的小活動，這些小活動都是基本

遊戲，會好一點，因為大家都知道這就是遊戲而已。但是如果競爭過度激烈，成人玩遊戲，遇到不公平的裁決，引爆的後果會更嚴重。

4. 挑選合適遊戲難

撿到菜籃，不一定都是好菜。我們要有一個認知：不是所有遊戲都適合上課帶領。挑選合適遊戲，對新手老師也是很大挑戰。所以挑選遊戲，必須思考：

- 這個遊戲適合學員嗎？
- 適合課程主題嗎？
- 適合教室空間嗎？
- 適合當時上課氛圍嗎？
- 適合自己的帶領風格嗎？

5. 帶領討論難

活動結束後，一般老師都會帶領大家分享心得。不管用「小組討論」或是「意識會談」，老師的提問，傾聽，回應歸納，這些引導的功夫就會見真章。

帶領討論時，最常見以下幾個狀況，都在在考驗老師的引導功力。

- 有人不發言
- 有人話太多
- 有人講話離題
- 有人講不到重點
- 對立抬槓動情緒

6. 帶出教育意義難

遊戲只是手段，不是教學目的。上課中帶領遊戲，必須與課程目標連結，遊戲後的帶領分享，不是聊天，老師若沒有提問傾聽回應的真功夫，就只是表面文章，不容易有深度，最多就只是「有分享的遊戲」而已。

玩遊戲之後，老師必須引導分享，做到個人的學習體驗與啓發反思，並加以整理歸納，回扣到課程主題目標。若能做到，就達到遊戲的教育目的了。

以上六點，是帶好遊戲的關鍵，也是帶領者必須練習的基本功。這六點都做到了，經驗豐富的老師還可以透過遊戲，發掘組織或個人的真實狀況，呈現問題病灶。老

破冰四暖：

1. 暖身：讓大家動動身體，伸展四肢，活動筋骨。

2. 暖聲：讓大家暖暖嗓音，開口說話，發表意見。

3. 暖腦：讓大家動動頭腦，開始思考，理清思緒。

4. 暖心：讓大家解除心防，開放自己，投入團體。

　　這本書中的八十一個遊戲，涵蓋以上四個面向，引導學員為接下來的課程和活動，做好最佳準備，讓注意力和學習力都達到最佳狀態。

帶領遊戲，不容易

　　有人誤以為帶遊戲很簡單，應該很容易上手。會有這種錯覺，是因為：

1. 帶領的遊戲太簡單，大家本來就會。

2. 被帶領者配合度很高，不會搞蛋。

　　事實上，帶領遊戲，或者說把遊戲帶好，並不容易。有時候，要把遊戲帶好，甚至比上課教學還難，因為：

　　上課，再不濟，老師可以只用演講法，就是單向講授，不管下面是否專心聽講，老師就只管講自己的，台上台下各做各的事，就可以混到下課（當然，我非常反對這種無效教學）。

　　但是帶領遊戲，是動態的，是多向互動的歷程。一不小心，就會天下大亂。

帶好遊戲，有難度

1. 說明規則難

　　要把複雜的遊戲規則講清楚，讓大家都聽懂，能遵守，這就是很大的挑戰。

2. 維持秩序難

　　遊戲是動態的，只要規則說明不清楚，過程秩序維持有問題，就很容易陷入天下大亂，無法正常進行。更何況有些學員不受控，場面就更加失控。

3. 維持公平難

　　遊戲，通常會有競爭比賽，一旦有輸贏，有的人就會很在意老師是否公平裁決。

　　一旦不公平，就很容易引起紛爭，這一點在中小學生更容易出現。成人上課玩

雖然遊戲有許多好處，但是仍必須注意幾件事：

1. **安全性**：遊戲一定以安全為最高守則，尤其是操作高危險遊戲，安全防護措施一定要再三檢查，規則要叮嚀清楚，工作人員一定不可輕忽。

2. **教育性**：不可帶領反教育的遊戲，最常見的是帶以戲謔他人為樂的活動，或是遊戲中有人作弊，老師沒處理，這都不對的。

3. **分享性**：帶完遊戲，最好能讓大家討論分享心得，否則就只是趣味性而已，可惜了。帶領引導分享，是老師必修的內功，是重要功課，得好好修煉。

4. **動靜交替**：遊戲有趣受歡迎，所以許多老師在課堂中會大量操作遊戲，一個接一個，令人目不暇給。這種大量感官刺激，缺少沉澱反思的機會，邊際效應會遞減，學習效果也不好，課程安排必須動靜交替，合適的轉換氣氛。

我也要提醒大家，遊戲，有好處，也容易討好，但有時候遊戲也是另一種迷幻劑，很容易上癮，老師會依賴而無法自拔。

遊戲只是手段，只是藥引子。可以用，但要適當的用。

如果教學授課中，老師遊戲越用越少，教學效果越來越好。這代表老師的功力境界又提升了。

為何需要破冰活動？

做運動之前，如果不先暖身，身體很容易受傷。同樣，參與活動、舉辦課程時，有的學員雖然來到現場，心卻還懸在家中或辦公室。要是大家都不開口說話，很難猜出彼此的想法。

破冰活動，能夠讓大家開口說話，加上肢體動作的伸展與競賽活動，更容易激起大家的榮譽感、好勝心，也更容易呈現每個人的真性情。

破冰活動，能讓學員快速集中注意力，破除彼此的陌生與尷尬，解除心中的防備，快速進入學習情境；破冰活動，就是讓身體、聲音、腦袋、心情，做好全面準備，提高學習效率。

開卷說明篇

遊戲在培訓中的價值

把遊戲應用在培訓課程中,有許多好處:

1. 遊戲老少咸宜

課程中帶領遊戲,符合人的天性,吸引力強,只要帶得好,很受大家歡迎。

2. 遊戲提高學習專注力

現在是視覺圖像時代,年輕人從小在電動遊戲中長大。被 3C 產品制約,很容易分心,不容易專注。體驗遊戲可以提高大家上課的專注力。

3. 遊戲是人生工作的縮影

許多團隊體驗遊戲,是把組織與人生所面臨的狀況,模擬成遊戲型態,所以,好的遊戲是有很深的意義性與教育性。透過體驗遊戲操作,可以讓學員快速理解工作與人生的種種情境,寓教於樂,成本低廉,效益宏大。

4. 遊戲可以反映真實人性

一般課程中,老師透過演講、提問、回答、小組討論、個案研討……學員可以學到知識技能,也可以從回答分享中折射出個人價值觀。但是,口語表達很容易包裝,有時會有客套與虛假。但透過體驗遊戲,大量的競賽與肢體操作,會讓一個人無意中顯露出真性情,更可看出成員與團隊組織氣氛的真實面貌。

5. 老師可以借力使力

體驗遊戲生動有趣,可讓個人價值觀‧性格與組織團隊氣氛真實顯露。有經驗的老師可藉機掌握團隊與個人狀況, 利用遊戲後的團體會談借力使力,讓學員有更深的反思,回扣到工作與人生,深化遊戲的意義性,也提高了教學效益。

另外，我也更新了七個新遊戲。這七個遊戲，都是效果很棒的好遊戲，各位不妨試試看。

遊戲是動態的，文字描述是靜態的，本書也附贈二十四支各兩分鐘的示範影片，由鄭功翊老師剪輯製作。

如果想觀看完整示範影片，我在緯育公司也錄製了四十七堂完整遊戲教學影片，可作為本書的動態補充教材，大家可以參考，讓文字、影片互相搭配，相輔相成。

我也在 Facebook 成立了「《遊戲人生》讀者社群」，歡迎大家上網加入，分享遊戲帶領操作心得，互相切磋。

網路世代，學生專注力越來越差。實體教學與線上教學混搭，更是未來教學必走的道路。

利用電腦進行線上教學活動，學員更容易分心，如何抓住學員注意力，是老師很大的挑戰。

《遊戲人生》有不少單元是可以改成線上玩的遊戲，有視訊影音輔助，照樣可以完成。尤其是第五章〈提升專注〉，第六章〈益智動腦〉。這兩大章節內容都可以改成線上操作，大家不妨多多嘗試練習，用新科技操作遊戲，提升線上教學專注力。

實體教學中習慣互動的老師，轉換成線上教學時，更能適應線上教學互動模式，教學也會更有溫度。老師學會實體教學遊戲帶領技巧，再應用到線上教學，可以改善教室氣氛，提高專注力，增進教學效益。

希望這本《遊戲人生》，能幫助各位老師，善用遊戲，活化教育。

楊田林 2020.5.1 於 自耕農書屋

善用遊戲 活化教育
寫在《遊戲人生》改版前

「遊戲帶領」，是我多年以前專精的功夫。

「講師培訓」，才是我這些年專注的重點。

這些年來，我把遊戲帶領技巧，賦予意義和教育內涵，活用在企業培訓中，深受學員歡迎。

所以，我把教學數十年中所操作的各種遊戲，整理成《遊戲人生》，在 2014 年由我自費出版。

本書設計成八大類八十一個遊戲，是設想讀者若要舉辦一個大活動，從開始到結束的過程。從報到分組，破冰暖身，活化氣氛，提升專注，團隊凝聚，到結尾的心靈交流，都有詳細的步驟介紹。

此外，我還寫了遊戲後的帶領技巧，延伸思考變化，問題引導，並分享遊戲背後的人文價值。

這是一本工具書，可當作舉辦活動，帶領遊戲的輔助手冊。

當初，在沒有宣傳的情況下，很感謝各方朋友口耳相傳支持，竟然也印了五刷，在台灣銷售一萬多本，2018 年也在北京出了簡體版。

謝謝商周出版看中《遊戲人生》這本書，願意重新改版再上市。

呼應這次改版，除了原本三篇導讀外，我又增加兩篇導讀：

第四篇〈遊戲創新篇〉，歸納遊戲創新的六大方法，提供大家創新遊戲的方向，都能創造出屬於自己的新遊戲。

第五篇〈遊戲帶領能力自我檢核篇〉列出帶領者需要具備的五大面向，提供給讀者五十個具體的精進檢核項目。

善用遊戲・活化教育
玩出新高度

遊戲人生

人文企管講師

楊田林

著

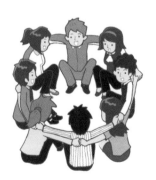

投資腦袋・創造時代